Taipei!!

阿峯帶隊去台北

by
梁望峯

自序
這是一本住在台灣的香港人寫的旅遊書

　　年紀還小的時候，剛出來工作，沒太多的旅費，只想找一個便宜的地方旅遊一下，我第一次坐飛機去的，就是台北。

　　即使在後來的歲月裡，我走遍世界很多地方，旅行視野擴闊了，見過更多美不勝收的景點，但最熱衷的始終是台灣。就是喜歡它便宜好味的美食、喜歡它有豐儉由人的旅館、喜歡它的交通便利和容易交流，更喜歡它的風土人情，總之一切都很對味。如果只想搭一程短途機，輕鬆自在玩幾天，台北該是最無負擔的首選了。

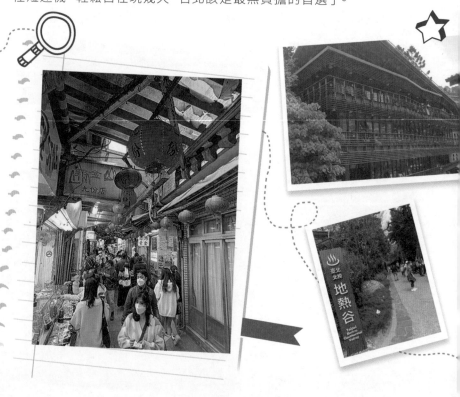

　　我喜愛台灣的程度，甚至是現在已移居到了這地方生活。所以，我希望以一個住在台灣的香港人視角，製作這一本《阿峯帶隊去台北》，將我幾十年的旅遊經驗、和我在台灣實地居住的各種生活秘訣，無私奉獻給各位香港朋友。

　　團友們，準備好了嗎？我們正式出發囉！

梁望峯

目錄

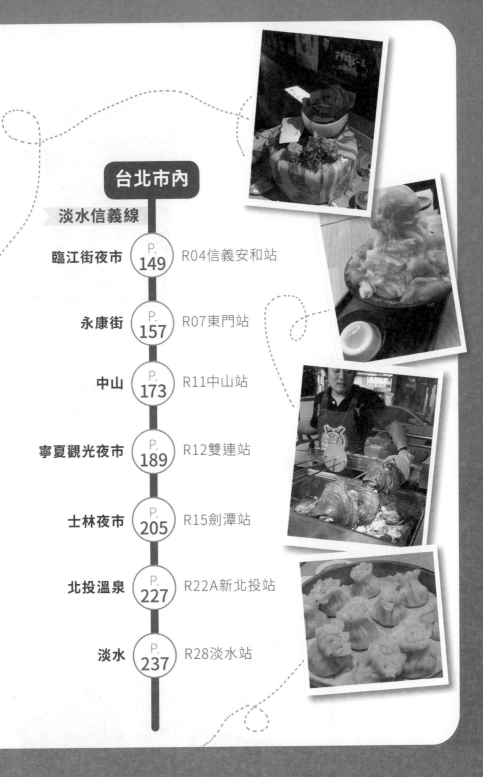

台北市內

淡水信義線

旺過旺角

西門町

　　台北最繁盛的地區，早已由西門町轉移到信義、中山一帶了，但西門町仍是香港人去台北必玩之地，就像香港的旺角，永遠有它的江湖地位。

　　西門町以年輕族群為主要的消費對象，炙手可熱的潮流貨品和熱門食肆都在這裡插旗。商圈內也有規劃完善的行人徒步區、不用人車爭路，逛街很舒服。八成店舖在下午3時後才開門營業，懶到呢！但這裡的店也開得特別夜，夜蒲到11、12點仍是滿街是人！

　　西門町真是一個逛不悶的地方，如果你硬是不喜歡這裡，也不代表西門町有什麼問題，只因你真是個老餅了。

前往方法

捷運	乘坐捷運「板橋線」去「BL11/G12西門站」，從出口「6」步出。
的士	由台北車站搭的士前往西門町，車費NT$70-80；由士林前往西門町，車費NT$180-200；由東區前往西門町，車費NT220-260。
步行	由台北車站步行前往西門町，約需10分鐘。

武昌街二段

IN98　日新　三吉　樂聲
影城　威秀　外賣　戲院　Louisa ★
★　　★　　★　　★

誠品武昌　　　★ 獅子林

電影街

麥當勞 ★

★
塗鴉小公園　美國街（昆明街96巷）

★ 電影主題公園　　　寶雅 ★

★ 停車場　　ABC Mart ★
　　　　　　Holiday KTV ★

峨嵋街

康定路

昆明街

★ 阿川加熱滷味

★ 誠品西門／
　大聯盟棒球　萬年大樓／
　打擊場／　　Qtime
　新千葉火鍋

★台南意麵水餃

西寧南路

廖媽米粉湯 ★

國賓影城 ★

★　　★　　★
世運　台北牛　上海老
食品　乳大王　天祿

王記府城肉粽 ★

內江街

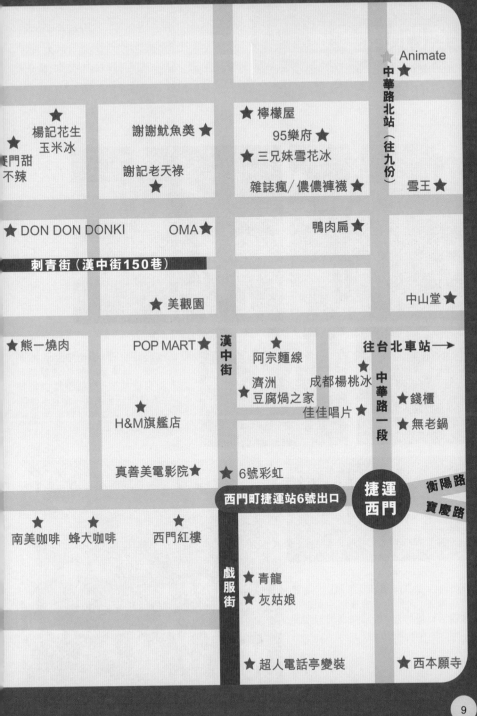

★ 楊記花生
玉米冰

★ 謝謝魷魚羹 ★

謝記老天祿
★

★ 檸檬屋
95樂府 ★
★ 三兄妹雪花冰

雜誌瘋／儂儂褲襪 ★

★ Animate
★

中華路北站（往九份）

★霽門甜
不辣

雪王 ★

★ DON DON DONKI

OMA ★

鴨肉扁 ★

刺青街（漢中街150巷）

★ 美觀園

中山堂 ★

★ 熊一燒肉

POP MART ★

漢
中
街

★
阿宗麵線

濟洲 　成都楊桃冰
★ 豆腐焗之家
　佳佳唱片 ★

往台北車站→

中
華
路
一
段

★錢櫃

★ 無老鍋

★
H&M旗艦店

真善美電影院 ★

★ 6號彩虹

西門町捷運站6號出口

捷運西門

衡陽路
寶慶路

★
南美咖啡 蜂大咖啡

★
西門紅樓

戲
服
街

★ 青龍
★ 灰姑娘

★ 超人電話亭變裝

★ 西本願寺

① 年輕活力之旅
西門町徒步區

來到西門町徒步區，你一定會記起當年旺角西洋菜街行人專用區的開心日子！有街頭表演者出來奏樂、玩雜技、畫畫、甚至花式足球，非常懷念啊！所以，來到這裡就可以找回當年的感覺。大半個西門町在每周一至周五晚間六時至十一時，以及周六、周日和假期由早到晚都禁止車輛通行，所以行到哪裡都暢通無阻，很開心。

在西門町徒步區，不時會見到嘅仔嘅妹跳舞、或拿著一枝吉他獻唱、或表演魔術雜耍，賣藝賺錢也是其次，主要是滿足表演慾，或等星探發掘……對啊，大家知道林青霞就是蒲西門町時被發掘的嗎？

逢周六日，西門町多個十字路口都會築起小舞台，大小明星會來開小型演唱會或電影發佈會。假日來西門町撞見偶像不是夢。

西門町常見一些豬炳在扮鬼扮馬，有些是為了宣傳新開的店子，有些則是一心博上鏡，但也可能是電視台特備的整蠱節目，捉住你要將你玩殘為止，大家要小心啊！

落足眼力，你隨時會見到網紅、YOUTUBER、嘅模等在西門町街頭取景拍攝。你會發現有些嘅模不p圖真會教你對人生絕了望，並驚嘆現今的執相技術令豬兜可變女王，女王又可能不是人，是AI畫的。

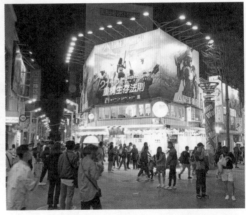

西門町的廣告牌五花八門，一早已不限於燈箱和大電視。除了有人踩單車遊街示眾，還有大貨車不停播放電影預告片，誓要引到你跌錢幫襯為止！

大家估下呢張相幾點影？8點？10點？係0時10分！

西門町
商圈 台北車站
東區
夜市 華西街
商圈1914 光華電腦
信義區 101
夜市 臨江街
永康街
中山
夜市 寧夏觀光
士林夜市
北投溫泉
淡水
師大夜市
夜市 饒河街
大直
夜市 基隆廟口
烏來
九份

②信和中心＋現時點
萬年商業大樓

　　萬年大樓，西門町重要地標之一，最多嘅仔嘅妹聚集的商場。逛著逛著，感覺似在旺角信和＋現時點。1樓至4樓是小商戶，都是迎合年輕人的商品，地面主打香水飾品手錶、2至4樓有美式服飾鞋子和模型電玩。上幾層有電玩店、通宵營業的波樓、U2私人影院、更有多間廉價旅館，一幢大樓包辦了年輕人的吃喝玩樂，不假外求。

有多間商店販賣模型玩具、電玩和漫畫周邊的商品，店家會張貼新貨訊息和預購限量品，很貼心。

別以為在街邊檔買T恤就能檢便宜，台灣不是這樣運作的，街檔有可能更貴。萬年內有多間店賣惡搞T和韓日潮T，價錢OK啊。

模型店展出的FIGURE，很多都是貨源稀少的限量版。

有幾家賣電玩的店,可專攻在台灣地區獨家發售的主機和遊戲。

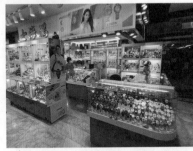

地面那層有幾家錶舖,記得要貨比三家,同一貨品價格會有頗大差距。

野小子和野點子兩家店,專售Punk衣褲飾物,更有銀飾、鋼飾、頭巾、窩釘皮靴、zippo打火機和手機吊飾等,金屬味重,rock友要來逛逛。

在台灣買手機殼比香港貴上一大截,連貼塊保護貼都貴一倍,真要睇啱才行動。

📍 西寧南路 70 號 (西寧南路與峨嵋街交界處)
📞 (02)66328999　🕐11:00-22:00

溫提:除了食店,其他舖頭至少 14:00 後先開舖,勿太早㗎!

西門町

商圈 台北車站

東區

夜市 華西街

商圈、華 光華電腦
山1914

信義區 101

夜市 臨江街

永康街

中山

夜市 寧夏觀光

士林夜市

北投溫泉

淡水

師大夜市

夜市 瑞河街

大直

夜市 基隆廟口

烏來

九份

③ 台版冒險樂園
湯姆熊歡樂世界

冒險樂園+機舖=湯姆熊歡樂世界，巧妙地將兩者結合，全台灣已有70家店，西門町分店則在萬年5樓，佔足全層，地方超闊落，裡面有齊各種電玩、音樂、賽車和射擊遊戲、可出兌換禮品彩票的有獎遊戲機如推酒杯、推金幣等。連線卡機如三國志大戰等，總之就是做到老少咸宜，我和女兒小C每次前來，總會進貢不少。

石器時代的地通那賽車！我以前綽號官塘「騰完拓海」！最記得有次跟朋友鬥車，我一邊食雙球甜筒一邊單手讓ROUND，雖然不小心將一球香蕉味甜筒掉落褲檔之上，最後我仍是贏到開巷，Oh！那些年！

台灣人不好足球，全民運動是籃球和棒球。投籃機前永遠塞滿人。我真心奉勸各位，假若忽然有嘅仔走過來找你挑機，別賭錢！你輸硬的！

走進香港的機舖，十家有九家也像賭場，真不知所謂！想玩一舖鐵拳和街霸也不知從何處找個人對戰！在這裡真要挑機挑餐飽！

你的孩子不是你的，這是小時候才有的親子樂，以後有了男/女朋友真係睬你四婆！

📍 萬年大樓 5 樓
⏰ 11:30-22:00（週六日 11:00-22:00）

④隱藏的平價美食天堂
萬年 B1 食街

　　萬年大樓的地下室（即地庫）別有洞天，是個平民美食聯合國，選擇多樣化，無論你想吃魚酥羹、紅油抄手、甜不辣、天婦羅、牛肉麵、甚至鐵板牛

排，繞一圈一定可滿足口腹之慾。這裡都是開了幾十年的老店，甚少有新店進場，所以不用太擔心水準。食店價位平易近人，是西門町區內實惠之選。

香港人逛萬年，一般都會直上電梯，錯過了B1那層美食街。雖然這裡好像幾十年都沒裝修過，燈光慘白到好似入了靈堂，但廉宜的美食都盡攬於此，唯有頂硬上照食可也！

⑤90 分酥皮湯
師傅之店

　　介紹這家店，並非想推它的牛排，事實上台灣每一家平價牛排店的排也請別求「很好食」，但這家店做的酥皮湯卻真的水準一流，雖然叫套餐加錢可點，但有時實在吃得太飽了，但心思思又想喝一碗，我淨點都覺得抵！

沙朗牛排加鱈魚 (NT$290)，配脆皮濃湯 (NT$100) 半價，我總覺得這家店可另開一家酥皮湯專賣店！

📍 萬年大樓 B1-27
⏰ 11:30-21:30（周二休）

⑥曾經稱霸
青蛙下蛋

　　曾經熱爆全台灣的愛玉冰！老闆將「青蛙下蛋」名號和招牌申請了專利，所以坊間出現了一大堆冒牌愛玉冰店，如「青蛙破蛋」、「青蛙下凡」、「夏蛙舔蛋」之類，笑死人！

愛玉冰 (NT45) 檸檬微酸香郁，粉圓入口滑軟。注意愛玉加粉圓會增加甜度，喜清香者，可選愛玉加檸檬。

📍 萬年大樓 B1
⏰ 12:00-21:00

西門町
台北車站 商圈
東區
華西街 夜市
光華電腦 商圈、華山1914
101 信義區
臨江街 夜市
永康街
中山
寧夏觀光 夜市
士林夜市
北投溫泉
淡水
師大夜市
饒河街 夜市
大直
基隆廟口 夜市
烏來
九份

⑦ 國寶級排骨
金園排骨
★★★★★

半世紀前，萬年大樓開幕之初，金園排骨已開始營業，那碗排骨飯是不老招牌，台灣人尊稱金園為「台式料理的國寶」。店家用黑豬肉，經過祖傳秘方醃製入味，裹上炸粉，入鍋油炸到金黃色便成排骨飯，好食到超晒班。還有用上十多種中藥滷過的炸雞腿飯，都是店內招牌，這一家吃不厭。

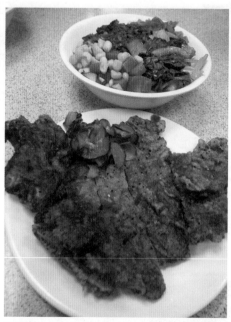

排骨飯（NT$140），排骨炸得外皮香酥，排骨肉厚不乾，吃起來鮮嫩，一口咬下還會噴肉汁。連米飯也一絲不苟，白飯用台梗九號米煮成，用的是台灣當地的冠軍米，粒粒分明，飯香逼人。加上飯上瘦肉多的肉燥，有樸實古早味，找不到可挑剔的地方。

炸豆腐（NT$70），外皮酥脆內裡軟嫩，配上特調醬油蒜蓉醬。伴碟脆脆的小黃瓜酸甜解膩，水準之作。

多款小菜全為店家自製，有皮蛋、麵筋、豬皮、豆芽、矮瓜等十幾款可選，每款NT$40，很便宜。

📍 萬年大樓 B1 11 號
📞 （02）2381-9797　⏰ 11:00-21:00（周五、六至 21:30）
溫提：炸春捲也是招牌，外脆香酥，內餡包的是肉末、韭黃拌黑胡椒，極正！

⑧米芝蓮連續四年推薦
老山東牛肉麵
★★★★

　　隱身萬年大樓的70年老店，以前叫萬祥號麵莊，現在改名叫老山東牛肉麵。別看它藏身在美食街最不起眼的一角，其實它得了米芝蓮連續四年推薦，愛吃牛肉麵的老饕不會錯過。

擺在冰箱中的小菜任你自由取用，均一價都是一盤40元。醃漬小黃瓜和拍黃瓜也十分入味，小魚乾則非常酥脆好吃。更有坊間已少見的豬皮凍，值得一試。

半筋半肉家常麵（NT$230），首選必點。牛骨熬出厚實的紅燒湯頭中，加入大量酸菜、蔥花，走重口味路線。牛肉和牛筋皆燉煮的十分軟嫩，入口不需太多咀嚼。最好搭配較寬麵條，更有嚼勁。

酸梅湯一杯30元，酸、甜、香，很到位。吃飽牛肉麵來一杯，太清爽了！

📍 西寧南路 70 號 B1 之 15 室
📞 (02)2389-1216　⏰ 10:30-21:30

西門町
台北車站
商圈
東區
華西街
夜市
光華電腦
商圈‧華
山1914
101
信義區
臨江街
夜市
永康街
中山
寧夏觀光
夜市
士林夜市
北投溫泉
淡水
師大夜市
饒河街
夜市
大直
基隆廟口
夜市
烏來
九份

⑨齋睇都好開心
戲服街

　　從西門紅樓右側走過警察局後，就是著名的戲服街。台灣人開party、學校做表演、公司尾牙，需要動用到道具服裝，譬如要扮鴨、相撲手、財神、關公、功夫熊貓、蜘蛛俠、孖寶兄弟等，都可來這裡找。一整街滿滿都是租借道具衣服、批發跳舞用具的店，齋睇都很過癮！

最熱賣的就是整蠱人的玩具，掛一個死人頭在窗前好正呀！你間屋隨時變了下一則都市傳說！

Lady Gaga登場穿過的戲服，出租率一向奇高，排期排到三個月後，但恐怕冇那套生牛肉女泰山裝了吧？

笑死我！著住印上「TOP GUN」件衫真係好韆根！

最熱賣的永遠是女警、學生妹、空姐、女教官、護士等制服誘惑！毒男來這裡要帶定紙巾⋯⋯抹鼻血！

笠住個IRON MAN面具去打劫小朋友也不錯喎！老笠後記得要講句：I love you 3000！

📍 漢中街 137 號（青龍）、漢中街 157 號（灰姑娘）、長沙街二段 68 號（超人電話亭）
📞 （02）23314989、（02）23146866、（02）23111627
⏰ 約 12:00-20:00

⑩ 70年老麵包店
世運
★★★

超級老字號麵包店。自設工場,由原料、香料都是自己進口,全部手工製作,全面操控品質。除了有百多種麵包、蛋糕和點心以外,更同時供應滷味、豬血糕和雞翅膀等食品,但你別管,它又做到價錢便宜味道好。此店歷久不衰有原因。

拿過馬卡龍比賽冠軍的馬卡龍小蛋酥(NT$120)鬆軟可口,是店內最快售完的食品,見到即買!

除了烘焙麵包、滷味類,還有點心。咖哩角、叉燒芋頭角、明蝦捲等,水準好過很多點心店,售NT$18-70左右,不貴。

就連割包(NT$75)都有得賣,以精製的滷肉、滷蛋、酸菜、花生粉和香葉製成,遺憾是透明膠袋包裝令包子有水氣,削減了好吃度。

📍 成都路78號
📞 (02) 2331458　🕐 09:30-21:00

⑪ 全民運動員
大聯盟棒壘球打擊場

台灣人熱愛棒球，這個練習場就在誠品西門店的天台，但也別以為勁嚴肅要高手才能摸上去，其實當作去玩真人版的SWITCH運動game就可以了，冇壓力，老少咸宜。價錢也親民，投硬幣NT$30可打20球。除了打棒球，還有投球、射龍門、氣槍射擊等活動，又有小朋友遊戲區讓他們打地鼠、打鼓等⋯⋯好鬼死好玩，希望佢千祈唔好咁快執笠，唔該晒！

想扮投球手，可玩九宮投準機。目標距離遠且細，就算擲到去也軟弱無力感應不到分數！這個難度太高了，只適合喜愛虐妻的老公用來練臂力！

好玩度：★★　難度：★★★★★

全場最好玩的氣槍射擊，有鎮暴槍、西班牙空氣步槍、空氣手槍和來福槍可選，NT$100一次超抵玩，槍枝發射時有後撞力好爽好暴力！打靶很療癒！展出我老婆射出界的水皮之作，標靶紙可帶走留念，羞辱將陪她一世，嘿嘿。

好玩度：★★★★★　難度：★★

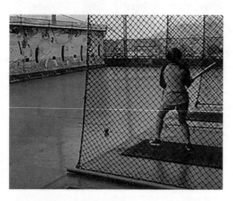

棒球打擊區共6條練習道，有圖片和文字教你握棒和打擊的正確姿勢。發球機球速由80km起，最高可達140km。初學者試慢壘，球速緩緩到連8歲幼齒都打得到，好易上手。若你好彩（我靠實力）打中全壘打，更可免費玩多局。

好玩度：★★★★　難度：★★★

我小時候綽號官塘「戴廁偉」，滿以為玩這個足球九宮格，用衝力射球一定拿滿分，但原來大力無用啊，需要高超技巧控制力度，難度不低，好好玩！

好玩度：★★★★
難度：★★★★

📍 峨眉街 52 號（誠品西門店）8 樓
📞 （02) 23883229
🕐 11:30~22:00（周六、日：11:00~22:00）

⑫ CP值高任食火鍋
新千葉火鍋
★★★★

　　誠品西門店除了有好玩打棒球，還有一間我最愛去的任食火鍋，除了任點的幾款肉類，外面的凍櫃亦超多嘢任拿！各種火鍋料、新鮮蔬菜、沙拉吧、炒飯、炸物、壽司手卷、明治雪糕、可自製冰滴咖啡、和我最愛的焦糖烤葡萄柚……在西門町幾十間的任食火鍋中，這一家CP值極高。

最高級別的NT$699，可任吃靚啲嘅黑和牛、霜降牛、松阪豬、蟹和帆立貝和紅蝦等，我毫無懸念都選這個。

就算選最平的NT$499，也可任拿外面凍櫃內各種牛肉羊肉、丸類、蔬菜，還有一大堆熟食，當作食buffet都物有所值。

📍 峨眉街 52 號 7 樓（誠品西門店 7 樓）
📞 (02) 2331 7288　⏰ 11:00-22:00
溫提：價格分 NT$499、NT$599 和 NT$699 三等級，用餐時間兩小時，加一。

⑬ 好 X 貴的哦！
鴨肉扁
★★

鵝肉米粉（NT$60），湯頭用上煮鵝的高湯，米粉細緻滑順，配合著一碟鵝肉同吃，有風味。

　　屹立西門町70年的老字號，全台灣只此一家，絕無分店。老闆本來賣鴨肉但生意慘淡，轉賣鵝肉又生意大好，但店名既已叫鴨肉扁就費鬼事改了，因此才會「掛鴨肉賣鵝肉」。絕配是叫一碟鵝肉、配搭一碗鵝肉米粉，沾醬料來吃，味道還是好的，但近幾年加價加到好X貴！

鵝肉水煮後用木炭火煙燻，咬入口吃得到淡淡的碳香，味道愈嚼愈香。四分之一隻700元，不要那麼多，可跟店員講價錢。

📍 中華路一段 98 之 2 號
📞 (02) 23713918　⏰ 11:30-21:30
溫提：鵝腿 NT$300、鵝四分之一隻 NT$700、半隻 NT$1400

西門町
台北車站商圈
東區
華西街夜市
光華電腦商圈、華山1914
信義區
101
臨江街夜市
永康街
中山
寧夏觀光夜市
士林夜市
北投溫泉
淡水
師大夜市
饒河街夜市
大直
基隆廟口
烏來
九份

⑭ 金槍不倒之謎
阿宗麵線
★ ★ ★ ★

　　香港人一開始認識西門町，某程度都是因為阿宗麵線，它毫無疑問是西門町裡最富傳奇的神級食店。後來同區開了多家跟風麵線店，全部做不長執了9世，唯獨30多年歷史的阿宗長久不敗。成敗的關鍵，在於它的麵線真是很對味和水準穩定，今次吃完了，下次心思思又想來吃，或熱情推介更多人來吃，一家食店想要成功，正是如此簡單。

阿宗麵線（NT$75），小小的一碗麵線內，裝盛著滑潤勁韌的手工麵線，配上香軟的滷大腸及柴魚、筍絲等材料熬製而成的湯頭，相當甘香芳香。吃的時候，再添上香菜和九層塔，淋上一點調製的辣醬，讓人一碗也吃不夠。

📍 峨嵋街 8 號之 1
📞 （02）23888808
⏰ 08:30-22:30（周五、六、日至 23:00）

⑮ 只賣三種冰
成都楊桃冰
★ ★ ★

　　店內僅賣三種冰品：楊桃冰、李鹹冰和鳳梨冰，但昂然開業40多年歷史，可知一定有料到。要試楊桃冰，採用產自屏東的新鮮楊桃片，再依照傳統方式在陶罐中醃製三個月，比起你飲過的任何一碗楊桃冰也甘甜得多，最適合去唱K喊到聲嘶氣竭的K友們。

楊桃冰（NT$50）色澤極深，楊桃更像屎撈人般駭人。但入口酸甜略帶點鹹，感覺生津解渴。鳳梨冰（NT$50）較甜，但有整片的菠蘿切片，解暑一流！

📍 中華路一段 144-1 號
📞 （02）23810309
⏰ 12:00-19:00（周四休）

⑯台北原宿
昆明街 96 巷

很多人說去台灣吃喝掃街一流，但硬是買不到合心水衣物，原因簡單，因為大家不知門路！大街租貴，只容得下大品牌店，要尋寶必須離開大街。就好像西門町一條非常隱蔽的暗巷叫昆明街96巷，又名美國街。裡面有廿多家服裝、飾物、Hip Hop板仔潮店，販賣歐美、日本和本地貨色，亦有二手古著。價錢中上，但可找到很多不撞衫的貨品，和存貨甚少的「限量版」，有興趣者要一逛不可。

📍 麥記和頂呱呱轉入小巷即達

⑰西門町紋身街
漢中街 50 巷刺青街

漢中街50巷是一條短短僅120公尺的迷你街，最特別的是一連有七八家刺青（紋身）店，價錢由NT$500起計，視乎圖案的複雜度而定。但這裡的紋身是來真的，不是一兩星期會自動甩掉的那種彩繪啊！

給大家一個真誠忠告……千萬別把你的男友/女友/老公/老婆/姦夫/淫婦的名字紋在身上！否則，你被刻了她名字的Maggie帽咗之後，就要在世上苦苦追尋另一個Maggie頂檔了！問你驚未，嘿！

隊了紋身，還有穿環，每個人都把自己當成人肉打孔機。

📍 漢中街 50 巷內
📞 約 12:00-22:00（各店家有不同）
溫提：除了刺青穿洞，巷內更有幾家藝術工作室，提供水晶指甲、指甲彩繪等服務

23

⑱ 台灣本土品牌
POYA 寶雅

台灣除了多便利店，藥妝店亦數之不盡。屈臣氏、康是美、小三美日、日藥本舖、松本清等，梗有一間喺左近！但講到我全家人最愛逛的一家，就是有搶眼粉紅色招牌的POYA寶雅！

寶雅是台灣本土品牌，每一間都好大間，逛得很舒服。除了個人護理用品、衫褲鞋襪，更有文具廚具小電器、一切生活所需也一應俱全，連零食飲料都落齊，像個百貨超市。所以進店後完全不假外求，一家大細來到保證必有斬獲！

各大名牌的化妝品、唇膏、護膚品任你試，小C每次總要試上成粒鐘都唔捨得走！

好多生活小用品，亦有不少made in japan，睇你支唔支持台灣貨。

童襪區都好正，個人用品當然冇得試穿，但係店家好窩心咁整咗尺寸參考表，減少好多買錯機會㗎！

大把零食、汽水、酒，開party來這裡可一次過執齊㗎！

📍 昆明街 98 之 4 號 1 樓
📞 02 2375 3131
🕙 10:00-23:00

⑲影痴聖地
西門町電影街

　　喜歡看電影的團友，到了西門町絕對不愁寂寞。哪怕是正上映的熱門勁片，抑或是冷門的藝術電影一樣找到。在誠品武昌店對面的武昌街二段，短短的幾百公尺內，就有日新、樂聲、豪華等多家旗艦式戲院群聚，並引進最先進的放映器、人體工學觀影座椅，連IMAX影院都有，台灣人都尊稱這裡做電影街。你可在西門町睇戲睇個夠！

戲院都改用了超大型廣角弧形銀幕、SRD和DTS等超靚音響、IMAX等一流觀影設備。但要留意在台灣看戲，票價普遍比香港貴上10-15%！

西門町有一個類似百老匯電影中心的藝術影院，叫真善美，專門放映文藝和非主流電影，大部份都是在國際影展得過獎，多長多悶的電影也肯映，我試過看一齣丹麥片《醫院風雲》，片長6粒鐘，由天光直看到夜晚，夠厲害了吧？漢中街116號7樓（捷運西門站6號出口前面）

IMAX旁的三吉外賣，半世紀老店，主打滷味。每次路過，我總會買些滷味、滷麵米腸，這間好味啊！

📍 武昌街2段一帶

西門町
商圈　台北車站
東區
夜市　華西街
商圈、華　光華電腦
山1914
信義區　101
夜市　臨江街
永康街
中山
夜市　寧夏觀光
士林夜市
北投溫泉
淡水
師大夜市
夜市　饒河街
大直
夜市　基隆廟口
烏來
九份

⑳文青集散地
誠品生活西門店

在台灣見到誠品，不一定是書局，「誠品」已代表了一種追求品味和生活態度。單單在西門町區內便有兩幢誠品，分別是誠品西門和誠品生活武昌。兩店各有四層，採用百貨公司式的開放式店舖，以販賣日韓流行服飾和文藝商品為主，主要顧客對象群是嗨妹和年輕OL和自覺有氣質的文青。

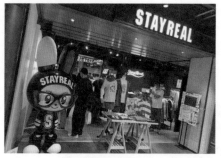

只有誠品西門店3樓有書店，地方不算大但書種集中，是我掃書掃得最多的地方。

PLAYBOY雜誌以至這個品牌的任何產品，在香港都冇七人會買了，但它在台灣還有大批擁躉，開了足足有20間專櫃門市，誠品西門2樓有一家，喜歡兔仔頭LOGO的團友來掃貨吧！ps：冇甜書賣的！

一樓大門旁邊有間STAYREAL，阿信的服裝店，五月天的粉會來朝拜的了。

誠品西門2樓有我喜歡的FX，它跟其他卡通或電影聯乘的產品確實不錯，很多更是香港未見過的，最重要是不劏客，價錢合格，睇啱可買。

📍 萬華區峨眉街 52 號
📞 11:30-22:00

㉑ Kill 時間確實唔錯
Q Time.

　我成日見到香港朋友晨早流流在西門町裡渾渾噩噩，由於大多數店子在午後才開，大家恐怕都太早來了。所以我建議可去 Q time 看漫畫打下機，喝幾杯免費飲品，消磨一下時間。以前台灣有無數間網吧和漫畫放題店，現在所剩無幾，Q Time 已經係最後生還者了！有時我太掛住香港，就會來看港漫，這裡的漫畫都很 old school。有很多包廂，我累了會來瞓 1、2 粒鐘，有時更來瞓過夜慳酒店錢，唔該你唔好咁快執呀！

包廂貴少少，但有電視有電腦又有大梳化可瞓吓，有 WiFI 亦有得充電。但電腦是廢的。

漫畫雜誌任睇，飲品任飲，可借 DVD，如果想食嘢，可請店家叫輕食（食店在同一層，兩家私通）。有好多絕版漫畫，天下畫集黃玉郎男兒當入樽叮噹，美好的童年回憶。

唔睇漫畫想打機嘅朋友，建議直接坐卡位，全店用孤形mon，打機爽！

特設露天吸煙區，畀大家眼瞓嗰陣扯番兩飛。

📍 西寧南路 70 號 10F-1(萬年大樓 10 樓)
📞 (02) 2388 2977　⏰ 24 小時
溫提：低消 1 小時 NT$75 起。夜晚 10 時至早上 7 時有特價包廂，最平 NT$215 起計。可沖涼，NT$85 一次 (附毛巾拖鞋牙刷)

西門町
商圈　台北車站　東區
夜市　華西街
商圈、華山 1914　光華電腦
信義區　101
夜市　臨江街
永康街
中山
夜市　寧夏觀光
士林夜市　北投溫泉
淡水
師大夜市
夜市　饒河街
大直　基隆廟口
夜市
烏來
九份

㉒ 西門町徒步區永久打卡點
彩虹斑馬線

一走出西門地鐵站6號出口，就看見有著紅、橙、黃、綠、藍、灰六色的彩虹馬路地景，我問朋友知唔知這個Rainbow Six是什麼，大家多數猜是不是跟奧運有關啊？非也！原來它象徵著台灣人對婚姻平權的努力與見證，力挺同志族群，這景點將會永久留在西門町，隨時來打卡！

㉓ 全球第 3 間旗艦門市
POP MART

玩盲盒玩具玩到出神入化的POP MART在西門町開店了！是全球第3間旗艦門市，亦是最大的旗艦店，公仔迷開心死！

以復古劇院作為設計的店面非常吸睛，尤其夜晚更加靚絕，令人有去到美式復古電影院的愉快感。

共五層，每層都有不同主題，有誠意，打卡點處處。一切有關POP MART的盲盒和大型手辦，最新和最熱門的款式都買得到，更有台灣獨家限量品！當然也有團友唔知呢隻公仔係乜水，冇所謂，入來眨眨唔收入場費，也不會強迫購物，因為排隊畀錢嘅人已經太多了！

三樓「MEGA珍藏館」，展出了POP MART販售過的大型公仔，簡直像博物館！另外更設有布景拍照間、畀大家shopping完可幫POP MART拍張靚照表忠。

好鬼多盲盒，買到你破產！

二樓有「萌粒」體驗區。「萌粒」係乜？即係將各種縮小的POP MART角色放入造型瓶中，成為獨一無二的收藏。不好此道者唔知要搵齊有幾難，代購貴到喊！

📍 峨眉街 14 號　📞 (02) 2370 2225
⏰ 周日～四 11:00 - 22:00，周五～六 11:00 - 22:30

㉔ 苦瓜大王
檸檬屋

★★★

雖然店名叫檸檬屋，但沒有人買檸檬汁，甚至連有沒有在賣也不知道。只因此店最正斗的飲品就是苦瓜汁，用上台灣特產白玉苦瓜，有清毒降火、美白養顏之效，飲了一杯就會從此上癮，每次路過都想飲多杯。嫌苦瓜汁太苦，改飲蜂蜜苦瓜汁，都好好飲！

蜂蜜苦瓜原汁（NT$110），鮮榨苦瓜加入蜂蜜，入口不苦澀清新甘香，飲下去熱氣全消。我建議可減半糖，寧願保留一點苦。

又假如你立志做農夫，店內更有苦瓜種子（NT$100一包）給你自己創業，打造出自己的動物農莊。

假如你整天皺口皺面，可買一包天然烘焙的苦瓜乾（一包NT$200）以形補形。

📍 漢中街 21 號
📞 （02）2388 3000　　⏰ 10:30-23:30

溫提：熬夜，玩通宵，嘴巴會苦或有壞口氣，不妨來試試石蓮花蜜汁（NT$110），可降肝火和肝發炎。

西門町
商圈 台北車站
東區
夜市 華西街
山1914 商圈、華 光華電腦
信義區 101
夜市 臨江街
永康街
中山
夜市 寧夏觀光
士林夜市
北投溫泉
淡水
師大夜市
夜市 饒河街
大直
夜市 基隆廟口
烏來
九份

㉕ 魚生之優品店
美觀園 ★★★

　　美觀園開店超過50年，賣台灣人口味的日式料理，是西門町必吃店之一。價錢看起來好像貴了一點，但用料卻非常有分量，物有所值。在旅程中忽然口癢想吃魚生，這裡該是首選了吧！

我老婆最愛又平又正的招牌海鮮蓋飯（NT$270），全部魚生落齊，魚料好新鮮！

涼拌胡麻龍鬚菜（NT$160），非常嫩脆爽口。

綜合生魚片（NT$300）一塊塊都很大，吃生魚片就是要豪邁地吃！上碟時能見每塊魚生油紋分佈之均勻，由三文魚、吞拿到油甘都十分鮮甜，口感滑潤，且分量十足。

店家自製的生啤酒（小杯NT$40），入口順飲舒暢，有酵母與麥子的清香、好喝不苦，CP值高！最厲害的是有1800ml天王杯生啤（NT$250），飲到你全晚掛住廁夜尿！

📍 峨嵋街 47 號
📞 （02）23310377　🕐 11：00-21：00
溫提：店子分為老店和新店，兩間斜對角。新店裝修較新淨，但我只去 47 號老店，只因老師傅全聚在那裡。

㉖活化三級古蹟
西門紅樓

西門町
商圈　台北車站
東區
夜市　華西街
山1914商圈、華　光華電腦
信義區　101
夜市　臨江街
永康街
中山
夜市　寧夏觀光
士林夜市
北投溫泉
淡水
師大夜市
夜市　饒河街
大直
夜市　基隆廟口
烏來
九份

百多年前，紅樓用紅磚造的八角形洋式的建築方法建成，原稱「市場八角堂」，更被列入三級古蹟，後因一次火燭燒毀，重修活化後變身演藝場地。紅樓門前的廣場更有一列排開的創意市集，有很多台灣設計師擺檔，售賣有關手作、文具、精品、飾物等。

女設計師畫的法國鬥牛犬、偷偷熊、微笑貓咪和忍尿土狗等。我最愛的動物則是擠痘虎，每次見到它都好想笑。T恤NT$790一件。

紅樓內外都有很多精品，我精選了一些，等你知道他們搞緊啲乜。店舖經常轉換，所以睇啱就買啦，下次可能搵唔番的了。

少不了有台灣logo和一看便懂的著名景點產品吖！

創意市集的瓶中沙畫，每件都是店主自己DIY的心血作品，也只有獨一無二的一件，約NT$400-1200，感覺簡直像賣血。

有攤檔替客人度身訂製肖像的銀飾，也做刻字飾品。只要你可以提供了你的貓/狗/人像等的照片，店主都有辦法替你繪在戒指或項鍊上。價錢由NT$500起計，視複雜程度而定。當然似唔似樣就見仁見智啦！

這個忘記是什麼了，我姑且叫它「加藤鷹之手」啦～

創意市集的手工腰包（NT$500）、鎖匙扣（NT$120）和各種皮革用品，現場購買可自行DIY烙燒，有得買又有得玩。

這個不是賣的，我見太樣衰了，隨便影下啫！

紅樓後方的露天廣場酒吧街，是台北最著名的同志聚腳地，當地人稱這裡為「小熊村」，概念跟紐約同志的格林威治村相近，每逢黃昏同志們就會蒲頭，朋友你今夜你會不會來？

📍 成都路 10 號　📞 (02) 23119380
🕐 周日至四 11:00-21:30。周五六 11:00-22:00（周一休館）

溫提：**白色蒙古包似的創意市集，只會在周六 15:00-22:00、周日 15:00-21:30 開放。**

西門町
台北車站 商圈
東區
華西街 夜市
光華電腦 商圈・華山1914
信義區 101
臨江街 夜市
永康街
中山
寧夏觀光 夜市
士林夜市
北投溫泉
淡水
師大夜市
饒河街 夜市
大直
基隆廟口 夜市
烏來
九份

㉗ 咖啡排行榜第 1 名
蜂大咖啡・南美咖啡
★ ★ ★ ★ ★

南美咖啡是台灣第一家引進生豆自行烘焙咖啡的咖啡館,也算是引領咖啡風潮的先鋒;鄰居蜂大咖啡老闆則經常親赴南美巴西等地選購咖啡豆。兩店均是在50年代開業,專門販賣泡沖咖啡豆和工具,零售或批發均可,很多咖啡迷都會跑來這裡入貨。店內也設有CAFE給人客飲咖啡。若你有任何關於咖啡的疑難雜症,不妨問問老闆,他會非常熱心的解答,給你提供最專業的技術支援,可看得出老闆真是個超級咖啡迷,熱情滿滿!

　　在我心目中的咖啡排行榜,蜂大咖啡長年排在第1位,大家一定要去試試!

蜂大每日會秘製綜合咖啡(NT$100)和水滴冰咖啡(NT$100),使用產自荷蘭的出水滴式濾壺,利用壓力方式將咖啡粉壓縮以水滴方式一滴滴滴入壺中,每款限量100杯。要知道老闆有冇料到,就來測試一下!連我那不愛飲咖啡的老婆都一飲傾心,好味到不想飲完!

蜂大早上08:00-11:00有早餐(NT$130)供應,很老派港式,就是兩顆蛋+火腿+兩片多士和附一杯咖啡、紅茶或牛奶,食物沒什麼好說的,純綷為了飲那杯咖啡吧。另外,這店的合桃酥和南棗核桃糕不錯,試試。

兩店的店前櫃,展示著大批咖啡用具和咖啡粉,猶如小小的咖啡博物館。老闆去各地購豆,從不討價還價,只堅持買最好的。而蜂大也被譽為全台北價格最實惠的咖啡豆批發店,來這裡買咖啡豆有信心。

📍 成都路 42 號(蜂大)、成都路 44 號(南美)
📞 (02) 2371-9577、(02) 23710150
⏰ 08:00-22:00/07:40-20:00

㉘ K 歌之王
錢櫃

台灣KTV（即卡拉OK）的老大哥，雖然不斷有價錢較便宜的K場如星聚點、好樂迪（Holiday）等出現，但錢櫃始終是首選。無論在待客的大廳或是K房包廂，都是以五星級飯店的規格和裝潢，每間套房都超大，就算兩個人唱，都會豪氣給你幾百呎大房，並附有獨立廁所。多人的PARTY房更有舞台燈光和搖鈴等助興，保證讓你開懷大唱。

錢櫃西門町店佔一整幢，但別太老定以為WALKIN一定有位剩，你不預早一兩天訂位，一定望門輕嘆！

📍 中華路一段 55 號（捷運西門店 4 號出口）
📞 (02) 23619898
⏰ 12:00-06:00（時有調整，以官方網站公佈為準）

網站：https://www.cashboxparty.com/
溫提：1. 在台灣唱 K，不同房間不同時段價錢不一，計法比香港複雜，但人數的多寡，是決定價格的最重要因素。
**　　　2. 由 00:00-05:00，18 歲以下人士不准逗留。**

㉙ 平價掃衫勝地
OMA 歐瑪流行服飾

每次走進OMA，我都有回到尖嘴加連威老道的感覺！它是平價成衣大賣場，無論男女老少各式各樣的服飾配件、包包帽子應有盡有，適合全家大小一齊來shopping。最大賣點是價格偏低，呎碼齊全，更體貼得有肥人特大碼。又有試衫室給你慢慢試揀咗為止，我年中在此店幫襯不少，大推！

店內貨品已經不太貴，但我仍會瞄準$100放血特區，執過唔少筍嘢，仲平過花園街呀你想點呢？

📍 漢中街 36-1 號　　📞 02 2389 1398
⏰ 10:30-23:30

西門町
台北車站商圈
東區
華西街夜市
光華電腦商圈、華山1914
101信義區
臨江街夜市
永康街
中山
寧夏觀光夜市
士林夜市
北投溫泉
淡水
師大夜市
饒河街夜市
大直
基隆廟口
烏來
九份

㉚台式打冷
廖嬌米粉湯
★★★★

台灣人的米粉湯，外觀像我們在香港麵舖吃到的瀨粉，其實兩者口感差別遠矣。米粉湯是以排骨和油豆腐來熬煮的湯頭，清淡不油膩。環顧整個西門町，最有水準的一家叫廖嬌，它是30多年老店了，最正就是開通宵，我每次住西門町，例必在此宵夜，凌晨都要等位，推介給各團友。

香港人愛潮式打冷，台式打冷就是米粉湯（NT$35）＋黑白切（NT$60起）了。何謂黑白切？就是種不講究刀工與食材、可快速端上桌的料理。食材也是隨便配搭，如滷大腸、雞鵝雜、嘴邊肉、脆腸、油豆腐等。

📍 成都路 93 號（國賓戲院正對街）
📞 (02) 23818316　🕐 11:00-04:00

溫提：1、初吃者會覺得米粉湯口味偏淡，只因它主要給你送味濃的黑白切，意思就像我們打冷的潮州粥。若只是獨沽一味吃米粉湯，記得加胡椒提味，會好食好多。2、推介有大雞滷、滷大腸、花枝、地瓜葉、醃蛤蜊（蜆仔）、筍絲。

㉛很有小京都 feel
西本願寺廣場

由捷運站6號出口步行3分鐘，就會見到西本願寺廣場。它是台灣日治時期建的佛寺，因大火而沒落。近年全力修復，幸而保留了鐘樓、御廟所、參道等，也定性為市定古蹟。地方細細，但蠻有京都feel，再加上免收入場費，去打卡滿不錯。廣場有一家叫「八拾捌茶輪番所」，是日式茶館，服務員會教你沖泡茶葉，探索東瀛文化可尋訪。

要珍惜公物，請勿在木柱上寫句「我和豬豬到此一遊」啊！睇死你下個星期就分手啦！

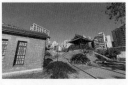

📍 中華路一段 174 號（24 小時 開放）
🕐 八拾捌茶：11:30-18:00，周日延至 20:00

㉜ 老而彌
賽門甜不辣
★ ★ ★ ★

所謂甜不辣，簡單來說就是台式關東煮。一小碗甜不辣，種類卻齊全，包括魚蛋、貢丸、油豆腐、獅子卷、蘿蔔、菜頭等。推介西門町的賽門甜不辣，是60年老店了，雖然我希望它稍微裝修一下，招牌都快掉下來囉！

甜不辣（NT$70），有切片香書捲、油豆腐、黑輪、貢丸、白蘿蔔等，吃起來軟而不爛，淋在上頭的獨門甜辣醬濃稠回甘，卻不會喧賓奪主蓋過甜不辣熬過的香氣，能帶出了材料的爽口，控制極好。

📍 西寧南路 95 號（獅子林對面）
📞 (02) 23312481 ⏰ 10:30-22:00

溫提：台灣人食甜不辣，吃完例必向老闆要一碗清湯。
　　　此老店老早準備好茶壺，讓客人自己盛湯。皆因
　　　以魚骨熬的湯頭，加進甜不辣殘餘的醬汁，有種
　　　溫暖順口的感受，這才為之圓滿的一餐！

㉝ 台北冰王
楊記花生玉米冰
★ ★ ★ ★

楊記已有70多年製冰經驗，開店至今也一直只賣10種冰，但所有選料皆是最頂級的，就像芋頭指定要產自大甲、紅豆用屏東貨、花生是宜蘭出品⋯⋯必試的是招牌玉米冰，將帶有鹹味的粟米跟刨冰撞在一起，口感卻驚人地吻合！玉米冰由楊記首創，而一整個台北，也只有楊記一家做得好。

花生玉米冰（NT$120），花生選自宜蘭地區種植的沙仁，粒粒飽滿晶瑩，經細火慢熬，軟脸得簡直入口即溶化。粟米顆顆飽滿碩大，有著黃金色澤，淋上有如地押粟米濃湯的粟汁和煉奶，口感甜中帶鹹，大熱天吃一碗，真會暑氣全消。分量太大，要二人共享。

📍 漢口街二段 38 號　📞 (02) 23752223　⏰ 11:00-22:00
溫提：推介芋頭冰、紅豆冰、夏天限定鳳梨冰，和冬天
　　　才供應的花生熱湯和紅豆熱湯

鴨舌（120克／NT$200，一盒半斤／NT$500）由數十種中藥材、上等醬油及五香配料熬煮。香料與滷水味道完全滲進了肥美肉厚的鴨舌內，香中帶辣好嚼，佐一罐台灣啤酒，配搭更完美，是睇電視做宵夜的最佳良伴。

㉞謝記老天祿滷味
謝記老天祿滷味

　　創業70年的謝記老天祿，是西門町首席人氣滷品店。除了鴨舌出名，店內的鴨胗、鴨翅、雞脆腸、豬腳筋、豆乾、海帶等都是水準之作，亂買一通也不會失望。有團友可能發現西門町有兩家老天祿，一家叫謝記，一家叫上海，兩家並無親戚關係，也沒有所謂正宗不正宗，各有各做，也各有捧場客。只不過謝記開在人潮最旺的旅客區，佔盡地利，身在偏街的上海老天祿，少港人問津……香港人好現實㗎！

由於鴨舌都是店內滷，不防腐，要極小心保存，我試過大意地室溫了兩日，已變酸味不能吃。保存方法是將買回

來的滷味儘快放在雪櫃中，冷藏可保存2-3日，若放冰格則可保存20日。

如果大家有心鋤強扶弱，也可給上海老天祿一個機會，比較兩店誰更優勝。地址是成都路56號，距離峰大咖啡不遠。

📍 武昌街二段 55 號
📞 02 23615588　🕙 10:00-22:00
溫提：鴨翅 10 支一盒 /NT$350、鴨珍 10 隻一盒 /NT$400。

㉟藝文青打卡點
中山堂

　　中山堂跟西門町只有一街之隔，是國家二級古蹟，當年日本人為紀念日皇裕仁登基所建，現在則作藝文節目用途。整個建築採用鋼筋混凝土所造，為四層式鋼骨建築。入口的弧形拱門，柱身崁有壁燈，大廳天花板以穹窿造型飾以幾何圖案，柱身下半部為馬賽克。3樓有品茗茶坊，4樓有咖啡室，迴廊有陳設的展覽品，打卡位處處，外面更有孫中山銅像，咁近要來朝聖一下。

📍 延平南路 98 號　📞 02-23813137
🕙 09:30-21:00

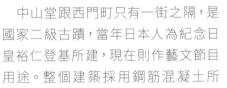

西門町
商圈
台北車站
東區
華西街
夜市
光華電腦
商圈、華
山1914
信義區
臨江街
夜市
永康街
中山
寧夏觀光
夜市
士林夜市
北投溫泉
淡水
師大夜市
饒河街
夜市
大直
基隆廟口
夜市
烏來
九份

㊱ 台灣版先達廣場
獅子林

在NOKIA 8210年代，我在這裡買過無數個換機殼㗎！真是童年美好回憶！

若說萬年等於旺角信和，那麼，獅子林就是先達，只不過規模較細。地面的一層全是手機舖。由買賣、修理、換配件、貼保護膜、二手機、買電話咭都有齊。當然，正如你去先達買手機，對手機都要有基本認識，否則老闆多問你兩個問題你已露底，我是老闆都劏你水魚啦！江湖傳聞，先達有店家會用二手機當新機賣，來到台灣版先達，也請打醒十二分精神啊，大家心照。

在腦場或手機場，團友們經常會見到「福利品」三字。那可能是鑑賞期內客戶要求退換貨，因拆封了廠商無法銷售的產品。又或展場宣傳用機（這個嚴重，無數客人蹂躪過，所以故障率特高）。簡單來說，你就當作是二手貨好了，店家給的保養期多數只有1-3個月，風險自負啊！

📍 西寧南路 36 號
🕐 12:00-22:00（各店家有不同）

㊲ 招牌木瓜奶
台北牛乳大王 ★★

　　世運麵包旁的老牌名店，它的招牌木瓜牛奶（NT$80），不太甜不太稀，味道控制得宜，連不愛飲木奶牛奶的我也飲得津津有味。不愛飲奶的團友，亦可選新鮮果汁或優酪乳、沙冰等飲品。

我有胸肌只因多飲木瓜牛乳，正所謂有乳便是娘，我要多謝牛乳大娘^^

📍 萬華區成都路 70 號
📞 （02）2331 8877　🕐 10:00-21:00（周 2 休）
溫提：這店兼賣的三文治、焗飯、早餐等，但老實說好一般般，飲杯嘢已是人體極限。

西門町

台北車站 商圈
東區
華西街 夜市
光華電腦 山1914華商圈
101 信義區
臨江街 夜市
永康街
中山
寧夏觀光 夜市
士林夜市
北投溫泉
淡水
師大夜市
饒河街 夜市
大直 夜市
基隆廟口
烏來
九份

㊳ 半世紀老字號
謝謝魷魚羹 ★★★

西門町有多家賣魷魚羹的食店，經營50年的謝謝魷魚羹是首選。店子主力賣肉羹，又以魷魚羹最多人讚賞，只因魷魚和魚肉都是新鮮貨色，混著以乾魷魚、柴魚和白菜精心熬煉的魷魚羹汁，鮮味到冇人有！

魷魚羹（NT$66），以魚漿包裹魷魚肉而成，配上濃稠湯頭，咬下有嚼勁，鮮美恰到好處。

📍 漢中街 32 巷 1 號
📞 （02）23718781　⏰ 10:00-22:00

㊴ 日文雜誌迷天地
雜誌瘋

雜誌迷絕對不容錯過此店。在三層高的店子裡，你能夠同時找到日、台、英最hit的雜誌書刊，例如Non-no、Tokyo Walker、Taipei Walker、Seventeen、Rockn' On、Bazaar、Mademoiselle等，主題由時裝、旅遊、飲食、廚藝乜都有，又以日本雜誌最多。

近年很流行附著產品的偽雜誌，雜誌得個殼，這裡也很齊全。

📍 武昌街二段 7 號
📞 （02）23896728　⏰ 11:00-22:00

④ 24 小時營業
DON DON DONKI

日本的驚安殿堂，除了在香港有海外分店，兩年前也正式登陸台灣了，店譯名唐吉訶德。首家店落戶西門町插旗，一樣開足24小時。佔了足足三層，販售品項除了日本零食、美妝小物和各式雜貨，還有大量的日本直送水果如蜜柑、淡雪草莓、青森蘋果、麝香葡萄，另外還有頂級肉品像是日本和牛，海鮮則有金目鯛、帆立貝等，地面層還有個戶外廣場現做日本美食。其實DONKI的貨品也不是特別便宜，但購物氣氛開心熱鬧，消磨它一兩粒鐘完全冇問題吖！

📍 西寧南路 123 號 1-3 樓
📞 (02) 23316811　⏰ 24 小時
網站 https://www.dondondonki.com/tw/

西門町
商圈　台北車站
　　　東區
夜市　華西街
山1Q014商圈、光華電腦
　　　、華
信義區　101
夜市　臨江街
　　　永康街
　　　中山
夜市　寧夏觀光
士林夜市　北投溫泉
　　　淡水
　　　師大夜市
夜市　饒河街
　　　大直
夜市　基隆廟口
　　　烏來
　　　九份

㊴ 100 種選擇
三兄妹雪花冰 ★★★

此冰店開好多年囉，泡泡冰、雪花冰和牛奶冰加起來，有100多款配搭，看得你眼花紊亂，患有選擇困難症的可能要自殺！價錢看似有點小貴，但分量十足，觀乎鄰檯的情侶們，兩個人要合力才吃得完一碗，CP值不錯，天時暑熱不來不可！

豪華雪花冰（NT$250），雪花冰刨得細綿，不會太快溶，慢慢吃也可。芒果、奇異果和士多啤梨都是新鮮現切。酸酸甜甜的味道好消暑醒神。

📍 漢中街 23 號
📞 02-2381-2650
⏰ 11:00-23:00

㊵ 最正宗的南部粽
王記府城肉粽 ★★★

在台灣，好食的肉粽有個標準，就是店家肯肯定要使用產自台南地區的南部粽，皆因花生和糯米質素最優越，台北粽就是做不出南部的水煮美味。來自台南的老闆，當然要問老家拿貨，也把他對家鄉的思念都融入粽裡去了。想吃一隻靚粽，來這一家。

豚肉粽（NT$80）內餡大方，有糯米、蝦米、碎肉、鹹鴨蛋黃、栗子、香菇、花生、蔥頭，再配上近三兩重的肥瘦五花肉，每一啖都可咬到豐富餡料。米飯臉軟，五花肉更接近入口即化。

📍 西寧南路 84 號
📞 （02）23893233　⏰ 11:00-02:00

41 便宜好食
台南意麵水餃
★ ★ ★ ★

開在頗為偏僻的小街巷弄前，引起我注意的是到了深夜時分，店門外還是有大把人在排隊，所以我耐心等位試試嚐鮮，果然有驚喜！

韭菜水餃（NT$75/10顆）好吃，韭菜本身香氣十足，雖然水餃皮偏厚，但一咬就會多汁到爆漿，鹹度也剛好，吃起來很有飽足感。

店子供應傳統餃子、麵食和各式台式小食，價錢親民。員工忙到一頭煙但態度還是溫婉，又開得夜，這家餐館小巧質樸非常OK，排隊都值！

招牌意麵（乾）（NT$40）伊麵麵條有厚度，肉燥加上蒜泥口感極之不俗。肉燥鹹香，搭配豆芽菜清爽不油膩。小碗分量也

溏心蛋（NT$25）有夠入味，但我的蛋方流心啊！另有荷包蛋（NT$20）可試，跟意麵同吃，應該會更滋味！

已很足，愛辣的人可加上店內的辣椒，口感飛升！

📍 峨眉街 90 號　📞 (02) 2381 2650　🕐 17:00-01:30

42 嘲妹晚餐
阿川加熱滷味
★ ★ ★

台灣嘲仔嘲妹很愛食加熱滷味當晚餐，西門町裡當然也有幾檔，最多人光顧的叫阿川，攤子在萬年門外，愈夜愈多人排隊。

別菜用滷水和中藥做醬，阿川卻用沙茶，醬汁與滷味就是對味，互相加分，因此一開20年仍旺場。

📍 西寧南路 70 號（萬年大樓旁）
🕐 14:00-00:00（周五至 02:00）

溫提：各式滷味明碼實價，挑好放在塑膠籃後下滷鍋加熱，初次買的團友總會夾太多，價錢隨時過 NT$250！台灣人一般都拿很少，每個人都像在練仙！

西門町

台北車站 商圈
東區
華西街 夜市
光華電腦 商圈·華山1914
信義區 101
臨江街 夜市
永康街
中山
寧夏觀光 夜市
士林夜市
北投溫泉
淡水
師大夜市
饒河街 夜市
大直
基隆廟口 夜市
烏來
九份

㊸優質台灣襪
儂儂褲襪

non-no儂儂褲襪是台灣本土品牌，生產褲襪、毛巾、胸衣、內褲、襪子、石墨烯運動護具等居家生活用品，更重要是質素高價錢實惠見稱，我老婆每次回港探親時都會大量入貨給朋友做手信，女團友來慢慢睇慢慢揀。

事實上，它的襪子（NT$150/3對）質料好、款多、穿得也舒服。最重要是花園街價，所以我都入了不少貨。

品牌最出名的有隱形襪和絲襪（NT$79起），我見每個女人都會買好幾對。

📍 武昌街二段 25 號（雜誌瘋旁邊）
📞 (02) 2389 4809　🕐 11:30-22:30
溫提：也推介它的兒童棉褲襪（NT$250），小C都愛穿。

㊹西門町ＣＰ值最高任食燒肉
熊一燒肉
★★★★★

在西門町燒肉吃到飽的店子起碼有廿家以上，真要選一家CP值最高的，我會推介開業十多年的熊一。有燒肉，有Mövenpick跟Häagen-dazs任食，仲有別家少見的生啤酒任飲，價錢合理又開得夜。想吃得豐盛一點，只要每人追加NT$100-300便可享用多款高成本靚料，如九孔鮑魚、阿根廷紅蝦、北海道大帆立貝等。不說別的，吃它六七個帆立貝都回本了。

SORRY各團友！我今次真係一直掛住服待小C，食完先記得要影食物相啊！

📍 西寧南路 155 號 2 樓　📞(02) 23708468　🕐11:30-02:00
溫提：睇清楚收費——平日午餐時段：11：30-16：00，NT$598、NT$698 或 NT$898；平日晚餐：16：01-24：00，NT$698、798 或 NT$998。周六日、假期全日：NT$698、798 或 NT$998

43

㊺漫畫迷的天堂 ANIMATE 安利美特

ANIMATE在東京、池袋、大阪等地多達幾百間店，是著名的動漫專賣店。首家海外旗艦店則落戶在西門町！但它設在非常神秘的地庫，很多漫畫迷路過了都不知道！店內有多達8萬冊日本和台灣版漫畫、各式動漫精品，動漫人物月曆、同人誌，也有動畫DVD和CD等，新品跟日本同步發售，為漫畫迷提供第一手的動漫畫及相關商品資訊，漫粉必來！

店子寬闊，漫畫分類清晰，極容易找到想找的漫畫。動漫精品包羅萬有，掛軸、海報、吊飾和文具這些小兒料，甚至連動漫女主角的假髮都有售！我老婆話想買個藍色假髮扮凌波麗，我叫她慳啲啦……慳啲錢啊～

BL漫畫一向甚受歡迎，設有巨大專區。呢本文案「初體驗被朋友花三萬圓買下來了」寫得吸引吖，30000想要^^

有等身抱枕陪瞓，小心鼻血狂噴！

📍 中華路 1 段 39 號 B1 📞 (02) 23893420
🕐 12:00-22:00（周六日和假期 10:00-22:00）
網站 animate-onlineshop.com.tw

西門町

商圈　台北車站

東區

夜市　華西街

山1914　光華電腦
商圈、華

信義區　101

夜市　臨江街

永康街

中山

夜市　寧夏觀光

士林夜市　北投溫泉

淡水

師大夜市

夜市　饒河街

大直

夜市　基隆廟口

烏來

九份

㊻ 73 種怪味
雪王
★ ★ ★

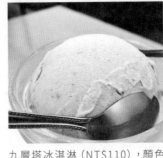

大家知道嗎？西門町和台北車站只是幾條街之隔，跨區步行過去只要8分鐘而已。兩區之間有一家叫雪王的雪糕店，有60多年歷史了，它不斷研發各式口味的冰淇淋，現有足足73種獨家口味。一般的菠蘿蘋果橙味，提都不要提，有型是鹹豬手、肉鬆、麻油雞、豬腳、當歸、竹葉青、啤酒、高粱、辣椒、咖哩等奇味。我的想法就是，既然都一場來到，打死都要叫一些令你心裡狂鬧「唔係下話？？」的口味，打卡上ig才有話題嘛！

九層塔冰淇淋（NT$110），顏色有低調質感，細看雪糕上還能看到九層塔葉子的顆粒，戰慄地挖一口送進口裡，味道甜甜似沒啥特別，但慢慢吃下去，卻又詭異地吃到了恍如三絲雞的味道……真是非常迷幻，叔叔不行了～

📍 武昌街一段 65 號 2 樓
📞 （02) 23318415　⏰12:00~20:00

㊼ 台灣最受歡迎咖啡連鎖店
louisa 路易莎
★ ★ ★ ★

我最愛的配搭是一杯拿鐵（NT$65），加一個豬肉起司堡或米堡（都是NT$60），然後坐到天荒地老！

台灣人愛飲咖啡，通街都是咖啡室，價錢幾平都有。一杯美式咖啡正常價只要NT$35-50，比起香港平三四倍！全台灣最多分店的咖啡店叫Louisa路易莎，飲品和食品價錢都好實惠，仲擺到明任你坐，所以我們港燦想試一下台灣地道的連鎖咖啡室，去Louisa試下啦！順道一提，Starbucks在台灣並不特別受歡迎，皆因它一杯美式咖啡都要NT$95，跟香港一樣貴，所以唔一定要去！

📍 昆明街 86 號
📞 （02) 23881086　⏰07:30~21:00（周六、日至 22:00）
溫提：11:00 前有早餐供應，抵上加抵！

㊾ 1 小時睡到九份
西門町 <--> 九份

　　團友們都說去九份很辛苦，這個我也同意（請參考「九份」簡介一頁），但其實有個最舒服的乘車方法，就是可以在西門町坐巴士去九份！

　　在西門町鴨肉扁對出有個「中華路北站」公車站，一架「965」可直抵九份。由於車子很快直上高速天橋，所以中途多數很暢通，約莫一小時就可以到九份，只要在「九份老街」落車，馬上可開始九份之旅，巴士約30-60分鐘一班車，班次也不算太疏落，這是我由台北市去九份、或由九份回台北市的絕密極快捷乘車方法！

PS： 教埋你要下載一個巴士APP，可知道車子抵站時間，請參考書後「附錄」介紹。

PS2：另有一架「1062」巴士，由捷運忠孝復興站直坐到九份老街，詳情請參考「東區」大地圖，黃色星星巴士站頭。

台 北 車 站　TAIPEi RAILWAY STATION

台北心臟地帶

台北車站

　　台北車站就是台北的交通心臟,在這裡可乘搭台鐵、捷運、高鐵、長途巴士等前往台灣各地。但它的功能當然遠遠不止於此,台北一星期總有三四天會下雨,有時候落雨斯濕冇厘心機留在戶外,就想去台北車站,因裡面有全亞洲最大的地下商店街,吃喝玩樂都有齊,不致浪費旅行的一分一秒。

　　還有,台北車站附近就是「書局街」,雖然書市萎縮,半數書局都熄燈了,但這裡仍是全台灣找書最集中之地,書蟲必去。

 前往方法

捷運	乘捷運在「R10台北車站」下車,步出出口「Z4」,就是地標新光三越。
的士	由西門町到台北車站,NT$100可達;若由士林夜市抵達這裡約NT$240;由東區前來這裡,約NT$280。
步行	在西門町出發,由武昌街二段向「雪王雪糕店」方向直走,很快便見書局街,步程只要十分鐘。

★臺灣博物館鐵道部園

承恩門
★

臺北記憶倉庫
★

重慶南路一段

出Z5

雲客來刀削麵 ★　出Z10

出Z4

★撫臺街洋樓

★　　　★郭家蒸餃
墊腳石

往相機街
開封街一段
←

★新光三越

良品牛肉麵館
福州世祖 ★　　★

咖啡弄 ★

佳佳唱片 ★ ★ NET

漢口街一段

光南大批發

馨記客家湯圓 ★

信陽

★ 三民書局

★ 阿維的書店

OROMO ★

往雪王、西門町
武昌街一段
←

點水樓 ★

懷寧街

館前街

南
陽
街

襄陽街

★ 世界書局

★ 天瓏書局

二二八公園/國立博物館

★

台大醫院捷運站

48

Q Square/
臺北轉運站

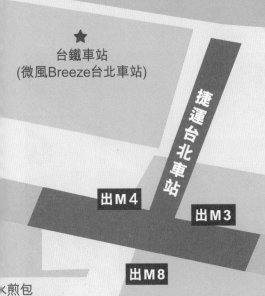

★
台鐵車站
(微風Breeze台北車站)

捷運台北車站

出M4

出M3

出M8

水煎包
墊腳石★
鑫/北北車

★警察局

青島巴士站 (849往烏來)

公園

① 亞洲最長地下街
台北車站

台北車站不單止是一個中轉車站，它更是台北最巨型的地下商場，四通八達應有盡有。地下街內有數不清的食肆、藥房、圖書館、表演廣場，甚至畫廊等等，就算行到腳跛，想要在台北車站走完一遍都是不可能的任務。

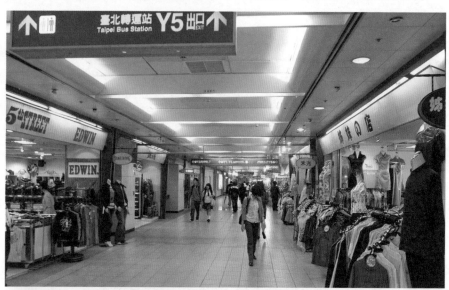

② 問路！問路！問路！
迷宮般的車站路線圖

台北車站內貫通多種交通工具，將三鐵（捷運、台鐵、高鐵）整合於地底內；老實說也是頗複雜的，車站內也有無數個出入口，很多旅客（so99y，也包括我）都會迷路，即使開google map也指示混亂，所以必要時真要抓個職員來問問（尤其是趕著搭車的你），別浪費太多時間在迷宮裡找出口了，你不是玩密室遊戲啊！

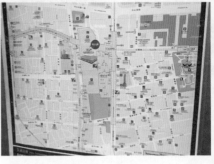

③ 跨越三個地鐵站
中山地下街

台北車站內的地下街，範圍大到難以置信，更是全亞洲最長的地下街。如果你行慣x打馬拉松，甚至可沿著三個地鐵站貫通的「中山地下街」，漫步串連著的「中山站」和「雙連站」，連跨三個地鐵站！全程不必日曬雨淋，有夏涼冬暖空調，全長815公尺，共7個出入口，只要認住均以英文字母R為編號開頭，就是中山地下街的出入口了！

④心水食堂
微風 Breeze
台北車站

　　在台北火車站（即台鐵）大樓內，以奢華而聞名的微風集團開了一個超大規模的美食廣場，還有另一層給大家買手信。佔地超廣闊，繞一圈居然要成5分鐘，非常誇張！有55家不同特色的餐廳，食物價錢又難得地做到豐儉由人，已成了我臨出發去機場或台灣各地前的心水食堂，去好多次了。

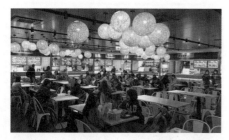

　　2F全層都是食肆，進駐的都是有聲望的店家，兩個主題「台灣夜市」和「國際美食」的大foodcourt內已有一列食店，但原來只佔了整個美食廣場面積的十分之一！其餘的就是一家家獨立的主題餐廳，無論你想食什麼菜式也一定找到，完全不假外求！

　　以下是各食店的短評，供大家作飲食參考。

📍 台北火車站 B1、1F、2F
📞 (02) 66328999　🕐 10:00-22:00
www.breezecenter.com/branches/003

花蓮扁食 ★★★

　　江湖傳聞老闆曾經是煮扁食給蔣經國吃的廚師，孰真孰假不重要，正如我也可以說自己疑似是梁啟超後人，賣點最重要啊！總之，花蓮扁食是一家扁食（即雲吞）專賣店，它出品也確實在水準之上。雲吞大顆飽滿扎實內餡多汁好吃，肉菜比例融洽，再加入紅蔥頭的湯頭讓湯底口感多了一個味道。這家很不錯。

一鼎 ★

　　普通價錢+水準。在一鼎點1號餐，滷肉飯+貢丸湯+蚵仔煎（NT$168），店家主打的蚵仔煎，粉漿厚過名媛去ball的批蕩，整個白白的一整塊，只有幾顆孤獨又可憐的蚵仔，下面鋪一堆豆芽菜，教人很無力。滷肉飯也不行，醬汁偏鹹，感覺就是吃一堆瘦肉醬。貢丸湯只有貢丸有嚼勁，湯頭卻淡如水，失敗！

瓦城大心 ★

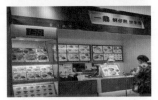

　　不倫不類的泰式餐館，希望做出泰菜但無泰味，食食下會冒起「我到底食緊啲乜？」的感慨。這一家已在我的黑名單內，永不超生！

鉄火燒肉 ★

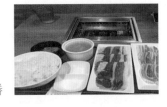

　　最平的是牛五花套餐（雙倍肉/NT$338），肉質非常一般，分量單薄，整體CP值偏低，勝在一人一爐可面壁思己過，自閉毒L最喜愛。

西門町
台北車站 商圈
東區
華西街 夜市
光華電腦 商圈、華山1914
101 信義區
臨江街 夜市
永康街
中山
寧夏觀光 夜市
士林夜市
北投溫泉
淡水
師大夜市
饒河街 夜市
大直
基隆廟口 夜市
烏來
九份

老董牛肉麵　★★

曾經得過牛肉麵大獎的牛肉麵店，但近年狂開分店，水準一直跌。現在吃起來已是普普通通了。招牌紅燒牛肉麵 (NT$190) 牛肉是牛腱肉，一碗裡面大約有6、7塊，口感略硬偏韌；麵條還算有嚼勁，湯頭偏淡，像個星期四冇心機返工的OL。

阿豬媽韓式烤肉吃到飽
★★★

100分鐘任食的韓燒店，點單有梅花豬、牛五花、牛板腱、海鮮、包肉生菜和石鍋拌飯等，自助吧小菜則有韓式煎餅、炸雞、各式泡菜等無限供應，亦有自斟汽水機，價錢每人約NT$500-600，最啱食肉獸。記得要餓夠半天、餓到臉色慘白才來啊！

乾杯列車　★★★★

非任食，逐碟叫，貴，但燒肉素質對得住價錢。2、3人光顧提議叫套餐，試多幾款肉除笨有精。店家設置很多互動小遊戲，如每晚8點舉杯嗌「乾杯！」就免費多送你一杯。侍應都很滑頭，跟食客打成一片，以氣氛取勝。

翰林茶館 ★★

翰林茶館有手搖店，也開餐廳。餐館提供中菜套餐如蒸魚和紅燒牛腩煲等，每個餸起碼NT$400-500。比較特別的是有茶葉揉在麵裡的茶麵，有Q彈也有茶香，最平的豬肉茶麵都要索價NT$280，未計加一。還是飲杯手搖算數。

Engolili 英格莉莉 ★★★★

在微風的美食廣場裡，小C最喜愛去這家義大利菜館。餐牌內亂點一通都好食，好似未試過失望，中等價位，但感覺物有所值。必點的是招牌甜點豹紋舒芙蕾，11cm高的2個鬆餅口感蓬鬆，像在吃芝士蛋糕，造型有創意也具美感！打卡很驚豔！

涓豆腐 ★★

台韓混搭風的餐館，以「嫩豆腐煲」為主打菜式，套餐分量大，三個人叫二人餐都得了。五道小菜如豆芽、泡菜、空心菜、海苔等可無限續，一定食得飽飽的，很推嫩豆腐煲配著石鍋飯海鮮煎餅、韓式炸雞以及辣炒年糕。各款豆腐煲NT$298起，雙人組合餐NT$1128，中等價位，但CP值仍很OK。

西門町
台北車站
商圈
東區
華西街
夜市
光華電腦
商圈、華山1914
信義區
101
夜市
臨江街
永康街
中山
夜市
寧夏觀光
士林夜市
北投溫泉
淡水
師大夜市
饒河街
夜市
大直
基隆廟口
夜市
烏來
九份

微風台北車站1F（即係火車站大堂旁）就是手信專區，幾乎將台灣最值得買名牌一網打盡，為了籌募手信而頭痕的團友們，來這裡就對了。

Magi Planet 星球工坊爆米花

　　好好食的爆谷，我每次都買好多包送人，最欣賞的是朱古力味、玉米濃湯味、特濃起司味和鹹蛋黃味（NT$160起），有試食，試食完你都一定會買。

Amo 阿默典藏蛋糕

　　阿默蛋糕的長條蛋糕很出名，幾個產品都好食：日本高鈣乳酪蛋糕、荷蘭貴族手工蛋糕、日本真咖啡蛋糕、台灣蜂蜜千層蛋糕，但注意蛋糕需冷藏，只能處於室溫16-48小時，想帶回香港一定要使用冰袋。售價約NT$240起。

洪瑞珍

　　洪瑞珍是來自台中的三文治名店。最有名的是它的三文治、花生酥糖和核桃酥，但大家好像只對三文治有興趣啦。它在台灣有多家分店，每天出品都質素參差，時好時壞，看你那天買時有沒有好運氣。名氣之大令它的三文治比正常三文治店貴上25-30%，抵不抵食真是見仁見智。

⑤火車迷一定要來！
臺鐵夢工場（旗艦店）

　　不知團友中有沒有火車迷？但其實在台灣能夠搭到火車的機會不多了，老舊的列車只會在鄉下地區行駛，大部分火車皆已變成地鐵般的現代化列車了，所以火車更形矜貴。這家旗艦店的精品和限量紀念品相當精美，我也忍不住買了一大堆。

未來郵筒，這個很正！在店內將寫好的柴柴明信片放入未來郵筒，工作人員一年後就會將明信片寄出，但你不要寫錯地址啊！

柴柴站長的精品實在太Q，成功俘虜我的少女心，我全部想買！

當然少不了可蓋章紀念啦！「屯馬開通真的很興奮」的列車迷一定超興奮！

印有臺鐵火車站全部站名的間尺，想要啊！

估唔估到呢碌柱係乜水？係臺鐵火車造型礦泉水呀！型到爆！

這個會發出火車笛聲……唉，都想買！

📍 台鐵火車站大堂，【西3】出口旁
⏰ 10:00-18:00

西門町
台北車站
商圈
東區
華西街
夜市
光華電腦商圈、華山1914
信義區
101
臨江街
夜市
永康街
中山
寧夏觀光
夜市
士林夜市
北投溫泉
淡水
師大夜市
饒河街
夜市
大直
基隆廟口
夜市
烏來
九份

⑥ 賣完就冇
台鐵便當本舖 1 號店

在臺鐵夢工場旁邊，就是台鐵便當，即係給坐長途車乘客帶上車廂吃的飯盒，但其實很多在附近打工的朋友都來買做午膳。由於每個便當只售NT$60-100，非常經濟實惠。所以常常買不到，多數會在中午十二時前就賣光，必須呆等下一輪出爐，我們這些旅客老是緣慳一面，好無奈！

排骨便當（NT$80），滷排骨打薄得像硬厚紙板，咬開後肉還是白色未滷透。滷蛋不入味，蘿蔔中規中矩，白飯沒蒸爛，這真是懷舊風便當，考慮番價錢，食風味ok啦。

台鐵便當也有出紀念品，如鎖匙扣和杯子等，但實在不吸引啊～

早上和中午時段，排隊排到飛起！便當總以極速賣光，要等到下午茶才買到下一批。

📍 台鐵火車站大堂，【西3】出口旁（臺鐵夢工場旁）
🕐 09:30-18:30

⑦ 異度空間
台鐵大堂

火車站大堂總是陰沉得像鬼域（ps：相片已調光50%），其實是供乘客們等車的休憩處，也別以為每個人都像隨地攤屍像個露宿者很古怪，火車站外真的是露宿者之家，你行出去嗅到陣陣清新的尿味就知道了。

⑧ 四通八達的交通樞妞
臺北轉運站

與Q square京站時尚廣場相連的二至四樓，就是乘搭巴士去台灣各地的交通轉運站。由於Q square跟台北地下街連通，所以乘搭捷運、高鐵及台鐵旅客可直接前來轉乘，完全不必步出室外，非常便利。

雖然現在已有非常快捷的高鐵直通全台灣，乘車時間少了兩三倍，但車費相對來說也貴上兩三倍，所以巴士還是有存在的必要。這裡有車前往基隆、台中、彰化，遠至台南、高雄等地，最啱不想花太多錢坐高鐵，又不怕坐長途車的團友。

📍 市民大道一段 209 號（Q square 商場二樓）
📞 （02）7733 5888　⏰ 24 小時

⑨ 交通轉運樞紐加上複合式商場
Q square
京站時尚廣場

Q square開業十幾年，是台北車站一帶最巨型的購物中心，共有7層。每層都有主題，B3的食樂大道是以美食廣場、餐廳和買手信為主。2F的時尚大道賣進口女裝和台灣設計師的原創品牌。商場佔地偌大又保持新淨，吃喝玩樂都有齊，更相連著乘搭巴士去台灣各地的交通轉運站，頂樓又有九個迷你影院的威秀影城。每逢落大雨我就會去這商場避雨，可避足一整天。

在Q square同一天消費累計滿NT$3000以上可退稅，持發票至1F卡友商務服務中心，並出示護照即可。

📍 承德路一段一號
📞 （02）66328999　⏰ 11:00-21:30
溫提：由台北車站前往 Q square：地下街的「Y3」或「Y5」一出直達，全程也不用走出地面。

西門町
台北車站 商圈
東區
華西街 夜市
光華電腦 商圈、華山1914
信義區 101
臨江街 夜市
永康街
中山
寧夏觀光 夜市
士林夜市
北投溫泉
淡水
師大夜市
饒河街 夜市
大直
基隆廟口 夜市
烏來
九份

NATURAL KITCHEN

在Q square的B1層，一家非常專注販賣廚房用品的小店，廚房、花園、廚藝等物品也有齊，非常多OL入貨，愛廚房的團友可來看看。

Q 小路特賣場

在Q square的B1層，隱藏著毫不起眼的中價品牌特賣場，不定期會轉品牌，特價由三折起，大家路過也可來瞧瞧，有可能貴貨平買。

Rain Story
雨傘概念店

Q square的B1層Rain Story雨傘概念店，由美國知名雨傘品牌totes、法國雨具品牌Isotoner，以及台灣自創雨傘品牌Enson所組成，有復古式傘、輕迷你防UV傘、攜帶方便的褶傘，甚至超大傘。雨傘色彩繽紛，價錢略貴，但真係幾靚！

21 Plus

★★★★

在Q square B1層可找到這21 PLUS，是台灣出名好食的烤雞快餐店，我最愛買一隻雞回家慢慢嘆。此店雞肉幼嫩多汁，好食過KFC乾柴雞100倍！所以我食21 PLUS 100次都唔肯食1次KFC！

我最愛點「烤炸雙享餐」（NT$230），一次過試勻烤雞炸雞好X開心！

德州美墨炸雞

★★

B1層還有這家來自美國德州的炸雞店，聲稱用上7種特調的德州醬料醃製12小時以上，無任何人工添加物。並有炸魚排、炸洋蔥圈、無骨鹹酥雞、炸雞胗等，不怕熱氣的團友可來試試。

兩件炸雞+一汽水NT$210，水準比KFC稍好一點，但價格也略高一點，無驚無喜。

Supreme Salmon
美威鮭魚專賣店

★★★★

在Q square B3美食街旁，有一家以鮭魚（即三文魚）作主題的餐廳。由pizza、risotto、pasta，甚至有刺身和壽司。中等價，但水準極之不俗，小C甚愛吃，若要挑剔就是份量不大，食完可能要繼續捱餓。

嫩燉鮭魚菲力白花椰米（NT$348）魚肉軟鮮嫩，魚皮煎得焦酥。海鮮茶碗蒸（NT$60）除了三文魚，還有蝦仁、蛤蜊等。

西門町 台北車站 商圈

東區

華西街 夜市

光華電腦 商圈、華山1914

信義區 101

臨江街 夜市

永康街

中山

寧夏觀光 夜市 士林夜市 北投溫泉

淡水

師大夜市

饒河街 夜市

大直 夜市 基隆廟口

烏來

九份

糖村
SUGAR&SPICE

在Q square B1層的糖村，最出名的是牛軋糖，不會太硬也不會黏牙。它的海鹽巧克力味餅乾也好吃，再加上禮盒總是漂亮，買作手信不錯。

順成蛋糕

在台北轉運站1樓的順成蛋糕，是半世紀老字號囉，店子特色是有種類很豐富的麵包、餅乾、滷味和蛋糕。注意大多數食店都是賣加熱滷味，但順成的滷味卻是滷好之後放涼的，所以夏天吃起來會特別清爽，我見阿嬤一買買好多。

一之軒

在台北轉運站1樓的一之軒，是出自師大夜市最出名的麵包甜品烘焙老店。店內的招牌是麻糬，分傳統和冰皮兩種，純手工製作，不含人工添加物及防腐劑，還有大量蛋糕、麵包和甜鹹點供應，呢間嘢啲嘢幾好食。

TOKYU HANDS 台隆手創館

3F的TOKYU HANDS台隆手創館，是台灣公司與日本東急集團旗下之東急HANDS合作的生活雜貨賣場，販賣各種日系貨品。京站這一家地方廣闊，貨物種類齊全好多。但它的銷售定位偏向中高檔，很難找到平嘢買，買親都是貴的⋯⋯但也貴在優越感。

在Q square 4F有齊海底撈、Mo-Mo-Paradise、饗食天堂等，都是等位等到你傻的熱門店。海底撈、Mo-Mo-Paradise等一兩個鐘尚可等到位，但饗食天堂這家Buffet餐廳，若你不提前訂位，幾乎不可能WALKIN成功，我都是一個月前訂位的（並且只吃晚餐，因可吃足4粒鐘）。雖然每人埋單過千（台幣），但這家Buffet的食材和菜式也的確物有所值。

四樓長龍店匯集 ★★★

饗食天堂網頁：eatogether.com.tw/zh-TW/home

金色三麥 ★★★

4F的金色三麥是一家美式餐廳，食物件頭大，多炸物和香口嘢，適合多人聚餐，它的手釀小麥啤酒也出名，食品價錢偏高，一班人聚聚整體上cp值ok。

愛爾蘭瘋薯 ★★

愛爾蘭有一句俗諺：「世界上有兩樣東西不能開玩笑。一，婚姻；二，馬鈴薯。」可想而知愛爾蘭人對馬鈴薯的喜愛和重視。4F的愛爾蘭瘋薯在台灣曾瘋魔一時，只因它的沾醬非常特別，有蜂蜜芥末醬、乳酪披薩醬、招牌酸奶油醬、特調肉醬、特製起司醬等10種以上的口味，食極也不悶！

⑩ 最接近台北車站的影城
Q square
京站威秀影城

　　威秀影城是台灣最大的院線集團，規模之大就像香港的百老匯或MCL。而台北京站威秀影城就是全台灣第8家新開的影城。共9個迷你影院，提供1800個座位，雖然沒有IMAX，但威秀的銀幕影像和音響一向先進優良，座位也舒服，觀影體驗還是很滿意的。

除了看電影，台灣的影城還有很多超乎香港朋友想像的玩法，倒如可扮鬼扮馬影貼紙相、打電玩、坐天王按摩椅，甚至有自助唱K吧，真的不看電影也要上來眼眼。

台灣很流行這種投幣自助式K吧，每個大小商場都有三五部，玩意也簡單，投幣（NT$25）就可點唱一首歌，多唱當然更便宜。歌單以國語和英文歌為主……其實我知道你在擔心什麼，你這種低調的人只怕唱得太好會搶了張學友或巨肺GEM的飯碗，所以別擔心，在亭外聽不到你在唱什麼，沒有星探會來發掘你的啦！

📍 市民大道一段 209 號 5 樓
　　（Q square 四樓有自動電梯上來）

www.vscinemas.com.tw/vsweb/theater/

⑪ 台北車站永恆地標
新光三越站前店

新光三越百貨是台北車站的重要地標。它曾經貴為台北第一高廈，後來被高上3倍的台北101取代了。只不過由於鄰近台北捷運站，新光三越門外永遠擠滿人。只要你站著超過三分鐘，一定有自稱星探的人想發掘你做明星，不用懷疑，發明星夢的你會被騙。

📍 忠孝西路一段 66 號
🕐 11:00-21:30

⑫ 老派歌迷尋寶地
佳佳唱片

1976年開業，是台北現存歷史最悠久的骨灰級唱片店，死忠的堅持賣黑膠唱片和CD。由主流新唱片到非主流、古典音樂等，貨品種類多元化。店家也有替樂迷提供各項代訂、代尋專輯的服務。共開了兩店，漢口街本店多黑膠，多傳統老歌手唱片；西門町分店則走年輕路線，會入多點韓星K-pop唱片和產品，醒目地與時並進！

店內貨架以音樂類型劃分，歌迷很易找到自己喜愛的唱片！

除了黑膠、CD，店內還有DVD和藍光碟，愛儲影碟的團友要來睇睇！

📍 漢口街一段 3 號 B1　📞 (02)23895236
🕐 10:00-22:30
www.ccr.com.tw
溫提：西門町分店：中華路一段 110 號 2 樓、3 樓（鴨肉扁附近）

西門町
商圈
台北車站
東區
華西街
夜市
光華電腦
商圈、華
山1914
101
信義區
臨江街
夜市
永康街
中山
夜市
寧夏觀光
士林夜市
北投溫泉
淡水
師大夜市
饒河街
夜市
大直
基隆廟口
夜市
烏來
九份

NET

很多香港朋友話我知,去台灣食嘢一流,但最衰買不到衫褲鞋襪啊!我以前也跟大家一樣,老是著眼於NIKE、Uniqlo或H&M等,但台灣買外國牌子,總比香港買貴(尤其波鞋!),給大家買不到衫的錯覺。所以我要極力推介一個台灣本土服裝品牌NET,它出名平靚正,由衣帽頭飾鞋襪、以至毛巾等都素質良好,又經常做特價抵上加抵,我全家人都是NET擁躉,衣櫃有1/3都是NET,大家可放心買。

真人真事,我買左一條平頭褲畀外父做手信,外父根本唔想要。之後我再返香港探親,外父拜託我買夠五條畀佢,識貨吖!

毛巾夠厚夠平,好耐用!

間間NET都起碼有兩三層,完全唔逼人,可以慢慢揀慢慢試。

最驚你唔買,成日大特價!我試過掃三折NT$63一對鞋,聞者心都酸,生意真難做。

📍 館前路 20 號
📞 (02) 2331 5570 🕐 11:00-22:00
網站:網站:**www.net-fashion.net/**

⑭迄立不倒數十載
老蔡水煎包 ★★★

在南陽街一帶，從早到晚都聚集著忙補習的學生，街頭攤販都想做學生們的生意。身在喜新厭舊的學生戰區中，價錢貴一點、水準差一點很快被淘汰。老蔡卻在這裡開了幾十年，可見吃過的都會回頭！

高麗菜包(NT$12)裡頭塞滿椰菜，再加入了肉末、蔥花、冬粉等。，冬粉吸收了椰菜甜味，包皮香脆不焦燶，味道極鮮美。

📍 許昌街 26 之 1 號
📞 (02) 23612999　⏰ 06:00-22:30

⑮最便宜好吃牛肉麵
雲客來山西刀削麵館 ★★★

你們可能很好奇，為何我對台北車站一帶熟到爛？那當然啊！皆因這附近就是書局街，我在這裡打了幾十年書釘，沒可能不摸熟吧？就在新光三越附近，有一家我一吃多年的便宜好味的牛肉麵店，叫雲客來。它曾獲台北國際牛肉麵節票選第4名，但仍是維持親民的低價。極多補習完似WALK-ING DEAD的小朋友來醫肚，大碗又好食，這家ＣＰ值極高！

牛肉乾拌麵（NT$110，附湯），全牛肉彈牙爽口分量足，料多可一口接一口不必省著吃。麵條是拉麵式的滑順細粉，煮得恰到好處，可自行灑一大把酸菜，會更加美味。

牛肉麵（NT$120）高湯採用牛骨、牛肚和牛肉熬煮，香濃不油膩；紅燒湯頭以道地川味熬，少油少辣。牛肉軟嫩厚實，吃完意猶未盡。

📍 忠孝西路一段 100 號
📞 (02) 23705111　⏰ 11:00-20:30
溫提：推介有牛雜切盤、牛雜乾麵、紅燒牛筋切盤、
半筋牛肉麵、35 元小菜（滷蛋、海帶、豆干）

⑯ 阿峯食堂
良品牛肉麵
★ ★ ★ ★

　　除了雲客來，良品也是我的食堂，每次來台北都指定要食一次。這店已開半世紀，餐牌不花巧，牛肉麵就只是紅燒和清燉二選一，紅燒水準較高。麵條是刀切麵，湯頭味重，但喝完卻不覺油膩，很值得團友們來試試。

紅燒牛肉麵（NT$160），刀切麵闊條粗身有嚼勁，牛肉滷得甘香不繃硬，牛骨湯香辣惹味，每次都喝到見碗底方休。

📍 開封街一段 10 號
📞 (02) 23712644　🕐 10:30-22:00
溫提：推介水餃、蝦卷、鮮肉鍋貼、清燉黃牛麵、豆漿

⑰ 皮薄唔飽過口癮
郭家蒸餃
★ ★ ★

　　郭家蒸餃是40年老店，店子陳舊，天花板又現巨大裂隙，擔心會邊吃邊冚天花！店子只賣鍋貼、蒸餃和小籠湯包。做得最好的是皮薄餡靚的蒸餃，我眼見少女們都輕易幹掉兩籠，絕非難事。

菜肉蒸餃（NT$70/10），一口大小。餃皮擀薄到接近半透明，少油少澱粉質，內餡加進了豬肉碎和高麗菜，口感清爽不膩，純綷過下口癮，餵不飽你的啦。

📍 忠孝西路一段 72 之 28 號（新驛旅店對面）
🕐 09:00-21:00

⑱ 弄巷裡的精緻美食
咖啡弄
★★★★

咖啡弄原本是位於台北東區忠孝弄巷內轉角一家小得不能再小的店子。由於食物大獲好評，慢慢再開了四家分店，但它對食物的把關頗為嚴格，所以質素多年來也keep得住，暫時未有一次失望，這一家食得過！招牌是鬆餅，每天總是在傍晚前便已賣光，所以一見到必點！

草莓冰淇淋鬆餅（NT$260）。窩夫餅厚實，外皮熱辣微脆，中間又滿有軟綿的焗蛋糕感覺，做得有層次感。草莓鮮味，但加上了草莓醬及融化了的雪糕，似乎真有點太過甜膩。

冰鮮果茶（NT$180），味道在果甜與微酸之間，裡面還有豐富果肉，可喝更可吃。凍飲比熱飲更好，因熱力令生果變得有點酸。凍飲則在口腔裡突出了各種水果的口感鮮味。

玉米里肌起司可頌（NT$220），即係熱辣辣的半溶芝士和火腿擠進鬆脆的牛角包內。當見到芝士上面更有著一粒粒脆脆的煙肉，不怕肥的朋友一定被勾引到食不停口。就連伴碟沙律醬也做到一絲不苟，甚有GARLIC味。

現烤燻雞吐司披薩（NT$170），簡單的在多士上放上番茄、火腿和烤雞肉與芝士。烤雞不乾不鞋，味道討好。最想不到的，是旁邊伴著的蛋沙律，蛋混著沙律醬的味道好好食！

📍 館前路18號2樓（UNIQNO附近）
📞 （02）2388 3000　⏰ 11:30-20:00
溫提：好味推介還有冰滴咖啡、海鹽焦糖拿鐵、葵瓜子芝麻冰淇淋鬆餅燻鴨羅曼沙拉、法國麵包咖哩牛腩

⑲忘憂雜貨店
光南大批發

光南大批發其實叫光南唱片，後來唱片市場龜縮，其他唱片店慢慢被淘汰，只有光南努力求變，主力改賣生活雜貨，轉型非常成功。

新光三越後街的這家旗艦店，貨品包羅萬有，由各種生活用品、文具、影音、電腦配件到化妝品和面膜等都有齊，貨品筍平，無論男女老幼都會找到心頭好，一入去起碼要預一小時尋寶，痛快掃它一大袋才會肯離開，速去！

廣源良專區，全線產品齊全，更有廣源良的副線「戰痘」。一年四季均會巧立名義做各種特價，減至八折至半價不等，或買多兩件再打折，粉絲入貨之選。

假睫毛霸佔了整面牆，牌子少說有廿個，平貴都有，花多眼亂，大鬼把選擇。

走光貼、防汗貼等齊備。我老婆叫我轉告各位美少女，這裡的UNDO BRA勁平，價錢銀碼幾乎跟香港買的價錢銀碼一樣……下！即是平4倍？我都想買！

大把面膜任你挑，甚至連HELLO KITTY都有面膜專櫃……但會唔會用到爛面㗎？

襪子專區，由船襪到三腳骨都有，質地不俗，價錢平過女人街，抵買！

光南最出名的就是超超超平的文具，來這裡不大量
入手，真係太對唔住你張機票了！

海綿寶寶都有成大個文具專櫃架

連中大型電器都有得賣，售價都會比外
面的電器舖稍平，但大家要注意電壓問
題，台灣用110v㗎。

📍 許昌街 40 號
📞 (02) 23110528　⏰ 10:30-22:30

西門町 台北車站
商圈
東區
華西街 夜市
光華電腦 商圈．華山1914
101 信義區
夜市 臨江街
永康街
中山
夜市 寧夏觀光
士林夜市
北投溫泉
淡水
師大夜市
夜市 饒河街
大直
夜市 基隆廟口
烏來
九份

⑳ 發燒友必逛
博愛路相機街

　　從重慶南路書局街通往西門町，只需五分鐘的路。貫通兩個地區的除了武昌街一段（即「雪王」那條街），還可以走博愛路一段和漢口街一段，兩條街都是台北最知名的相機器材街，共30多家店，從古董機、單眼機、傻瓜機、數碼相機、相機配件；由最冷門到大熱機都應有盡有，價格比各大電腦廣場或連鎖電器行「燦坤」等都便宜，攝影發燒友來一趟，可能執到寶。

> 📍 博愛路與漢口街一帶
> ⏰ 多數店家 10:00-21:00

㉑ 排名高過鼎泰豐
點水樓
★★★

　　在二二八公園不遠，有一家名店點水樓，它的小籠包在幾個比賽中都力壓鼎泰豐。食物價格不算親民，但氛圍、餐點與服務都很到位。除了小籠包，最著名的就是特色菜七彩小籠包，有麻辣、松露和九層塔等口味，但記住不要沾醬，才可吃出各個小籠包的特殊口味。碟頭分量超細或所謂很精緻，食完可安心再去食下一餐。

　　小籠包（10顆NT$230）皮薄鮮甜，完全不必沾醬就已經很好吃了，吃完滿嘴鮮香，屬高分之作！

> 📍 中正區懷寧街 64 號
> 📞 (02) 23123100　⏰ 11:00-14:30、17:30-22:00
> 溫提：推薦有七彩小籠包、絲瓜蝦仁、酒釀紫米芝麻湯圓、薺菜鍋餅、素餃

㉒ 香氣誘人
福州世祖胡椒餅
★★★★

　　福州世祖胡椒餅是饒河夜市的名物，在重慶南路書局街上開了分店，無論何時你來到也會見到有人在排隊。當你眼見著幾個女工不停在擀麵粉、包肉餡、把餅用力黏貼到烤爐壁上烘烤，聞到出爐時那陣陣香氣的確誘人之極，入口外酥內軟，途人每次路過多數忍不住買。

　　給你多一個貼士：即食！

胡椒餅（NT$45）要做得好吃，首要是調醃得宜的肉餡加上一大把蔥花！其次是餅皮要烤得酥脆有咬勁。最後也是最精彩一擊——一口咬下，肉餡會激噴出湯汁，讓人喊燙又一口一口接著吃，為之成功俘虜了食客的心！

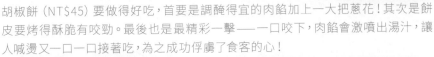

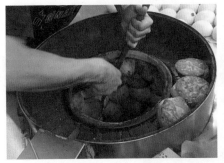

店員們都練成鐵沙掌，不帶手套，直接伸手把胡椒餅拍到燒著紅通通炭火的超熱烤爐內，胡椒餅竟又會反地心吸力牢牢黏在爐壁上，整個過程很驚險。

看著幾個員工即場製作胡椒餅，即場放入烤爐烤焗，真是一場色香味皆全的演出，會令人食慾大振喇！

📍 重慶南路一段 13 號

📞 (02) 23115098　🕐 13:00-21:00

西門町
台北車站 商圈
東區
華西街 夜市
光華電腦、華 山1914 商圈
101 信義區
臨江街 夜市
永康街
中山
寧夏觀光 夜市
士林夜市
北投溫泉
淡水
師大夜市
饒河街 夜市
大直
基隆廟口 夜市
烏來
九份

二二八和平紀念公園

由捷運台大醫院站一出，就是有一大片綠地的二二八和平紀念公園。它是日本政府闢建之具規模的都市公園，園內有日本庭園造景池塘、拱橋、綠地步道、露天音樂台等，也是台灣第一座具有歐洲風格的近代都市公園。公園生態環境非常好、有水池有鴿子麻雀水鴨烏龜，樹蔭多座椅也多。大人有健康步道和運動器材，更有小朋友們喜歡的遊樂設施，如局部攀岩、沙坑、大型滑梯。公園裡更接到台灣博物館，規劃得非常棒！

公園內有人（想）搞嘢！有人（想）掟個衰仔落海！

公園內有大量松鼠在樹木出沒，小C從未試過可在如此近距離下觀看松鼠動態，開心驚喜得很。

小朋友可以買魚糧即刻餵魚魚，開心吖！還有鴿子都被大家養到肥肥白白，做鴨好過做人！

 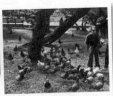

吹色士風的阿伯，簡直型到出水！

📍 中正區懷寧街、襄陽路、公園路、凱達格蘭大道口
🕐 全天候開放

溫提：搭乘捷運淡水線至台大醫院站，由出口 4 出站直達。但公園距離台北車站和新光三越只有幾個街口，建議用 5 分鐘步行過來，根本不用搭地鐵。

㉔ 小朋友玩得很開心
國立臺灣博物館

我一直驚帶小C逛博物館，怕她5分鐘就嚷著要走了，沒想到她卻在這家國立臺灣博物館玩了55分鐘！館子就建在二二八公園內，每次展出兩個主題，一票看兩館。如果撞正小朋友有興趣的展覽，不妨帶他們參觀一下，門票好平啫！

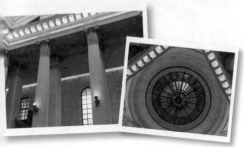

它原來是臺灣歷史最悠久的博物館之一，已被列為中華民國國定古蹟，由於建於日治時代，館內環境很有日本FEEL。

小C參觀了爬行動物化石展史，有很多恐龍和怪獸標本，嚇到小C呱呱叫！

為照顧小朋友，展品說明都是簡易並且少字，旨在提起小朋友的興趣。館內也多互動遊戲，又幾OK喎。

少不免要安排很多景點給小朋友打卡。

小C好驚呢條鱷魚，我話唔使驚，佢今晚等你瞓咗先會嚟咬你。

📍 中正區襄陽路2號
📞 (02)23822566　🕐 09:30-17:00（周一休）

溫提：成人$30兒童$15，若想同時參觀「國立臺灣博物館」＋「國立臺灣博物館鐵道部」，購買四館聯票更划算。

西門町 / 台北車站 商圈 / 東區 / 華西街 夜市 / 光華電腦 商圈、華山1914 / 101 信義區 / 臨江街 夜市 / 永康街 / 中山 / 寧夏觀光 夜市 / 士林夜市 / 北投溫泉 / 淡水 / 師大夜市 / 饒河街 夜市 / 大直 / 基隆廟口 夜市 / 烏來 / 九份

臺北記憶倉庫 /
三井物產株會社舊倉庫

　　有一次去客雲來食牛肉麵時，見對面街有一幢非常漂亮的紅磚老屋，走過去瞧瞧，原來真是好東西！它是前幾年才修復完成的三井物產株式會社舊倉庫，在日據時期是三井物產的老倉庫，現在變身成為台北記憶倉庫。大門前有打卡一流的紅磚長廊。全館展覽也免費參觀，走上二樓可看到老倉庫木造屋頂，展覽佈置和打燈都經營得很用心，讓人有穿越時光回到老台灣的感覺，只嫌展場太細展品太少。地下設有咖啡廳，吃個下午茶倒是很不錯的！

📍 忠孝西路一段 265 號（台北車站地下街 Z9 出口）
📞 （02）23714597　⏰ 13:00–21:00（週一公休）

㉖ 台北唯一仲 keep 到的
清代城牆
承恩門

　　台北府城的北門，正式名稱為承恩門，或大家簡稱的北門，是清代城門建築，也是台北府城五大城門中唯一仍完整keep到原貌的，所以有興趣者可來看看這個台灣城門的代表作，這也是台北市區僅存不多的清代建築了。本來門外建有甕城，但至今已不存在了。像哥哥的歌：「一切請珍惜，一切將吹散。」另外，在承恩門旁邊有一堆像玩層層疊的亂石，就是打造城牆的安山岩，大家別在上面寫「到此一遊」，不要影衰香港人啊！

📍 中正區忠孝西路一段
　（靠近台北相機街）

㉗ 黑人問號的景點
撫臺街洋樓

　　在承恩門走半條街，就會見到這幢撫臺街洋樓，台灣人都暱稱它做石頭厝，是市定的古蹟。1910年落成後，最初作為日本營造商的事務所，後陸續作為酒商店舖、報社等，今為攝影展覽場所。洋樓內全是文字介紹，觀賞價值低，只能說口水多過浪花，打破我逛博物館最快記錄，十分鐘內就閃人了，古蹟這東西我識條鐵咩！唯一打卡是洋樓外觀，用上古典式四柱三間石造拱廊騎樓，屋頂採挑高式建築，有三個大老虎窗，讓立面產生變化並可通風，屬於仿文藝復興式建築……來不來隨你喜歡。

📍 台北市延平南路 26 號
📞 (02) 23148080　⏰ 10:00-18:00（周日休）

西門町
台北車站
商圈
東區
華西街
夜市
光華電腦
商圈 華
山1914
信義區
101
臨江街
夜市
永康街
中山
寧夏觀光
夜市
士林夜市
北投溫泉
淡水
師大夜市
饒河街
夜市
大直
基隆廟口
夜市
烏來
九份

㉘ 親子好去處
國立臺灣博物館
鐵道部

台北車站有兩個博物館很適合大人小朋友一齊去，第一是二二八公園內的國立臺灣博物館，另一個就是近年新建的國立臺灣博物館鐵道部園區，除了火車迷必來，難得做到照顧埋小朋友感受，有很多互動式設施適合親子同樂，更是處處都有打卡景！再加上這幢紅磚老建築本身已超美，值得一來。

全館分很多個展區，有個展區竟模擬了1970年莒光號火車的車廂內情境，車廂的每個細節都做得維肖維妙，甚至坐進去會感到地板微微震動，還有窗外畫面一直在變化，讓人真的有火車在行駛的感覺，非常有壓逼感！

另一展館則重現了舊日火車站的售票站情境，更有我當時買過很多票子的傳統硬卡車票售票機，那些年我經常在台灣四處跑，很愛搭舊火車啊。現在的火車都變了地鐵，喪失原味囉。

展出的硬卡車票，勾起了我很多回憶，當年我最愛送人的手信不是太陽餅或淡水鐵蛋，而是送人印著「追分」、「成功」、「永康」、「保安」等的吉祥車站，那都代表我去過的一趟旅程，收到的人都很感動喍！

只要踩上地面上鐵道的年代，森林畫面就會出現當年發生的事件或圖片，這個得意啊，總好過悶悶地看一大堆字，設計蠻有心思的。

動態模型鐵道建築園區也是不容錯過的園區，平時是靜態模型鐵路展，重現了七十年代台北車站附近的鐵路和周邊場景，大到佔了差不多兩個課室般大，模型也做得很逼真。但每隔10~20分鐘，火車就會動起來，慢慢駛出繞場一周，到了一半全館燈光還會變暗，模型亮燈，模擬夜晚情景，這10分鐘表演實在太好看了！小朋友都在聚精會神的看啊！

還有就是特別為小朋友而設的「蒸汽夢工廠」，可坐小火車（ps：想搭小火車，一入場就要先去登記，因一日6場，有人數限制。限重20公斤）；可利用電腦塗鴉幫動畫火車上顏色，畫完可見到畫的火車在大熒幕上出現；有積木可DIY砌火車軌；更可以模擬挖煤礦去啟動蒸汽火車，這一區至少玩半小時！

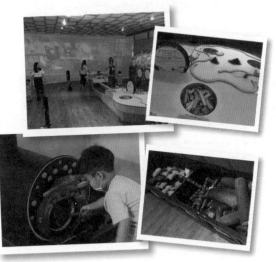

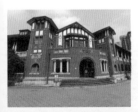

📍 延平北路一段 2 號
📞 (02) 25589790　🕐 09:30~17:00（周一休）
溫提：全票 NT$100，半票 NT$50，若想同時參觀「國立臺灣博物館」＋「國立臺灣博物館鐵道部」，購買四館聯票更划算。

西門町
台北車站
商圈
東區
華西街
夜市
山1914商圈、華光華電腦
信義區 101
臨江街
夜市
永康街
中山
寧夏觀光
夜市
士林夜市 北投溫泉
淡水
師大夜市
饒河街
夜市
大直
基隆廟口
夜市
烏來
九份

㉙感受台式閱讀風
重慶南路書局街

　　重慶南路一段，又稱為「書局街」，是全台灣書店最集中的一條街，充斥著大小型書店，甚麼書種也可買到。另外，台灣人很少站著打書釘，要不是盤坐閱讀，就是在地上攤屍。除非你阻著出入口或通道，否則也不會有職員阻止。這種閱讀的氛圍，對香港人來說實在難以置信。由於競爭大，附近又是聚滿學生的補習街，書店願意提供比其他地區更多折扣，打八折或九折是平常事。

㉚電腦書專賣店
天瓏資訊

整個書局街唯一一家電腦書專賣店。各種資訊、電腦、數位科技、多媒體和遊戲的工具書、工程類書籍、對應學習硬體套件等繁多豐富，很適合IT奇才、工程師自我進修學習，想跟上AI時代來這裡就對了！

📍 重慶南路一段 105 號
📞 （02）23717725　⏰ 10:00-22:00

㉛裝修氛圍搭夠
世界書局

世界書局與臺灣商務印書館相似，同樣以出版古書新版為主，也售賣書局自己出版的書籍。唯選擇較少，主要只得兩類書：中國古典書和福爾摩斯全集。喜歡選購古書的讀者，同時要欣賞一下此店設計如書齋般古色古香的裝修，和享受猶如「包場」般的舒適環境。

📍 重慶南路一段 37 號
📞 （02）23115538　⏰ 14:00-18:00（周六日休）

㉜ 主打參考書
三民書局

主打參考書，書種最多最齊，由政府刊物、法律、食譜、英文教材、字典到地圖等的專門參考書也可找得到，簡直像書本叢林。書店主要照顧的是找專門書的朋友。全幢共五層，三樓才有小說專區。

📍 重慶南路一段 61 號
📞 (02) 23617511 ⏰ 11:00-21:00

㉝ 半文具店半書局
墊腳石

墊腳石是近年做得比較成功的書局，只因它不止賣書，有大半間店兼賣影音、設計、文具、美食、美妝、服飾等，是向誠品借鏡吧，但大家也在掙扎求存，心照～

📍 重慶南路一段 3 號
📞 (02) 23110680 ⏰ 10:00-22:00
溫提：另有分店在許昌街 24 號，光南批發附近。

㉞ 二手書聖地
阿維的書店

面積蠻大的一家二手書店，老闆熱情幽默，經常主動跟客人搭話，來這裡看書，買不買都很開心。店內環境明亮整齊，有超多便宜的寶藏書籍，可感受到老闆滿滿的熱忱，書迷自會來挖寶。

連個膠袋都設計得咁鬼馬，從細處可見到老闆樂觀好玩的性格啊！

店內書藏甚豐，亦有很多特價書公諸同好，我每次不掃走十本八本絕不肯走！

📍 懷寧街 36 號 8 樓
📞 (02) 2375 4388 ⏰ 12:00-20:30（周一休）

西門町
商圈 台北車站
東區
華西街 夜市
山1914 商圈、華 光華電腦
信義區 101
夜市 臨江街
永康街
中山
夜市 寧夏觀光
士林夜市
北投溫泉
淡水
師大夜市
夜市 饒河街
大直
夜市 基隆廟口
烏來
九份

**阿峯的隱藏版乘車路線
大公開！**

㉟ 上車睡到烏來
台北車站—烏來

　　最接近台北市的溫泉區，有北投和烏來，我個人最愛去烏來，因為去浸溫泉以外，還可以去吃一下泰雅民族的地方菜式，烏來瀑布、恐怖纜車和雲仙樂園也是我深愛的。但所謂「最接近台北市」還是有一段距離，搭完捷運再轉車才能到達烏來真的很辛苦，所以我教大家一個最舒服的乘車方法，就是可以在台北車站坐巴士去烏來，上車就睡，睡到總站就到烏來了。

　　乘車方法是在「台北車站捷運」的「M8公園路」出口，徒步去健康保險局旁乘搭新店客運「台北→烏來」的「849」公車（NT$45），至烏來總站下車即可，班次為15-20分鐘一班，車程約70分鐘。下車後步行3分鐘，即達烏來街！

PS：教埋你要下載一個巴士 APP，可知道車子抵站時間，請
　　參考書後「附錄」。

849站頭就在警察局附近，這個地標應該一定找到了吧？真係唔識去捉個差人來問問，他請埋你入去差館飲咖啡咻！

橫跨三個車站的超大商圈

東區

　　所謂東區，泛指由捷運「忠孝復興」、「忠孝敦化」和「國父紀念館站」三個車站連成的超大型商圈，很多旅遊書喜歡將它分拆成三個地區介紹，我覺得沒必要，只會為團友們製造更大混亂。只因三個車站皆十分接近，況且一鑽進九曲十三彎的巷子裡，多數會迷路，一走出來可能已身處下一個捷運站了！倒不如一氣呵成地介紹，逛到邊玩到邊，再抬眼看看眼前有什麼大地標，依地圖或開你手機的google map繼續逛下去，這就是我縱橫東區多年領悟到的最佳玩法。

　　如果西門町很像旺角，東區就等於銅鑼灣，由大百貨公司到個性小店，大品牌到創意小商戶，麻辣鍋到主題餐廳，咖啡室到夜店，熱鬧大街到尋寶的隱密小巷，讓你花多眼亂，預計遊玩的時間是整整一天。

前往方法

捷運	乘坐捷運南港線，於「BL 15忠孝復興」站下車，由「出口2」出，可直達SOGO復興館。從「出口4」出，直達SOGO忠孝館。
的士	由台北車站出發往東區，車費約NT$140-180。西門町出發往東區，車費約NT$180-230。

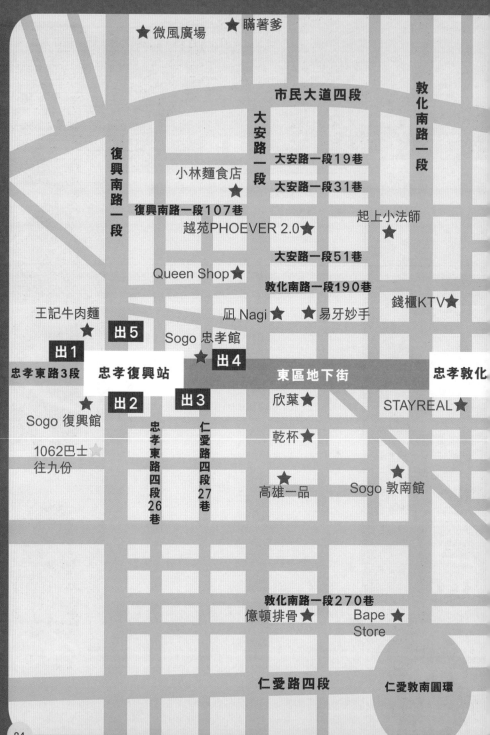

★ 台北大巨蛋

光復南路

★ 中華電視台

★ 青花驕

★ Queen Shop

敦化南路一段161巷　　延吉街62巷

敦化南路一段177巷

★ 我樂制作所

敦化南路一段187巷

★ 咖啡弄

★ 茶霸

★ 清真中國牛肉館

出1

★ 鮮芋仙

出1

國父紀
念館站

忠孝東路四段

出3

5　出4

出2

仁愛路四段151巷

★ 度小月

忠孝東路四段216巷

光復南路240巷

光復南路260巷

光復南路280巷

★ 聽見幸福

★ 東區粉圓

★ 東區特製涼麵

光復南路290巷

阿婆甜不辣 ★

光復南路364巷

安和路一段

安和路一段49巷

① 五月天粉絲看過來
STAYREAL 忠孝旗艦店

STAYREAL由五月天阿信與藝術家不二良共同創立的服飾品牌,以創意T恤為主,也有各種服飾、包包、公仔……等。也跟各大品牌如Coca-Cola、HELLO KITTY、手塚治虫、STAR WARS、蛋黃哥推出聯名商品,當然少不了五月天的紀念品。其實都不用多廢話了,五月天鐵粉一定會去朝聖的啦!

📍 忠孝東路四段 148 號 (忠孝敦化站 5 號出口)
📞 (02) 8771 9411　⏰ 12:00-22:00
網站 : **https://tw.istayreal.com/**

② 猿粉朝聖地
BAPE

全球最大的一間BAPE Store,也是全台灣唯一的一家BAPE Store,就在Sogo敦化新館不遠的圓環旁。由男裝、女裝至BAPE kids,衫褲鞋襪cap帽全部有齊!一年會有好幾回的限定貨品銷售,台灣潮人都要在門外排通宵乖乖等開門,猿粉例必去朝聖。

我買了一件台灣限量版放天燈短T,NT$3200,肉赤啊!但我打算呃我老婆那是老翻,只要NT$320。

連其他國家BAPE Store少見的背囊、包包、紀念杯、抱枕、銀包、墨鏡等都有齊,全部都是猿粉愛藏品,超興奮。

連個紙袋都靚死了,根本捨不得丟掉!

📍 仁愛路四段 99 號
📞 (886) 1227313008　⏰ 12:00-21:00
網站 : **https://www.bapetw.com/**

西門町

台北車站 商圈

東區

華西街 夜市

光華電腦 商圈、華山1914

信義區 101

臨江街 夜市

永康街

中山

寧夏觀光 夜市

士林夜市

北投溫泉

淡水

師大夜市

饒河街 夜市

大直

基隆蘭品 夜市

烏來

九份

③牛舌炭燒的天花板
起上小法師
★★★★★

愛吃牛舌的團友必要到訪這一家，老闆是處理牛舌料理的達人，以燒烤為主，另外就是燉煮、涼菜、涮涮鍋等，善用牛舌尖、舌中段和舌根，做出一道道神奇的菜式。

主要以吃定食為主，看你想吃牛舌哪個部位，價位每人在NT$1000-2000之間，好貴啊，但食過返唔到轉頭。我帶朋友去，朋友又帶更多朋友，人人讚口不絕，夢魂牽縈的，沒有人有怨言。宜先訂位，常滿。

點菜前，老闆會介紹菜單，一張牛舌圖解說從舌尖到舌根都有針對性的料理可選。譬如舌尖會用快炒，舌中段

和舌根則是做厚切，替客人先上寶貴的一課，然後才讓你自己慢慢諗慢慢揀，很貼心啊！

牛舌花牛舌定食（NT$1200），牛舌花是指舌根的部位，厚達3公分！上菜時切成花狀，牛舌的口感柔嫩帶脆，一咬下爆發出滿滿的油脂，大滿足矣！再喝一口牛舌清湯，是極上享受！

金磚牛舌定食（NT$1500），這個真說不得笑，是厚度達6公分的舌根！外觀漂亮吸睛完全為打卡而設，肉色帶著粉嫩的牛舌貼上金箔，肉汁完整鎖住，軟嫩好咬厚度又充足，真是烤牛舌的天花板作品了！

📍 敦化南路一段 160 巷 6 號　📞 (02) 2778-8608
🕐 12:00-14:30、17:30-21:30

④美食箍客
億頓排骨
★★★

排骨飯/麵（NT$110）排骨肉質帶嫩，肉汁鮮甜。皮炸香脆不油膩，就連米飯都煮得顆顆分明晶亮，醃漬也入味，喜歡排骨飯的朋友不會失望。

東區的食店講求型格，有些裝修靚到你嘩嘩聲，班門弄斧但其實內容空洞，這使瑟縮在仁愛路巷子裡的這家億頓排骨更加難能可貴。它是傳統老店，我一吃廿幾年，仍舊保持高水準。猶記得早年排骨是一大塊上，大口大口嚼好man好野獸的，因有女顧客投訴吃得狼狽，現已改為切件上了，女權當道冇計啦！

📍 仁愛路四段 91 巷 19 號（宏恩醫院後面）
📞 （02) 27715283
🕐 11:00-14:00, 17:00-19:40（周六：11:00-13:30）【周日休】

⑤殿堂四星級
清真中國牛肉麵
★★★

大家知道台北每年也會舉辦牛肉麵節嗎？清真在第一屆獲票選為四星級！店子在東區開店四十多年，是殿堂級牛肉館。店裡採用的都是滿30個月的新鮮黃牛，並經過伊斯蘭教規定的宰牲程序淨化處理。牛肉麵加東北斤餅真是絕配，可將牛肉的特色發揮得淋漓盡致。

東北斤餅（NT$30），將嫩滑的京醬牛肉絲（NT$240）和宜蘭蔥包進斤餅裡，沾上京醬，入口細潤嫩滑，斤餅皮薄軟香，有嚼勁但不沾粉，甚有滿足感！

清燉半筋半肉麵（NT$250）用砂鍋盛上，保溫效果佳，高湯用肋條和棒子骨熬，清香中帶甘甜，連湯底也會飲光。牛筋燉得嫩軟卻不失嚼勁，牛肉是肋排切肉，非常幼嫩。

📍 延吉街 137 巷 7 弄 1 號
📞 (02) 27214771　⏰ 11:00-14:30，17:00-20:30（周三休）
溫提：推介有蒜苗臘肉、炒豆苗、合菜玳帽、白灼牛肋排。

⑥健康小清新
小林麵食館
★★★

大安路一帶是東區的國際美食地帶，無論你喜歡台式泰式中式，小菜熱炒還是甜品，來到這裡也一定會找到心頭好，食物價位也比同區稍為便宜。我比較多光顧的一家，是主打健康麵食的小林麵食館。招牌是番茄牛肉麵、麻醬麵和五種蔬菜湯，所有食材都很清新和無負擔，想吃一餐健康的朋友，來小林試一下。它更是24小時營業好孖線！

番茄牛肉湯麵（NT$70），用新鮮現切的台灣番茄，搭配清甜湯頭，大大碗的扁麵條夠香Q，牛肉的肉質也燉得剛剛好，味道不俗。

📍 大安路一段 28 號　📞 (02) 27752960
溫提：推介有五種蔬菜湯、沙茶麵、番茄蛋花湯、滷肉飯、烏醋麵。

⑦票選名店
東區阿婆甜不辣
★ ★

　　開業超過四十年的阿婆甜不辣，一向都是台北人投票選舉的名店之一。重點在於料多湯頭甜美，是用鯊魚的肉去做的。喜愛甜不辣的團友一場來到，無須猶疑，必吃！

甜不辣（NT$55），豬血糕新鮮、貢丸彈牙、油豆腐豆香四溢、魚餅麵粉少魚漿實在、蘿蔔煮透心汁飽滿，靈魂醬料以糯米粉加豆瓣醬、番茄醬而成，可加香菜，甜而不膩，純樸耐吃。

📍 大安區延吉街 165-2 號
📞 （02）2711 6916　⏰ 11:00-21:00

⑧弄巷裡的精緻美食
咖啡弄
★ ★ ★ ★

冰鮮果茶（NT$180），味道在果甜與微酸之間，裡面還有豐富果肉，可喝更可吃。凍飲比熱飲更好，因熱力令生果變得有點酸。凍飲則在口腔裡突出了各種水果的口感鮮味。

　　咖啡弄原本是位於台北東區忠孝東巷內轉角一家小得不能再小的店子。由於食物大獲好評，慢慢再開了四家分店，質素多年來也keep得住。招牌是鬆餅，每天總是在傍晚前便已賣光，所以一見到必點！

草莓冰淇淋鬆餅（NT$260）。窩夫餅厚實，外皮熱辣微脆，中間又滿有軟綿的焗蛋糕感覺，做得有層次感。草莓鮮味，但加上了草莓醬及融化了的雪糕，似乎又真有點太過甜膩。

📍 敦化南路一段 187 巷 42 號 2 樓
📞 （02）2711 1910　⏰ 11:30-20:00（周五、六：11:30-23:00）
溫提：好味推介還有冰滴咖啡、海鹽焦糖拿鐵、葵瓜子芝麻冰淇淋鬆餅燻鴨羅曼沙拉、法國麵包咖哩牛腩

王記牛肉麵大王
★★★★

光看此店小得可憐的店面,可能路過也不會停步,但原來它被各大美食家推介為台北區最好吃的五家牛肉麵店之一。老闆採用了台灣本地牛肉,每天現宰現送絕對新鮮,成本卻較進口牛肉高出許多,但本地牛味道更為鮮甜。另外,也堅持用新鮮牛大骨持續熬煮12小時以上,不使用牛骨粉偷工減料。所以,牛肉入口不柴不澀,還非常爽口!湯底帶辣,但也頗好喝,一吃上癮,小心!

酸菜好好食,我每次都狂加,食麵滋味再提升,它才是真正的主角啊!

紅燒半筋半肉麵(NT$220),一次過將全店精華(牛筋、牛肉)吃盡。牛肉嫩,湯頭好,牛筋更是軟而入味,湯面上漂浮著辣油與牛油,正是老台灣牛肉麵味道。

📍 安東街 56 號　　📞 (02) 27772985　　⏰ 11:00-20:00

Made by Joy TOYS
我樂制作所

一家所有figure迷一定逛得開心的玩具店,整家店都是好靚的大小模型,店內的玩具擺設壯觀氣派,令人看得目不暇給。看得出老闆對玩具真有一份熱忱,在這裡可慢慢逛,不會被趕,老闆態度親切也不會人盯人,這樣的玩具店東區真的沒有第二家了啊。

差啲漏咗講,二樓有用餐區,四週都有滿滿的figure陪著你用餐,毒男開心死!

📍 敦化南路一段 187 巷 45 號
📞 (02) 27529818　　⏰ 15:00-23:00

⑪ 湯底很正
越苑 PHOEVER 2.0
★ ★ ★

東區很多美食，卻比較少見越南河粉店，這一家越苑PHOEVER 2.0的老闆在美國住過三十多年，回台灣開了這家店，菜式帶有濃厚美式風格。海南雞乾撈麵、越南生春卷、蝦餅、火車頭牛肉湯河等皆有水準。

📍 台北市大安區敦化南路一段 160 巷 42 號
📞 2776-9108
⏰ 11:30-14:30、17:00-20:30（周六、日 11:30~20:30）【周二休】
溫提：餐桌上放了是拉差海鮮香甜辣椒醬，放越南河粉真是一大絕配。

⑫ 隨你坐 24 小時
24 小時營業
珍珠奶茶街

東區的24小時營業珍珠奶茶街很易找易見，步出捷運忠孝敦化站「出口1」，左轉入181巷7弄內，兩邊就有幾家24小時永不歇業的珍珠奶茶店，早上鬼影都冇，愈夜會愈熱鬧，到了凌晨後經常滿座！！給大家一個貼士，台灣明星們也喜歡來這些24小時茶店飲嘢吹水，只要留意一下哪個男女戴著cap帽，帽子拉得低低的，坐在店中最角落並且會面對著牆的座位，有可能就是明星了……只怕女星沒化妝恐怕你真的認不出來。

📍 忠孝東路四段 181 巷 7 弄內

⑬ 吹水多過飲嘢
茶霸
★ ★ ★

24小時珍珠奶茶街內的老祖宗，叫茶霸。旁邊的奶茶店開完又關，轉手後又改名做另一家茶店，茶霸仍是金槍不倒。除了珍珠奶茶、花茶和一般冷熱飲，還有各種台式小食、飯麵、小火鍋和簡餐等供應。

飲品分中杯和大杯，分別700cc和1000cc，相中的只是中杯珍珠奶茶和百香綠茶，大杯到你飲完未返到酒店已經想屙尿！叔叔受不了！

📍 忠孝東路四段 181 巷 7 弄 9 號
📞 （02）27414783 ⏰ 24 小時
溫提：每人最低消費一杯飲品

西門町　台北車站　商圈

東區

夜市　華西街

光華商圈、華1914　山　電腦

信義區　101

夜市　臨江街

永康街

中山

夜市　寧夏觀光　士林夜市　北投溫泉

淡水

師大夜市

夜市　饒河街

大直

夜市　基隆廟口

烏來

九份

⑭神級麵店
度小月

★★★

度小月的由來：老闆本以捕魚為生，因夏季颱風沒法捕魚，所以挑起擔子開始賣麵，故麵稱「擔仔麵」，店稱「度小月」。這是台南享負盛名經傳四代的百年老店，在台北開設的首家分店，分兩層，裝修古味盎然，更獨有仿街頭煮麵檔，打卡一流。特色是擔仔麵分量超少，三四啖極速吃光，令人齒頰留香又意猶未盡，想再添一碗！

擔仔麵（NT$50），只有特定的傳人才得知肉燥配方，加上蝦子熬煮的湯頭，還有黑醋、鮮蝦、香菜及蒜泥等材料，香氣撲鼻。

肉燥要煮得獨特不容易，那鍋永不熄火的肉燥湯，為免黏底，要有專人不停地攪拌，所以灶頭設計得特別矮小，配上低低的矮板模，有一種簡樸的味道。

澎湖軟絲（NT$80），季節限定供應。產自東北角與澎湖的魷魚，咬起來脆而Q，味道甘甜。可沾上辣酸甜的調味醬，鮮味度滿分。

店內有罐裝肉燥出售（NT$170），記住一定是帆船牌出品才是正貨，度小月牌反而是假的！回家煮飯麵加入一點點，相當美味。肉燥只能用電鍋蒸熟，微波爐不宜。

📍 忠孝東路四段 216 巷 8 弄 12 號
📞 （02）27731244　🕐11:00-15:00、16:30-20:45
溫提：推介菜式有龍蝦卵河粉卷、烤虱目魚肚、黃金蝦卷

⑮幸福不僅可以感受得到，還可以聽得見
聽見幸福音樂盒

「幸福不僅可以感受得到，還可以聽得見」這句口號，就是這家音樂盒專賣店的賣點，厲害之處，是可以讓你自行設計DIY音樂盒，創造別出心裁又獨一無二的禮物。不想那麼麻煩，店內進口及台灣品牌的音樂盒也多達幾百款，全部造型都細膩精緻，就連盒內的樂音，也要求用上多達百多個音梳打造，務求令音色完美。把它當作一間小小的音樂盒博物館逛也可。

德國進口原木手工製的胡桃夾子娃娃，做工極精細，儲齊一套勢必破產。

店內極多德國進口的薰香木偶，好玩處是木偶身體中空，內裡可點香，既是擺飾，又是香薰器。

摩天輪造型的音樂盒，創意新奇可愛。你有米的話，甚至可訂造一座IFC音樂盒！

📍 忠孝東路四段 170 巷 19 號（近捷運忠孝敦化 4 號出口）
📞 （02）87733913　🕙 10:30-20:30（周日休）

溫提：訂製音樂盒價格視客人要求而定，由 NT$1200-3000 不等，要精雕細啄的，貴到上萬元也有。每逢情人節前例必訂爆單。

西門町
台北車站 商圈
東區
華西街 夜市
光華電腦 商圈、華山1914
101 信義區
臨江街 夜市
永康街
中山
寧夏觀光 夜市
士林夜市
北投溫泉
淡水
師大夜市
饒河街 夜市
大直
基隆廟口 夜市
烏來
九份

⑯ 美食榜鐵腳之選
東區粉圓
★★★★

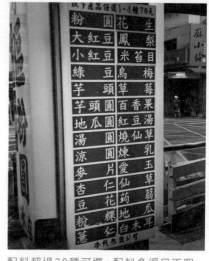

在巷子裡一家毫不起眼的甜品店，卻由1975年營業到現在，一直口碑載道，在美食雜誌選舉中也年年上榜，配料超過30種可選，最受歡迎的粉圓、芋頭、紅豆、豆花也是熱門配料。熱品方面，可選紅豆湯、熱豆花和燒仙草，冷品涼圓、蒟蒻、地瓜、草莓醬、米苔目、白木耳、粉粿等。冰或熱飲配4種配料只售NT$70，價錢尚算便宜。

配料超過30種可選，配料多得目不暇給，足足寫滿一幅牆！

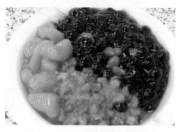

不是說笑，受了教訓得了書經的指引，我以後每次都會點招牌粉圓，它始終都是鐵膽，配腳則隨意！

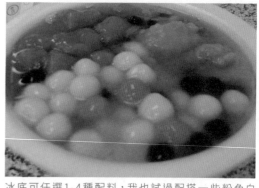

冰底可任選1-4種配料，我也試過配搭一些粉色白色那些忘記是什麼鬼丸了，一點也不好食，好像嘔吐物，千萬別點！

最開心是可隔著玻璃手指指。若你真的茫無頭緒，也可叫店員代你配搭，只要講：綜合粉圓冰！

📍 忠孝東路四段 216 巷 38 號
📞 (02) 2777 2057　🕐 11:00-23:00

溫提：1. 推介另一招牌，是以 12 小時提煉而成的關西燒仙草，不添加任何香料，原汁原味，好飲；
2. 冷飲外帶，店員會送一包冰塊，過半小時後才飲也沒問題。

西門町
台北車站 商圈
東區
華西街 夜市
光華電腦 商圈、華山1914
101 信義區
臨江街 夜市
永康街
中山
寧夏觀光 夜市
士林夜市
北投溫泉
淡水
師大夜市
饒河街 夜市
大直
基隆廟口 夜市
烏來
九份

⑰ 被人忽略的老字號
東區特製涼麵
★★★

東區特製涼麵就在東區粉圓對街，門口太細很多人路過了也不知道，其實這是開了六十年的老字號，只是一直受到忽略！我由細吃到大，老是涼麵、粉圓兩邊走，食得好開心的！

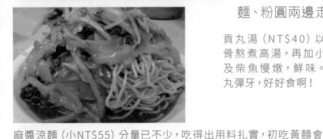

貢丸湯（NT$40）以豬骨熬煮高湯，再加小魚及柴魚慢燉，鮮味。貢丸彈牙，好好食啊！

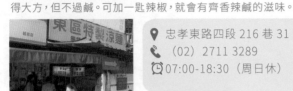

麻醬涼麵（小NT$55）分量已不少，吃得出用料扎實，初吃黃麵會稍微粗硬，只要在麻醬醬汁中泡多一會，口感就會比較好。醬汁給得大方，但不過鹹。可加一匙辣椒，就會有齊香辣鹹的滋味。

📍 忠孝東路四段 216 巷 31 號
📞 （02）2711 3289
🕐 07:00-18:30（周日休）

⑱ 由細吃到大
易牙妙手魚丸店
★★★

這一家厲害！從我第一次來台北玩，到了現在足足食了幾十年！易牙妙手曾經在香港開過幾家，極愛去，後來全線撤退了，我只好又來台灣吃了。它的招牌魚丸早已做到街知巷聞，乾麵、滷肉飯和羹湯等也做得不俗，價位也便宜，雖沒叫人有什麼驚豔之處，但我對吃了幾十年的老店還是包容，每次去吃都像見老朋友……每次見面也不知有沒有下一次，大家明白那種情懷嗎？

魚丸湯（NT$65），以新鮮鯊魚肉作魚皮，再用魚漿包肉餡，入口煙韌不軟爛。內餡特別之處是魚肉內放進了肉碎，一口咬落，魚肉加肉汁汁源源溢出，頗為惹味。其他涼菜也不錯。

魚酥羹（NT$65）帶著魚香炸的酥脆魚酥，放入濃稠適中的羹湯中，好像吃厚切薯片，很有趣！

📍 大安路一段 75 巷 11 號
📞 （02）8773 7785　🕐 11:00-19:30
溫提：推介有魚丸＆香菇丸湯、魷魚魚皮羹、紅燒排骨麵、滷肉飯、瓜仔肉飯、自家醃漬韓國泡菜

⑲崇光霸權
SOGO

東區是SOGO的大本營，簡單來說，就是SOGO玩晒！足足有三大幢，每幢都像銅鑼灣崇光般大規模，分為復興館、忠孝館和敦南館。別以為它是亂開，其實每一幢都有其特色及針對的顧客群，吃喝玩樂集於一身，總之，就是想挖空你的銀包和時間才肯罷休。我則視之為落雨天的避雨亭，稍稍比起逛捷運內沒什麼好逛的東區地下街好吧。

台灣崇光網站：www.sogo.com.tw/

【忠孝館】

歷史最悠久，也是三館中最大最好行的一家，足足十四層行到腳軟，你想得出的連鎖品牌也有齊。走進此館，會感覺跟走進香港SOGO最為相似，走大眾化和中低價位路線，沒什麼壓力，有親切感，最適合一家大細盲逛一兩小時，完全不消費也沒問題。所以在東區三館中，我只愛逛這一幢。

📍 忠孝東路四段 45 號　　📞 (02) 2776 5555
🕐 11:00-21:30（周五六 11:30-22:30）

【復興館】

共十四層，跟忠孝館只是馬路斜對角之隔，但復興館針對的消費群是「有消費力的上班一族」，亦即中產人士及OL。品牌走中價路線，有Tiffany &Co、Dior、Marc Jacobs、Y-3、Coach、Folli Follie、A/X，亦有約20%引入台灣品牌。由於主力都是劏女顧客，因此以女性主導的品牌佔上九成，只適合女人去逛。男人最多只能去B2美食廣場或B3的Citysuper呆等，真犯賤！

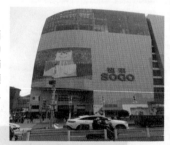

📍 忠孝東路三段 300 號　　📞 (02) 27765555
🕐 11:00-21:30（周日至周四），11:00-22:00（周五、六）

【敦南館】

佔地九層，全力賣高價國際名牌，有LV、Coach、Gucci、Prada、Dunhill、Fendi等加持，總之，左手伸一伸，貴過你全身！買一件隨時貴過你一整個旅程的使費！而且由於全是名店，此館氛圍頗為嚴肅緊張，所以除非借廁所，否則大可不去⋯⋯不，借廁所也不好去，否則就像我老友PK哥般，他老婆不小心在Jimmy Choo看中一對鞋，他屙篤尿就冇咗NT$16400，男人最痛是這種，嘿嘿:)

📍 敦化南路一段 246 號
📞 (02) 2771 3171　　🕐 11:00-21:30，11:00-22:00（周五、六）

⑳女人掃貨天堂
微風廣場

全台灣有十幢微風，始創就是這一家。開業已有二十年，是東區中高檔的巨型商場，包括有六層名店區、美食廣場、超市、影城等。女人來到一定滿足，皆因你隨口噏得出口的超級名牌也在此落戶，男人則一步一驚心！最古怪的還是微風廣場的地點，要在忠孝復興站「出口5」直出後，向前直走約5分鐘。當你滿以為自己大概有可能走錯路時，就會見到了，很不就腳。個場又殘殘吔，所以我很少去。

📍 復興南路一段 39 號
📞 （02）6600 8888
🕐 11:00-21:30
網站：**https://www.breezecenter.com/**

㉑Yahoo 拍賣起家
Queen Shop

香港人應該對Queen Shop個品牌比較陌生，它是台灣原創品牌，崛起於Yahoo拍賣，因甚受歡迎而開設了實體店，怎知愈開愈多，現全台灣都有據點了。貨品低中價，我老婆經常去買衫，少女們可去挖寶。

📍 敦化南路一段 161 巷 24 號
📞 （02）2771 9922
🕐 14:00-22:00（周五、六 14:00-22:30）
網站：**www.queenshop.com.tw/**

㉒吃台菜首選
欣葉

★ ★ ★

40多年老字號、入選五屆米芝蓮金漆招牌的欣葉，是最正宗的台式餐廳，價錢中上。要是對台菜茫無頭緒，可記住必點LIST：滷肉（NT$330）、煎豬肝（NT$320）、鹽酥中卷（NT$380）、菜甫蛋（NT$250）、紅蟳米糕（NT$1080），以及飯後不可少的杏仁豆腐（NT$100）和杏仁茶（NT$110）。吃得台灣街頭小食多了，就該正式來吃一頓台菜。欣葉絕對是優選！

📍 忠孝東路四段 112 號 2 樓
📞 （02）2752 9299　　🕐 11:00-14:30，17:00-21:20
網站：**https://www.shinyeh.com.tw/**

西門町
台北車站 商圈
東區
華西街 夜市
光華電腦 商圈、華 山1914
101 信義區
臨江街 夜市
永康街
中山
寧夏觀光 夜市
士林夜市
北投溫泉
淡水
師大夜市
饒河街 夜市
大直
基隆廟口 夜市
烏來
九份

東區骨灰級商場，樓分五層，每層均有三十多間小店舖，格局設計像旺中（即旺角中心，你出過MK未？），貨品價錢走低檔路線。少女喜愛的衫褲鞋襪、飾物、公主李和720等假睫毛也全部有齊，上層有很多塔羅占卜，失意的女團友們有空可一逛——但這些皆不是重點。我想介紹的是在B1地庫內有個小型的美食街，隱藏著民間美食，要吃好西就要懂得鑽進地洞來！

在頂好名店城B1地庫的美食街中，藏著兩間隱密小店：一家叫頂好紫琳蒸餃館，它的鮮肉蒸餃（NT$100）和鍋貼（NT$80/10隻）做得很好。蒸餃不是薄皮派系，皮厚Q彈有嚼勁。鍋貼裡面有湯汁，皮薄又酥脆。食物分量大價錢又平易近人，醫肚要來這裡。

另一家隱密小店叫美景紅油炒手，餛飩和紅油抄手也做得不錯，但他們製作紅油炒手真的太慢了，點了東西總要呆等很久，有時間才好去吃，我們都要珍惜旅遊時間哦。

📍 忠孝東路四段 97 號
📞 （02）27715661　🕐 11:00-22:00
溫提：頂好紫琳蒸餃館，營業 11:00-21:00；美景川味小吃，營業 12:00-21:00（周日和周一休）

㉔ 自創摺疊法
高雄五福鮮蝦扁食
★★★★

鮮蝦扁食湯（NT\$80），以祖傳秘方炮製的蝦肉雲吞，鮮蝦清爽，彌補了肉餡的油膩膩，真如傳說中的皮薄餡靚。湯頭甘甜，絕非用味精調出來，喝光整碗也不會口渴，讚！

扁食，即係雲吞。店老闆自創的「扁食摺疊」法，既保留了湯汁與內餡精華，外皮也不至於厚重。喜清淡口味的團友宜試各色湯扁食，受得辣可試香辣紅油扁食（NT\$\$80），口感比一般紅油抄手厚實，但真的太辣的話，就添加白醋解辣。

📍 敦化南路一段 236 巷 23 號
📞 （02）2711 4983　⏰ 10:30-20:15（周三休）

㉕ 東區網路票選第一名的拉麵
凪 Nagi
★★

只賣五款拉麵，赤王是辣醬（NT\$250）、豚王是最正常豚骨湯、黑王有墨魚海鮮風味、翠王是義式青醬。湯頭濃淡、麵的軟硬、配料可選高麗菜或蔥，肉可要要叉燒或是豬腩，都可依照個人喜好調整，這點還是很貼心……但選不好則是自己抵x死囉！

唐揚炸雞（NT\$145），雞肉不柴有湯汁，皮香脆，不錯吖！溏心蛋（NT\$30）有滷過，再加上有大量流心，加入麵吃或齋食都很好吃。

完全唔鬼識讀那店名，所以索性叫佢做「風止」！這家由東京拉麵賽得獎人所創辦，全球已有35家分店，更是東區網路票選第一名的拉麵，但我卻嫌它太重口味！幸好，大概店家自己都知死，點單紙上有「醬油鹹度」和「秘製風味油」等選項，強烈建議團友們選「淡」和「少」，否則就好似我咁，食完大半日都勁滯，差啲要走去醫院掛號！唯一不重口味的應該是免費任添的豆芽菜，我成盤吃光了！給我評分啊……拉麵價位不高但口味太重，76分啦！

📍 大安路一段 75 巷 5 號　📞（02）2752 9299
⏰ 周日～四 11:30-20:30（周五六 11:30-21:00）

西門町
台北車站 商圈
東區
華西街 夜市
光華電腦 商圈、華山1914
信義區 101
臨江街 夜市
永康街
中山
寧夏觀光 夜市
士林夜市
北投溫泉
淡水
師大夜市
饒河街 夜市
大直
基隆廟口 夜市
烏來
九份

㉖ 24 小時誠品書店在此
松山文創園區

　　東區近年多了個新景點，叫松山文創園區。這地方是日本人在1937年所建，用來做捲煙的工廠，後來給台灣政府接管，指定成為市定古蹟後，定名為「松山文創園區」，修築後開放給公眾免費參觀。

　　很多人將它跟華山1914文創園區比較，連我都覺得兩者感覺真的很相像，但各有各的特別打卡點，很難取捨吧！但我覺得華山1914較動態，適合一家大細玩餐飽。松山這邊則極其安靜，適合文青和情侶來洗滌身心，自省人生。

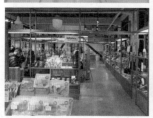

走進一家叫「Design　Pin設計點」的店子，有很多文創精品，連香水名都要採自大文豪作品「聽風的歌」、「人間失格」，我噴完後會不會也寫出驚世小說？

這裡原是製菸（菸，即係香煙）工廠，建築結構為多廊柱設計，支撐起二樓沉重的製菸機器與整個無廊柱的通透空間，現已變成要付入場費的展覽館了，藝術果然有價啊。

大家細心留意一下，會發現台灣的文青多數常備保溫壺，他們的身子應該都比較屏弱，一咳會連個肺都甩出來的那類。

西門町

台北車站
商圈

東區

華西街
夜市

光華電腦
商圈、華
山1914

臨江街
夜市

信義區
101

永康街

中山

寧夏觀光
夜市

士林夜市

北投溫泉

淡水

師大夜市

饒河街
夜市

大直

基隆廟口
夜市

烏來

九份

路過這裡忽然見到回魂夜的一幕，日光日白唔係咁猛嚇話？原來是一個名為「未來交易所」的展覽，重新檢視人們現有的衣食住行生活情景，探討生活每次發生的交易對於未來的影響……云云，我已被保安嚇破膽，不敢行入去了。

這店叫谷口寫真企畫室，展出很多底片相機時代的產物，如今回看，簡直像看史前出土產物。我還記得那些等著菲林沖曬出來、滿心期待的日子啊！

兩個倉庫中間的輸送帶，以前用來運送包裝好的煙，很多人在打卡@-@

牆壁也可成為打卡點

這架餐車可不是行為藝術，真係賣漢堡包㗎！大蒜美乃滋豬肉堡NT$160，+NT$80升級套餐有薯條同罐裝汽水。

文青們見到這個大頭怪嬰藝術品，應該會寫一篇三千字的散文抒發感受。

這家小餐廳，以前原來係煙廠時代的警衛室，下班時男男女女都要排隊檢查，防止員工老笠幾飛返屋企，真係孤鬼寒！

其中最有新鮮感的，當然是最新概念的生鮮超市「誠品知味市集」，這裡精選食材品項有幾千種，由台灣土雞蛋、小農鮮奶、醬料零食、每月只產30頭台灣黑豬的肉品，到A5日本黑毛和牛、日本金箔酒，青森蘋果等都有齊，更不時請到名廚表演和授課，感覺像台版CITY SUPER。

這裡也有誠品，叫「誠品生活松菸店」，當然不是一整幢，只是幾層罷了，上面是貴到喴茄「誠品行旅」飯店。不過這家誠品也的確比較特別，除了書店，還有誠品CAFE、誠品知味市集和誠品電影院，在外面少見。

叫書迷感到最開心的，當然是這裡有24小時不打烊的誠品書店，是接捧因租約期滿而熄燈的敦南店和信義店，成為全台灣唯一的一家不打烊的書店。書種更超過10萬種、規模與以前的敦南店旗鼓相當。而且書店內的黑膠音樂館、還有提供三餐美食與宵夜的咖啡館也全天候營業，失眠的書迷有好去處囉。

📍 光復南路133號 (捷運國父紀念館站5號出口，步行7分鐘)
📞 (02) 2765-1388
⏰ 戶外空間 24 小時，室內 08:00–22:00 (各商店不同)

網站：https://www.songshanculturalpark.org/

骨灰級老夜市

剝皮寮歷史街區
BOPILIAO HISTORIC BLOCK

華西街夜市 + 剝皮寮

記得我首次去台北遊覽的首個夜市，就是萬華區的華西街。它是台北唯一一個有蓋的老牌夜市，大風落雨都不怕。而華西街夜市之外的街道，就是廣州街街頭小食、專賣青草藥的西昌街的小販攤檔、剝皮寮和龍山寺，也別有一番市井風味。

況且，它是台北區最老資歷的夜市之一，幾乎每家食店都有幾十年以上的歷史，家傳至三四代，商譽與水準永遠都是掛鈎的，不會差到哪裡去。

距離夜市五分鐘步程，就是聽到個名都嚇餐死的剝皮寮，我以為會發生兇殺案，很值得一遊。

 前往方法

捷運	乘坐捷運板南線於「BL10龍山寺站」下車，在「出口1」出，走1分鐘即可抵達廣州街和華西街夜市。
的士	由台北車站或西門町前往華西街，車程約5分鐘，車費約NT$100-120。

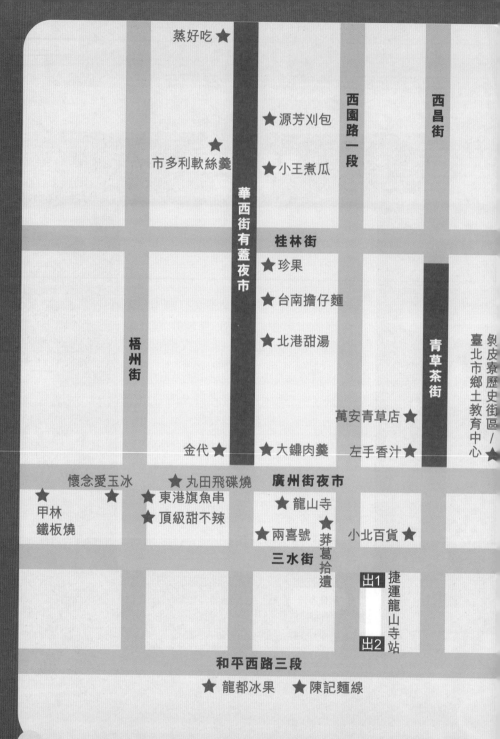

① 華西街何解會有兩個夜市
全台北唯一有瓦遮頭的夜市就在這裡

嘅仔時初來台北旅行，一直以為華西街夜市和廣州街夜市是兩個不同的夜市，原來兩個夜市是連接著的。華西街夜市是指有上蓋的一邊，而露天的部分就是廣州街夜市了，落雨時很多街檔也不會開檔，主攻設有上蓋行人通道的華西街夜市就好了，真係大風大雨也不怕，不用狼狼放心吃！

② 刈包典範
源芳刈包
★★

華西街有蓋商店街內臥虎藏龍，有一家叫源芳刈包的，是經營過百年的老店，它出品的割包（也叫刈包）有能力令人回味再三。更有用真材實料燉煮成的四神湯、豬肚湯、豬腸湯、粉腸湯，喝完渾身是暖。

刈包（NT$60）外皮鬆軟，滷肉內餡選用半肥瘦豬頸肩槽頭肉，用桂枝、八角等中藥漢方滷製，再加上甜麵醬、花生粉、香菜提味，是為好吃刈包。

📍 台北市萬華區華西街 17-2 號
📞 （02）2381-0249
⏰ 11：30~20：00（周一休）

105

③華西街凡爾賽宮
台南擔仔麵
★

在華西街有蓋商店街內，有一家開業60年的食店叫台南擔仔麵，由於裝潢美輪美奐金碧輝煌，有羅馬柱及西班牙水晶燈、進口雕塑品及壁畫，點

綴用的是法國Christofle刀叉，英國Wedgwood骨瓷，所以被戲稱為「華西街凡爾賽宮」。它的確是整個夜市內最高價位的一家店，以吃套餐為主，一人價錢分別有：NT$2200、2600、2800、5100，視乎海鮮內容而定，好像清蒸小龍蝦、九孔、白灼蝦、蝦卷等，更上乘的有魚翅、鮑魚及燕窩。當然，它的招牌貨台南擔仔麵也在套餐內，想來吃個用餐環境愉悅、內心虛榮的地方就是這裡。

擔仔麵量不多，三四口便吃完，但湯汁濃郁，味道清爽可口，更有一隻爽甜的大蝦，整體起碼值80分。

餐具是價值過萬元的英國名牌Wedgwood，一碗cheap cheap的擔仔麵裝在價值不菲的精緻瓷器內，好鬼奢華！但請勿老笠，因為事敗了會丟盡港人面子 =.=

店內裝修勁有氣派，好像去了什麼法國皇宮食大餐！

📍 華西街 31-1 號　📞 (02) 20381123
⏰ 11:00-14:00，17:30-21:30

④平噴佛跳牆
蒸好吃佛跳牆
★★★★★

華西街夜市內高手如雲，但數到最難吃到、CP值又最高的，該是這一家！全店有賣排骨酥湯、筒仔米糕、滷肉飯幾樣，但食客都是為它的佛跳牆而來。

老闆用小陶瓷燉盅放滿了材料，推入蒸籠裡炊蒸，有客到便拿出來香噴噴上檯。中午開始營業，下午多數賣光，有心人要趁早！

迷你版佛跳牆（NT$95）內有排骨酥、筍絲、芋頭、鳥蛋、香菇、杏鮑菇、栗子等，佛跳牆該有的配料都到齊了，湯頭清爽不油膩。最正是芋頭，蒸到又綿又鬆，一咬就散很入味，屬高分之作！

📍 華西街觀光夜市 185、186 攤位　📞 0939 013 773
⏰ 11:30-20:00（周日休）

⑤ 古法甜品
北港甜湯
★★★★★

曾被台灣美食雜誌選為台北地區最佳甜品店,此店之所以突圍而出,只因採用了台灣北港傳統的古法製造,紅豆湯、綠豆湯、米糕粥等皆用純糖熬煮,口感清爽不膩,甚具古早味,很難再找到這種傳統口味了!

米糕粥(NT$45),以桂圓、蓮子、紅棗、花生仁等純糖熬煮,更可配搭其他喜愛的配料,有稠濃口感之餘,亦不減原有獨特香醇。

另一招牌燒麻糬(NT$50/兩個),麻糬被甜湯滾到有湯的甜味,也出乎意料的煙韌滑嫩,極滋味!

📍 華西街 41 號(第 59 攤位)
📞 (02) 23023281　⏰ 15:30-22:00(周一休)

⑥ 三代祖傳
大鼎肉羹
★★★

三代遵從古法炮製肉羹的六十年老店,難得招牌肉羹、焢肉飯和滷肉飯老味道都沒什麼變動,只是分量有點變少了,但仍是值得回味的滋味!雖說晚上7時半關門,但我每次下午4、5時去到,老闆都說這些售光那些也賣完了!有心光顧者,早點來就是了。

一般店家做肉羹湯(NT$50)都用勾芡,但賣家鄉風味的大鼎肉羹,全以大骨熬煮清湯沒勾芡,選用新鮮豬肉,口感扎實,不必加醋來提升味道!

焢肉飯(NT$60),有一片焢肉及一些酸菜(或筍絲,視當日貨源而定),飯量給的很足,焢肉肥的部分滷的很軟,有入口即化之口感,可惜瘦的部分卻有點柴,口感也比較乾,滷汁則鹹中帶甜,水準一般。

📍 華西街 63 號
📞 (02) 23025073　⏰ 10:20-19:30(周三休)
溫提:推介焢肉飯、香菇滷肉飯、滷筍絲

⑦ 碩果僅存冰菓店
華西街珍果
★★★★

以前，華西街曾有十多家冰菓室，現在執剩這一家了，所以它太珍貴。店內的菜單幾十年不變，專賣新鮮水果切盤與果汁/冰品，價錢也只是微漲！除了選用的水果新鮮甜美，老闆連用的糖、甘草粉等都是自己弄的，就是怕顧客吃了糖精。如此有人情味的50年老店，當然要支持下！

檔前的雪櫃由老闆親自設計，長寬高、距離、深度都有計算過，所以各式水果排起來才如此漂亮，讓人看得垂涎欲滴，更吸引新人來為拍婚紗照取景，打卡位啊！

📍 華西街 113 攤
📞 (02) 2308 9390
⏰ 12:00~00:00

綜合水果盤 (NT$60)，由7-10種當季水果組成，每一樣都新鮮香甜，品質優良。有木瓜、黑柿番茄、金鑽鳳梨、愛文芒果、連霧、芭樂、西瓜等，大盤鮮甜，必點！

⑧ 完美黑金滷肉飯
小王煮瓜
★★★★★

華西街有蓋商店街內最火紅的店，就是連續幾年拿米芝蓮推薦美食的小王煮瓜，由朝到晚座無虛席，必試的是滷肉飯、清湯瓜仔肉、油豆腐和滷鴨蛋，原本就有不少觀光客來台必吃，被米芝蓮推薦後更加大爆特爆！

滷肉飯 (小NT$35)，大家又稱它「黑金滷肉飯」，只因它黑得閃閃發亮，看似很肥的滷肉，實則拌飯後化開了，肉燥鹹香入味肥而不膩，滿滿的膠質入口即化，好好食！

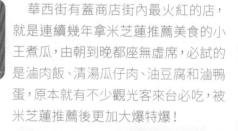

油豆腐 (NT$15) 和滷鴨蛋 (NT$20) 皆非常入味，尤其可將鴨蛋黃挖出來，拌入滷肉飯更加冇得輸，會帶出一股淡淡的蛋香。

📍 華西街 17 之 4 號
📞 (02) 2370 7118 ⏰ 09:30-20:00 (周二休)

西門町
台北車站
商圈
東區
夜市 華西街
山1914 光華電腦 商圈、華
信義區 101
夜市 臨江街
永康街
中山
夜市 寧夏觀光
士林夜市
北投溫泉
淡水
師大夜市
鎮河街
夜市
大直
夜市 基隆廟口
烏來
九份

⑨ 脆香流心
丸田飛碟燒
★★★

來到廣州街露天夜市，有一款超可愛的小食叫飛碟燒，像香港雞蛋仔的放大版，加入你自選的兩款內餡，如朱古力、紅豆奶油、芋頭麻糬等。老闆現場即製需時，經常排大隊，須等候一段時間，但為咗食好嘢冇計啦！

飛碟燒（NT$20-30），內餡給得大方。我最愛吃芋頭蓮子，餡料像火山熔岩般流出，芋頭香濃好吃。但很大的一個，食完會飽。

不hea你，真是即場打漿即燒焗的啊！所以咪咁慢囉！

📍 廣州街 200 號
📞 17:30-22:00

⑩ 台南特產每週鮮運
東港旗魚黑輪
★★★

忽然在台北見到旗魚串很驚喜，只因在台南才有旗魚。原來檔攤老闆本身是台南人，每星期用宅急便把旗魚漿直送到台北，保持魚鮮。吃旗魚串有個秘訣，就是一定要勁加特調醬汁與芥末醬，就會好味到不得了。

旗魚串（一份兩串NT$30）製法複雜，先要用低溫油鍋煮熟，再用高溫油鍋上色，才會使旗魚變得皮酥脆、內裡軟糯得可感受內餡魚漿的鮮甜，令人忍不住食指大動，肚子脹爆了都要食兩串！

📍 廣州街夜市，懷念愛玉冰前面。
📞 13:00-00:00

⑪ 切腹式的保證
懷念愛玉冰
★★★

賣了70年的愛玉冰（NT$40）不添加粉圓，愛玉卻如布丁般Q軟，糖水有一股與別不同的清新香味，口感滿像甘蔗汁，化解油膩一流！

廣州街有一家賣愛玉冰的老店，店名很詩意的叫「懷念」，外帶會用一個透明膠袋裝著愛玉冰，插上飲管便可咕嚕咕嚕的飲，好飲又好玩。店前有一段嚴正聲明：「本店負責人以純愛玉、純砂糖，向顧客保證如果不是真實，願以壹倍退還壹仟倍。」店主態度好堅定認真啊！大家放心幫襯！

📍 廣州街 202 號（廣州街和梧州街交叉口）
📞 (02) 2306 1828　🕐 15:00-22:30

⑫ 淺嚐蛇湯
金代山產藥膳坊
★

蛇肉套餐（NT$250），上檯排場英偉，一碗蛇肉湯+7杯酒。可惜蛇湯湯頭淡如水，蛇肉多刺且肉少，幾杯海馬酒、蔘酒等味道也淡然，進補後完全沒流汗發熱，只能說打卡一定呃到like！

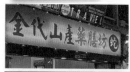

在我嚫仔那年代，華西街晚晚都有劏蛇show，現在當然冇啦！所以，過去盛行的蛇肉店都熄燈了，只執剩一兩間死頂落去。但如果團友們想去試試，可去這間金代山產，有得食生炒鱷魚肉、香酥蜂蛹、冬蟲夏草鱉和炒蛇肉等野味，好不好食見仁見智，但總算見識過下吖～

📍 華西街 48 號
📞 (02) 2302 1247　🕐 14:30-20:00

⑬ XYZ@# ！小心奸商！
流動水果檔
★★★（XX星）

如果大家有留意，會發現我甚少媽又衰格黑心食店，因為介紹好嘢都唔夠版位了！但呢間我真係扯火，事關我買了一袋分量這麼「多」的生果，一位阿姨就收了我$100元港幣（你沒看錯，不是台幣），我真以為去了CITY SUPER！我給它三粒星——XX星！喂，慈父的錢花不完的團友快去幫襯！

📍 不定，傍晚在廣州街夜市人流多的地方擺走鬼檔
📞 999　　🕐 祝你早日失業！

⑭ 降毒下火
青草茶街

去華西街，除了逛夜市，值得一逛的還有一街之隔、專賣青草藥的西昌街，短短一條街就有十多家青草藥店。事緣這一帶過去是紅燈區（現在也是），傳染病極多，但醫生又少，於是有藥販兜售漢方青草藥，慢慢形成市集了。留意番我可不是詛咒你生性病（但命裡有時終須有），而是一場來到，這條街上的下火青草茶實在值得一試。

這裡的青草茶（小杯NT$20、一瓶NT$80）不像坊間一般青草茶般口味淡薄用料差，所以無嗆鼻藥味，入喉順口沁涼回甘，我次次都買一瓶，當水飲！

各店會有不同青草茶帖方，但就算最普通的一款青草茶，也至少用上七種青草熬煉，有緩和暑濕與解毒之效。吃太多煎炸物熬夜的朋友想降火，試試略帶苦味的清肝解毒茶。

每家青草茶店都擺放了琳瑯滿目的青綠藥草，更有曬乾了的藥材，遠遠已嗅到濃郁草香，可買來自己煮。

也給各位團友介紹青草街第一靈藥——左手香汁（NT$70）。左手香又名洋薄荷，主治感冒發燒、喉嚨發炎、寒熱、頭痛、胸腹悶、嘔吐肚瀉。連莖帶葉攪碎隔渣，整杯呈類似驅魔人奶昔般濃糊，要比廿四味更難飲十倍，苦到你懷疑人生，連眼淚水都標出來，但這一杯真是究極！飲完的第二天，什麼痱滋也會凋謝，喉嚨痛即刻好番九成，萬試萬靈！～無效？唉，老友你應該大限將至，再見！

除了可買杯裝，還有可沖的方便裝。除了飲用，也有用來浸浴的青草藥浴。

📍 西昌街 224 巷一帶
🕐 多數店家由 08:00-22:00

⑮百年甜品老店
龍都冰果專業家
★★★★

八寶冰（NT$80），八種配料滿滿的鋪在冰上，料多實在，各紅綠豆都熬到綿綿鬆鬆，湯圓是手工搓，很軟Q，這就是經典的古早味。

在華西街掃街完畢，總會飽個半死，最好莫過於吃點水果幫助消化。試過多家水果舖，最有水準的是用料極新鮮的百年老店龍都，首選當然是它的招牌八寶冰，八種配料是大豆、紅豆、大紅豆、脆圓、綠豆、花生、湯圓、芋頭，口感豐富，每次來華西街都必食！

📍 和平西路三段 192 號
📞 （02）2308 2227 ⏰ 11:30-22:00（周三休）
溫提：推介綜合冰、無敵芒果冰、木瓜牛奶

⑯極美味魷魚羹
兩喜號
★★★★★

萬華區的超強百年老店兩喜號，早於台北艋舺日治時期1921年創立，至今已傳承至第四代，兩喜號共有兩店都在華西街內，除了登上台北米芝蓮必食小吃推薦，它的魷魚羹、炒米粉更紅到日本，連《孤獨的美食家》也找上門來，是一家經得起考驗的實力店，我吃了多年都未見過失手。

魷魚羹（小，NT$60），為新鮮魷魚條搭配旗魚的組合。魷魚飽滿有厚度，非常彈脆；旗魚羹則軟嫩細緻滑口。湯頭屬鮮甜型，芡汁稍稠帶蒜香，再加沙醋及生辣椒醬提味，會有更豐富層次，好食。

炒米粉（NT$40），用蒸籠去蒸的米粉極富彈性，每一根都很分明，上面放了簡單的紅蘿蔔和豆芽菜，再淋上秘製滷汁，讓一碟看似普通的米粉，多添了層次和風味。

📍 108 台北市萬華區廣州街 245 號
📞 （02）2336 6887 ⏰ 16:00-23:30
溫提：分店地址是西園路一段 194 號，比總店開多半日，
　　　方便食客。營業時間是 10:00-23:30。

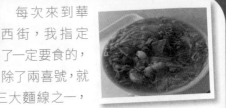

⑰台北不止得阿宗麵線好食
陳記腸蚵專業麵線
★★★★★

每次來到華西街，我指定了一定要食的，除了兩喜號，就是陳記麵線了。陳記是我心目中台北三大麵線之一，吃過後你會將麵線的標準再提高，返唔到轉頭了。當然，缺點還是有的，它也是台北的麵線店家之中，價格最高的一家。

麵線（小碗NT$70），麵線湯頭是蝦米柴魚味，沒有重勾芡，有加蒜泥，先攪拌均勻才吃。蚵仔大顆肥美，滷過的大腸口感帶嚼勁，卻不會嚼不爛。吃每一口都有九層塔與蒜泥的提味，味道重又層次豐富，高手之作。

📍 和平西路三段 166 號
📞 （02）2304 1979
🕐 06:30-19:30

⑱香火鼎盛
艋舺龍山寺

艋舺龍山寺是台灣受保護的二級古蹟，與國立故宮博物院、中正紀念堂並列為遊客來台旅遊的三大名勝。龍山寺主神是觀世音菩薩，很多人來這邊拜月老，據聞很靈驗。但有心參拜的團友要留意，如今龍山寺已經不燒香的啦，但心誠則靈，希望大家求嗰樣得嗰樣，我都求咗希望小C以後咪畀男人呃，並且最緊要識得呃盡天下男人，Yeah！

📍 廣州街 211 號
📞 （02）2302 5162
🕐 06:00-21:45

⑲24 小時日本城
小北百貨

台灣有許多分店的小北百貨，銷售對象很像日本城，都是家庭用品包羅萬有，價廉物美，最無敵的是全部分店皆開足24小時，兼做埋「平價版便利店」，行入去隨便都執到幾件平貨，華西街最近的分店就在龍山寺旁邊，有空去吸吸。

呢度買杯麵比7仔平咗唔少㗎！

📍 康定路 338 號　🕐 24 小時
網站：www.showba.com.tw/

⑳原來跟殺人無關
剝皮寮歷史街區

第一次聽到剝皮寮，我還以為是華西街夜市那些血腥殺蛇Show，對啊當年食蛇舖老闆會抓蛇活剝蛇皮、飲蛇血、挖蛇膽，當然現在沒這種成人表演啦！但原來剝皮寮不是指這個，一套台灣電影《艋舺》令人認識了剝皮寮，源自萬華區這裡在百年前是清朝街道，那些紅磚牆、拱形騎樓、雕花窗櫺仍健在，供遊人免費參觀。距離華西街夜市只要8分鐘步程，當然要趕去打卡的啦！

剝皮寮展場主要分兩part，分別是「剝皮寮歷史街區」和「臺北市鄉土教育中心」，前者好鬼悶，後者好精彩，反差很大啊！

剝皮寮歷史街區，是臺北市碩果僅存的清代街道，約二百多年歷史。點知入到去「歷史街區」真有點失望，都是些紅磚斑駁的老建築，還有一張電影插畫海報，打一陣卡已很乏味。我覺得除非有活潑的嚮導作導覽，或者碰上什麼小展覽或表演，否則很快拍完就想走啦。

📍 康定路 173 巷（捷運龍山寺站 3 號出口步行 5 分鐘到）
⏰ 09:00-18:00（周一公休）
https://www.bopiliao.taipei/

㉑大人小朋友會喜歡這裡
臺北市鄉土教育中心

睇完悶到抽筋的「剝皮寮歷史街區」，見到連接著的有一名為「臺北市鄉土教育中心」的地方，聽個名都悶，心想咪再瀨嘢，正想走佬，沒料到卻遇到剛參觀完教育中心一家人，見兩個小童臉上興高采烈的。小朋友不像大人那麼虛偽，開心不開心都寫在臉上，驅使我還是內進一看，沒想到真是好嘢！

到底何謂「剝皮寮」？我一開始滿懷期望，以為是剝人皮製人肉叉燒包，點知原來只是剝樹皮造木材，讓嗜血的我好生失望！但仍喜見這裡的深入淺出，幾句就明解。其他展館可能要用六千字說明之！

　　臺北市鄉土教育中心免門票，有一個個像課室的展場，每個展場都有不同主題，一路參觀到最後面。小朋友們像闖關似的，一間接一間的玩，當中有很多互動設施讓小朋友從遊戲中學習，更重要的是大部分都有冷氣可以吹，熱屎辣辣或下雨天來也很適合，小孩子可玩上一小時也不願走。

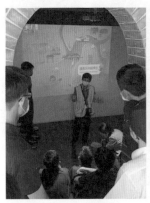

有很多關於艋舺和萬華舊歷史的講座，夾啱時間可看，就算講座開始了仍可旁聽，演講者都幽默風趣，台下笑聲滿載，氣氛很不錯啊。

這個「打電話問功課」太好玩了，好玩在小C從未見過呢隻老電話機，完全唔知點撥輪！不過我諗所有80後都未見過這台電話，當年撥電話真係會撥到關節炎啊！

西門町
台北車站　商圈
東區
華西街　夜市
光華電腦　商圈・華山1914
信義區　101
臨江街　夜市
永康街
中山
寧夏觀光　夜市
士林夜市
北投溫泉
淡水
師大夜市
饒河街　夜市
大直
基隆廟口　夜市
烏來
九份

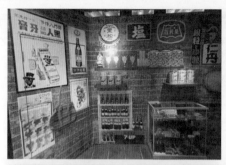

很多小朋友見到都會覺得很有趣的場景，打卡可打個夠本！

這裡居然有釣瓶子免費任玩，在夜市這個遊戲檔要收你NT$100玩一次的啊，而且永遠也不會成功拿獎的啊！

📍 廣州街 101 號（捷運龍山寺站 3 號出口）
📞 （02）2336 1704
⏰ 09:00-17:00（周一休館）
網站：https://hcec.tp.edu.tw

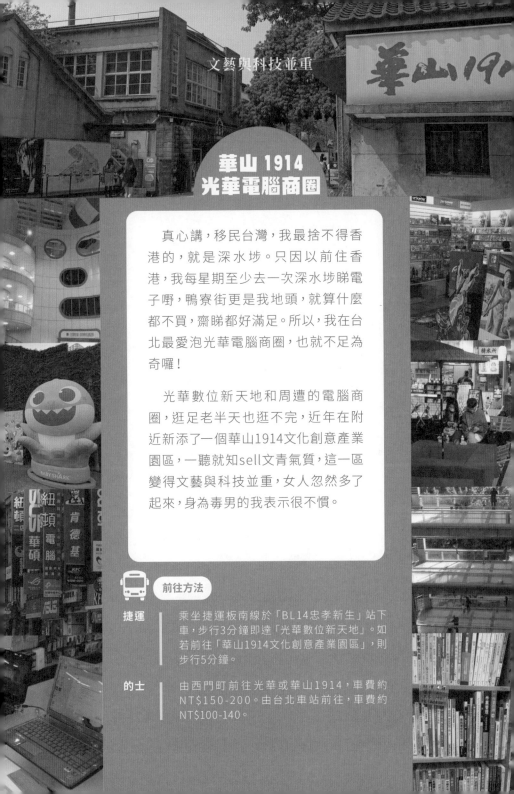

華山 1914
光華電腦商圈

　　真心講，移民台灣，我最捨不得香港的，就是深水埗。只因以前住香港，我每星期至少去一次深水埗睇電子嘢，鴨寮街更是我地頭，就算什麼都不買，齋睇都好滿足。所以，我在台北最愛泡光華電腦商圈，也就不足為奇囉！

　　光華數位新天地和周遭的電腦商圈，逛足老半天也逛不完，近年在附近新添了一個華山1914文化創意產業園區，一聽就知sell文青氣質，這一區變得文藝與科技並重，女人忽然多了起來，身為毒男的我表示很不慣。

前往方法

| 捷運 | 乘坐捷運板南線於「BL14忠孝新生」站下車，步行3分鐘即達「光華數位新天地」。如若前往「華山1914文化創意產業園區」，則步行5分鐘。 |
| 的士 | 由西門町前往光華或華山1914，車費約NT\$150-200。由台北車站前往，車費約NT\$100-140。 |

善導寺捷運站

★ 阜杭豆漿

華山大草原遊戲場 ★

★ 籃球場

紹興北街

市民大道二段

★ 興波咖啡

★ 希望廣場
農民市集

杭州北路

中央藝文公園 ★

忠孝東路二段

華山大草原 ★

華山1914

新生高架道路

★ 新生高架橋下滑板場

三創生活 ★

市民大道高架路

新生北路一段

★ 光華數位新天地

八德路一段

★ 合友唱片

DON DON DONKI ★

新生南路一段

忠孝新生捷運站

①腦迷天堂
八德路電腦主題街

以光華數位新天地作為核心，伸延出去的一條200公尺不到的八德路上，已有超過60家大大小小的電腦店！這裡就是整個台北最著名、最集中的手機、電玩、電腦、音響產品的銷售集中地了，愛科技的毒男該會很開心，但女團友們多數敬而遠之吧！

大家有個錯覺，老是以為台灣本土出產的電腦如華碩（ASUS）、宏碁（ACER）等，在台灣買一定很便宜。其實台灣廠家品牌多數在大陸製造，再加上匯率問題，在香港買隨時更平。而且，就算給你找到價格便宜的電腦，要記住台灣是110V加兩腳插頭，在香港使用有可能要加變壓器，小心！

準備前來替平板、手機買保護套請注意，台灣買這些手機周邊產品都好鬼貴。最貴的莫過於貼mon貼，你預咗比香港貴一倍就可以了。所以我最後都頂唔住，唔使店主幫手了，去「光南」或「小北百貨」買張cheap膜，返歸自己貼就好。

電腦街店家競爭異常激烈，店家都會展示新產品，畀你任試不買都唔嬲。

逛電腦街心得：一定要貨比三家、七家、廿家，因各店的售價真有差異，買貴了欲哭無淚。而且最好對想買的電子產品有一定認識，否則給店員一盤問，你即刻就露餡了，當然要畀人劏水魚啦！

西門町
台北車站 商圈
東區
華西街 夜市
山1914 光華電腦 商圈、華
信義區 101
臨江街 夜市
永康街
中山
寧夏觀光 夜市
士林夜市
北投溫泉
淡水
師大夜市
饒河街 夜市
大直
基隆廟口 夜市
烏來
九份

② 台灣版高登黃金
光華數位新天地

光華數位新天地，即是已清拆了的舊光華商場的進化版，搬到距離原址不遠，由只有兩層的舊樓，加到共六層高的新大樓。但老實講，在台灣買3C（你在台灣腦場會常見3C這個詞，即指「電腦」（Computer）、「通訊」（Communication），以及「消費性電子」（Consumer Electronics）產品，包括：電腦、手機、平板電腦等）一般也比香港要貴，計過度過覺得值得，或香港冇的才好買。但我仍是覺得這個腦場值80分，齋行都好開心。

舊場雜亂無章，什麼舖都擠在一起，新場卻清晰分明：譬如2F/3F賣電腦、筆電、手機和書；4F/5F賣電玩、LED屏幕、音響等；6F是維修集中地，易找目標得多，抵讚！

腦場佔地比舊光華大了三倍，場內光猛闊落，就算假日也不會太逼，逛得很舒服。

每層特別開闢一段室外走廊，煙鏟們不用離開商場也能扯番兩飛，這個商場保證也是由煙鏟毒男設計的。

場內有大把USB手指出售，但價格大都比香港貴，慎選！

很多Online Game都台灣，電玩店裡有限遊戲套裝和點數績分售，機迷必逛！

如果話我對新光華還有什麼不滿的,就是二手書局同漫畫店大幅減少了,由舊場十幾間,變成依家得幾間而已。我當然明白現實就是如此,所以我總係會大手掃書,要支持一下苦撐著的店主。

哈利波特只賣NT$50,折合港幣$13,抵買到噴血!留意左邊也有小妹的作品出售,每本(竟然)要賣NT$90,無疑是為港爭光,贏哈利波特一仗了 ^_^

二手漫畫減價幅度介乎3-6折,純視乎新淨度或名氣受歡迎程度而定。想買到超便宜的,就要專挑用繩子結成一紮的全套舊漫畫(不分售),睇你有冇神心抬番香港!

二手書半價,過期雜誌甚至低至2折出售,我每次來到都總會掃一大堆,滿載而歸。

西門町
台北車站 商圈
東區
華西街 夜市
光華電腦商圈、華山1914
101 信義區
臨江街 夜市
永康街
中山
寧夏觀光 夜市
士林夜市 北投溫泉
淡水
師大夜市
饒河街 夜市
大直
基隆廟口 夜市
烏來
九份

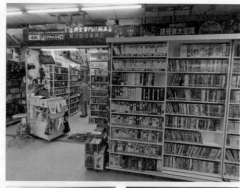

腦場內有免費充電站、免費WIFI，重有櫈界人坐吓，非常人性化。唔好睇少呢啲細節位，連黃金高登都做唔到㗎（好似只得旺電有）！

雖然家陣串流電影平台玩晒，但仍是有人愛儲DVD，腦場內有幾間專賣影碟同藍光的影音店，有齊日、韓、台、美劇，亦有電影soundtrack，當然也有店舖賣鹹碟，真正做到老少咸宜。

腦場有幾間幫人搶救筆電的店舖，唔小心刪咗重要資料、死機、重灌等都可找到這裡來，明碼實價唔使煩。但你部腦入面有冇裝咗自拍嘅69GB愛情動作片先？唔係個個都係繪麗奈，你千祈唔好失禮香港人啊！我頂唔順啦救命啊！

6F有齊熱門手機/電腦品牌的維修部，超方便。我試過整筆電要長途跋涉去到葵涌先有維修中心，你唔好開嚟和合石？

有幾間舖賣二手機，台灣叫「福利品」，要買都要小心檢查好先畀錢。二手機一般只保養1-3個月，壞咗冇仇報㗎！

📍 市民大道三段 8 號

📞 （02）2391 7105　⏰ 10:00-21:00（周二休館）

網址：www.gh3c.com.tw/

逛腦場的毒男一般都會隨便食，介紹一眾brother醫肚好去處。此區價位最低廉的餐館，主要集中在八德路一段一帶，在八德路一段82巷（即合友唱片那小街）尤其多，最啱快手食完繼續行。

在光華數位新天地對面街，有一家開了幾十年的名店，叫合友唱片社，多年以來以薄利多銷的方式經營。無論是國語、英文，甚至古典音樂CD、DVD，皆比市面便宜，加上經常有促銷貨品，可謂平上加平。奈何店內空間太細了，也不像大型唱片公司般有試聽的啦，所以最好買完走人。

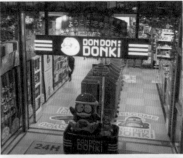

在八德路一段，也開了DON DON DONKI忠孝新生店，有別於西門町店足足佔三層，這裡是落地庫一層過，但地方仍是非常闊落，由日本進口的士多啤梨到新鮮壽司，到藥品和化妝品等都一應俱全，（但留意番此店不是24小時營業），女團友等毒L男朋友/老公可到這裡來。

📍 八德路1一段82巷12號
🕐 10:00-22:00

📍 八德路一段55號B1
🕐 09:00-23:00

西門町

台北車站商圈

東區

華西街夜市

光華電腦商圈、華山1914

101信義區

臨江街夜市

永康街

中山

寧夏觀光夜市

士林夜市

北投溫泉

淡水

師大夜市

饒河街夜市

大直

基隆廟口夜市

烏來

九份

③ 最新 3C 大場
三創生活

三創生活是近年新開的大型 SHOPPING MALL，距離光華數位新天地只要一分鐘路。佔地極寬足足有十二層，大部分是開放式專櫃。從 3C、音響、大小家電和模型電玩，你認識的大品牌在這裡一定找得到。頂層有幾家吃到飽中價食肆，地庫就有廉宜美食廣場，一家大細來這裡攤咻下嘆冷氣就最啱。我就鍾意它有很多實體的電子、影音商品可實物試玩，而且地面一層會舉辦各式免費展覽，呢個場可hea一兩粒鐘，相當唔錯！

有VR虛擬實境遊戲場，每人最平NT$450可開鎖2個GAME。

6樓有台灣唯一官方認證的高達旗艦店，有全台最多款式的高達模型和限定商品。

當然少不了有兒童遊戲場，給各位小朋友放電啦！

有小C最喜愛的野獸國，裡面的模型做得栩栩如生，而且歡迎拍攝，慢慢欣賞好開心。

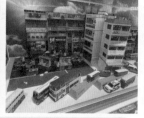

📍 市民大道三段 2 號　　📞 (02) 7701 0268
🕐 周日～四 11:00-21:30
　　周五～六及國定假日前夕 11:00-22:00
網址：www.gh3c.com.tw/

④ 天才的經銷模式
華山 1914
文創園區

幾十年來，一講起「忠孝新生」，大家只會聯想到電腦、科技、IT、遊戲機和宅男。但隨著「華山1914」開幕，這區搖身變成了文青分子和一家大細的遊樂場，變得翻天覆地！但台北多了一個近近地的打卡旅行熱點，倒也有益無害！可預玩2小時起碼！

華山1914文創園區距離捷運忠孝新生站只要步行3分鐘，是近年最火熱的必去遊覽點，除了有很多重磅的展覽在這裡舉辦，吸引很多生客前往，園區內又的確有大量極之適合打卡的景點，你去ig#華山1914，會找到80000個帖文。你去完後應該會推上90000個吧！

其實因乜解救叫華山1914文創園區？原來這裡是1914年由日本人建立的生產清酒的廠房，後來搬走，政府決定不拆卸改建60層豪宅，反而保留酒廠的原狀，變身成華山藝文特區，讓團體租借場地，所以才有今日這個ig熱地，都算得上係德政了吧！

其實我一開始好唔鍾意呢個1914，因為裡頭有很多展覽，但每個展覽都要付費才能入場，入場費最少都要NT$350起計，一家大細入去真係能得利橡皮糖！但我有個Whatsapp「大直男飯聚集團」群組的朋友想在這裡租場搞畫展，一問之下居然是NT$60000起跳最基本，佢話在西門町紅樓都只係NT$20000咋！也難怪這裡展覽門票都不便宜了！

很多快閃店，讓你覺得這一趟若是不買，有可能後會無期啊，眼見很多人都會掃幾件。正如我最鍾意買限定版，所以我明啊！

不看展覽沒關係，因為有很多文創店可逛，例如隱藏在二樓的這一家青鳥Bleu&Book，是複合式書店。點杯咖啡，在書架上找本好書，窩上一整個下午很是慵懶，又不失文青的魔性。

這間木育森林Wooderful Life內有超多可愛木製品，由居家擺飾、音樂盒到文具、小枱燈，每一件都令人愛不釋手！另外，裡面還有兒童遊戲區，可玩各種體能/益智/競技的木製設施活動，但入場費要NT$450！我呃小C話入面有鬼，就即閃了！

在華山1941內會找到光點華山電影院，由酒廠再製酒包裝室改建，完整保留了舊建築結構。它是台灣首座國家級藝術電影館，專播藝術片和去影展拿過獎、令你睡了醒了三次仍是同一個鏡頭的電影為主，要飲兩罐紅牛才入場哦！

好多人都唔知,其實華山1914對面街的天橋底,隱藏著一個橋下極限場,我成日都去睇,因為睇人PK最開心!

華山1941旁就是希望廣場,平日是個靜謐的公園,有大幅草地給遊人野餐、放風箏、遛狗、倒立之類的,亦有好玩的天外飛仙、挖沙、大鐵筒瀡滑梯等遊戲,小朋友玩得好開心。但每到假期就有農民擺攤的假日農市,遊人亦會多十倍,人山人海嘈之巴閉,簡直係兩個平行宇宙!

我覺得華山1914最成功的地方,在於它全場有八成都是期間限定店、限時限刻的展覽,在網上引發話題後,由於很快會換畫所以你就非來不可了。於是每隔幾個月你必須重來一趟,然後發現大部分是更換了的新店、新展覽,長期保證著這份新鮮感,這個行銷方式真的很厲害,香港有沒有商場會學精一點?

📍 八德路一段 1 號(捷運忠孝新生站 1 號出口,步行 3 分鐘)
戶外空間 24 小時,場內各店家時間不同。
官網:www.huashan1914.com/
溫提:可參考官網得知最新的展覽時間,看看你來台北時會否咁啱撞到好嘢?

西門町
台北車站商圈
東區
華西街夜市
光華電腦商圈、華山1914
101信義區
臨江街夜市
永康街
中山
寧夏觀光夜市
士林夜市
北投溫泉
淡水
師大夜市
饒河街夜市
大直基隆廟口夜市
烏來
九份

127

⑤「全球 50 間最佳咖啡館」第 1 名
興波咖啡
★★★★★

興波咖啡由世界冠軍咖啡師開設，更得過「全球50間最佳咖啡館」第1名殊榮，華山這一家就是旗艦店，距離華山文創園區只要3分鐘步程。我和朋友逛完光華商圈，多數會來飲杯咖啡。由兩幢老宅打通改造的咖啡室裝潢走工業風，打卡很有feel。名牌當然規矩多，除了早到晚也有人在門外苦候，用餐時間也只得90分鐘，但咖啡迷還是會前來朝聖啊。

各種淺焙、深焙、美式、義式、威士忌咖啡共25種，價位由NT$180-800不等，也有掛耳和咖啡豆出售，用做手信有派頭。

全店最驚喜的不是咖啡，是四種酒提拉米蘇（NT$220）！酒香沒令蛋糕變苦，味道微甜芬香，拿捏得宜，吃完不覺膩，極高質，這個才該是世一！

📍 忠孝東路二段 27 號　📞 (02) 3322 1888
⏰ 10:00-17:00

⑥永恆排隊店
阜坑豆漿
★★★★

鄰近華山文創園區的超級名店，除了興波咖啡，還有7分鐘步程的阜坑豆漿（也可從「導善寺捷運站」出口5出即達）。要吃這家奪得N次米芝蓮的豆漿店，用起碼30-90分鐘排隊是最基本了，幾十年未變過，非誠勿擾。

甜豆漿香濃順口，可轉無糖，但我更推鹹豆漿（NT$45）。它相較於一般豆漿店感覺更清爽，加上有香菜提味，上面凝固厚厚一層蛋花，吃得出鮮香豆味，正！

大推厚燒餅（NT$35），但其實餅身不算厚，用上了黑胡椒餅那種熬烤方式製作的，吃起來表皮有甜甜的脆香和芝麻香，內裡可隨你鍾意的配上油條（NT$65）或厚餅夾蛋（NT$50），麵糰越嚼越香，會讓人吃光為止。

📍 忠孝東路 1 段 108 號 2 樓（華山市場內）
📞 (02)2392 2175　⏰ 周二至日 05：30～12：30（周一休）
溫提： 華山市場內還有多家食店、街市和手工藝店，順便逛一下啦。

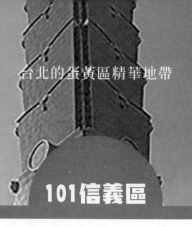

台北的蛋黃區精華地帶

101信義區

自從全球第二高樓台北101建成以後，信義商圈便正式興旺起來。用香港的區域做比喻，信義區好比中環區，四圍都是金融企業大樓的總部、國際會展中心、四季酒店，還有十幾幢重量級百貨公司、影城、頂級名牌、高尚餐館⋯⋯逛到你腳痛也未必可以逛完！

除了吃喝玩樂，團友們也可留意一下信義區的精心規劃，走在這個地段，你會覺得馬路寬闊一點，空氣清新一點，人也好像時髦有型一點，來感受一下你就明白！

 前往方法

捷運 A.搭乘「捷運板南線」在「BL18捷運市政府」下車，在「出口3」步出即抵達新光三越和微風信義。步行5分鐘，可到達威秀影城，步行10分鐘到台北101。

B.如想直接抵達台北101，可坐「捷運淡水信義線」到「R4台北101/世貿」下車，在「出口4」一出去就已是台北101囉！

的士 由台北車站或西門町出發，約需20分鐘，車費約NT$250-300。由東區一帶搭的士，約需10分鐘，車費約NT$130-170。

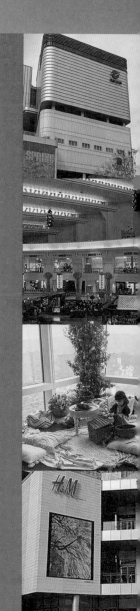

四四南村眷村
文物館

台北101/
世貿捷運站

世貿中心

台北
君悦酒店

台北101

松智路

松平路

幾米月亮公車

ATT
4 Fun

微風南山
Breeze

威秀影城

松仁路

★ 臺北市議會

基隆路車行地下道

忠孝路四段

廣場

新路

三越
9館

新光三越
A8館

★ 市府轉運站

★ 統一時代百貨

三越
館

H&M
微風松高店

松高路

微風信義

新光三越
A4館

市政府站
3號出口

★ 遠東信義
A13

BELLAVITA寶麗廣場

ple旗艦店

① 逛到你腳軟
信義區商圈

信義區商圈，泛指由「捷運政府站」和「台北101/世貿站」兩個地鐵站之間的購物區。別看兩站之間相距只有15分鐘步程，但中間的店舖，要是你站站停，幾個小時是走不掉的，一定會行到腳痛。

這商圈的好處，就是平民化和奢侈品也能找到，客群不同但豐儉由人，所以各位遊人也能找到自己的心頭好。就算不買東西，window shopping 或看街頭表演已很正。況且多個商場也有天橋互相連接，下雨天也可自由走動，逛得挺舒服的。

② 懶有霸氣
新光三越信義新天地

新光三越百貨在信義區有A4、A8、A9和A11四館，各館有空橋連接，統稱新光三越信義新天地。四館各有主題：A4和A11 sell年輕，售賣的是流行少女服飾、新潮配件雜貨、品牌休閒服飾等；A8主要賣小家庭用品；A9賣國際名牌；但我逛來逛去，看不出有什麼分別，只能說這個集團有錢任性啦！

📍 松高路 19、12、9、11 號（A4、A8、A9、A11）
📞 (02) 87809966　⏰ 11:00-21:30（周五六：11:00-22:00）

西門町
台北車站商圈
東區
華西街夜市
光華電腦商圈、華山1914
信義區101
臨江街夜市
永康街
中山
寧夏觀光夜市
士林夜市
北投溫泉
淡水
師大夜市
饒河街夜市
大直
基隆廟口夜市
烏來
九份

③ 女性顧客為主
統一時代百貨

目標顧客明確，就是愛購物的女人！全館走低價至中價路線，百貨公司裡有七層都賣女性服飾和配件品牌，二樓露天廣場會辦一些活動和展覽，打卡效果不俗。值得一提的是，百貨公司一樓跟市府轉運站相接，忽然想去台灣各地，可以隨時跳上巴士出發。

📍 信義區忠孝東路 5 段 8 號
🕐 11:00-21:30
www.uni-ustyle.com.tw

④ 隨時掃平貨
B2 特賣場

統一百貨的人流一向不太多，但B2美食廣場永遠擠滿人。除了有跟市府轉運站和捷運站相連接的地理優勢，其實在美食廣場旁隱藏著一個品牌特賣場，所以大家路過也可來瞧瞧，我老婆經常都執到平貨。

⑤ 豆花出色
小南門豆花
★★

B2美食廣場內有一家總是有人在排隊的豆花店，叫小南門。在台北已開了廿家分店。招牌花生粉圓豆花固然是首選，但鹹點也不弱，像鹹香菇肉羹麵、苦瓜排骨湯都很好飲，我以前會來喝一碗下火！但它近年可能開太多分店，水準開始下滑，有點可惜。

苦瓜排骨湯（NT$65），苦瓜不苦，排骨軟嫩。但清湯湯頭淡如白開水，不像過去好飲了，失望。

見過鬼怕黑，還是食它的招牌6號餐豆花+花生+粉圓（NT$60）啦，粉圓是比較小顆的那種，吃起來有Q勁，沒挑剔了。花生嫩嫩的，豆花味道正確，甜湯不會太死甜，蠻好味！吃這個就對了！

① 通往全台灣的巴士總站
市府轉運站

　　除了在台北車站附近的Q square京站時尚廣場內有「臺北轉運站」，在信義區也有「市府轉運站」，同樣也是通往全台灣的客運巴士總站。

　　雖然高鐵和台鐵也是四通八達，但只要不趕時間，我也喜歡坐這種單層大旅遊車四圍去，從這裡可直達基隆、金山、萬里、瑞芳、桃園、中壢、羅東、宜蘭、礁溪，花蓮，甚至更遠至台中和台南，沿途睡一覺或看一套NET-FLIX，也是不錯。

除了可在現場即時買票，其實大多數乘客也會使用官網訂車票，免得來到才知道有位，尤其周五至周日更要提前預購！

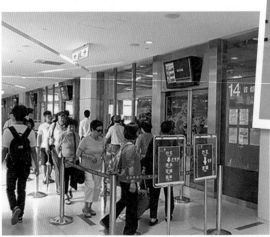

我眼見很多乘客老早在排隊等上車，其實大可不必，車票上都已印有座位號碼，沒有捷足先登這回事的啦，放鬆啲啦香港人！先去統一百貨B2吃個飯吧！

📍 信義區忠孝東路五段 6 號（統一時代百貨旁）
📞 (02) 87806252
www.taiwanbus.tw

西門町 商圈

台北車站 商圈

東區

華西街 夜市

光華電腦 商圈·華 山1914

信 101 義 區

臨江街 夜市

永康街

中山

寧夏觀光 夜市

士林夜市

北投溫泉

淡水

師大夜市

饒河街 夜市

大直

基隆廟口 夜市

烏來

九份

④ 好想瘋狂看電影……
信義威秀影城

台北最大的影城，共17座影廳2693席座位，採用廣角弧形銀幕設計、座位間距離夠闊寬敞舒適，看戲也不會被前面的人擋到，音響有夠層次。更有全台首座4DX影廳。影城內附有三層商場和一些食肆，但不吸引，主要來看戲就好。

影城的吉祥物，就是這個類似有穿底褲的大衛像，少女們搭電梯，視線正好會直視到大衛的底橫，一般都會望多幾眼，無法抽離。

⑤ 曾經瘋魔一時
Wilson Lobster & Ireland's Potato

在威秀影城外，有這一家威爾森龍蝦堡&愛爾蘭瘋薯，其實是以前在台灣瘋魔一時的愛爾蘭瘋薯加強版，加入了龍蝦漢堡（套餐NT$618）、龍蝦湯和龍蝦麵等。在一些美式餐廳食龍蝦，閒閒地都收你一千幾百，想淺嚐一下龍蝦滋味，平平地點個龍蝦堡也是個好選擇。

雖然熱量爆錶，但男女老少也擋不住芝士薯條的魅力，招牌是蜂蜜芥末口味薯條（單點NT$125），熱騰騰炸出來要即食，口感令人感到幸福！

📍 松壽路 16 號
📞 (02) 87805566
www.vscinemas.com.tw

⑥ 賣點很強勁
遠百信義 A13

信義區近年新開的大百貨公司「遠百信義A13」，火速晉升成為信義區最多遊客愛逛的打卡熱點。它共17層，有幾個必逛的重點：

清涼少女呼拉圈
Hooters

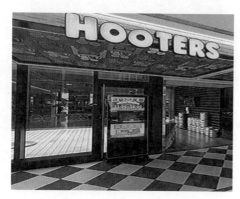

商場14樓主打「深夜美食」，有美式餐廳、酒吧、泰式燒烤、台式小炒和新馬辣火鍋，最夜開到凌晨2點。最想去的當然是美國知名品牌Hooters，除了有啤酒和水牛城雞翅外，還有穿背心短褲的Hooters girl表演呼拉圈秀與互動小遊戲，但老婆唔准我去互動啊:<

果粉必去
Apple 旗艦店

全地球僅25家的旗艦店（FLAGSHIP）、全台灣唯一一家的Apple旗艦店就是落戶於遠百信義門外，蘋果粉絲當然要去朝聖啦！

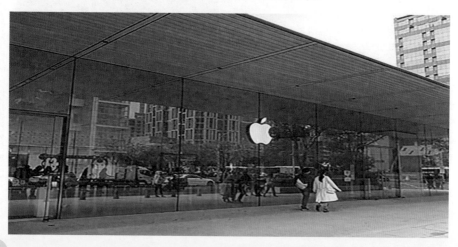

4樓有4仔
美食廣場

　　整個信義區最有氣氛的美食廣場就在遠百信義A13，4樓的美食街走濃厚的復古風，像極了一個懷舊的台灣街市，不吃東西也要去打打卡。

西門町
台北車站商圈
東區
華西街夜市
光華電腦商圈、華山1914
信義區101
臨江街夜市
永康街
中山
寧夏觀光夜市
士林夜市
北投溫泉
淡水
師大夜市
饒河街夜市
大直
基隆廟口
烏來
九份

超正 Lego 店
樂高授權專賣店

　　遠百信義A13，3樓有台灣首間「樂高授權專賣店」，太多東西值得拍照，起碼要影30張！店內另闢一角給小朋友砌Lego，好開心啊！

📍 信義區松仁路 58 號　　📞 (02) 02 7750 0888
⏰ 11:00-21:30（周五、周六 11:00-22:00）
https://www.feds.com.tw/tw/55

⑦ 抬頭便能看到月亮
幾米月亮公車

　　受到熱門繪本啟發,這一架由真巴士改裝而成的幾米月亮巴士,無論早上或晚上來也有著不同意境,幾米的粉絲應該沒法不來朝聖了吧?

　　巴士由熊熊司機領航,從「遺忘站」開往「記住站」,裡頭坐著一個抱著圓月的小男童,車廂中更充滿五彩繽紛的魔法書與活潑有趣的小角色,感覺就是溫暖,必須來打卡!

見到熊熊司機,不知怎的我真想投幣搭車!

公車後方用上鏡像的效果,反射出周遭景象的微笑星球,有心思。

小男童露出了一副冇錢買遊戲點數卡的失落樣子。

車窗前有引人深思的句子,唔明就唔明。

五彩繽紛的魔法書與活潑有趣的小角色都在車上,想打爛玻璃偷了它。

📍 信義路五段 100 號(跟 101 大樓相隔一條馬路)

📞 有人接聽你驚唔驚

⏰ 09:00–21:00(周一休)

⑧ 高檔路線
微風信義

在台灣一見到「微風」兩字，就知道不會撿到什麼平嘢，像我這些冇¥的毒男大可安心掉頭而去了。信義有兩幢微風，分別是「微風信義」和「微風南山」，都走中高檔精品路線。女團友比較可留意「微風信義」，它引進了歐美品牌ProenzaSchouler、rag & bone、3.1 PhillipLim，還有頂級奢華性感內衣AgentProvocateur和韓國人氣品牌PLAYNOMORE等……但我必須強調以上牌子我聽都未聽過。

📍 信義區忠孝東路五段 68 號
📞 （02）66366699
⏰ 11:00 - 21:30（周四至周六 11:00-22:00）

⑨ 台灣首家 H & M 落腳點
H&M 微風松高店

這幢微風松高的唯一賣點，就是有台灣H＆M始創店，這裡甚至有罕見的H＆M home，販賣家居用品，如果你是H＆M粉絲，來就對了！

📍 信義區松高路 16 號
⏰ 11:00 - 21:30（周四至周六 11:00-22:00）

⑩ 一個震憾人心的想法
微風南山

2019年開幕的「微風南山」，與日本知名的「艾妥列atre」百貨購物中心結合。普遍的百貨公司會將食店集中在地庫或最頂的一層，但微風南山的設計型態完全顛覆想像，每一層都設有餐館，讓大家休閒購物之餘，不用到特地樓層即可品嚐美食……真係虧你諗得出，畀你贏！

📍 信義區忠孝東路五段 68 號
📞 （02）66366699
⏰ 11:00 - 21:30（周四至周六 11:00-22:00）

⑪ 展覽熱點
世貿中心

世貿中心在威秀影城旁邊，由四幢建築組成，分作展覽大樓、國際貿易大樓、國際觀光旅館和國際會議中心，地位相等於香港會展，絕大部分主要的大型展覽都在這裡舉行，譬如書展、美食展、電玩展、動漫展等。沒展覽時則會閉館休息。團友們去台北旅行時，可查一下那幾天有什麼展覽，逛信義區時可順道參觀吖。

📍 松壽路 6 號
📞 (02) 27229500
www.twtc.com.tw

⑫ 貴婦天花板
BELLAVITA
寶麗廣場

整個信義區最高貴的商場，有貴婦百貨之稱。從商場的建築材質、裝潢雅緻、寬闊的空間感就可感受到了。這商場的品牌一律是最頂級的名牌，所以真想花錢就來這裡！連B1美食街的食店都貴人一截，最平已經是星巴克！好消息是一樓中庭常有品牌特推展，有機會執到平貨。還有這裡的聖誕節佈置，人人都盛讚，夾啱時間來打個卡吖！

📍 台北市信義區松仁路 28 號
📞 (02)87292771
🕐 11:00-21:30（周五、周六及假日前夕 11:00-22:00）

⑬ 很好逛商場
ATT 4 FUN

信義區內有幾個場都悶到死，但這個商場卻蠻好逛。吃的買的都滿意。地下3層是GU、Uniqlo、GAP、Bershka、Pull & Bear，都是偏平價年輕的品牌。也有麥當勞、樺達奶茶、天仁茗茶和親子遊戲區等。4樓以上有一堆餐廳，鍋物、燒肉店、薩莉亞、藏壽司、海底撈等。7樓以上都是酒吧、ktv、夜店等，喜愛夜蒲的團友必定會樂而忘返。

📍 松壽路 12 號
📞 0800-065-888
🕐 11:00~ 22:00（周五、周六 11:00-23:00）

西門町
台北車站 商圈
東區
華西街 夜市
光華電腦 商圈、華山1914
信義區 101
臨江街 夜市
永康街
中山
寧夏觀光 夜市
士林夜市
北投溫泉
淡水
師大夜市
饒河街 夜市
大直 夜市
基隆廟口
烏來
九份

⑭ 為了扭蛋你去到幾盡？
KURA 藏壽司
★ ★ ★

台灣有幾家由NT$40起計的連鎖式平價壽司店，例如爭鮮、平祿、一芝、壽司郎等，每間食品都大同小異（但我給爭鮮低分，壽司質素沒有比它更渣的了），各有捧場客，只差在要排隊和排大隊而已，但最得到小朋友歡心的，就要數到加入了玩扭蛋遊戲的KURA藏壽司。別以為這個賣點很無聊，小C每次嚷著食壽司，都會指定去「扭蛋壽司店」，她首要考慮當然是玩扭蛋啊，我每個月總要幫襯一兩次，這個世界就是這麼本末倒置啊！

讓我感覺台灣人很可愛的是，很多大人食客抽到扭蛋後，臨走時都會轉贈給在場的小朋友，這個小小的行動卻充滿暖心。

壽司似乎沒什麼好說的，不特別好食也絕不會難食，正常味道，合理價錢啦。必點的是蒸蛋（NT$60），這個最好食。

玩扭蛋的方法是將吉碟丟進回收坑內，塞夠五碟會自動進行電子扭蛋，沒所謂的機會率啦，小C試過扭三次中兩次，也試過扭五次一次也沒中，純粹撞手神。

下層是迴轉區，上層有點菜快遞，保證食到新鮮嘢！

中獎了！每隔一段時間就會有不同的卡通人物獎品，並且要儲印花集點換大禮物，確保你會定期乖乖回去幫襯，我拜服了=.=

📍 ATT 4 FUN 4 樓
📞 （02）77340800　　🕐 11:00-22:00

142

⑮ 吃氣氛便已滿分
乾杯燒肉居酒屋
★★★★★

一直在想怎樣介紹乾杯這家燒肉店，它的燒肉算不上極度優質，價錢也偏貴，但我一家人（尤其小C）又極愛去，甚至在寫《一個人不止愛一個人》這本小說，乾杯更成了故事內最重要的一個場境，到底為什麼呢？

我想，這店成功之處不是燒肉，是它營造了一種吃肉喝酒的熱鬧氛圍。又有親親牛五花（即跟一個食客親吻送牛五花一碟）、「八點乾杯」（即晚上8點一同舉杯乾杯，就可以免費送你一杯），再加上服務員態度熱忱親切，一直希望逗你開心，最啱玩得的團友一起來瘋！若是你屬於內向含蓄的那類人，可考慮不用來啦！

為免左計右計，我幫大家計過了，點這個經典套餐就最好（雙人NT$1999、三人NT$2999），內含和牛拼盤、牛五花、牛排、鴨胸等，一次過試勻全店的燒肉品種，吃完都會很滿意。

小C剛好是當日壽星，獲贈一份蛋糕肉，真的太溫暖了！

食燒肉一定要搭配一杯大大的生啤酒（黑+白啤兩溝），這才吃得過癮！

📍 ATT 4 FUN 3 樓
📞 （02）87860808　　⏰ 11:00-00:00

西門町
台北車站 商圈
東區
華西街 夜市
光華電腦 商圈、華 山1914
信義區 101
臨江街 夜市
永康街
中山
寧夏觀光 夜市
士林夜市
北投溫泉
淡水
師大夜市
饒河街 夜市
大直
基隆廟口 夜市
烏來
九份

⑯ 全球第二高樓
台北 101

　　曾經是全世界最高的摩天大廈，樓高509.2公尺，是台北第一地標。設計師是台灣人；若你仔細觀察一下大樓外型，會發覺極像熊貓最愛的竹樹。

　　地庫至5樓是商場；6樓至84樓就是辦公室；室內和戶外的觀景台則設在88樓至91樓。好可惜，台北101的世一高名銜只維持了五年，就被身在中東沙漠，高達828公尺的杜拜塔奪走，神經病！

6層的購物商場，地方寬闊舒服，以國際大品牌為主，足以令你在十分鐘內便買到破產。可幸也有不少中價餐館、一風堂、mos burger、老麥、美食廣場和超市等，可滿足各階層客人的需要。

4樓中庭有一家叫Jean-Paul Hévin的巧克力咖啡館，熱可可香氣濃郁，乳脂量高但不膩口，香甜滑順。小C每次來也例必要飲。NT$250一杯，好好飲但都好肉痛！

B1有台北101紀念品店，由文具、悠遊卡、冷萃茶、錢箱至台北101紀念酒都有，全部都很精美，好想要！

鼎泰豐

鼎泰豐在101 B1有分店，由早到晚都有人在門外排隊，從未試過可直接入座。除了吃小籠包，此店更販賣其他店少見的紀念品，如碗碟、醬油、鎖匙扣、手機繩等，小粉籠必掃。

裕珍馨

B1齊集了幾個台灣最著名食品牌子的專櫃，就像賣奶油小酥餅（NT$270/12個）賣到出晒名的裕珍馨，有北海道牛奶、焦糖味等選擇，我覺得最好吃的始終是原味。

青島旅行

朋友每次來台灣探我，一定會帶兩盒精記蛋卷王給我。我回香港探親，則會帶「青島旅行」的蛋卷給他們作手信，朋友們都超愛吃！B1有專櫃。

西門町

台北車站 商圈

東區

華西街 夜市

光華電腦 商圈、華山1914

101 信義區

臨江街 夜市

永康街

中山

寧夏觀光 夜市

士林夜市 北投溫泉

淡水

師大夜市

饒河街 夜市

大直 基隆廟口 夜市

烏來

九份

觀景台收費

參觀 89F

成人	NT$420
6歲以下	免費

** 可加購 NT$380 參觀 101F

一場來到,也可一登台灣最高樓,欣賞台北美景。若你會參觀101觀景台,買票後隨即會嘗試第一個景點——101擁有世界最快的電梯,你連一泡尿都未屙完,它已用極速39秒,將你由5樓送到89樓觀景台!厲害!

360度的觀景台,可把整個台北的景色盡覽無遺,所以找一個雲霧不多的天氣下前來便最好了。ps:我參觀那天天陰,沒陽光,霧矇矇,但能見度竟也不弱,看到好遠好遠喔!

88F有著世界最大、也是唯一一個開放展示的巨型避震風阻尼器,好大的一個金球,小C說像芒果雪糕。

滿以為看完風景很快就走,沒想到原來在89F設置了很多森林系打卡點,也有小朋友喜愛的互動式遊戲,真可消磨足一小時,總算值票了。

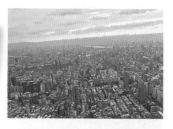

走上樓梯可到91F戶外觀景台,感受吹著大風、更清晰的觀景體驗。但這一層會受天氣影響,不一定會開放啊!

📍 信義路五段 7 號
📞 (02) 81018898　🕐 10:00-21:00
www.taipei-101.com.tw/tw/observatory

⑰ 舊與新的完美融合
四四南村

前往方法

由台北101步行5分鐘前往

西門町

台北車站、東區商圈

華西街夜市

光華電腦商圈、華山1914

信義區 101

臨江街夜市

永康街

中山

寧夏觀光夜市 士林夜市 北投溫泉

淡水

師大夜市

饒河街夜市

大直

基隆廟口夜市

烏來

九份

　　台灣人總會不遺餘力的保留舊建築，不像香港般老是要拆樓建六十層豪宅。就像距離台北101只要幾分鐘腳程的四四南村，就是早期的眷村。由於這裡的住戶均為聯勤第四十四兵工廠的廠工，所以得名「四四南村」。時代進步後所有住戶都撤離了，眷村也就改建成文教特區，並保留了部分舊有的連棟式平房，是個走懷舊風的打卡熱點，非常適合來曬曬太陽，散散步，感受一下村落氣息。

眷村為一連棟式的平房房子，主要以木材、竹籬、石灰及瓦片所建築而成，採「魚骨狀」的架構排列，共分甲、乙、丙字號三大建築群，大家可想像到當時的居住文化。

由於四四南村緊鄰台北101，無論是公園的涼椅、特殊的屋頂草地，都是觀賞101的絕佳位置。也由於有新舊背景的對照，會令人產生穿越時空的錯覺，會拍出饒有意味的照片。

四四內有一家好丘餐廳和麵包店，它的貝果在台灣極之著名，很鬆軟好味，連住在高雄的朋友也要託我買半打給他。

好丘營業時間：每日11:00-18:00，外帶至22:00

信義親子館

開放時間 ┃ 周一休館、周六周日09:30–11:00、13:00–14:30、15:30–17:00
周二至周五09:30–12:00、14:00–17:00

電話 ┃ (02) 2720 2555

在四四南村內，很意外地發現藏著一個「台北市信義親子館」，館裡有小型遊樂區與各種親子玩具，很適合六歲以下的小朋友和家長一起看看書玩玩遊戲，館外亦設有鞋櫃、置物櫃、BB車停放區等，方便家長。免門票，但要先行預約或現場排隊，有興趣的家長團友們可注意。

很多人喜歡坐在小草坡上休息，講下人地壞話，感覺十分悠閒。

有好多打卡會得到良好效果的景物，女團友都會喜歡的啦！

📍 信義區松勤街 50 號
📞 (02) 27237937 🕘 09:00-17:00 （周一休）

溫提：假日有生活市集：每周日 13:00-19:00。另有二手市集：每月雙周周六 13:00-19:00。周日午後更有獨立音樂人現場演出。

東區大型夜市

臨江街夜市

臨江街夜市，台灣人亦愛叫它通化夜市。白天是不起眼的菜市場，到了晚上6時就變得精彩了，兩旁的雜貨店、飾物舖、電玩、小食攤販、腳底按摩店陸續營業。而且風行全台灣的多種小吃如大花香腸、割包、米粉湯等亦發源於此，吃喝玩買都齊全，店家多營業到凌晨，消磨兩三小時無問題。

交通便利更是臨江夜市另一取勝之處，它是最接近台北101、信義區和東區的大型夜市，有時候晚飯茫無頭緒，就會走來這裡掃街。

 前往方法

捷運	乘搭捷運「R04信義安和站」2、3或4號出口，沿安和路二段或通安街方向走，轉入臨江街即達，步程5分鐘。
的士	由台北101、信義區和東區乘的士前來，車程5-10分鐘，車費約NT$100-140。
步行	由台北101、信義區和東區步行前來，步程15-25分鐘。

往捷運信義安和站/太和殿 →

通化街

紅花大香腸 ★

紅花麻辣鹽水雞 ★

今日壽司店 ★

石家割包 ★

★九份芋圓

通化街57巷

胡記米粉湯 ★　　　　　　　★ 梁記滷味

通化街39巷50弄

曾阿婆豬血糕 ★　　★ 金興發百貨

Joky正宗泰式 ★
涼拌木瓜

臨光街

阿婆水果 ★

寵物一條街

光復南路

基隆路二段

① 半世紀的滷肉經驗
梁記滷味
★★★

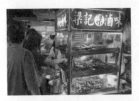

個性小店……我指的是老闆的個性！這檔開了50幾年的滷味小攤，是永恆排隊店，但老闆一於少理，東西慢慢切，像個患自閉症的武林高手！滷味選擇多，豬血糕咬起來Q彈，鴨腸有嚼勁，甜不辣很入味，鴨翅、雞翅、雞肝統統都好吃，可知那盤千年滷汁好鬼掂！所有滷味都是NT$100以下，夾多幾樣也不肉痛！

界大家一個重要貼士，由於等老闆切滷味實在太慢了，等上半粒鐘是等閒，大家可拿住號碼牌行下夜市先。另一個方法是免切即拿，攞返酒店自己切啦！

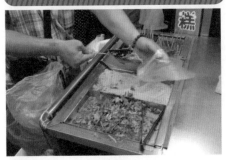

📍 通化街 39 巷 50 弄 33 號　⏰ 17:50-01:30

溫提：順帶一提，老闆多數會補一些料湊整數結帳，不知就裡的生客會唔順超，偶然更會引發爭執，但老闆依然故我，老 sea food 是這樣的啦！不喜勿買！

② 口味零舍不同
阿婆（曾）豬血糕
★★

我不太愛吃豬血糕，但我住在永康街的台灣朋友PK卻超愛，千叮萬囑要我向各位介紹這家開了半世紀的阿婆（曾）豬血糕。他說其他檔子的豬血糕都是先蒸好，客人買時才沾醬料、花生粉和香菜，但這一檔卻是蒸好後隨即浸在辣或不辣的醬汁中，賣時再沾花生粉和香菜，所以吃起來超級夠味喎！

豬血糕（NT$35）一般都有粗粗的白色米粒，感覺粗糙奇怪，但阿婆的豬血糕卻口感嫩滑，與別不同。

📍 臨江街 98 號
⏰ 17:00-23:30

西門町
台北車站 商圈
東區
華西街 夜市
光華電腦 商圈、華山1914
信義區 101
臨江街 夜市
永康街
中山
寧夏觀光 夜市
士林夜市
北投溫泉
淡水
師大夜市
饒河街 夜市
大直
基隆廟口 夜市
烏來
九份

③古早風味
胡記米粉湯
★★★★

60多年老店，祖傳三代，以一味米粉湯馳名，臨江夜市裡無一家米粉湯店可與之匹敵，甚至連台北其他胡記分店也不能比，只因老闆娘胡媽媽仍每天親自落舖坐鎮。胡記之所以精彩，只因它以超大量豬肉和蝦米熬製成的湯頭香醇鮮甜，而米粉也獨特，較其他店家粗身，像香港食慣的瀨粉，甚有嚼勁。

米粉湯（NT$35）並無配料，只有炸蒜粒和蔥粒。但店中有數十種豬內臟的「黑白切」小菜，皆屬水準之作，建議大家點一兩碟送米粉，很有古早風味。

📍 臨江街 92-1 號
🕐 11:00-01:00（周六休）

④傳統致勝
紅花紅桂香腸
★★★

臨江街夜市正是台式香腸發源地！烤香腸看似簡單，但講究起來卻可複雜了：香腸烤好後，把香腸縱切，放進你自選的配料，加上老闆秘製的沙茶醬、九層塔、蒜泥、檸檬汁、青芥、麻辣、朱古力等20多種口味，口感別樹一幟，酸甜苦辣都齊全，保證你吃幾次都不會悶！

香腸（NT$50）外脆內軟，肉汁鎖在裡面，一口咬口汁炸開，味道層次豐富到暈！

📍 臨江街 106 號
🕐 17:30-00:30

西門町

台北車站 商圈

東區

華西街 夜市

光華電腦、華山1914 商圈

101 信義區

臨江街 夜市

永康街

中山

寧夏觀光 夜市

士林夜市

北投溫泉

淡水

師大夜市

饒河街 夜市

大直

基隆廟口 夜市

烏來

九份

⑤平食刺身
今日壽司店
★★

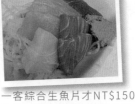

開業40多年的街坊壽司店,無一絲食壽司店的格局和氣氛,反而更像牛肉麵店。食物大路:壽司、生魚片、手卷、味增湯、烏龍麵(即烏冬)、關東煮等。用料新鮮,魚生天天從基隆港運抵,落單後師傅現做,價錢很平民化,但水準飄忽,看你那天有沒有食神啦。

一客綜合生魚片才NT$150,餐牌最貴的鮪魚、紅甘魚等也只售NT$200,和路邊攤相若,衛生程度卻好得多。我的貼士是,儘可能吃生魚片(刺身)。只因壽司飯是最大敗筆,做得又厚又冷冰冰,全無日本壽司師傅握壽司的口感。

關東煮,眼見的都能點。我推薦白蘿蔔、天婦羅及油豆腐。另外,菜捲(NT$40)類似竹輪,裡面餡料是包整個滷蛋,吃起來很有飽足感又特別蠻好吃的,必點!

📍 臨江街 106 之 2 號
🕐 17:00-23:00(周一休)

⑥辣得過癮
紅花麻辣鹽水雞
★

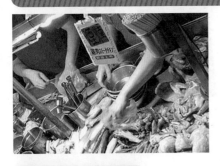

有20多年歷史的鹽水雞檔。由小攤販起家擴展到現在的店面,老闆娘練就一身厲害刀工,去骨技術超凡,像看表演。做鹽水雞的過程可不簡單,要把雞件用鹽、胡椒和酒醃製,再放進鹽水煮熟,切碎後也要豪邁從容的灑上辣椒、酸菜、麻辣醬等,一包美味的鹹水雞才完成,是辛苦錢。

鹽水雞(半隻NT$130),鹹度恰到好處,香滑不乾澀,老闆更有獨門秘方,在雞肉加入生辣椒,令雞肉有種像吞芥末的嗆喉感,讓人從此上癮。

📍 臨江街 103 號
🕐 15:00-00:30(周五六至 01:00)

⑦ 開胃小品
Joky 正宗
泰式涼拌木瓜 ★★★

台灣夜市很少見到泰式涼拌木瓜，而臨江街卻有幾家街檔，老闆都是泰國人，口味正宗。我最常幫襯的一家叫Joky，由泰籍老闆娘Joky晚晚駐場，以純天然食材、不加味精製作木瓜絲（大NT$99）。先將辣椒、蝦米和長豆等原料放入泰式大缽中搗爛，放魚露、檸汁、酸果汁和最高機密調味秘方，最後放進木瓜絲和番茄拌勻，木瓜絲的酸辣口味令人胃口大開！

📍 臨江街 126 號
⏰ 17:00-00:00

⑧ 老實的果販
阿婆水果
★★★★

到底誰能告訴我，為何臨江街有這麼多阿婆？這一檔叫阿婆的小檔，是賣水果的，我每次來都必買，水果狀況佳、賣相亮眼，也確實新鮮好吃，選擇有芭樂（必買）、情人果、鳳梨、蓮霧（必買）、西瓜、哈蜜瓜、水梨、西瓜和蜜餞小番茄（必買）等。最重要的是老闆娘均真老實，不像某些夜市的水果檔擺到明劏客，因此才能一做50年吧！

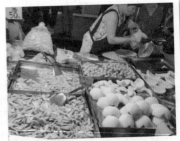

新鮮水果現切、現補、現賣。見到水果的光澤，已令人食指大動啊！

📍 臨江街 40 巷口
⏰ 17:30-01:00

西門町
台北車站
商圈
東區
華西街
夜市
光華電腦
商圈、華
101
信義區
臨江街
夜市
永康街
中山
寧夏觀光
士林夜市
北投溫泉
淡水
師大夜市
饒河街
夜市
大直
夜市
基隆廟口
烏來
九份

⑨ 四倍享受
九份芋圓
★★★

　　夜市中的著名長龍店，以大粒芋圓聞名……怎樣大粒法？就是一般芋圓的4倍大！吃進嘴裡有夠飽滿！隱約可吃到芋碎粒，芋頭味濃！而挫冰則是刀削冰，比較粗硬厚身，口感獨特。綜合紅豆湯配料選擇十分多，我較喜歡涼圓、粉圓、紅豆、薏仁等……NT$55任選四款，算是良心價啦！

不夠時間去九份玩，在這裡吃可一慰寂寥。但小心不要給芋圓噎死啊！

📍 臨江街 87 號
🕐 17:30-00:30（周一、四休）

⑩ 台灣漢堡
石家割包
★★★★

　　割包是福州傳統小食，外皮細緻口感香滑，很多店家貪平用白豬肉，石家卻嚴選口感好營養高的黑毛豬，再用特製滷汁熬煮，在對摺的外皮中包入五花肉、特製花生粉、榨菜和香菜等。捧著暖手包似的割包（NT$60），內餡多得快滿瀉出來，加上特製的醬料和花生粉，好吃得讓人感動。

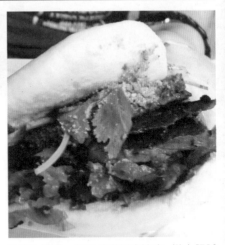

注意：店員一般會放半肥瘦滷肉，嫌太肥膩的團友，要預早吩咐要「全瘦」！

📍 臨江街 104 號
🕐 10:30-00:30

155

⑪ 給主子買手信
寵物一條街

臨江夜市有兩邊出入口，在基隆路二段的大牌坊那頭，是寵物一條街，有十多家貓狗用品店，每一家都大大間，貨品極齊全。主人可買一些香港沒有的貓罐頭、小食和玩具給毛孩當手信。當然，店中也有販賣貓狗，但我覺得真正喜歡小動物、有愛心的朋友，一定會選擇去領養啊！

📍 基隆路二段
夜市大牌坊右邊一帶

同場 ★★★ 加映

星級推介
太和殿鴛鴦麻辣火鍋
★★★★★

喜愛麻辣火鍋的朋友，絕不會錯過台北的太和殿，它是明星名人的至愛，價錢昂貴但真的很好吃！

它以「無醬料為醬料」之方式，用店家的原味麻辣湯調配為醬料，再佐以適量蒜花，鮮香濕潤的麻

呢間都可算係我同老婆的食堂了……
當然要慶祝大日子先會去啦！物以罕為「貴」嘛！

辣與蒜香在口腔中散發開去，口感絕妙！我每次必點肥牛、貢丸、大腸和毛肚！由於位處偏僻，所以多數會乘的士前去（臨江夜市步行前去則只要7分鐘），而且要提早訂位，否則會等得勁慘，甚至被拒門外明天請早！

📍 台北市信義路 4 段 315 號
📞 （02）27050909　🕛 12:00-00:00
溫提：每人平均消費約由 NT$2000 起計

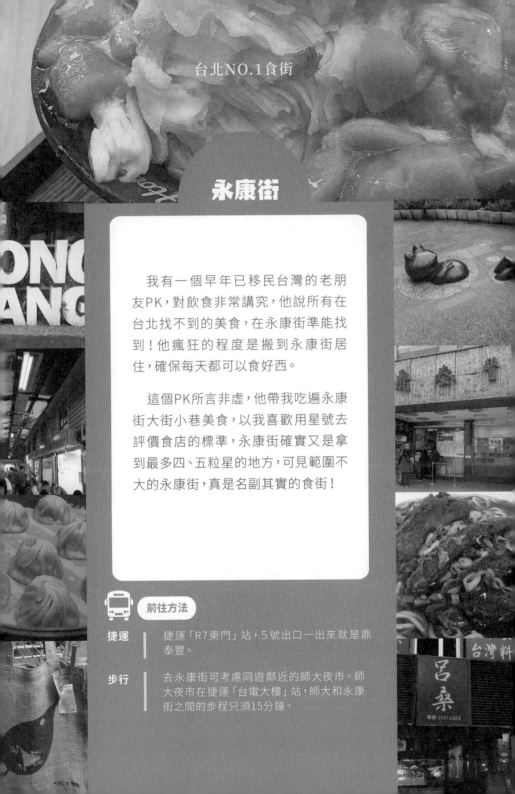

台北NO.1食街

永康街

　　我有一個早年已移民台灣的老朋友PK，對飲食非常講究，他說所有在台北找不到的美食，在永康街準能找到！他瘋狂的程度是搬到永康街居住，確保每天都可以食好西。

　　這個PK所言非虛，他帶我吃遍永康街大街小巷美食，以我喜歡用星號去評價食店的標準，永康街確實又是拿到最多四、五粒星的地方，可見範圍不大的永康街，真是名副其實的食街！

前往方法

捷運	捷運「R7東門」站，5號出口一出來就是鼎泰豐。
步行	去永康街可考慮同遊鄰近的師大夜市。師大夜市在捷運「台電大樓」站，師大和永康街之間的步程只須15分鐘。

金山南路一段

東門市場

★ 杭州小籠湯包

永康牛肉麵 ◀

金山南路二段

東門
餃子館

愛國東路

新生南路一段

鼎泰豐
（新生店）
★

門站5號出口

大安森林公園站

★
大安森林公園

鼎泰豐 ★
（始創店）

★ 秀蘭小吃

★ 誠記越南麵食館
★ 思慕昔
★呂桑食堂

★ 永康刀削麵
★ 永康公園

★ 永康階

★
三
顧
茅
蘆
／
來
好

★
呂
桑
食
堂

★ 地球樹

新生南路二段

159

①始創店在此！
鼎泰豐

★★★★★

　　被《Time》譽為世界10大美食，宇宙名店鼎泰豐的始創店就在永康街。千萬別再問我：「總店就會比其他分店好吃嗎？」正如只有讀過大學才有資格講讀大學有用或冇鬼用吧！鎮店之寶小籠包，根據老闆鑽研的心得，打18個摺味道最好……當然，那只是傳銷技巧，反正大部分人都信了，所以它的味道便是最好了！

　　忽然記起，我以前幫女朋友替槍做大學論文，論文題目就是「鼎泰豐歷久不衰的原因」。我的總結是：你來十次，十次也能吃到同一種味道，水準穩定到一個令人放心的地步。所以，你就會想來第十一至二十次了……大家認同嗎？

小籠包（NT$250/10個）皮薄、晶瑩剔透，湯汁很多，一咬下去湯汁傾瀉而出。所以應先夾起小籠包，記得要用湯匙盛著，否則一褲子都是。

蝦仁燒賣（NT$370/10個）一顆顆如秋菊般，清甜蝦仁搭配飽滿多汁的豬肉餡，咬一口盡是滿滿鮮味！

赤豆鬆糕（NT$90）硬得像iPhone，還是吃多一籠撚手小籠包算了！

元盅雞麵（NT$280）雞湯醇厚，雞湯的雞肉燉得軟爛好入口，喝完整個人都會暖起來。

始創店的斜對街，新開了一家超大的4層新旗艦店，步行過去只要2分鐘，疏導了攞你命3000的排隊人龍，做法非常聰明。

📍 信義路二段 194 號
📞 （02）23218928　⏰ 11:00-20:30（周六日 10:30-20:30）
溫提：鼎泰豐新生店地址：大安區信義路二段 277 號
　　　營業時間 11:00-20:30（周六日 10:00-20:30）

②最受歡迎冰店
思慕昔
★ ★ ★

　　前「冰館」原店位置，現任老闆以一億台幣買下永康街15號這只有170呎的舖位，繼續賣芒果冰。受歡迎程度連CNN都有專題介紹：「永康街的美食代表之一，必吃的芒果冰」。別以為夏天才有客到，店子不分四季也有人排隊，七成是日韓遊客。炎炎夏日以芒果冰最受歡迎，冬天則數到士多啤梨冰勁熱賣。若遇上水果不是產季當造，店員會事先告知是冷藏貨的，像吃了誠實豆沙包還算有良心。

超級雪酪芒果雪花冰（NT$$250），口感綿密的雪花冰本身帶有清甜芒果味，加上芒果切塊口感扎實香味足（可惜芒果數量不多）淋上芒果醬也增添了風味。要注意的是分量偉大，兩人一碗分著吃已差不多飽飽。

📍 永康街 15 號
📞 (02) 0908059121
⏰ 10:30-22:00

③鄉土料理
喫飯食堂
★ ★ ★ ★

　　喫飯食堂是永康街資深人氣老食店，吃台灣鄉土料理，但店家也隨著現代人飲食習慣，適量地減去傳統台菜的重油重鹹。好玩之處是餐桌上不見菜單，入座前先要在門口點菜，也有食材冷凍櫃給食客看樣辦，蠻有街頭檔仔feel。幾個招牌菜如雞腿、蒜泥蚵仔、煎豬肝、豬油拌飯等做得出色，超過50款小菜來幾次都試不完。

📍 永康街 8 街 5 號
📞 (02) 23222632　⏰ 11:30-14:00，17:00-20:45
溫提：推介有山椒煮油魚、南瓜豆腐、封肉、炒龍鬚、南瓜沙拉、滷竹筍、鳳梨蝦球、芋卷、清蒸蛤蜊、鮮魚味噌湯

西門町
台北車站
商圈
東區
華西街
夜市
光華電腦
山1914商圈、華
信義區
101
臨江街
夜市
永康街
中山
寧夏觀光
夜市
士林夜市
北投溫泉
淡水
師大夜市
饒河街
夜市
大直
基隆廟口
夜市
烏來
九份

④嚐新奇好去處
呂桑食堂
★★★★

　　呂桑食堂是永康街排隊店的五甲。第一位是鼎泰豐、第二位是誠記、第三位是思慕昔、第四位就輪到它了。

　　餐牌內有坊間極少見的宜蘭風味美食：如卜肉、粉肝、桂竹筍、西魯肉、肝花肉卷、鹹蛋苦瓜、豆酥蚵仔、紅糟肉、糕渣等，很多菜式聽都未聽過，所以新鮮感滿分。分量小而精緻，平均一人約消費NT$500-600，價格中上但值回票價。對了，店子附贈的金棗茶，甘甜微酸爽口，口感很讚。

📍 永康街 12-5 號
📞 （02）23513323　🕐 11:30-14:00，17:00-21:00
溫提：推介桂竹筍、西魯肉、宜蘭糕渣、卜肉、招牌滷肉飯

⑤天王級麵店
永康牛肉麵
★★★★

　　台北天王級數的牛肉麵，獲獎無數。原本只是永康街公園旁的一個不起眼的小攤檔，檔子擺足廿多年，價格不算便宜，但只要不地震，客人永遠川流不息，口碑相傳下，終搬進店子去。若你請教老闆有甚麼獨門秘方，令牛肉這樣酥爛入味，老闆會笑盈盈告訴你：「沒什麼啦！火喉控制好一點，多放點老薑、大蒜而已，嘻嘻，嘻嘻嘻！」是煮麵高手，也是太極專家！

紅燒牛肉麵（NT$300），湯頭濃郁，牛腩分量絕對不少，肉塊燉得超稔嫩，入口即化、非常入味。惜用細麵搭配，麵條只有小嚼勁，扣了一點點分數，但整體仍是高水平！

📍 金山南路二段 31 巷 17 號
📞 （02）23511051　🕐 11:00-20:50

⑥精緻老派江浙菜
秀蘭小吃
★★★★★

我的朋友ＰＫ對這家秀蘭小吃推崇備至，它隱身在小巷民宅，開業已三十多年了，賣上海老派江浙菜，菜餚精巧細緻有特色。全店食品不添加味精，頂多用冰糖來增添清甜，火喉掌控得很好。它是我介紹永康街之中最昂貴的一家，但質素之佳足以令你覺得物有所值。

如果團友們有長輩同行，來試試這家就好，老友記應該會蠻鍾意的啦。順帶一提只須避開海參、馬頭魚或「時價」等幾個富貴大菜，一眾小菜價錢皆在可接受範圍。

青菜飯（NT$30），就是青江菜飯，白飯與青菜加點油拌，濕軟口感的，配餸吃很開胃，可吃兩三碗。

第一招牌菜白菜獅子頭砂鍋（NT$360），以清燉的方式烹調，白菜鋪在燉鍋底部再加肉丸及高湯。肉軟嫩不油膩，甜鹹度剛好。白菜燉得綿密軟爛，清淡不膩，很美味

辣椒鑲肉（NT$40一支）是改良菜式，把肉塞在小青椒內，微辣，是一道很開胃的冷盤。

展視著透明的冷盤，可看清你喜歡什麼菜式才點。

店內白牆白磚，裝潢簡單素雅，利用了天然採光度，環境舒適，良友共聚最理想。

📍 信義路二段 198 巷 5-5 號
📞 (02) 23943905 　⏰ 11:30-14:00，17:30-21:00
溫提：儘可能預先訂位，平時都好 full

西門町
台北車站商圈
東區
華西街夜市
光華電腦商圈、華山1914
101信義區
臨江街夜市
永康街
中山
寧夏觀光夜市
士林夜市
北投溫泉
淡水
師大夜市
饒河街夜市
大直夜市
基隆廟口
烏來
九份

⑦ 攞獎牛河粉
誠記越南麵食館
★★★★

誠記是永康街老字號，老闆是越南老華僑，發覺在台灣很難找到越南食店，突發奇想做起越南麵食生意來，逐漸做出口碑，從一個路邊麵攤做到入舖，近40年來一直keep住好評，非常難得啦！鎮店之寶是清燉牛肉河粉、酸辣海鮮河粉和乾拌米粉，做法正宗。店內一款犇越牛肉河，更得過台北牛肉麵節亞軍，可優先考慮。

📍 永康街 6 巷 1 號（分店：永康街 6 巷 6 號）
📞 （02）23211579　⏰ 11:00-16:00，17:00-21:00
溫提：推介有酸辣海鮮河粉、甘蔗蝦、越式春卷、雪耳、
　　　金錢蝦餅、愛玉波羅蜜

⑧ 麻辣迷一定愛
三顧茅蘆
★★★

台灣人很愛吃麻辣，而配襯麻辣的好搭檔，就以鴨血和冰豆腐為首選。三顧茅蘆就是一家迎合麻辣燙迷需要的店，專注賣加熱滷味。分成套餐組合跟單點的兩種方式，套餐有固定食材；而單點則自己去冰櫃拿肉類、蔬菜、菇類、主食、豆腐等，然後計算總價。為了照顧愛辣和不喜吃辣的朋友，辣度也是分的很清晰，就連要吃乾麵或是湯底都可以，有彈性。

小貴，但好食，就是在永康街裡金槍不倒之謎！

一場來到，當然要試它的鴨血豆腐套餐（NT$145），鴨血和豆腐口感好，滑嫩夠味、湯頭不死鹹。正常人吃小辣剛剛好，中辣爆汗，亂辣死得人，各團友小心！

不想吃湯麵，可轉乾拌麵套餐（NT$145），但乾麵吸辣度更勁，記得預備定手搖解辣啊！

點菜不用自己走去雪櫃裡夾，而是以小卡片代替，拿起有價錢的照片，配搭完就可去付錢，既乾淨又方便，做法聰明。

📍 永康街 6 巷 8-1 號
📞 （02）23957793　⏰ 11:30-22:30
溫提：謹記！辣妹才能叫大辣甚至亂辣，否則咳到你死！

⑨外韌內柔
永康刀削麵
★★★★

永康街最少人提及的一家小店，但我朋友PK瞓身力撐。老闆來自北方，有一身做刀削麵的絕學，每天開舖便拿起麵糰，重複用稍彎的刀片來削麵，已達「刀不離麵，麵不離刀」的合一境界了。真正好吃的刀削麵，麵質有外韌內柔的勁道與咬感，令人吃得意猶未盡。當然，對於這些武林刀手，最好不要做他仇人，否則會死得好慘！

📍 永康街 10 巷 5 號　　📞 (02) 23222640

⏰ 11:00-14:00，17:00-20:30 （周四休）

溫提：推介有牛肉麵（小碗 NT$160）、炸醬麵（小碗 NT$70）、牛肉湯（小碗 NT$80）

⑩良心消費
地球樹

　　一家標榜手作x設計x公平貿易的小店，主力販售第三世界國家利用天然素材製造的手工品，以不剝削的公平貿易方式消費，不養肥中間商和大企業，讓錢直接進入第三世界生產者的口袋，幫他們自立。由於店裡的貨品皆不是大量生產，只有極少量甚至是獨一無二的只此一件，又可幫助人，這種綠色消費值得支持啦！

用麻製的環保袋（NT$250），由於麻生長得特別快，亦可被生物所完全分解，是甚為合適的環保素材。

創意單車擺設，真想買一架回家種花草，可惜是非賣品。但我已得到啟發，回港可照辦煮碗，我那荒廢了幾年的單車終於有用了！

📍 永康街 45 號

📞 (02) 23949959　⏰ 12:30-20:30

⑪秘密花園
永康階
★ ★ ★

曾被雜誌評選為「有庭院的咖啡館」的代表之一。這家藏身在小巷裡宛如秘密花園、樓高兩層的小店子裡，每一層放了六、七張椅子，一整片的大落地窗透著陽光自然採光。另有露天茶座，種植了大量咖啡樹和豬籠草，營造出舒適優雅的氣氛，感受到店主的用心經營，的確是永康街喝下午茶的最好選擇。

📍 金華街 243 巷 27 號
📞 （02）23923719
⏰ 12:00-18:30（周一至五），12:00-19:00（周六、日）
溫提：推介有蘋果拿鐵、冰水果茶、山草咖啡、薰衣草奶茶、陽明山櫻花茶、提拉米蘇、阿爾卑斯

⑫最好吃的不是餃子
東門餃子館
★ ★ ★ ★

承傳三代的老店，雖說是餃子館，但點止食餃子咁簡單，大部分北方食品都有齊。除了水餃、蒸餃、鍋貼這三寶，更有估佢唔到的火鍋！店中的招牌是酸菜白肉鍋，酸菜超多，白肉有油花很軟嫩，再加上蝦仁蛤蜊湯很鮮甜，愛此道的團友要來試味。當然皮脆餡滿又多汁的蒸餃/鍋貼依然是平靚正的首選，餃皮Q彈，內餡扎實，一口咬下超爆汁，愈平凡的食物愈見真章！

📍 金山南路 2 段 31 巷 37 號
📞 （02）23411685　⏰ 11:00-14:30、17:00-21:00
溫提：鮮肉韭菜水餃（NT\$80/10 個），內餡飽滿外皮有嚼勁，肉新鮮無腥味，但不算驚豔。首選還是鍋貼！

⑬精緻手信專賣店
來好

一家專為文青而設的精品店，出售各種台灣製造的伴手禮和其他產品，設計頗見心思。尤其，除了伴手禮之外，甚至連送人時的花布布包、花紙、明信片、心意卡等也講究得很，任由你去配搭。完全將「重視一個人所以要送你最好的禮物」這個概念推到極致，將一切變得很有儀式感。

📍 永康街 10 巷 5 號
📞 （02）33226136　⏰ 10:00-21:30

⑭飲食界的武林聖地
東門市場
★★★★★

朋友PK家住永康街，他說永康街一般食肆偏向中價，要吃好食又便宜的，當然要找進菜市場去。想要在這附近找銅板價美食（台灣最小面額的紙幣是$100，所以銅板價亦即$99以下），東門市場是不二之選。它是有瓦遮頭的傳統菜市場，小巷內攤商很密集，由生鮮雞鴨魚肉、蔬果，到各式南貨和乾貨一應俱全。市場內有一半是熟食檔，正所謂高手在民間，這裡就是飲食界的武林聖地。

上癮水產麵食 ★★★★

PK說他最愛的是人生海海（海鮮麵，NT$200）貪它料多實在，湯頭鮮甜冇味精，裡面有蛤蜊、白蝦、蚵仔、小管、鱸魚、蛤仔，材料全都飽滿鮮美。另外燙鮑魚和炙燒干貝、刺身也好食。喜歡海鮮的團友可來一試。
營業：11:00-14:00、17:00-20:00

羅媽媽冬粉湯 ★★★★

市場內有三家賣米粉湯的小店，只有羅媽媽走客家口味，整體上比起別家清淡，但一碗米粉撒上芹菜碎，這才考真功夫！另外，此店的嘴邊肉、大腸頭、肝連等都好惹味，必點！
營業：07:00-15:00（周一休）

蟲鮮料理 ★★★★

蟲鮮料理最大賣點，一是嚴選新鮮魚、二是老闆擅長炮製各種魚料理熟食，乾煎鮭魚、清蒸小金鯧、鮭魚便當、鍋燒海鮮烏龍麵等，便宜好食！連附贈的味增湯都好好喝！
營業：08:00-14:00（周一休）

東門城滷肉飯 ★★★★

曾經奪下「台北傳統市場節」經典滷肉飯人氣王。粒粒分明的滷肉飯、青菜、筍絲等都銅板價，平實好吃。
營業：10:00-13:30（周一休）

📍 信義路二段 81 號
⏰ 07:00-14:00（整個市場周一休息，別來！）

西門町
商圈台北車站
東區
華西街夜市
山1914光華電腦
商圈、華
信義區101
夜市臨江街
永康街
中山
夜市寧夏觀光
士林夜市
北投溫泉
淡水
師大夜市
夜市饒河街
大直
夜市基隆廟口
烏來
九份

**絕密小籠包店和台北市最大公園，
大公開！**

⑮鼎泰豐有對手了嗎？
杭州小籠湯包
★★★★

　　這一頁是老友PK特地叫我加上去的，他說距離永康街10分鐘步程的杭州小籠湯包實在太值得一吃。我告訴他，剛介紹完鼎泰豐，又要再介紹多一間小籠包嗎？PK說那就可讓團友們自行選擇啊！也好，就給大家+1選項啦！杭州小籠湯包本來是路邊攤，一直做到店面，近幾年更獲得米芝蓮美食推薦，但估不到的是它最好吃的其實不是小籠包，是蘿蔔糕！

小籠湯包（NT$160/8個），每一顆湯包麵皮都剛好厚度，一口一個。湯汁飽滿好juicy，瘦肉口感似比較散，但整體不比鼎泰豐弱，但其價位又拍得上鼎泰豐，我覺得在兩家吃都ok。

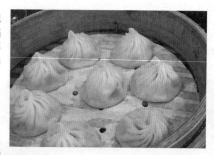

蘿蔔糕（NT$90/2個）外皮煎得很香脆，吃起來就是糊糊入口即化，有外酥內軟的效果，這個有驚喜喎！

豆沙鍋餅（NT$150），外層麵皮酥脆，內餡滿多的，有著淡淡豆沙香甜，搭配了芝麻增強了口感，缺點是餅皮實在太厚了！

蟹黃湯包（NT$250/8個），跟吃小籠湯包無太大大差異，只是加添一陣淡淡的蟹黃味，蠻油膩的，吃矜貴而已，所以不特別推介。多吃一籠小籠湯包好過。

酸辣湯（NT$70）不酸也不辣，只有滿滿的胡椒味，中規中矩啦咁～

鳳爪（NT$110）……不是在香港茶樓吃那種感覺就是了，比中規中矩再差一點啦～～

蝦餃和魚子蝦燒賣（NT$120/4個）最令人無言。蝦餃皮軟爛不爽，蝦仁總算脆口，但調味頗鹹的。燒賣乾澀好dry，蝦肉入口軟爛，不好吃。

📍 杭州南路二段 19 號
📞 （02）23931757　⏰ 11:00-14:30、16:30-21:00
溫提：由捷運東門站 3 號出口步行過來約 7 分鐘；另外好多人排隊，要預至少等 45 分鐘以上。

西門町
台北車站 商圈
東區
華西街 夜市
光華電腦商圈、華山1914
101 信義區
臨江街 夜市
永康街
中山
寧夏觀光夜市
士林夜市
北投溫泉
淡水
師大夜市
饒河街 夜市
大直
基隆廟口 夜市
烏來
九份

⑯親子必到
大安森林公園

　　在每一個地區中，我也希望發掘一個親子好去處，好讓帶小朋友的團友們一起同樂。永康街這一區也真是毫無懸念，一定是距離鼎泰豐約8分鐘步程，台北市內面積最大、足足有26公頃的公園——大安森林公園！

　　大安森林公園一年四季也有活動和玩樂設施，就好像螢火蟲季、杜鵑花季、露天音樂台、演藝表演、生態池、恐龍溜滑梯、看松鼠、帶張野餐墊來野餐、直排輪場、玩沙坑等。在這一片綠意盎然、綽號「都市之肺」的公園裡至少可消磨一兩個小時，小朋友也可盡情放電。最後，最重要最重要的一件事：要帶蚊怕水！

放電第一擊，當然要來其他公園少見的巨大沙坑和恐龍溜滑梯，帶埋玩沙工具當然會更加好玩。只不過要注意烈日當空時，真要給小朋友帶個帽子（最好用埋掛頸風扇仔啦），否則真會熱到中暑啊！

公園設施非常貼心齊備，沙坑旁有著一整排水龍頭讓小朋友清洗手腳同玩具，也可裝水倒進沙坑做城堡護城河，發揮創意。

公園內兒童耍樂設施一應俱全，總有一款小朋友啱玩啦。

你睇互動扭轉盤個肥仔個樣幾驚，唔好畀佢停啊！

想玩直排輪（即roller）、滑板車也冇問題，這裡大把地方。

去公園也可同時進行生態教學。在這裡可看到成群曬太陽的烏龜、白鷺鷥和夜鷺、各種蝴蝶和蜻蜓等，還有在樹上樹下走來走去，一點也不怕人的松鼠，小朋友一定勁開心。

西門町

台北車站 商圈

東區

華西街 夜市

光華電腦 商圈、華山1914

101 信義區

臨江街 夜市

永康街

中山

寧夏觀光 夜市

士林夜市

北投溫泉

淡水

師大夜市

饒河街 夜市

大直

基隆廟口 夜市

烏來

九份

有大草地給你野餐和給狗狗玩飛碟,更有散步道給你做運動,面對一片綠油油,人人的心情也開朗得多啦!

除了可在永康街步行8分鐘過來,其實大安公園地底也有個捷運站,乘地鐵直達也很方便。值得一提的是「大安森林公園站」本身已是個景點,以春光乍現作為主題,無論站裡站外設計都非常高雅漂亮。有立體凸面圖案、有好鬼多可愛的青蛙,團友們可順道來看看。

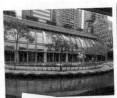

站內穿堂層以半圓弧型的玻璃帷幕採光,可看出下凹式庭園的水舞秀。水舞秀分下雨、水柱及水幕3個項目,當然要睇完先走!

這隻像今際之國的樹蛙,手拿著的其實不是電鋸,而是拉環,腳下踩的是鋁罐,想叫大家注意環保啫!別用有色眼鏡睩佢啦!

📍 大安區新生南路二段 1 號
⏰ 24 小時

溫提:捷運「大安森林公園站」3 號、4 號、5 號出口,即抵達公園兒童遊樂場。

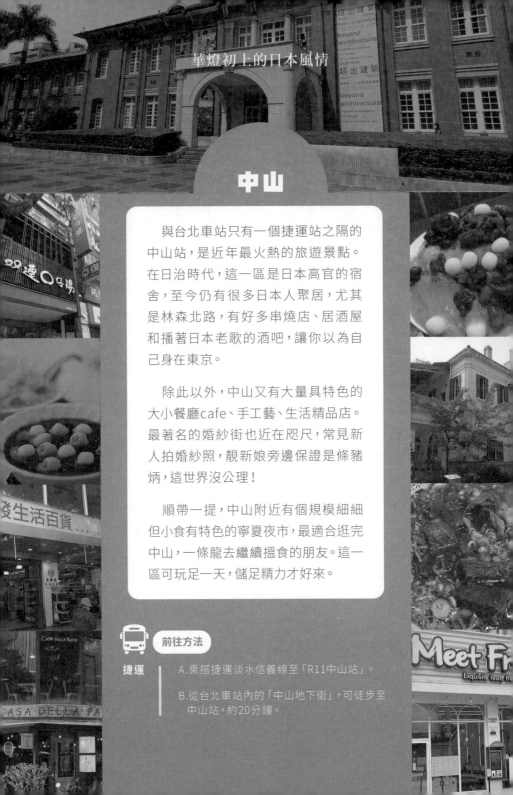

華燈初上的日本風情

中山

與台北車站只有一個捷運站之隔的中山站，是近年最火熱的旅遊景點。在日治時代，這一區是日本高官的宿舍，至今仍有很多日本人聚居，尤其是林森北路，有好多串燒店、居酒屋和播著日本老歌的酒吧，讓你以為自己身在東京。

除此以外，中山又有大量具特色的大小餐廳cafe、手工藝、生活精品店。最著名的婚紗街也近在咫尺，常見新人拍婚紗照，靚新娘旁邊保證是條豬炳，這世界沒公理！

順帶一提，中山附近有個規模細細但小食有特色的寧夏夜市，最適合逛完中山，一條龍去繼續搵食的朋友。這一區可玩足一天，儲足精力才好來。

前往方法

捷運　　A. 乘搭捷運淡水信義線至「R11中山站」。

B. 從台北車站內的「中山地下街」，可徒步至中山站，約20分鐘。

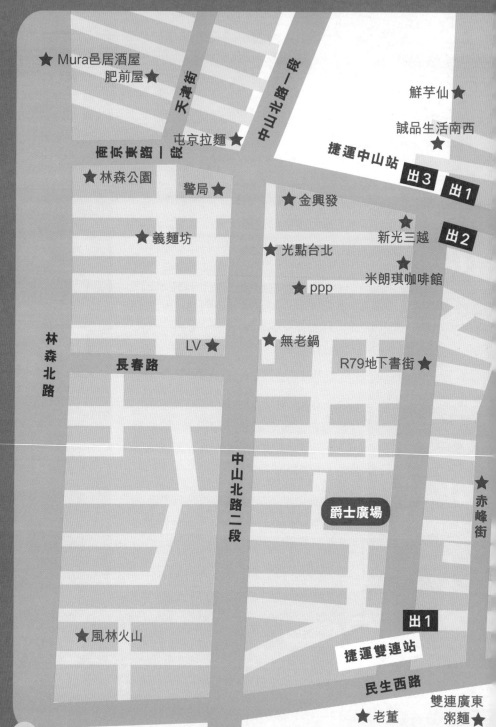

★ Mura邑居酒屋
肥前屋 ★

天津街

中山北路一段

鮮芋仙 ★

誠品生活南西
★

屯京拉麵 ★

南京東路一段

捷運中山站

出3 出1

★ 林森公園

警局 ★

★ 金興發

★
新光三越

出2

★ 義麵坊

★ 光點台北

米朗琪咖啡館

★ ppp

林森北路

LV ★

★ 無老鍋

長春路

R79地下書街 ★

中山北路二段

爵士廣場

★
赤峰街

出1

★風林火山

捷運雙連站

民生西路

★ 老董

雙連廣東
粥麵 ★

台北當代藝術館

長安西路

承德路一段

南京西路

太原路

平陽路

小春園 ★

寧夏夜市

重慶北路二段

承德路二段

★ 雙福食品
圓仔湯

① 感受電影文化
「光點台北」電影主題館

前身是美國駐台領事館，荒廢多年後被列古蹟，交由台灣電影文化會經營，推廣一切關於電影的事物。館內有專放文藝電影的戲院、書店、咖啡室和藝術展覽館。很有油麻地百老匯電影中心feel，雖然打卡點不多，但可以一去。

本來空置已久殘到只適合拍鬼片的大使館，經過鹹魚翻新後，變成了一所長年擠滿影癡的聚腳地，本身已是個傳奇！

原為領事館的發電機房，翻新後規劃成88個座位的光點電影院，每日播一套戲，共開6場。當然，選的戲一定拿過獎，你不要期望會看到《大濫交嘢公園》或《人肉三餸飯》就是了！

打卡第一熱點，就是由梯間和天花板組成的超有型劇照，幾個月轉換一次，如果你講得出兩套電影的戲名，證明你就是影癡！

有一台「詩之自動販賣機」，讓你點選題目作答，最後依回答內容組合出一首詩作，並可電郵給自己或友人，但請相信我，這些垃圾電郵沒有人會打開的啦！

樓下有「光點‧生活」創意商店，集合原創、手作設計，貨品十分正！就好像這款設計成書包和旅行包但原來薄如紙的肩袋，賣NT$2290，貴啊～創意果然有價！

二樓有迴廊展覽廳，原為大使館臥室，每個月會轉換展覽項目，譬如這一期正介紹幾米。留意牆壁上的幾米巨畫，可讓人貼memo紙留言，留言大致都很廢：「我想媽媽長命八歲」之類的。

內有一家羊與花咖啡小酒廊，在裡面喝著凍莫加，讀著吉本芭娜娜，你就成了人人仰慕的文青了！

📍 中山北路二段 18 號
📞 （02）25117786
⏰ 11:00-00:00（每月第一個周一休館）

② 好食不膩
雙連圓仔湯
★★★

中山區80年老牌糖水舖雙連圓仔湯，以傳統的糯米甜點和燒麻糬（極像糖不甩）馳名，將純糯米麻糬搓揉後油炸，再滾上黑芝麻、花生粉等，口感細緻綿密彈牙不膩，是初來報到者的首選。

不愛麻糬的團友可試刨冰或冰湯。全店冷熱甜鹹俱備，皆是在水準以上的甜品，此店實非等閒！

刨冰由10多款料任選2款（NT$85）至4款（NT$95）。芋泥是首選的穩膽，其他配腳則可自由發揮。如花豆/綠豆/蓮子/粟米等，每種配料本身的甜度處理得恰到好處，又完美地綿密入味，刨冰也不會太甜，吃得好實在，滿意。

老店近年多了新裝潢，用餐環境整齊乾淨，在大牆壁上展示了巨大醒目的冰品，光看都口水流，做法聰明。

📍 大同區民生西路 136 號
📞 （02）25597595
⏰ 10:30-21:30（周一休）

③ 氣氛一級棒
風林火山居酒屋
★★★★

中山區的居酒屋有100家以上，我最常去的其中一家，就是藏身在一條條的小橫巷內（信我，千萬別去開在大街上的居酒屋就對了），店名叫風林火山。老闆娘熱情好客好鬼搞笑。每晚8點還有小遊戲與客人同樂，先是每個人招待shot，接著壽星上場接受大家祝福，贈送一杯深水高粱炸彈配生啤酒。餐飲價格略高，味道中規中矩，來居酒屋就是吃氣氛的，報告完畢。

我醉了，忘記寫低叫了什麼菜，都是那一些的啊！大家隨便叫！最緊要開懷地痛飲！

📍 中山北路二段 77 巷 16 號
📞 （02）25815365　⏰ 17:00-00:00（周日休）

溫提：好味推薦：關東煮、山藥加生魚片、燒一夜干、筍沾沙拉、燒烤剝皮魚、日式煎蛋、烤牛舌、可樂餅烤雞翅、喜相逢

④ CP 值超高
Mura 邑居酒屋
★ ★ ★ ★ ★

　　中山區另一家我最常去的居酒屋，就是身在七條通這個日式居酒屋一級戰區的Mura邑，對啊，這附近一帶正是《華燈初上》的取景處，看過套劇走在這裡會很有感，食日本嘢也好像特別有情懷。這家居酒屋中價，但CP值同樣高，帶朋友來吃過全都很滿意。

明太子起司蛋卷（NT$280）比起原味正得多了，上桌時整條蛋卷，讓你像切生日蛋糕似的一刀切開，裡面的芝士和明太子馬上傾巢流出，看起來超誘人。蛋卷滑嫩，鹹香的明太子搭配拉絲的濃郁芝士，好食！

和歌山梅氣泡飲(NT$130)，冇酒精的，滿有梅子香氣，尤其愛梅酒的團友要試。巨峰葡萄沙瓦（NT$180)，像飲巨峰葡萄汽水一樣，唔太甜。仲有一杯唔記得叫什麼了=.=

晚上9時後有特價NT$120的下酒小菜珍味拼盤，一次過試足五款，鮮味可口，送酒一流。

冷製鴨肉佐鹽麴醬(NT$280)，軟嫩入味。

キムチ鍋(NT$780)，隱藏餐牌內的是日推薦，日文唔識點譯，總之就有廣島蠔、豬五花肉、高麗菜、豆腐、金針菇等的泡菜鍋。吃到最後可加白飯，讓侍應幫你煮成雜炊。分量大，適合三人用。

📍 中山區林森北路 119 巷 36 號
📞 （02）2511-1577
⏰ 17:00-23:50（周五、六：17:00-00:50）【周日休】

⑤ 平食意粉之選
CASA DELLA PASTA
義麵坊 ★★★

在台灣cafe吃意粉，一般都是中至高價。環顧整個台北區，吃意粉最價廉物美的地方，CASA DELLA PASTA義麵坊肯定是三甲之選了！隱藏在橫街內高三層樓的現代風磚砌餐廳，內外都好靚。Pizza、千層麵、燉飯和Pita皆水準不俗，最便宜的意粉由NT$190起。

白酒蛤蜊番茄麵（NT$245），濃稠的新鮮番茄汁完美混入橄欖油和白酒中，麵條柔順地化入口中，口感極清新。

📍 中山北路二段 11 巷 7 之 2 號
📞 (02) 25678769
🕐 12:00-15:00，17:30-23:00
溫提：客人勁多，沒有等位的心理準備別要來。

⑥ 大胃王分量
雙連廣東粥麵
★★★★★

雙連捷運站一出站就有一條長長的美食街，由熱炒到鐵板燒、由台式小食至鋸排都有齊。真心推介一家幾十年叫雙連廣東粥麵的老店，全檔的粥和烏龍麵一律賣NT$65，食物還要超豪氣分量十足，毫不欺場！我只怕價格太便宜老闆會賠錢，大家快來支持這兩公婆一生懸命的小店！

老闆娘一邊炒菜一邊鬧煮麵的老闆：「你行出街畀車撞死，我就開心笑啦！」老闆只是沉默回應，然後行出街抽枝煙（冇死到）。這個我明呀，我老婆都鬧過我：「除咗寫嘢你乜都唔識㗎啦！」我也只是苦笑不語，自己揀唔好喊，這就是夫婦相處之道啦！

給這碟邊青菜（NT$50）嚇一大跳，它的分量根本是其他麵攤兩三倍，老闆超佛心。

瘦肉烏龍麵（NT$65）肉量甚多，有豆芽菜藏在最下面，重點是湯頭真好喝，帶有當歸味＋麻油味的湯頭，吃完不口渴！

📍 大同區萬全街 8 巷 3 號
📞 (02) 2557 9187
🕐 11:00-21:30

⑦ 展覽體驗之旅
ppp

潮人都應該知道有兩本叫《ppaper》和《ppaper fashion》雜誌，專門介紹有創意的生活設計。ppaper的辦公室總部就設在離中山捷運站不遠，名叫「ppp」，是一個地方不大但精緻的展覽空間，專門出租作各種展覽和表演之用：例如新品發佈會、媒體預覽活動、講座、workshop活動等。想知道你去台北期間，ppp展場正在展覽些什麼？可先上fb做些功課，搜索「ppp時尚藝文空間」，便會知最新活動和展出時間，多數都可免費入場。

ppp全幢樓以白色與石灰色調為基調，一樓有1800呎空間，展場小小的但氣氛很溫暖。

有個小小的投影放映室，映出Swatch由一開始到現在的進化史，長知識了。

我去的那天撞啱是Swatch展覽，展出了好多門市從不見公開發售的靚錶，好開心啊！

免費參觀還要送我一枝水，我決定明天換個口罩戴頂帽再來過^^

📍 中山北路二段 26 巷 2 號 1 樓
📞 (02) 25681779
⏰ 約 11:00-20:00（視當日展覽而定）

⑧感受時間慢流
赤峰街

赤峰街由許多小巷互相連接而成，再像魚骨般分叉開去。以前賣汽車零件及五金為主，又被稱為「打鐵街」，近年進駐了許多充滿特色的復古寫真館、古著店、理髮店及咖啡廳，為舊街古宅區增加了文藝氣息（就似深水埗大南街變了文青街），同時也讓赤峰街的景致有復古與現代的交錯感，打卡位多到爆，非常適合散步，中山區必逛景點！

一棟繪滿可愛塗鴉的舊屋，另一棟是完全沒修葺的古屋就在隔籬，對比度極大，識玩！

赤峰街差不多到盡頭有個建成公園，刺激好玩，帶孩子來！

基本上每間店的店門都可以放上ig呃like！

49巷2號，有日本人開的赤丸團子茶屋，空運來台的八雲糰子很好嚼。店內擺滿平成年代舊物，總好像似曾相識。

走在赤峰街，總有種在橫巷窄巷裡即將發現驚喜的期待感，令人欲罷不能。

📍 大同區赤峰街，慢慢散步約 1 小時
⏰ 大部份舖頭由中午開到 21:00 左右

温提：最快到達赤峰街的捷徑，就是由中山地下街「R9」一出就見，好近爵士廣場和地下書街。

西門町
台北車站 商圈
東區
華西街 夜市
光華電腦 商圈、華山1914
101 信義區
臨江街 夜市
永康街
中山
寧夏觀光 夜市
士林夜市
北投溫泉
淡水
師大夜市
饒河街 夜市
大直
基隆廟口 夜市
烏來
九份

⑨ 鰻魚迷排隊店之首
肥前屋
★★★★

　　中山區排名第一的必食店！店老闆是日本人，鰻魚由烹調方法，以至塗於鰻魚上的醬汁，也完全跟足了傳統的九州口味。更重要的是，此店的鰻魚飯訂價十分平民化。所以，就算店內全無裝修、人客們仍是心悅誠服。除了必食的鰻魚飯，蛋卷和烤串燒皆有水準，CP值極之不錯！

鰻魚飯（小份NT$250），鰻魚以蒲燒方式先蒸煮，上桌前一刻再燒烤，最後掃上香醇的醬汁，使整條肥美鰻魚都細緻入味。

豬排蛋飯（NT$100），便宜得可笑，豬排厚度還可以，但外層炸的未夠脆，豬肉也炸老了，且太過油，教人愈吃愈冇精神，團友別點這個！

鰻魚蛋捲（NT$130）即是玉子燒，做得滑嫩豐腴，配上了濃醬汁燒烤，十分惹味。

📍 中山北路一段 121 巷 13-2 號
📞 （02）25617859
⏰ 11:00-14:30，17:00-21:00（周一休）

溫提：由門外排隊到鰻魚飯上桌，最少要等 30 分鐘到 1 小時！不想久等的團友在 1:45pm 後或 8:00pm 後前來，食客會開始散。

⑩25 年人氣老咖啡店
MELANGE CAFE
米朗琪咖啡館★★★★

開業25年的米朗琪，是中山區內的老牌cafe，除早餐時段較少人，午餐、下午茶到晚餐，無時無刻也要等位。此店的水準長年keep得好，招牌鬆餅做到外酥內軟，配上冰淇淋冷熱交錯，口感極棒，不能錯過！

冰滴咖啡真的是用上冰滴濾壺咖啡器，一滴一滴長時間粹鍊，我親眼看著它一小時也滴不到三分一杯吧，故每日僅限量發售70杯，矜貴啊！

抹茶紅豆鬆餅（NT$190），鬆餅很厚很扎實，分量實在對得住價格，上桌時外表香酥內部鬆軟，滿以為抹茶雪糕+紅豆餡一定很膩，但意外地感覺很搭配，真是水準高作品。

招牌冰滴咖啡（NT$180），純黑的咖啡入口香醇濃郁，造型像藝術品，又像在喝威士忌，型到爆！

此店沒有電話訂位服務，要食就必須到現場等位。相中乃早上9:45am的狀態，10時後開始爆，等位一兩小時是等閒，儘量早來。

📍 中山北路二段 16 巷 23 號
📞 （02）25673787
⏰ 09:30-17:00（周六、日 09:30-18:00）

西門町
台北車站 商圈
東區
華西街 夜市
光華電腦商圈、華山1914
101 信義區
臨江街 夜市
永康街
中山。
寧夏觀光 夜市
士林夜市
北投溫泉
淡水
師大夜市
饒河街 夜市
大直
基隆廟口 夜市
烏來
九份

⑪ 不小心又會買了一堆東西
金興發生活百貨

台灣版的日本城,可在裡面找到各色各樣的生活用品、文具、琳瑯滿目的零食、電子產品、飾品、雜貨小物……基本上都可以找到,是個滿適合一家人一齊shopping的雜貨百貨店。台北總共10間分店,每間店都大大間,足足有三層。我幫大家格過價了,很多東西甚至比網購更平,可放心買。

📍 中山南京西路 5-1 號
📞 （02）2100-2966
⏰ 09:30-23:30

⑫ 芋圓一流
鮮芋仙 ★★

由台灣開到香港的甜品店。江湖傳聞,鮮芋仙是兩姊弟的私房甜品,由於在親友間絕讚,就決定拿出來獻世。最好賣的是手工芋泥球,另外就是甜度不高、涼透心的仙草。中山這一家就是旗艦店,店子大但一樣咁多人,排隊情況好像比香港更嚴重。

除了仙草配搭芋圓,用豆花襯芋圓（NT$65）也很好吃。芋圓夠香軟滑潤,咬落有嚼勁,是消暑佳品。

📍 台北市大同區南京西路 18 巷 6 弄 1 之 1 號
📞 （02）2550 8990
⏰ 12:00-22:00

⑬ 我到底睇咗啲乜？
台北當代藝術館

台北當代藝術館,在日治時期本來是小學校舍,後來政府改建成美術館,是為全台第一座以「當代藝術」為展覽主軸的美術館。它嘗試將藝術、古蹟、科技三者做了巧妙的結合,每隔一段時間也有新的藝術展覽。但我去過這個藝術館參觀的朋友,都說展覽內容滿艱澀難懂,太抽象看不懂,所以誠意推薦給悶藝的團友。

📍 大同區長安西路 39 號
📞 （02）25523721 ⏰ 10:00-18:00（周一休）
溫提：票價 NT$100
www.mocataipei.org.tw/tw

西門町
商圈 台北車站
東區
夜市 華西街
山1914 商圈、華 光華電腦
信義區 101
夜市 臨江街
永康街
中山
夜市 寧夏觀光
士林夜市
北投溫泉
淡水
師大夜市
夜市 饒河街
大直
夜市 基隆廟口
烏來
九份

⑭ 滿足你的表演慾
爵士廣場

　　中山區有個愛跳舞和愛動態的團友們該很喜歡的地方，叫爵士廣場。它是政府特別設置的跳舞區，開放給民眾免費使用，大家可以在這裡練瑜伽、打詠春、跳街舞甚至肚皮舞也無任歡迎！最開心的是無須事先申請那麼麻煩，採先到者優先使用制，ok吖～

　　我有時會來看一堆嘰仔嘰妹練舞，甚是精彩。每逢假日更有爵士廣場音樂會，很熱鬧的，你來一次就會愛上這裡。

在爵士廣場跳舞區上一層的庭院，有大片的戶外綠草廣場，有便利店、咖啡室和Mos Burger等，這廣場逢假日就會搭舞台舉辦音樂活動，亦有不同主題市集，人多到爆，熱鬧非常。

爵士廣場位於捷運中山站及雙連站之間，以簡約明淨為基調，設置了大片的落地鏡、適合跳舞的平整地面，亦有足夠寬敞的空間，在這裡可以很自由放鬆的進行跳舞或各種動感運動。

未去過爵士廣場的朋友，告訴我這裡很難找，我總會提議他們先入中山或雙連捷運站，從中山地下街行去「R10」出，分別只要5分鐘和2分鐘步程就到。

📍 中山北路二段 48 巷 7 號 B1（中山地下街 R10 出口）
📞 （02）2550-5600
⏰ 周一至周四 / 周日 06:00-21:00（周五至周六 06:00-22:00）

⑮ 平價好食的老麵包店
雙福食品

雙福食品是開業八十年、不起眼的麵包老店，初次去或會奇怪發現它半間店也空空如也，貨架上的每款包點也只有幾件，限量販售，不濫賣。那麼，麵包價格該會相對提高了吧？不，它是我吃過的麵包店中訂價最低廉的一類，但品質超班！最著名的是吐司（即多士）和三文治，我那食家朋友PK更直指：「雙福的三文治是全台北最美味的，洪瑞珍走X開啦！」有那麼厲害嗎？團友們來評一下。

📍 台北市大同區民生西路 150 號 1 樓
📞 （02）2558-9018
⏰ 09:00-21:00 （周日休）

⑯ 被光環拖垮的牛肉麵
老董牛肉麵
★ ★ ★

老董牛肉麵的老店就在雙連捷運站旁，這家北方麵食館得過2006台北牛肉麵節第一名、2007台北牛肉麵節人氣及美味王雙料冠軍，曾經有幾年真可謂一位難求，之後在各地區狂開分店，但水準卻一直下跌。所以真想一試，來老店就能見真章。

紅燒牛肉麵（NT$190）牛肉是牛腱肉，一碗裡面大約有六、七塊，吃起來軟嫩帶有嚼勁，麵條順口，湯頭偏淡無激情，像個星期四冇心機返工的OL。

牛肉湯餃（NT$100）裡頭滿是餡料，沒羶味，配上中藥香氣的湯頭，是滿好的搭配！

📍 中山區民生西路 35 號
📞 （02）2521 6381
⏰ 10:00-20:30

西門町

台北車站 商圈

東區

華西街 夜市

光華電腦 商圈、華山1914

信義區 101

臨江街 夜市

永康街

中山

寧夏觀光 夜市

士林夜市

北投溫泉

淡水

師大夜市

饒河街 夜市

大直

基隆廟口 夜市

烏來

九份

⑰ 最啱食肉獸
無老鍋
★★★★

這家無老鍋在台灣很出名，在台北只有西門町和中山兩家分店，沒訂位隨時walk in都冇，直接請回！店子的招牌就是鴛鴦鍋，分麻辣和白湯，兩種湯頭的調味都很好，是吃火鍋也完全不用沾醬就能很好吃的等級。最重要的是它的肉盤真的非常非常大盤，食肉獸一定會眼前一亮，食得很開心！但食這一家最好還是多人聚餐，攤分下來一人NT$500-700左右一定能吃飽，只得兩口子打邊爐，每人過千走唔甩！

招牌鴛鴦鍋，是麵包豆腐白湯鍋及無老辣香鍋，鍋底一人NT$149，鴛鴦鍋須另外加價一桌NT$180。白湯的湯頭人參味比較重，辣香鍋帶麻卻辣得溫和，湯內的豆腐和鴨血都可無限續，加幾次都食飽了。

無骨牛小排（NT$899），肉盤巨大到要找另一張副枱才放得下，肉質品質優良。反觀另一款雪花牛（NT$398），就極普通，建議要選高級一點的牛/豬肉，別浪費這個好湯底。

吃麻辣鍋又怎少得了油條、豆皮等（NT$108），浸滿湯後入口勁麻，好食！

花枝丸、魚丸、蝦丸、芋頭丸、牛肉丸（8粒/NT$248），扎實有咬勁，合格有餘。

📍 中山北路二段 36-1 號
📞 （02）2581-6238　🕐 11:00-02:00

溫提：A. 用餐時間只有 90 分鐘，食得比較趕。B. 湯底可打包，我這種渣男，最後一轉當然加滿了鴨血豆腐才叫侍應打包的啦，咪話係我教壞你，你自己本質根本就係壞！

⑱ 地道日本重口味
屯京拉麵 ★★★

屯京拉麵創始店在池袋，到台灣開分店，賣點是不作任何迎合台灣人的改良，sell最道地的日本口味。店子為了要原汁原味，竟癲到將製麵機和熬湯的壓力鍋都空運過來。拉麵主要有4種：豚骨、味噌、魚豚豚骨、麻辣拉麵。拉麵控的團友要來試味。

招牌豚骨拉麵（NT$280），叉燒肉軟嫩，金黃色湯頭以醬油、豬背油和豬大骨高湯混合而成，屬重口味。如果怕過鹹的話，建議可以選擇少油或調整鹹度。

📍 中山北路一段 141 號
📞 （02）25625066　⏰11:00-21:30
溫提：長年都是超長龍食店，排半個小時隊是等閒，要預多點時間。

⑲ 台灣最長地下書街
誠品 R79

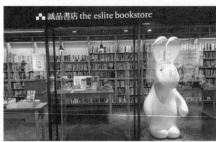

中山區除了有文青FEEL，更充滿藝文氣息，除了藝術館、台北光點等，更有誠品R79加持！R79就在捷運中山站串連的地下街內，是亞洲最長的地下書街，全長逾270米！分不同的主題藏書，例如旅遊、文學、設計、商業、攝影等幾個類別，另外還有兒童館、影音館、文具館等，書街內也會定期舉辦展覽，愛書人來到會很開心！

台北經常下雨，我每次避風躲雨避暑避寒都窩在這裡了。最喜歡它有完整的書籍分類，但每館又有拱形深遂門廊的設計，令每區主題繼續連結又分割，設計精巧！

📍 中山地下街 B1-B48 號
📞 （02）25639818　⏰11:00-21:30
溫提：由中山站和雙連站皆可入中山地下街到達 R79 書街，中山站較近，雙連站行多幾分鐘。由於爵士廣場也在 R79 不遠，建議團友順便去埋。

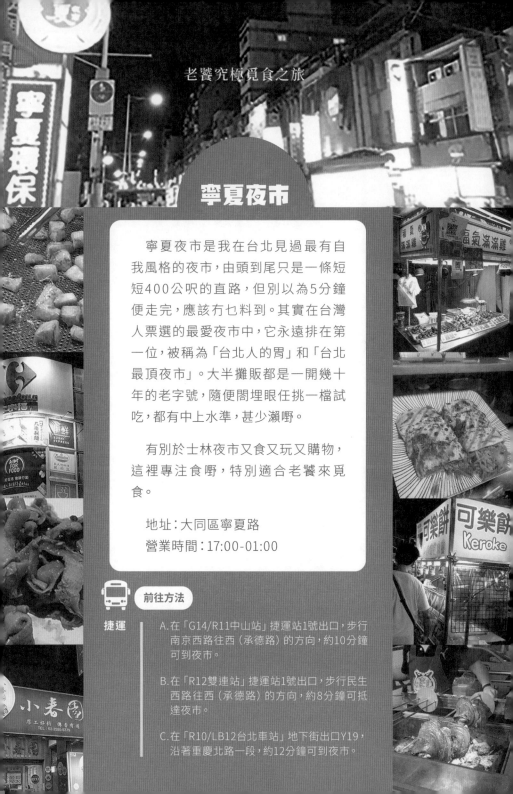

寧夏夜市

　　寧夏夜市是我在台北見過最有自我風格的夜市，由頭到尾只是一條短短400公呎的直路，但別以為5分鐘便走完，應該冇乜料到。其實在台灣人票選的最愛夜市中，它永遠排在第一位，被稱為「台北人的胃」和「台北最頂夜市」。大半攤販都是一開幾十年的老字號，隨便閂埋眼任挑一檔試吃，都有中上水準，甚少瀨嘢。

　　有別於士林夜市又食又玩又購物，這裡專注食嘢，特別適合老饕來覓食。

　　地址：大同區寧夏路
　　營業時間：17:00-01:00

🚌 **前往方法**

捷運　A.在「G14/R11中山站」捷運站1號出口，步行南京西路往西（承德路）的方向，約10分鐘可到夜市。

　　　B.在「R12雙連站」捷運站1號出口，步行民生西路往西（承德路）的方向，約8分鐘可抵達夜市。

　　　C.在「R10/LB12台北車站」地下街出口Y19，沿著重慶北路一段，約12分鐘可到夜市。

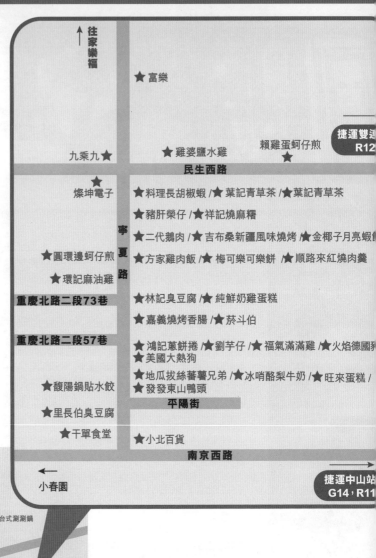

↑ 往家樂福

★ 富樂

捷運雙連站
R12

九乘九★　　　　★ 雞婆鹽水雞　　　賴雞蛋蚵仔煎
★

民生西路

★
燦坤電子　　★ 料理長胡椒蝦 /★ 葉記青草茶 /★ 葉記青草茶

★ 豬肝榮仔 /★ 祥記燒麻糬

★ 二代鵝肉 /★ 吉布桑新疆風味燒烤 /★ 金椰子月亮蝦餅

★ 圓環邊蚵仔煎　　★ 方家雞肉飯 /★ 梅可樂可樂餅 /★ 順路來紅燒肉羹

★ 環記麻油雞

寧夏路

重慶北路二段73巷　　★ 林記臭豆腐 /★ 純鮮奶雞蛋糕

★ 嘉義燒烤香腸 /★ 菸斗伯

重慶北路二段57巷　　★ 鴻記蔥餅捲 /★ 劉芋仔 /★ 福氣滿滿雞 /★ 火焰德國豬
★ 美國大熱狗

★ 馥陽鍋貼水餃　　★ 地瓜拔絲蕃薯兄弟 /★ 冰哨酪梨牛奶 /★ 旺來蛋糕 /
★ 發發東山鴨頭

平陽街

★ 里長伯臭豆腐

★ 干單食堂　　★ 小北百貨

南京西路

← 小春園　　　　　　　　捷運中山站
G14，R11

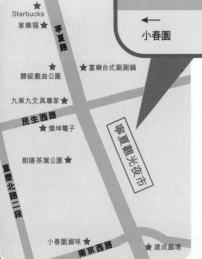

★
Starbucks
家樂福 ★
寧夏路

★
歸綏戲曲公園　　★ 富樂台式涮涮鍋

九乘九文具專家 ★

民生西路
★ 燦坤電子

朝陽茶葉公園 ★

重慶北路二段

寧夏觀光夜市

小春園滷味 ★　　　★ 建成圓環
南京西路

西門町
台北車站商圈
東區
華西街夜市
光華電腦商圈、華山1914
信義區101
臨江街夜市
永康街
中山
寧夏觀光夜市
士林夜市
北投溫泉
淡水
師大夜市
饒河街夜市
大直
基隆廟口夜市
烏來
九份

　　寧夏夜市在5pm後才陸續開門，早來無意義。遇上落雨天很多街檔都會休息一天，就算好天也未必會開，所以建議大家見到邊檔有開就食邊間，我試過找一間可麗餅，來四次它四次也不開檔！

　　寧夏夜市距離台北車站約15分鐘步程，位置在捷運中山站、捷運雙連站中間，由「中山商圈」步行10分鐘便能抵達。建議各團友下午玩中山，傍晚食寧夏夜市，盡用一分一秒。

① **40 年超人氣店
賴雞蛋蚵仔煎**

★★★

　　蚵仔要好食，就是新鮮食材+控制得宜的煎製技巧+出色醬料。此店老闆有40年以上煎熬經驗，以熟練手法將低溫新鮮送達的鮮蚵加地瓜粉、台灣土雞蛋，製作成蚵仔煎，再淋上特別調配的醬汁，過程一氣呵成，非常有氣派。

蚵仔煎（NT$85），蚵仔新鮮全無腥味，周圍有著煎蛋的稍微焦脆，甜醬也搭配，吃來外酥內軟，很好吃。看老闆以摩打手快速製作蚵仔煎，簡直會增加食慾。

📍 民生西路 198-22 號（九乘九文具店斜對街）
📞 （02）25586177　⏰16:00-01:00（周二休息）

② 無漂白不隔夜
雞婆鹽水雞
★★★★

雞婆鹽水雞自設中央廚房,不用漂白劑,不用隔夜雞,雞件都是當天進貨當天賣。除鹽水雞之外,更有咖哩雞、麻辣雞,甚至有創新的酸辣泰式跟新疆口味。這檔的鹽水雞和別家比,勝在料足肉嫩,連青菜都夠味,試過就知。

除了雞胸、雞腿、雞翅、雞冠、內臟等,還有大量配料如高麗菜心、小黃瓜、紅白蘿蔔,滲入了雞汁都好好味。

📍 民生西路與寧夏路交界（賴記蚵仔煎隔鄰）
⏰ 不定時,隨緣～

③ 泰菜館水準
金椰子月亮蝦餅
★★★

夜市有一檔金椰子,專賣月亮蝦餅。檔攤不貪心,只賣月亮、金錢及杏片三種口味的蝦餅。想吃得爽脆像薯片口感的可選「月亮」;想要厚度便選「金錢」,至於添加杏仁片的「杏片」則有濃厚的杏仁香,各有特色。

蝦餅（NT$60）裡頭有不少的碎蝦肉,沾上秘方的甜酸醬後,整份蝦餅變得外皮酥脆、內餡彈牙,吃得十分過癮。

📍 攤位 039
⏰ 17:00-00:30（每月非周五、六、日不定時公休2天）

④ 體內環保大法
葉記青草茶 ★★★

不知大家有沒有發現,我介紹每一個夜市,都會推介一家涼茶店,只因去台北旅行實在會吃太多太多煎炸小食了,不得不找法子清胃下火。寧夏也有一家我每次必會幫襯。

去到寧夏的葉記,你不用費神去想飲什麼,不妨將你的那堆早洩、微軟、不識抬舉等的毛病統統告訴老闆,讓他替你選最適合的涼茶。

📍 攤位 009
📞 16:30-02:00

⑤ 大漠風味
吉布桑新疆 風味燒烤 ★★★

一家很有大漠風味的小檔,由於老闆很愛吃新疆風味的燒烤,也重視肉質,所以乾脆自己親身採購和製作。牛肉用美國Choice的無骨牛小排、羊肉的是澳洲頂級羊肋條,還有台灣黑豬肉和嫩雞柳條,搭配上新疆風味的調味料,好味!

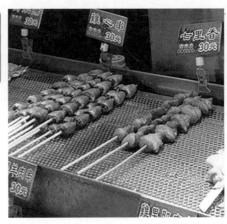

用了美國、澳洲等優質食材那麼大陣仗,串燒都只是NT$30一串,肉質勁新鮮,燒得好好食,值得推薦!

📍 攤位 023
⏰ 人生只是海市蜃樓,不必過分執著

西門町
台北車站 商圈
東區
華西街 夜市
光華電腦 商圈 華山1914
101 信義區
臨江街 夜市
永康街
中山
寧夏觀光 夜市
士林夜市
北投溫泉
淡水
師大夜市
饒河街 夜市
大直
基隆廟口 夜市
烏來
九份

⑥ 熱血小食
林記麻辣臭豆腐
★★★

半世紀老店，有冬粉大腸、鮮蝦仁湯、蚵仔麵線等可選，但做得最正斗的麻辣臭豆腐（NT$75），炸臭豆腐既酥且脆，吸盡了麻辣的精華，讓人吃得熱血沸騰。吃完翌日更會火燒後欄！

受得住的團友試更強的鴨血臭豆腐（NT$75），還要毒辣地叫老闆加一包王子麵（台灣人的出前一丁），麻辣滲入了每條麵條中，食到令人打冷震！

📍 攤位 070
⏰ 時間永遠不等人，要學懂放下

⑦ 誠實可樂餅
梅可樂可樂餅
★★★

所謂「梅可樂」，意思是可樂餅裡根本就「沒」（國語同音）可樂而得名。首選是起司可樂餅（NT$40），金黃色的可樂餅吃起來酥脆、內餡鬆軟多汁，沾上特調的「蜂蜜芥末醬」，甜味中帶濃郁的芥末香，添上刺激的微辣。

可樂餅的馬鈴薯磨到極細緻，口感有層次，讓你顧不了燙口大大口咬下！

起司可樂餅可拉絲，愛芝士的團友應該非常滿意！

📍 攤位 071
⏰ 05:00pm-12:00am

西門町

台北車站 商圈

東區

華西街 夜市

光華電腦商圈·華 山1914

101 信義區

臨江街 夜市

永康街

中山

寧夏觀光 夜市

士林夜市

北投溫泉

淡水

師大夜市

饒河街 夜市

大直

基隆廟口 夜市

烏來

九份

⑧ 衰太貴
火焰德國豬腳
★★

　店子有型，將兩串豬腳插在火爐上用炭火烤，令豬腳的油質完全流出，離幾丈遠都聞到香氣，好誘人。豬腳更可配搭幾種口味，如椒鹽、酸黃瓜塔、蜂蜜芥末、泰式甜辣醬。衰在價錢，NT$100一小份，只有約七八塊帶皮豬腳肉，分量少得叫人絕望。

豬腳肉烤得外脆內軟，口感不錯，但偶有失手烤太硬，連假牙都快咬崩。

📍 攤位 079
📞 17:30-01:00

⑨ 惹味新發明
鴻記蔥餅捲
★★

　團友們可能會問，甚麼是蔥餅捲啊？？原來，只要照字面解就可以了——就是將蔥油餅捲起來吃！將快炒的肉片和洋蔥放入蔥油餅，厚厚捲成了一個@形來吃，大家都愛這種crossover新產品！

最受歡迎的是牛肉蔥餅捲（NT$75）和海鮮蔥餅捲（NT$85），吃起來酥脆噴汁，真是抵佢發達的好發明！

📍 攤位 085
📞 17:00-01:00（周一休）

⑩ 畀店名呃咗呃 :<
福氣滿滿雞
★

每個夜市都有商販賣炸雞，但都不大成功。就像這家福氣滿滿雞，店名改得好，但吃完卻無福消受。最大敗筆是一早便炸好，買時熱度明顯不足也不夠脆，讓人吃得很洩氣。最好笑是檔前大字標明「不好吃不用錢」，難道我覺得不好吃退還口水雞，你老闆真是會退錢麼？

買回酒店食當宵夜，送啤酒還可以。

以七里香最為吸睛，但看著一堆油油亮亮的屁股，你敢唔敢食先？

📍 攤位 071
🕐 05:00pm-12:00am

⑪ 嚴選用料
地瓜拔絲蕃薯兄弟
★★

此小檔優勝在選材嚴格。老闆奄尖地鎖定產地、栽種期與特定品種的蕃薯。在落鍋油炸的一刻，聽著喀喀的酥脆響聲，再搭配麥芽糖糖衣，未吃視覺上先享受。

亮晶晶的金黃地瓜，外皮酥脆、內裡鬆軟香甜的地瓜，本身的甜度也夠，外頭裹的麥芽糖衣也不太厚，吃得滿足。

📍 攤位 128
🕐 17:30-24:00

西門町

台北車站商圈

東區

華西街夜市

光華商圈、華山1914電腦

信義區

101

臨江街夜市

永康街

中山

寧夏觀光夜市

士林夜市

北投溫泉

淡水

師大夜市

饒河街夜市

大直

基隆廟口夜市

烏來

九份

⑫ 貼心美味
冰哨酪梨牛奶
★★★

主打沙冰，但我更愛它的酪梨牛奶+布丁（NT$110），牛油果鮮美，搭配台灣名牌、鮮乳品質最好的林鳳營鮮奶，再加統一布丁，混和後口感綿密濃郁到像奶昔，對啊正確叫法是「無糖酪梨牛奶加布丁」。

木瓜鮮奶+布丁（NT$110）也不錯，打出來的木瓜奶有濃稠口感，比例調得剛好。記得要半糖或無糖。

📍 攤位 129
📞 17:30-23:00

⑬ 健康養生
旺來蛋糕
★★★

半世紀老店，老闆專心一意遵行古法炮製傳統蛋糕。幾款蛋糕各有特色。如戚風蛋糕（小NT$70）有著濃郁雞蛋香；水果蛋糕（半份NT$90）有蓬鬆的口感加上香純甜蜜的水果香；至於波士頓派（半份NT$65）則有著扎實的蛋糕加上特配的奶油跟花生醬，三款蛋糕均可放心入貨。

蛋糕都使用養生雞蛋和低糖低油脂製作，不添加調味料及香料，令食材散發自然原味。

📍 攤位 130
📞 19:00-00:30（周三休）

⑭ 油炸滷味
發發東山鴨頭
★★

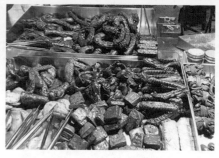

開檔20幾年，老闆堅持鴨頭、脖子、大腸、屁股、雞皮等一律當日製作，不用回鍋油，皆以糖滷製作，做到香酥可口甜而不膩，連骨頭也酥脆入口。但記住滷味和加熱滷味是兩種味道，喜歡吃老天祿未必會欣賞。

記住記住，油炸到黑黑的鴨頭感覺就是麻甩，誓要用啤酒（你喜歡紅高粱也可）送才夠過癮，你一邊飲木瓜鮮奶一邊食鴨屁股，我捶死你！

📍 攤位 139
⏰ 17:00-00:00（周二休）

⑮ 醬汁取勝
美國大熱狗
★★

老闆聰明，在傳統大熱狗（小枝NT$30、大枝NT$50）外皮上加上各式味醬，如蜂蜜芥末、大蒜麵包、朱古力、牛排、印度咖哩等等，一繪上醬汁後的熱狗簡直像彩繪，視覺上已是享受，打卡呃like反應熱烈啊！

買了才知道，熱狗麵皮皮厚，吃起來乾爭爭，口感不妙，是攤凍了的緣故。所以我以後學乖，一定要親眼見到剛炸起的熱狗才肯買，味道會好好多！

📍 攤位 122
⏰ 凡事不可解釋就稱做緣分

⑯ 老火魚湯
深海郭魚湯
★★

吳郭魚是台南特產，但少人提及，因它一煎肉質就硬梆梆，只宜做清蒸或煮湯。此檔是用味增湯熬郭魚魚腩，熬上老半天，蠻入味。吳郭魚湯 (NT80) 內魚肉多，但講求魚肉幼嫩的團友不會喜歡，因為魚肉較粗硬且很多尖骨，本質如此沒法子。

📍 攤位 046
⏰ 17:00-23:30

⑰ 米芝蓮推薦店
劉芋仔
★★★★

連續5年獲米芝蓮推薦，專心只賣蛋黃芋餅和香酥芋丸，是最多人排隊的一家店，我試過排40分鐘先買到！

這個買完一定要就地熱呼呼地食，新鮮出爐最美味。芋丸 (一粒NT$25) 外皮未算很酥脆，但吃得出芋頭的香甜。

📍 攤位 091
⏰ 17:30-00:00（周四休）

⑱ 型到冇朋友
菸斗伯
★★

非小食檔，是一家型到冇朋友的60年小攤。檔子一邊賣手錶，一邊則賣各種煙斗。最型莫過於老闆含著一根一看便知用了很久的煙斗，似在做生意又似對世事愛理不理，就這麼目空一切在hea著抽煙。除了煙斗，更有煙草、煙絲和捲煙草販售，這一檔無出其右，型到世界盡頭！

📍 攤位 069
⏰ 一支煙的時間

西門町
台北車站
商圈
東區
華西街
夜市
光華電腦
商圈、華
山1914
信義區
101
臨江街
夜市
永康街
中山
寧夏觀光
夜市
士林夜市
北投溫泉
淡水
師大夜市
饒河街
夜市
大直
基隆廟口
夜市
烏來
九份

**寧夏夜市周邊
必逛好店！**

⑲ 文具超市
九乘九文具專家

店內地方大，貨品分門別類清晰，更有超商的手推車給你採購，可說是文具的超級市場。還有極多卡通人物的返學用品，小朋友一定愛不釋手。

　　夜市附近必逛：香港的文具店幾近絕種，但台灣卻愈開愈多。除了光南大批發、久大文具，還有在全台灣擁有二十多家分店的九乘九文具專家。它最厲害的地方，就是喜歡一幢一幢的開！每一家分店都有三四五層，店內以文具為主，但也有尿袋、藍牙耳筒、電腦周邊產品、玩具、散文小說等販售，貨品售價訂得算低廉，希望薄利多銷。滿以為光南批發買文具夠便宜了嗎？我很多次在九乘九買到比光南更抵的文具呢！

📍 民生西路 239 號
📞 （02）25579919　⏰ 10:00-22:30

西門町

商圈 台北車站

東區

夜市 華西街

山1914 光華電腦、華商圈

信義區 101

夜市 臨江街

永康街

中山

夜市 寧夏觀光

士林夜市

北投溫泉

淡水

師大夜市

夜市 饒河街

大直

夜市 基隆廟口

烏來

九份

⑳ 台灣版日本城
小北百貨

　　小北百貨就等於台灣版的日本城，台灣人買日常用品、五金、文具、廚房用品、小電器都會來這裡。最正的是它在全台灣百多間分店都是開24小時全年無休，非常方便（我也真的試過在凌晨三時去小北買拖板和充電線急用）。它的貨品定價也偏向薄利多銷，我總愛拍低貨品價錢再去其他地方格價，大多數也會回來購買，所以大家記得來逛逛。

📍 大同區寧夏路 11 號
📞 （02）89786787　⏰ 24 小時

㉑ 獨食能肥
富樂台式涮涮鍋
★★★

台灣有N家涮涮鍋,一人一鍋真是壽男福音。這家富樂台式涮涮鍋我光顧多年了,最基本的牛肉/羊肉/雞肉鍋,每鍋NT$280起。可共鍋,即二人用一個鍋都冇問題,共鍋費可點食物抵消,很少店家會如此慷慨啊!

沙朗牛肉鍋(NT$350),牛肉有五六片,正常分量。附餐的食材有高麗菜、魚板、番茄、蝦子、排骨酥塊、蟹肉棒、粟米等,該有的都有了。還有店子標榜不加味精的白甘蔗熬湯,帶自然甘甜,質素ok。

📍 寧夏路 67 號
📞 (02) 2557 3775　🕐 11:00-23:00

㉒ 台北最有氣派的 Starbucks
星巴克 (保安門市)
★★★

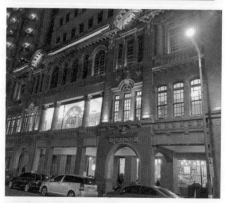

有次去家樂福買餸時,被對面街的一幢醒目紅磚建築物吸引了,滿以為是什麼博物館,但居然是Starbucks!原來,它以前是販售鳳梨罐頭致富的富商的古宅,仿古建築設計一共三層樓,挑高天花板設計讓人視野明亮寬敞,全店也是打卡拍照熱點。在台灣,Starbucks的咖啡比其他店家貴上一兩倍,我從來也不肯光顧,但這一家例外,坐在裡面喝一杯咖啡,太有氣派了!

📍 大同區保安街 11 號(家樂福對街)
🕐 07:00-21:30
溫提:從「大橋頭」捷運站步行 5 分鐘來到,或從寧夏夜市步行 4 分鐘即達。

西門町

台北車站 商圈

東區

夜市 華西街

山1914 商圈、華 光華電腦

信義區 101

夜市 臨江街

永康街

中山

夜市 寧夏觀光

士林夜市

北投溫泉

淡水

師大夜市

夜市 饒河街

大直 夜市

基隆廟口

烏來

九份

㉓ 規格最大的分店
家樂福

佔地超闊落，逛得非常舒服。

　　台灣規模最大的超市叫家樂福，有50多家分店，大多數選址都在偏遠地區，需要自行駕車才能去到，但近年在寧夏夜市附近開了一間「重慶店」，行過去只要幾分鐘，方便到暈。地面一層是中低價食店，爭鮮、兩餐任食火鍋、薩莉亞等都有齊。地庫兩層的超市超巨大，由家電、五金、家居、運動、寵物用品，甚至新鮮魚檔都有齊。最重要是此超市的貨品價錢，比起便利店普遍便宜10-30%，各位團友去完夜市可以來shopping！

有過萬枝酒的酒庫，任君買醉。

搬一台雪櫃返屋企都沒問題！但提醒大家，買電器要注意插頭和電壓，否則擺番香港也得物無所用。

不是每間家樂福都很大，有些街坊店更細得像便利店。所以，看到有賣新鮮海鮮和魚缸，就知道是規格最大的分店了。這一間真的可以行到腳軟。

📍 重慶北路二段 171 號（Starbucks 對街）
📞 （02）0800658588
🕘 09:00-00:00、09:00-02:00（周五、六）
溫提：從「大橋頭」捷運站步行 5 分鐘來到，或從寧夏夜市步行 4 分鐘即達。

㉔ 好味過老天祿
小春園
★★★★★

招牌鴨舌（NT$200/10支），使用上等北鴨，支支壯碩肥嫩，滷汁夠香，更貼心剪走了難看的喉管。即日吃不完，記得必須冷藏，解凍後食用，絕對不可加熱。

　　每次聽到有人說，西門町老天祿的鴨舌是最好吃！我總是微笑不語，老天祿的滷味當然也好吃，但還不至於「最好」啊！有一家比老天祿更好吃的，叫小春園，是滷味界的神級老店，滷味飄香已超過一個世紀，輸蝕只在於地點太偏遠，現在有google map帶你去還好，以前我叫朋友前去，每一個都迷路，但大家吃完都讚口不絕，覺得走了冤枉路也值回票價。

鴨翅（NT$90/3支）大大隻，肉質偶然會帶點小硬，也未至於滷得太過入味，是次選。

鵝脆腸（每份NT$100）口感有彈性。除一般鹵鵝腸用的香麻油，還加了豆腐乳，香得可以。

店內的食物都已真空打包好，確保乾淨和可儲存得較久。

📍 台北市大同區南京西路 149 號 1F
📞 （02）25555779
🕐 10:00-19:45

溫提：小春園跟寧夏夜市只相隔 5 分鐘步程，可順道前去。但由於小春園較早收舖，所以建議買完滷味才去逛夜市，不用趕頭趕命。

台北區最大型的夜市

士林夜市

　　士林夜市是全台北規模最大的夜市，橫跨劍潭和士林兩個捷運站，非常誇張。有數不清的街頭小吃、雜貨舖、走鬼地攤、各種遊戲攤位等。每當夜幕低垂，士林即時生猛番晒，逛夜市的人潮將狹窄的通道擠得水洩不通。

　　不愛掃街頭小食的團友們，也可以選有瓦遮頭的士林熟食市場。而夜市一帶還有大量餐館、火鍋和燒肉店……士林的食店加起來超過600家，一日食三餐都要食足半年！

　　要是你在台北旅行的時間太緊湊，只能去一個夜市，不用多想了，來士林玩一晚吧！

 前往方法

捷運	搭乘捷運「淡水信義線」至「R15劍潭」下車，由出口1出，步過馬路即抵達。最主要的店舖都集中在劍潭站這邊，「R16士林」那邊店舖相對疏落，不要從那站出發。
的士	由台北車站或西門町前往，需時15分鐘，車費約NT$220-260。
巴士	由台北車站或西門町乘搭「260」前往，需時25分鐘，車費NT$20。

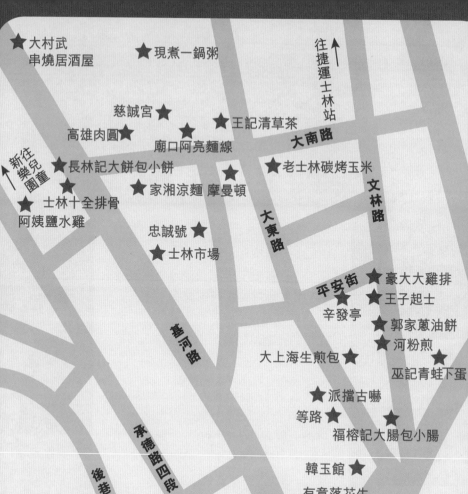

★ 大村武
串燒居酒屋

★ 現煮一鍋粥

往捷運士林站 ↑

慈誠宮 ★

★ 王記清草茶

高雄肉圓 ★

大南路

廟口阿亮麵線

↑新往兒
樂童
圖

★ 長林記大餅包小餅

★ 老士林碳烤玉米

文林路

★ 家湘涼麵 摩曼頓

★ 士林十全排骨
阿姨鹽水雞

忠誠號 ★

大東路

★ 士林市場

平安街

★ 豪大大雞排

★ 王子起士

★ 辛發亭

★ 郭家蔥油餅

★ 河粉煎

基河路

大上海生煎包 ★

★ 巫記青蛙下蛋

★ 派擋古嚇

等路 ★

★
福榕記大腸包小腸

韓玉館 ★

承德路四段

有意落花生
★

★ KFC

後巷街

前港街

臺北表演
藝術中心

劍潭捷運站

臺北市立兒童新樂園

豐溪河濱公園

第二出入口
（售票處）

基河路

★ 魔法星際飛車　　★ 宇宙迴旋

迷你卡丁車　　　　　　　　銀河號 ★　　汽車教練場 ★

★ 小飛龍

★ 戰火金剛　　★ 星空小飛碟

★ 巡弋飛椅　　　　　　　　　　　摩天輪 ★

★ 勇闖侏羅紀　　　　　　★ 尋寶船　坦克大戰 ★

★ F1狂舞飛車　　　　★　　　　★ 夢想海

★ 森林舞會　　台北樹蛙表演場　★ 歡樂碰碰船

★ 瘋狂甜甜圈　　　　　　　　　　冰雪奇航

★ 寶貝叢林歷險館（2F）　★ 海洋總動員

★ 樂FUN文創館（2F）　　　　　沙坑遊戲場 ★

★ 兒童劇場（2F）　　　★　　飛天神奇號
　　　　★ 遊戲服務中心　夢想飛船指揮隊

★ 幸福碰碰車　　　　　　少少水落園 ★　　　★
　★ 鋼鐵碰碰車　　叢林吼吼樹屋 ★　　光之戒

基河路

土商路　　　　　　　　　　　　　　　天文館 ★

★ 科教館　　　園區大門
　　　　　　　　（售票處）

美崙公園 ★

① 超邪惡小食
王子起士馬鈴薯
★★★

芝士馬鈴薯的邪惡升級版！老闆先將馬鈴薯蒸熟去皮後壓成泥狀，下鍋油炸，再淋上濃郁香純的特製起司（即係芝士）醬，再塞滿培根（即係煙肉）、粟米等！雖然肥膩到想死但忍不住要吃！這檔王子，正是起士馬鈴薯的始祖，開了20年了，當其他模仿者都死清光，它仍健在！

最受歡迎的綜合起士（NT$90），火腿、鮪魚、粟米、青花菜等配料大方落齊，芝士口感濃郁，要趁熱食啊！

📍 文林路 113 號
📞 (02) 28320662　⏰ 16:00-00:00
溫提：馬鈴薯可選全素食，NT$75

② 完美小食
郭家蔥油餅
★★★

40多年老攤，獨沽一味做蔥油餅。老闆壓扁麵粉糰後加入香蔥，放入油鍋中炸至金黃，再沾上親手做的秘製調味醬，就是將好吃再三昇華的竅門！一定一定要加蛋，這NT$10省不得，會滋味十倍！

蔥油餅加蛋（NT$40）外皮呈金黃色酥香，內裡口感不複雜只鹹香，可沾一點甜辣醬或蒜末醬油，變成完美小食。

📍 文林路巷口
⏰ 15:00-00:00

③出自士林的傳奇
巫記青蛙下蛋 ★★

曾幾何時，到士林的遊客都人手一杯！何謂「青蛙下蛋」？意指大顆大顆的粉圓在冰鎮的愛玉中，有貌似青蛙生蛋後的狀態。眾多店家中，又以開業40多年的巫記做得特別清甜入牌，最適合掃街食滯了的朋友，喝一杯又有胃口再戰江湖！

粉圓加愛玉（NT$45）檸檬香郁，甜中帶微酸，粉圓入口感覺滑軟。注意愛玉加粉圓會增加甜度，喜愛清香的團友可選愛玉加檸檬（NT$45）。

📍 文林路 110 巷內
🕐 12:30-00:30
溫提：推介有黑糖蛙蛋仙草鮮奶（NT$50）、粉圓綠豆沙（NT$45）、粉圓冰（NT$45）

④粗糙在外嫩滑其中
阿姨鹽水雞 ★★

每次去夜市，必買鹽水雞做宵夜。士林有十多檔賣鹽水雞的，以「阿姨」水準最穩定，老實不劏客。別看鹽水雞看似肉質粗糙，但入口實則又滑又嫩，把原隻雞經過剁切後撒上胡椒、蔥花等多種香料，調味得宜，惹味非常。

鹽水雞（雞腿，NT$50）夠味好吃，受得辣的，叫老闆娘加辣粉和胡椒，愈辣愈好味！回酒店先放雪櫃下格冰一下，會更好食！

📍 基河路 100 號
🕐 17:00-22:30（周六日 16:30-22:30，周二休）
溫提：食鹽水雞最正是雞汁和蔬果融合的舒爽口感，推介配菜杏鮑菇、花椰菜、筍子、四季豆、龍鬚菜、芭樂

⑤跟雞排妹無關⋯⋯很可惜
豪大大雞排
★★

　　士林夜市長年no.1排隊舖，非豪大大雞排莫屬，剛炸出來的雞排尺寸英偉，巨型過你塊面！外表又超金黃，香氣散遍半條街，除非你怕肥怕暗瘡或飽到嘔，否則不可能忍口！我當然知道香港也有豪大，但台北價錢只是香港一半，分量卻一樣，好鬼抵食！

大雞排（NT\$85），不裹厚麵糊，沒打扁充大片，一咬開脆薄皮，熱騰騰的肉香和肉汁馬上在嘴裡勁爆，最好狂加胡椒和辣粉，好食到痹！敬請兩人買一塊，無謂浪費食物。

📍 文林路 115 號
🕐 15:30-00:00

⑥絕世滄海遺珠
大上海生煎包
★★★★★

　　這家生煎包店，絕對是全士林最被忽略的絕世好店！它的生煎包，是我半世人吃過最好吃的，在我心中它是「世一」！包子拿上手顆顆飽滿，一定是熱呼呼的。各位團友儘量即買即食，放久了有水氣味道就變差，但再差也比別家好味，問你服未！

生煎包（NT\$16）薄皮軟綿，底層焦酥，一口咬下，肉餡發出陣陣濃香，咬下去肉汁洶湧噴出，卻又堅實不散開，滿口是肉香，驚豔地好食！

📍 文林路 101 巷 10 號
🕐 15:00-22:30（周二休）
溫提：有肉包和高麗菜兩種，我偏愛菜包，一次連吞三個！

⑦ 獨步士林 河粉煎

★★★

在士林，河粉煎只此一家。河粉煎外表胖白肥嫩好像很好生養。由糯米揉搓而成的外皮，包著滿滿的赤肉碎及香菇，在鐵板上煎至金黃色，吃下去綿密的口感有點像蘿蔔糕。肉餡早已用糖醬油攪拌醃過，鹹度適中，吃時無須加添任何佐料，已經非常美味。

河粉煎（NT$35）外脆內Q軟，吃下去綿密的口感有點像蘿蔔糕，再淋上醬汁，一同融在口中，四溢在齒頰間，好食！

📍 文林路 102 號（大上海生煎包旁）
⏰ 16:00-00:00

⑧ 佐酒佳品 有意落花生

經營了70多年的有意落花生，現在改了店名叫有意伴手禮，是士林夜市數一數二的隱藏名店，專賣台灣名產太陽餅、鳳梨酥、花生、瓜子、麻糬、果凍等。最馳名的當然是招牌花生，靈活地用上各種不同調味品調製，有鹽酥、蛋奶、鹹乳、蒜蓉、五香等味道可選（NT$70一包），花生甘香帶鹹，是佐酒佳品，好食過萬里望花生太多了！是大家買手信的好選擇。

選用優質的落花生，再經由經驗老道的師傅焙炒，降低水分含量，加上少少精鹽或各種佐料提味，讓人越嚼越香。

📍 大東路 5 號
📞 (02)28812121 ⏰ 16:00-23:00

西門町
台北車站
商圈
東區
華西街
夜市
光華電腦
商圈、華
山1914
信義區
101
夜市 臨江街
永康街
中山
夜市 寧夏觀光
士林夜市
北投溫泉
淡水
師大夜市
饒河街
夜市
大直
夜市 基隆廟口
烏來
九份

⑨ 老字號 MMA 擂台
大南路美食

　　士林掃街重地，叫大南路。總之一到慈誠宮（又稱士林媽祖廟）的廟前，就會見到一大堆美食，也別看輕那些梗舖和街檔，它們絕大部分都是50年以上的老字號，最老的店子就聚集在這裡，絕對是美食MMA擂台，大家可來這裡打大佬！

老饕都會特意走來這條街挑機，食過就知名不虛傳！

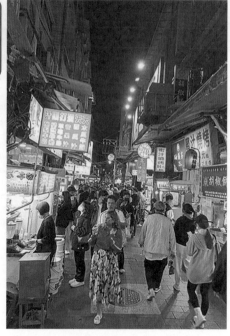

⑩ 堅持生烤
老士林蕭記
碳烤玉米 ★★

　　夜市內有多家碳烤玉米，惟有老士林蕭記，最值得一推，只因其他燒粟米檔紛紛採用先煮熟後烘烤（烤的速度快得多），但蕭記老闆則仍是堅持用炭烤全生的粟米，保留原有味道。由於烤一條要15分鐘，使得這檔永世排大隊。

玉米（一支約NT$110）一咬下非常軟糯，充滿碳烤香，火候得宜，口味會稍稍偏甜，但真的滿好吃的！

📍 大東街 39 號（摩曼頓運動店前，大東路與大南路口）
📞 0938-628997　　🕐 17:30-23:45
溫提：晚上 9 時前多數會賣光

⑪ 熱氣盡消
王記青草茶 ★★★

向大家推介一家賣青草茶的七十年老店。集齊青草茶、苦茶、枸杞茶、茅根茶等消暑降火的涼茶。標榜使用天然植物熬煮，強調無添加，更遵循古法煉製的古早味，不加冰水的原汁原味呈現。吃了一大堆炸物，真要來飲杯青草茶退退火啊！

小妹最愛的就是這苦茶（NT$55/杯，NT$150/瓶），雖然跟華西街名物「左手香汁」仍有段距離，但還是蠻苦的！飲完即下火，食得夜市炸物多，例必要飲一杯！

青草茶（NT$20/杯、、NT$90/瓶），甘甜帶薄荷香，一喝下已覺熱氣盡消，厲害！

📍 大南路 44 號　📞 (02)28810966　⏰ 08:30-00:30

溫提：店內也售紅茶、綠茶、奶茶、綠奶茶，我的專業意見就是，別多心了，買它的涼茶吧！

⑫ 麵線一哥
士林廟口老店
阿亮麵線 ★★

西門町有麵線老大哥「阿宗麵線」，而士林最受歡迎叫「阿亮」，開店50幾年。將兩家味道比較一下，「阿亮」的蚵仔大腸爽脆，湯頭清甜；「阿宗」則味道濃烈，兩者各具特色。一場來到台北，當然要做騎牆派，兩間都試勻啦！

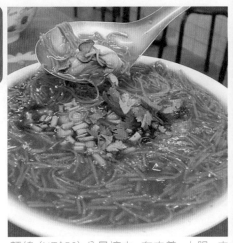

麵線（NT$50）分量適中，有肉羹、大腸、肉焿、花枝，還有很肥美蚵仔。麵線的口感更接近台南傳統的麵線古早風味，可加一點老闆自製的辣椒醬，吃過會上癮。

📍 大南路 84 號
📞 0935-879486　⏰ 15:30-00:00

西門町
台北車站 商圈
東區
華西街 夜市
光華商圈‧華山1914
101 信義區
臨江街 夜市
永康街
中山
寧夏觀光 夜市
士林夜市
北投溫泉
淡水
師大夜市
饒河街 夜市
大直
基隆廟口 夜市
烏來
九份

⑬ 顛覆你對肉圓的傳統印象
高雄肉圓
★★★★

廟口前除了阿亮，另一亮點就是高雄肉圓。肉圓用上清蒸的煮法，使米白外皮可口嫩滑，不像坊間喜愛用油炸的方式，搞到好好的肉圓變得燥熱且油膩。再加上此小檔做的肉圓，肉汁餡料並非包在皮中，而是直接淋落外皮上，令人倍覺口感滿溢！

肉圓（NT$50）一吃下肉圓外皮入口即化，肉餡肥瘦適中，淋上的醬汁口味獨特不死鹹，加上蒜泥也很好吃。

📍 大南路 84 號
⏰ 17:30-23:30
溫提：四神湯也是招牌，也值得試

⑭ 麻辣醬加分
家湘涼麵
★★★

愛吃涼麵的朋友來試吃，要特別注意這店的涼麵麵條做得軟順硬適中。愛吃辣的朋友試麻辣，辣度足夠令你頭皮發麻慾火焚身，我眼見很多人邊食邊狂咳，咳到肺都甩出來，所以真要先買了杯飲品才來吃啊。

麻辣涼麵（NT$55）麵條有嚼勁且較細，所以可以沾附的醬汁就變多了，醬汁調配得也真夠辣夠粗獷。

泰式臭豆腐（NT$55），外酥內軟，泰式辣醬也很加分，人客們例牌會點一碟。

📍 大南路 46 號
📞 0935-879486　⏰ 15:30-00:00

⑮ 只開 2.5 小時
現煮一鍋粥
★★★★

堪稱人類史上最難吃到的一碗粥（看清楚，不是最難吃！）老闆每天只開2.5小時！這檔幾十年的老粥店，每碗粥現點現煮，所以要吃一定要耐心等待！最熱賣的海鮮粥（NT$60）花枝蝦子給很多，粥本身也經過特別調理，不是單純的白粥！多年來價位沒調整多少，沒什麼可彈的，大家要吃便準時現身好了！

廣東粥（NT$60）不軟爛入口即化，湯頭香甜，海鮮和豬肝非常新鮮，料多實在。

📍 大西路 10 號（慈誠宮旁小巷入）
📞 （02）0963-289123　⏰ 17:00-19:30

⑯ 台灣最大連鎖運動店
摩曼頓

台灣最大的連鎖式運動用品店摩曼頓，等於香港的馬拉松。全台有超過100家店。台北區最大的店就是大南路這一間，佔地足足兩層。台灣一樣流行adidas、nike、reebok、converse、new balance等，在名牌專門店很難執到平貨，台灣鞋價亦普遍比香港貴，所以要檢便宜就要來摩曼頓或ABC-Mart。店子每日都會巧立名目大減價，總之想你入去就跌錢。除了現季貨有折，過季商品減幅更大，買到3折鞋不是夢！

📍 大南路 120 號
📞 （02）28838502　⏰ 15:00-22:00
www.momentum.com.tw

西門町
台北車站商圈
東區
華西街夜市
光華電腦商圈、華山1914
101·信義區
臨江街夜市
永康街
中山
寧夏觀光夜市
士林夜市
北投溫泉
淡水
師大夜市
饒河街夜市
大直
基隆廟口夜市
烏來
九份

⑰火鍋 + 烤肉 + 烤冰三食
韓玉館

★★★★

講個秘密大家知：你知唔知道去夜市掃一晚街，最後用嘅錢可能同你食一餐吃到飽一樣貴？所以喺我嘅仔時，好鍾意幫襯夜市嘅火鍋燒肉任食，但幾十年之後，本來一街都係兩食店嘅士林，差唔多執晒了，韓玉館基本上係死剩嘅一間，我死忠幫襯咗幾十年！

此店獨家加入炒冰，我帶朋友來，大家都玩得相當開心，試新嘢都值得吖！

基本嘅肉類海鮮，蔬菜生果沙律果汁同雪糕都落齊，亦都有烤肉醃過嘅牛肉同豬肉，算係有誠意。

幾十年前已引入咗嘅火鍋加烤肉二食爐，我帶過以前每一個女朋友嚟食，而家我都唔記得咗佢哋個名了。

用餐兩小時，記得留低最後半粒鐘玩炒冰。你喺雪櫃攞出一pat朱古力/士多啤梨水，喺個爐上兜吓兜吓，好快變一嚿雪糕，超過癮！

📍 文林路 75 號　📞 (02) 2881 3855
🕐 11:00- 凌晨 04:00

溫提：全日統一 NT$399 加一，用餐時間兩小時。
　　　六人同行一人免費。

⑱下雨才走到這裡來
士林市場

士林另一個覓食好地方，就是前身是鐵皮屋的士林市場，它像香港的市政局街市及熟食中心。地庫是美食廣場，地面一層有菜市場，也賣雜貨、算命和舊書攤，加上有很多好玩的遊戲檔。不過老實講，士林有太多好食的街檔了，所以我會下雨天才考慮鑽地底啦～

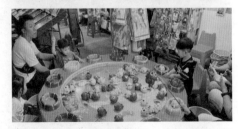

地面層有數之不盡嘅遊戲，小朋友玩得好開心，記得要帶主子嚟。

> 📍 基河路 101 號
> ⏰ 約 15:00 開始營業

⑲挖寶雜貨店
派擋古嚇

派擋古嚇是士林唯一的雜貨店！一走進去你會感覺像個自家倉庫，什麼東西都有，你會看到很多奇葩物品，彷彿掉進時空隧道，時代碎片被埋沒於此。只要你肯耐心發掘，必定可挖出往日的記憶！每次走進去，一定大有斬獲！

大量的10元特區，記得台幣約兌4:1，即係HK$2.5，問你去邊度搵！

連狗狗衫都有！

> 📍 大東路 13-9 號 B1
> ⏰ 18:00-22:30
> 溫提：很多貨物存放了幾十年，包裝上都鋪上了塵灰，記得 shopping 完要用酒精消毒液洗手呀！

⑳100 分雪花冰
辛發亭冰品名店
★ ★ ★ ★ ★

　　來到士林，別錯過辛發亭這家50年老店！它以蜜豆冰著名，滿盤刨冰覆滿了各種水果、蜜餞、湯圓、花生和紅豆等配料。但我會更首推它有各種口味的雪花冰。用刨冰機刨出來的一片片雪片堆成，入口超乎想像的細綿，再配合各式果粒、醬汁，好吃得難以言喻！我由18歲卜卜脆一條冷來台北旅遊，吃到現在帶女兒來吃，好感慨吧！

餐桌上有一台星座運程球（我簡稱渾球），入NT$10可拉一次桿，會跌出一張占卜紙，雖然內容盡是「小別勝新婚，收你百二蚊」之類的廢話，但我過去幾十年，每次仍要繼續玩，真是犯賤哦！

新鮮芒果雪片（NT$150），只在芒果當造期才供應。雪片冰並不似刨冰，不是那種直衝腦門的冰凍快感，卻是綿柔滑溜、像騰雲駕霧的細緻感。雪片的層次感在口中慢慢化開，令人回味無窮。

桑椹雪片（NT$80），酸甜交集恍似初戀般的，令人一試難忘。

📍 安平街 1 號
📞 （02）28320662　🕐 14:00-23:00（周六日 13:00-00:00）

溫提：碟頭大，現場所見多數人吃到一半已宣告棄權，儘可能二人分甘同味吧！

㉑ 男團友要來補一補了
士林十全排骨
★★

　　來士林夜市也可進補，說的就是藥燉排骨大補湯。湯底使用15種以上中藥材秘方燉製，在排甕裡煲足6粒鐘。補湯既可健體強身，也具備冬日進補或嚴夏消暑等功效。但別以為男人吃後會變得精壯，相信女團友都同意，有些男人一路走來始終如一，但也有一路走來始終唔得，你就認命吧！

十全排骨（NT$100）湯頭溫補不燥熱，帶有中藥的絲絲甘甜。餐牌上另有一款小排支骨（NT$100），最啱鍾意啃碎肋排，再吸出骨髓的變態團友！

📍 基河路 119 號
📞（02）2888 1057　⏰15:00-00:30

溫提：可叫多一碟乾麵線（NT$30），跟補湯是絕配的組合。將有蒜味的醬汁拌勻後，意外地好吃。

㉒ 氛圍極佳居酒屋
大村武串燒居酒屋
★★★

飲了很多杯HIGH BALL+燒酎之後，人已神志不清，拍下這幅相片又忘了拍餐牌，忘記價錢又忘了點過什麼肉了！總之串燒都環繞在NT$100-200之間，不貴的……

　　士林夜市商圈什麼食店都有，唯獨居酒屋卻只得幾家。我就給你介紹最正斗的大村武，店內裝潢充滿了日式懷舊風格，像身在新宿某居酒屋的氛圍。除了居酒屋必吃的串燒和熱食，飲料更有齊啤酒、燒酎、清酒、利口酒和梅酒等，超適合愛買醉的團友！晚上六時開始營業，已有人龍在排隊，大家早來早享受。

這碌嘢也忘記是什麼……隨便啦，大家來到亂點一通就好，最緊要飲多幾杯，眾人皆醒我獨醉的感覺太正了！

📍 基河路 255 號
📞（02）2883-0777　⏰18:00-01:00

㉓ 去夜市前後的攻略
士林周邊有乜玩？

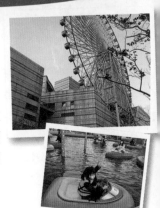

在士林夜市附近，還有幾個值得一遊的景點，譬如 7 分鐘車程的圓山飯店和 12 分鐘車程的國立故宮博物院。但我最想介紹給各位團友的，反而是近年愈來愈多人愛去的新景點「大直美麗華商圈」，和親子遊樂場「臺北市立兒童新樂園」，兩處都是去士林夜市前後，可考慮一去的地方。

㉔ 最接近市區的親子遊樂場
臺北市立兒童新樂園

自從有了女兒之後，我就很積極去發掘在台北的親子家庭活動，兒童新樂園是我最大的發現！它也是台北市內最大最好玩的遊樂場，沒有之一。更重要就是交通便利和收費非常便宜，最啱一家大細或情侶來玩幾粒鐘，玩完就直落去附近的士林夜市掃街，小朋友放完電心力交瘁腳都軟了冇投訴！

收費	
成人	全票：30元。優待票：15元（7歲以上未滿12歲）。6歲以下兒童、65歲以上長者免費入園。另有一日票：200元，含入園門票及不限次數搭乘編號1號至13號大型遊樂設施。
網站	https://www.tcap.taipei/

交通	
巴士	1. 捷運劍潭站3號出口，搭乘41、紅30、兒樂2號線、529（例假日停駛）→至兒童新樂園站下車 2. 捷運士林站1號出口，搭乘255區、紅30、620、兒樂1號線（平日停駛）→至兒童新樂園站下車
的士	由劍潭站或士林站搭的士去兒童新樂園，車費約NT$100-130
步行	由劍潭站或士林站步行去兒童新樂園，腳程都是約20分鐘

📍 士林區承德路五段 55 號
🕐 周一休息、周二至五 09:00–17:00、周六日 09:00–18:00

㉕ 你有幾多時間先？
逐個遊戲買票 vs 一日票

兒童新樂園門票與設施分開計算，門票收費只要 NT$30，各種遊樂設施每項設施一次費用 NT$20-80，若是時間不夠的就適宜逐個買（你去過迪士尼便知道，要計埋排隊時間啊老友！）若你決定逗留 4 小時以上或想玩盡所有遊戲，就買 NT$200 一日票吧，可無限次玩 13 項遊樂設施，玩一轉你都累趴了。

㉖ 開心放題
遊戲大攻略

放心！整個遊樂場的遊戲刺激度都不會太強，甚至連海盜船也適合小朋友玩。若要感受高空擺蕩的離心力，就要往海盜船的兩端坐！但我女兒小 C 坐過卻說太過小兒科了！我說：「嘩！妳先 7 歲喎！」她說：「我已經 7 歲半了！」

刺激程度★★★★　　**排隊慘烈度★★★★★**

爸媽駕著最炫的碰碰跑車帶著小朋友橫衝直撞，見到樣衰的人就要「直直撞」，真是爽 YY！這個要玩 3 次！另有碰碰船都好玩，好想撞啲豬兜落水！

刺激程度★★★　　**排隊慘烈度★★★**

西門町
台北車站
商圈
東區
華西街
夜市
光華電腦
商圈、華
山1914
101
信義區
臨江街
夜市
永康街
中山
寧夏觀光
夜市
士林夜市
北投溫泉
淡水
師大夜市
饒河街
夜市
大直
夜市
基隆廟口
烏來
九份

未玩過旋轉木馬就不似來過遊樂場吧？
樂園以海洋生物造型、彩繪做主題，站在
海藍色的旋轉木馬前打卡亦非常之靚……
我是指那些海洋生物！

刺激程度★　　排隊慘烈度★★★

　　宇宙迴旋算是比較刺激的遊戲了，以八大行星與太陽為主題，旋轉升
空時伴隨體驗離心力的快感，不過樓下的朋友要小心看樓上，我親眼見
過有小朋友的鞋飛落嚟，看誰中頭獎！

刺激程度★★★★★　　排隊慘烈度★★★★

　　在摩天輪內，小C睡著了！

刺激程度★　　排隊慘烈度★★★

就算齋買入園票，在園內玩下免費公園、沙池、看看表演、拍照打卡也是樂趣。

樂園內有 Burger king、misterdcount 和食鍋貼水餃的四海遊龍等，還有美食廣場和 7-11，價格都跟外面差不多，不會像「滴落尼」般老劏，放心！另外，零食車也很正，小 C 買這個棉花糖（NT$70）大過佢個頭，重要係幾好食！

西門町

台北車站 商圈

東區

華西街 夜市

光華電腦 商圈、華 山1914

信義區 101

臨江街 夜市

永康街

中山

寧夏觀光 夜市

士林夜市

北投溫泉

淡水

師大夜市

饒河街 夜市

大直

基隆廟口 夜市

烏來

九份

若你真的抽不出時間入兒童新樂園，附近有個叫「美崙公園」，給小朋友的遊樂設施也非常好玩新奇，當然完全免費啦！

　　在兒童新樂園附近還有一個「國立臺灣科學教育館」，有各類有趣的科學教育展覽、體驗活動、互動劇場讓大小朋友「玩」科學。至於另一個「台北市立天文科學教育館」，適合家庭親子體驗各種上太空的互動設施⋯⋯帶孩子的團友真可在這裡磨足一整天！

　　像 Marvel 電影神秘總部的是科教館，那個金色菠蘿包當然是天文館啦！

國立臺灣科學教育館
網站：https://www.ntsec.gov.tw/

台北市立天文科學教育館
網站：https://tam.gov.taipei/

㉗移民港人最愛住的地區
大直美麗華商圈

介紹完親子遊樂場「兒童新樂園」，另外就是「大直美麗華商圈」，最適合去完士林夜市意猶未盡的團友們，可搭免費專車前往距離士林10分鐘車程的美麗華百樂園坐摩天輪、去新商場Noke溜冰，甚至有高爾夫球練習場和向著美麗河景可踩足半天的單車徑，近年好多香港人（包括我幾位老友）移民去台灣都愛住大直和內湖區，總有其原因。

由於太好玩了，我會另開一章「大直區」詳細介紹，團友們有時間去玩下吖！

在美麗華摩天輪對街，最新開的巨型商場「NOKE忠泰樂生活」，有符合國際賽事標準的極光冰場可溜冰，也有在台灣被喻為最美書店的蔦屋書店，文創味濃，有點像k11 musea。藝文青應該會逛得頗開心，去吧！

㉘10 分鐘直達
士林夜市去
美麗華攻略

由士林往來美麗華百樂園，只需在捷運劍潭站「出口1」搭美麗華免費接駁專車，車程10分鐘可直達商場。免費專車真是由一架巴士改裝而成（其實沒改什麼），令這個商場增加了很多人流，真是本小利大的宣傳手法，遊客們無形中也多了一個地方玩，是雙贏！

呢架真係一架巴士嚟㗎！但唔收車錢……
感覺似送你去KK園區賣豬仔！

西門町
台北車站 商圈
東區
華西街 夜市
光華電腦商圈、華山1914
信義區 101
臨江街 夜市
永康街
中山
寧夏觀光 夜市
士林夜市
北投溫泉
淡水
師大夜市
饒河街 夜市
大直 夜市
基隆廟口
烏來
九份

㉙靠一個摩天輪食糊
美麗華摩天輪

在夜市玩完仍意猶未盡嗎？可搭免費專車去距離士林10分鐘車程的美麗華百樂園。商場都係熟口熟面嘅啲舖，最大的賣點是商場頂樓有個設計參照自東京台場的頂樓的「百米高空摩天輪」，成為情人約會的熱門打卡地標。

此外，這裡也有Imax影院，有很多熟口熟面的食肆和商店，逢節假日登場的特色市集與藝文演出，可消磨它兩三小時，若是為了摩天輪而來。最好在夜晚才過來，夜間有摩天輪霓虹燈光show，會更加浪漫壯麗。

摩天輪當然及不上日本台場的規模，但已是台灣唯一高達100米的摩天輪，也是亞洲第二大百貨摩天輪，能把整個台北市盡收眼簾，轉一圈約17分鐘，也算對得起收費啦。有特別的透明水晶包廂，但隊伍要等很長。

除了摩天輪，頂樓廣場還有旋轉木馬，父母別掛住拍拖，都要服侍小朋友，他們才是主子！

📍 敬業三路 20 號
📞 (02) 21753456
⏰ 11:00-22:00
miramar.com.tw/miramar

5 樓摩天輪收費

成人	NT$150 (周一至周五) NT$200 (周六、日及公眾假期)
小童及長者	NT$120 (周一至周五) NT$150 (周六、日及公眾假期)

前往方法

免費專車	劍潭站「出口1」有免費專車直達，每天10:50-22:00行駛，約15-20分鐘一班車，車程10分鐘；在美麗華出發的末班車則是22:30
捷運	搭乘捷運文湖線至「BR15 劍南路站」，3號出口出站即可抵達美麗華百樂園。
的士	由士林乘的士前往，車費約NT$200-230。若在台北車站或西門町乘的士前往，車費約NT$320-370。

台灣溫泉之源

北投溫泉

大家首次知道台北有溫泉，應該就是北投吧？

事實上，在台北區內，北投是最容易去的溫泉區，有捷運直達。打從你踏出新北投捷運站開始，已嗅到一陣陣濃濃的硫磺氣味。若你選擇步行上山，走在山路上，你甚至會見到硫氣在你附近縷縷如山雲乍吐的奇觀，再加上日治遺留下來的簡樸日式庭園遍佈山頭，你真會懷疑自己已到了日本箱根，或闖進了伊豆。

北投還有一個台北最美麗的圖書館，我常常在這裡寫小說，見到我不用打招呼，我可不是發哥，謝謝！

前往方法

捷運 | 乘坐捷運淡水信義線到「R22A新北投」站，再步行或轉乘的士/巴士前往各個溫泉。路程由幾分鐘至最多半小時，看你目的地而定。譬如步行到接近山頂的春天酒店約需半小時，就建議乘巴士或的士（約NT$120）。如想去瀧乃湯、地熱谷或圖書館，由捷運站步往也不過幾分鐘，不用乘車。

台鐵 | 在「北投」捷運站（小心注意！不是「新北投站」）乘搭「230」巴士，會途經地熱谷、春天酒店、北投文物館幾個熱門景點。

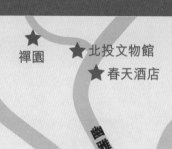

★ 禪園

★ 北投文物館

★ 春天酒店

幽雅路

地熱谷 ★

中山路

中心街

新民路

光明路

梅庭 ★

溫泉路

千禧湯 ★

★ 瀧乃湯

北投溫泉博物館 ★

北投圖書館 ★

北投公園 ★

新北投捷運站

★ 光明路食街

復興公園泡腳池

★ 中和街

★ 新北投車站

① 在擁有百年歷史的名勝泡湯
少帥禪園

禪園位處北投頂端，鄰近陽明山的山腰，過去曾是張學良（不是張學友！）的幽禁故居。由春天酒店步行上去約5分鐘，位置隱密但居高臨下，可遠眺整個北投區靚景。有泡湯的湯屋也有餐館，但價錢屬於最高等級。雙人湯屋泡90分鐘NT$2000起。淨泡腳加一杯飲品NT$599。另有餐館可享季節套餐，每人NT$2500起計。

📍幽雅路 34 號 📞886-2-2893-5336 🕐湯屋 11:00-21:00

溫提：1. 除了從春天酒店步行到達，也有巴士直達。從「北投捷運站」乘搭「230」巴士，到「北投文物館站」下車即見；2. 少帥禪園不開放參觀，入園最低消費 NT$200

網站：https://sgarden.com.tw/

② 難得一見的全木造建築
北投文物館

北投文物館建於1921年，是難得一見的全木造建築，當年是北投最高級的溫泉旅館，後來結業，被政府文化局列為市定古蹟，請專家以傳統工法進行全館修復，煥然一新後重新對外開放。全館共兩層，空間感不大，但有語音導覽、影片解說可看、可參觀傳統編製品，還有互動式多媒體可玩，可試手作和菓子，有餐廳可飲下午茶，周六還有抹茶茶道體驗，很適宜靜態和有禪意的團友前來。愛熱鬧者自行跳過此行程。

📍 幽雅路 32 號

📞 (02) 2891 2318 🕐 10:00-18:00（周一休館）

溫提：門票 NT$120，優待票 NT$50（學生及 65 歲以上）

網站：https://beitoumuseum.org.tw/

③ 五星級泡湯
春天酒店

在新北投站步上30分鐘山路，乘車也要10分鐘才抵達春天酒店，位置在北投頂峰，是一家真正的五星級酒店，住宿方面，每家房間均匠心設計，只要坐進浴缸，高度剛好可俯瞰整個北投山區美景。至於個人湯屋，則配備梳妝檯、吹風機、清潔用品，還有礦泉水，儘量做到體貼週到。無論住宿或泡湯，價錢都是數一數二的昂貴，但一分錢一分貨，確有五星級享受。

衝擊SPA利用細氣泡按摩身體，擴張全身毛孔，活化和滋潤肌膚。

寢浴池借助浮力與壓力均勻按摩全身，尤其針對腰部，以水壓刺激血液循環，舒緩腰痛和神經痛。

露天風呂設有SPA功能池，花瓣浴由天然萃取的花瓣，加入陽明山礦物泉水，泡浸分外舒適。

個人湯屋設備完善。提供風筒、毛巾、礦泉水及一套盥浴用品。浴池寬闊，兩個人一同浸浴也極為舒適。

最基本的山水雙人客房，客房內備有觀音石浴池，溫泉用白璜原湯。房間溫泉座落窗畔，秀麗風光盡收眼簾，滿意吖！

📍 幽雅路 18 號　　📞 (02) 28975555
⏰ 湯屋 24 小時皆可入場，露天風呂營業時間 09:00-22:00。

溫提：1. 露天風呂 1 小時 NT$800，室內湯屋 1 小時 NT$600。
**　　　2. 露天風呂 SPA 必須穿泳衣和泳帽。**

西門町

台北車站 商圈

東區

華西街 夜市

光華電腦 商圈、華 山1914

101 信義區

臨江街 夜市

永康街

中山

寧夏觀光 夜市 士林夜市

北投溫泉

淡水

師大夜市

饒河街 夜市

大直 夜市 基隆廟口

烏來

九份

④ 地獄 x 仙境
地熱谷

地熱谷是北投區的源頭出口，來到這裡，首先會聞到硫磺氣味四處瀰漫，水溫超熱，足足攝氏90度！曾經有條茂丙失足被燙熟，慘變人肉湯，自此這裡便有「地獄谷」之恐怖稱號了！其後關閉重修，加添了幾重欄杆來保護……除非你被同行朋友買兇殺人，否則大致安全。無論如何，來到這個泉溫約在65-80度之間、全世界少有的「青磺泉」，走在泉口部分的漫天煙霧中，教人如臨仙境，的確有種浪漫感！

死到臨頭，你最好深切反省自己有冇對老婆唔住，唔係佢推你落地熱谷浸熟你，你會累我少咗個讀者啊！

沿著新建的環湖步道漫步，感受著大自然的蒸氣Spa。站在白煙裊裊的泉口位置蒸10分鐘，簡直可當作做一個免費facial！

地熱谷近年經過景觀再造，再不容許遊人帶雞蛋來煮溫泉蛋，也移除以前可泡腳的親水溝渠了，但就在公園入口處新設了個「手湯」，這個淨手礦泉湯都幾熱㗎！

地熱谷門前就有一列小食店，食碗溫泉蛋麵、咬條高粱酒香腸，整多枝雪條先再出發啦！水準如何？唔，食完會飽咁啦～～

📍 中山路 30 號
🕐 09:00-17:00（周一休）

231

⑤ 廉價泡湯好選擇
千禧湯

　　去北投浸溫泉，一直以來都要數瀧乃湯最廉宜，但終被台北政府興建的北投公園親水公園露天溫泉「千禧湯」取代了！千禧湯是男女混合大眾露天溫泉浴池，必須穿泳衣（別用忘記帶泳衣做藉口來裸泳，場內有泳衣賣）。園內共有六個池，四熱池兩冷池，用的是青磺泉。池以石頭堆砌而成，有日式泡湯的風味。平平地浸下，ok啦！

當然啦，收費平自然人多！平日尚算靜靜地幾舒服，假日嚟到似去咗公眾泳池的嬉水池，啲嘅仔嘅妹嘈到拆天！叔叔不行了！

入場前見到好多規例，似足老豆教仔，連著乜嘢泳衣都有規定，我影張相畀大家，自己睇路！

📍 中山路 6 號
📞（02）8972260　⏰ 05:30-22:00
收費：NT$60
溫提：有儲物箱，須自備毛巾和泳衣。

⑥ 北投唯一大眾裸湯
瀧乃湯

　　瀧乃湯在日治時代興建，是台灣第一家青磺溫泉澡場，有過百年歷史，巴閉在於連日本皇太子也曾到此浸浴，大門就有大石刻著這段光輝歷史。澡場仍舊保留著日治時代的陳設，雖有點殘舊但總算保養得宜，不會甩皮甩骨屋頂突然飛兩塊磚下來。

　　請注意：這是日本傳統式溫泉，男女會分浴，但任何人都絕不能穿泳衣浸浴，露體狂應該很「雀」躍，來吧！

📍 光明路 244 號　📞（02）28912236
⏰ 06:30-21:00（周三休）
收費：不限時，大人小童一律 NT$150，6 歲以下不准入場
溫提：1、除了男女大眾池裸湯，還有雙人湯屋（NT$400/2人/60 分鐘）、家人湯屋（NT$600/2 人 /60 分鐘），場次 10:00-18:00。2、記得帶毛巾、沐浴乳、洗髮精等。

⑦ 明信片級數靚景點
梅庭

　　北投梅庭建於1930，是一棟見證戰爭時代和順應北投風土而建的和洋式別莊。二次世界大戰後，主要作為私人住宅使用，2006年因其建築特色被列為歷史建築，免費公開展覽。這個像極了京都美麗日式庭院的景點，是我在北投之中最喜歡的景點之一，隨便拍都像一張張明信片。

一走進梅庭，就能夠感受到十分愜意的氛圍，假日更有文青市集和街頭藝人現場駐唱，讓辛苦走上半山的你回復好心情。

進入梅庭室內參觀之前，必須穿著襪子，和脫鞋子才能內進，很有儀式感。

室內外也掛著紅白燈籠，有濃厚的日式風。

室內地方不大，但純木造的和室感覺就是非常寧靜素雅，好像去了日劇古代場景裡。

最最最估不到的，就是在一個房間裡（我猜真是浴室），居然藏著波波池！小C當然第一時間跳入池內扮泡澡，同場還有男童，兩人同浴讓我非常生氣！

📍 北投區中山路 6 號
📞 (02) 2897 2647
🕙 10:00-18:00（周一休）

西門町
台北車站
商圈
東區
華西街
夜市
光華電腦
商圈、華
山1914
信義區
101
臨江街
夜市
永康街
中山
寧夏觀光
夜市
士林夜市
北投溫泉
淡水
師大夜市
饒河街
夜市
大直
夜市
基隆廟口
烏來
九份

⑧ 超氣派百年古蹟 北投溫泉博物館

在北投圖書館旁邊，會見到一幢超有氣派的兩層樓仿英式磚造建築，那就是北投溫泉博物館。它仿照日本靜岡縣伊豆山溫泉的方式興建而成，在當年是規模最大、最華麗的公共浴場，現已指定為三級古蹟，整修成溫泉博物館。館內展出許多關於北投歷史以及溫泉文化的相關文物介紹，也講解溫泉的原理，不用入場費，真是太值得入去打卡了吧！

📍 中山路 2 號
📞 (02) 28939981
🕐 10:00-18:00（周一休）

⑨ 靚到無言的圖書館 北投圖書館

一開始見到這幢木造的巨大建築，還以為是座廟宇，怎也估不到是圖書館，嚇得我！

它是台灣首幢綠建築圖書館，座落於林木茂密、生態環境豐富的北投公園內。外觀由上往下看會呈現三角形，屋頂上更設有太陽能板，週遭環境非常優美，有湖也有樹，綠蔭盎然，甚至可坐出露台。在這裡無論看書或寫作，都會增強靈氣！但也由於全木造，走在圖書館地板上都怕太大聲會影響到別人看書，自動乖乖安靜。

📍 北投區光明路 251 號
📞 (02) 28977682
🕐 08:30-21:00（周日 09:00-17:00）

⑩ 平食之選
光明路食街

北投溫泉有什麼搵食好去處？走出新北投捷運站只要走一分鐘的光明路，是食肆集中地。由四海遊龍煎餃、爭鮮、大戶屋到台式傳統小吃店，肉燥麵、切仔麵、老店鬍鬚張魯肉飯等小吃，亦有老麥和吉野家，可在浸溫泉前後填肚，絕對不用走去溫泉飯店的餐廳給劏到一頸血，最啱精打細算的團友們。光明路食肆一般開到深夜，不怕摸門釘。

⑪ 火車鐵道迷成就解鎖
新北投車站

在新北投捷運站旁，居然出現一個新北投車站！它當然不是用作乘車，其實是台北市目前僅存的百年車站建築。過去真的是台鐵的停靠站之一，隨著捷運的興建而拆除掉，但政府肯聽市民聲音，真的將整個車站搬回來了。當然，現在只是一個展示舊物的博物館，但這個景點很多打卡位，無論是否火車鐵道迷都要來一趟！

站內主題為「車站時光」，木造結構的站內也真的營造出一種懷舊感。

紀念品超精美，不是鐵道迷都大出血！

車站旁停靠了舊火車的車廂，車內展示了懷舊的行李箱、早期的報紙、火車獨有的綠墊座位，簡直像時光倒流。

📍 北投區七星街 1 號
📞 (02) 28915558
⏰ 10:00-18:00（周一休）

⑫去親子公園內泡腳
復興公園泡腳池園區

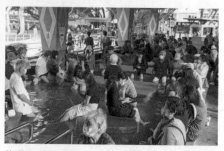

以前地熱谷內有免費泡腳的地方，但現在修建後已不再容許泡腳了，免得團友們一場來到北投玩會失望，我決定首度公開這個一直私藏的神秘泡腳好去處。

距離新北投捷運站步程五分鐘，就會抵達復興公園，這裡除了有各種給小朋友遊玩的遊樂設施，最神奇的就是設有一個泡腳的溫泉池，這也是北投所有泡腳池中最便利的一個，其他都要轉乘巴士去，太麻煩了。

復興公園泡腳池採用木造，走日式浴場懷舊風，泉源是酸性氯化物硫酸鹽泉，俗稱「青磺」，一般坊間認為對於慢性皮膚病、紓解關節肌肉痠痛、促進新陳代謝有不錯的效果。小朋友都可一齊浸腳，但當然要由家長陪同啦。

泡腳三寶是細毛巾、拖鞋和短褲，但由於旅行儘量少帶嘢，我只會帶幾張廚房紙抹抹腳就算了。至於為何要帶短褲？只因為三個池中，有一個高池是可以泡到膝蓋，溫泉泡關節的療效特別好，但長褲無法捲過膝蓋，所以想浸埋膝蓋，就要帶短褲。

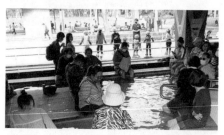

以前未試過泡腳的團友，謹記一個重要規矩，就是下池前一定要先去沖水區洗洗腳，免得襪子甩棉污染成個池。只因我第一次去泡腳時不懂規例真的給人鬧過，但想起來也覺得自己抵鬧啊。

公園裡有很多給小朋友放電的遊樂設備，泡腳區也距離不遠，很方便照應。

📍 北投區中和街 61 號
📞 24 小時
🕐 08:00-18:00（12:00-13:00 清場消毒）（周一休）

好玩10倍版的西貢

淡水

台灣人稱淡水為「東方版威尼斯」，它也是台北第一大港，海產甚豐。乘捷運前去不用一小時，非常方便，如果抽得出5-7小時的空檔，再加上天朗氣清，它是我去台北必遊的其中景點，感覺就像去「好玩10倍版的西貢」！

去淡水可分成兩種玩法：愛熱鬧的人，儘量抽周末或假日去，皆因最精彩的都會空群而出，路邊攤擺得成行成市，令人吃不停口。街頭藝術表演者也全數出動獻技。但若你愛靜，也不太愛吃，只想靜靜認識一下淡水名勝，或去八里舒服放風，或去漁人碼頭欣賞一下淡水日落，就選擇遊人不太多的平日出發，感覺悠遊舒服得多。

 前往方法

捷運	乘搭捷運淡水信義線至最後一站「R28淡水站」。用台北車站作起點計，車程約50分鐘，車費NT$50。
的士	由台北車站出發，需時約40分鐘，車費NT$600-700。

淡水

★ 海濱公園

大都會廣場 ★

★ 海邊走走　★ 世界搜奇館/失戀故事

★ 小時候彈珠

★ 淡水金色水岸公園

★ 新建成餅店

童玩反斗城 ★

★ 許義魚酥

福佑宮 ★

★ 淡水中正美食廣場

★ 渡船頭

★ 可口魚丸 / 阿香蝦捲

★ 阿媽的

阿婆鐵蛋 ★

★ 百葉溫州餛飩

★ 淡水禮拜堂

★ 文化阿給

★ STARBUCKS

★ 小白宮

★ 淡江中學

★ 消防局防災主題館

★ 真理大學

★ 紅毛城

中正路

中正路

公明街

往情人橋/漁人碼頭

淡水河

238

臺灣海峽

漁人碼頭及八里

淡水漁人碼頭巴士站 ★

LOVE造景 ★

★ 紅26巴士站

淡水觀光漁港 ★

情人橋 ★

麗寶漁人碼頭廣場 ★

木棧道 ★

★ 福容大飯店

溜溜帽遊樂場 ★

★ 情人塔

漁人碼頭觀景平台 ★

淡水河

淡水漁人碼頭輕軌站 ★

★ 挖子尾自然生態保留區

★ 水筆仔生態公園

八里風帆碼頭

★ 十三行文化公園

兒童遊戲場

★ 八里左岸地標

★ 八里左岸碼頭

觀海大道 綠林城堡 ★ ★

鍾愛一生

冒險趣遊戲場 八里婚紗廣場

一三行博物館

八里左岸公園 歡樂協力車 ★

統力雙胞胎 ★ ★

中山一段路

宋記紅油心蛋 ★

八里渡船頭老街

佘家孔雀蛤／福州兩相好

渡船頭公園

① 全家總動員
淡水假日好好玩

　　每逢周六日及假期，就會見到很多一家大細總動員出動，淡水也多了很多平日不會開檔的街檔和無數街頭表演，令這裡混亂到不像郊外。表演都集中在捷運淡水站旁的海濱公園內。表演多樣化，由即場素描到拉二胡、由綁氣球變卡通人物到幫你臨時紋身都有齊，令淡水熱鬧得像嘉年華。總之一家大細也能找到娛樂，皆大歡喜！

這位老餅愛唱台語老歌，甚有四大癲王風範，總能吸引一大堆人圍觀，甚至有人隨鴨起舞。但演完一曲，觀眾便散了99%，誰也不肯付一點賣藝錢。順帶一提，那1%會付錢的觀眾我見過幾次了，做媒的。

好多人玩雜耍，這個係咪叫「五體呼拉圈」？

公園內有一連幾檔畫人像畫，鉛筆素描或彩色素描由NT$200起計，畫得總算有齊眼耳口鼻，畫隻狗也似番隻狗，對辦吖！你以為是AI繪畫咩！

靜態的默劇藝人，會一直維持同一個姿勢，直至有人投幣，才會轉換另一個姿勢，吸引很多小朋友駐足觀看……或挑機。

每逢假日，捷運站外都會舉辦小市集，老實講也不會檢到什麼便宜的了，總之睇啱就幫襯下，促進下台灣經濟啦！

在海濱公園內可租單車，有一大段單車徑，大人細路皆適宜。

西門町

台北車站商圈

東區

華西街夜市

光華電腦商圈、華山1914

101信義區

臨江街夜市

永康街

中山

寧夏觀光夜市

士林夜市

北投溫泉

淡水

師大夜市

饒河街夜市

大直

基隆廟口

烏來

九份

假日偶然會有小馬試騎，只限小朋友咋！在真正的馬術中心體驗騎馬都超貴，15分鐘保證過千，這裡多數收你約NT$300-400騎15分鐘，算是良心價啦！

有一種似曾相識的感覺，邊度都有大媽……

在海濱公園內有大片草地，望著淡水河好舒服。野餐、玩飛碟、放風箏和溜狗等都冇問題。

這種簡易版風箏設計很不錯，用釣魚般的魚杆放線，令到收放更加自如，小朋友也可容易控制到，聰明！

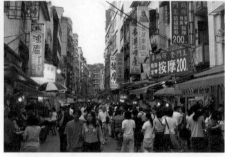

② 充電後再玩過
盲人按摩

　　淡水有三多：街頭小食多、遊戲檔多、盲人按摩店多。由捷運步去淡水老街一帶，一條街起碼有二三十家盲人按摩店，提供頭頸肩背、腳底或全身按摩。一般以20分鐘起計，價錢環繞NT$200-450之間，每家店有不同，但價錢都公開透明的寫在門外，可格價。大家也不用擔心水準，各家店都是領牌合資格的按摩師，最適合玩到累的團友來唞一唞充電。

⏰ 大部分店家 09:00-22:00

溫提：雖然俗語有曰：「邪骨能勝正 ^^」，但這裡色情免問 :<

③ 回到童年時
童玩反斗城

　　淡水有很多好玩的玩具店，值得一逛的，就是這家出售五十至七十年代懷舊玩具和零食的童玩反斗城。有很多早已失傳了的古早零食均可在這裡找到，例如麥芽糖餅、朱古力煙仔、爆炸糖和牛奶片等，但會不會食到肚屙就要聽天由命啦！至於玩具方面，大富翁、紙飛機、抽抽樂、玻璃彈珠和萬花筒等應有盡有，最適合中坑來這裡回味當年堅啪啪的日子，並感嘆現在屙尿都冇力啊！

📍 中正路 144 號
⏰ 9:00-21:00

西門町
台北車站
商圈
東區
華西街
夜市
光華電腦
商圈、華
山1914
信義區
101
臨江街
夜市
永康街
中山
寧夏觀光
夜市
士林夜市
北投溫泉
淡水
師大夜市
饒河街
夜市
大直
基隆廟口
夜市
烏來
九份

④ 認清楚咪買錯
許義魚酥
★★

近海吃海，魚酥是淡水另一名產。一街都賣魚酥，我數過竟超過30個牌子！幸好大多店有試食，某些店質素太差了，一吃之下簡直像啃卡樂B蝦條，試完即閃！水準比起其他雜嘜高上一截的叫許義魚酥，由小店「味香魚丸店」獨賣，位於淡水老街福佑宮旁，附近也有仿假者，甚麼「許願魚酥」、「起義魚酥」都有……千萬別買錯！

許義魚酥（NT$60）分原味及辣味。以黃魚肉和骨頭打碎後，加入地瓜粉攪拌成魚漿再切條，炸至金黃香脆，晾乾後再炸。香脆水準高也保留魚肉鮮甜，非常難得。

📍 中正路 184 號
📞 （02）28812121　⏰ 07:30-18:30（周六日 07:30-19:00）

⑤ 芝麻蛋黃餅香酥好食
新建成餅店

淡水老街上的超級名店，賣傳統精緻的喜餅。我的食家朋友PK說它的喜餅傳統口味甜度適中，而且不油不膩，口感相當之爽口。芝麻蛋黃餅香酥的餅皮與甜味適中的內餡，有蛋黃、奶酥、葡萄乾等內餡，讓滋味帶點甜又極為酥化，加上芝麻的加持……聽到我口水都流下來。

先告訴想買回香港做手信的團友，餅可放多久？在常溫的狀態下約1星期，冷藏的狀態下可2-3星期，大家可預一下時間。

📍 淡水區公明街 42 號
⏰ 08:00-22:00
溫提：PK 其他推薦：豆沙餡餅、芋泥酥、紅豆麻糬、梅子糕、綠豆糕、鳳梨酥、咖哩餅

⑥ 內行人都讚好
可口魚丸 ★★★

魚丸、魚酥、阿給，是到淡水值得一嚐的三大名產。先說魚丸，其實就是一種有餡的魚蛋，把鯊魚肉剁成漿狀，再包入肉燥、以豬骨湯伴著的呈橢圓形的魚丸。那麼何謂做得好呢？必須魚肉彈牙，又充滿香味和咬感；內餡的肉燥則要用料實在，不加進任何調味。由於魚丸實在太出名，整條老街都充斥著魚丸店，每家都說自己是老店的啦，但真正連內行人都肯讚好的，就是在中正路上這家50年老字號可口魚丸，團友們要認住了！

📍 中正路 232 號
📞 (02) 26233579　🕐 07:00-19:00
溫提：記得試埋可口魚丸的鄰居「阿香蝦捲」，頗好食！

⑦ 周董效應
百葉溫州餛飩 ★★★

淡水最知名的食店之一，開足50年了，包括蔥油餅、排骨麵、餛飩（即雲吞）、桂花荔枝冰等溫州道地小食，除了好吃，老闆聲明食品均不加味精，讓大家吃得放心。再加上這裡有個「周杰倫套餐」，令它更加門庭若市。江湖傳聞，周董當年在淡水讀高中時，常常到這裡點吃一碗餛飩湯（NT$100）+一隻烤雞腿（NT$90），由此可證實他原來是有錢仔啦！

我老婆說這隻雞髀真有周董的味道，但我滿心只想到雞排妹而已……沒什麼了，她想多了！

📍 中正路 177 號
📞 (02) 26217286
🕐 10:00-14:00，16:30-20:30
　　週末周日 10:00-20:30（周四休）

西門町
台北車站
商圈
東區
華西街
夜市
光華電腦
商圈、華
山1914
信義區
101
臨江街
夜市
永康街
中山
寧夏觀光
夜市
士林夜市
北投溫泉
淡水
師大夜市
饒河街
夜市
大直
基隆廟口
烏來
九份

⑯淡水名產之冠
文化阿給
★★★★

原以為「阿給」是人名，後來才知是日語「油豆腐」的意思，在淡水名產中，永遠雄踞著冠軍之位。賣阿給的店在淡水有無數間，每間都標榜是「第一家」、「最正宗」，但其實哪間才是最正宗最好食？就是深藏於真理街內的「文化阿給」！

你會問製作油豆腐有什麼難度啊？其實說難也不難：先把油豆腐中間挖空，填進冬粉（粉絲），再以魚漿封口蒸熟，吃的時候加上甜辣醬。阿給不難做，但甜辣醬做得好可難了，這方面文化阿給做得極好，所以是NO.1，必嚐！

注意排隊人龍分兩條：在店外的一條是「外賣」專用，另一條是「堂坐」，提議趕時間的團友買外賣算了（我都坐到旁邊的小學門口食），皆因做兩三個外賣才會服務一個堂坐。外賣謹記加錢轉用碗裝，不加錢的只會用膠袋入，吃時難度太高了！

阿給（NT$45）優勝在封口的魚漿與口感實在的油豆腐，粉絲更是煙韌有勁。秘製醬可選辣度，嗜辣叫大辣，怕辣的團友也最好選小辣，會比不加辣汁惹味得多。

魚丸湯（NT$35）就普普通通，湯微甜，丸少餡，只好安慰自己可中和阿給的油膩。

📍 真理街 6-4 號
📞 (02) 26213004　🕐 06:30-18:00（周六日 06:30-19:30）

溫提：店有點難找，最簡單走法是從「百葉溫州餛飩」向上斜路方向步行約 5 分鐘，見對面馬路的一條小斜巷就是真理街，文化阿給就在「文化國民小學」旁邊。

⑰ 不看可惜
淡水日落

一場去到淡水，如果不留低看一遍這裡聞名的黃昏日落，實在太對不起自己了！常常有人問我，最佳的觀賞地點在哪裡呢？其實，只要在渡船碼頭一帶，沿岸都是視野無阻，一到黃昏時分，整個海面都被照耀成黃金色，簡直有種夕陽無限好的感動！當然，熱戀情侶還是可以選擇將浪漫再升級一點，乘船到對岸的漁人碼頭那邊看。但如果你拍拖已超過兩年，就不用浪費心力了。

只要在無雲的黃昏，就能欣賞台灣八大景之一的「淡江夕照」，真是美絕。

毒男們坐在海傍玩手機等日落就可以了，小心唔好跌落海，唔好嘥咗個西瓜。

⑱ 家傳秘方
阿媽的酸梅湯
★ ★ ★

淡水特色小吃多籮籮，但講到特色飲品就少之又少。由於淡水海傍的煎炸小食特別多，酸咪咪的飲品相對較受歡迎，貪它甘醇可口，既能開脾健胃又降火止渴。賣酸梅湯的有好幾家，在阿婆鐵蛋附近的「阿媽的酸梅湯」最好飲。為何店名要問候娘親？皆因老闆在幼齒之時，阿媽經常給他做酸梅湯，長大後就用家傳秘方開店，真是他媽的家山有福！！

酸梅湯（NT$35）原料以青梅為主藥，要放在甕中醃製三個月，再取出加紫蘇、洛神花、薄荷等打成梅汁，並加進他媽的中藥秘方，味道比別家略酸，是吃掉一堆煎炸小食後的最佳解渴飲品。

📍 中正路 135 號之 3
🕐 10:00-22:00

西門町
台北車站商圈
東區
華西街夜市
光華電腦商圈、華山1914
101信義區
臨江街夜市
永康街
中山
寧夏觀光夜市
士林夜市
北投溫泉
淡水
師大夜市
饒河街夜市
大直
基隆廟口
烏來
九份

⑲ 人多必有因
阿婆鐵蛋
★★★

淡水小吃之中，又黑又硬的鐵蛋，該是最響噹噹了。何謂鐵蛋？製法是將滷好的蛋盛起，再風乾，反覆同一程序多次，才會變得既入味又有色澤。嚼頭十足的鐵蛋，size有大有小，材料分別是雞蛋和鵪鶉蛋，味道猶如滷好的豬腳薑醋。至於淡水哪一家的鐵蛋做得最好？你會眼見全部遊人離開淡水時都會手執一兩包阿婆鐵蛋的膠袋，大家都投它一票了。

鐵蛋（NT$100），外硬內軟，老餅和幼齒適合吃比較軟身的細粒裝，麻甩佬當然要吃大顆的，但要小心別哽死啊！

📍 中正路 135-1 號
📞 （02）26251625　⏰ 09:00-20:30

⑳ 全淡水最好食的蝦捲！
阿香蝦捲
★★★★★

其實我好驚食煎炸嘢，所以儘量不讓自己食太多垃圾，要食就食最值得一食的，阿香蝦捲是我每次去淡水老街裡翻悼得最多的店，因為真的忍不住它的美味啊！阿香的蝦捲之所以會好吃，除了蝦捲外皮做得酥脆，肉料勁鹹香之外，最重要的就是它們用來塗上蝦捲的特製甜辣醬同蒜頭醬油膏醬，一串有靈魂的蝦捲就此誕生了！這檔好食的另一個原因，就是多人幫襯，所以起鍋現炸的蝦捲（一串NT$25）永冇機會攤凍，不會變得軟趴趴不夠味。一口咬下包裹豬肉餡、蝦泥及青蔥的雲吞皮，卡滋卡滋好吃不膩口……忍不住又食多兩串，只好飲多杯阿媽的！

📍 淡水區中正路 230 號　📞（02）02 2623 3042
⏰ 10:30-20:30 （周四休息）

21 300年古蹟
紅毛城 + 小白宮

去到淡水除了吃吃吃和買鐵蛋，還有兩大古蹟「紅毛城」和「小白宮」也很值得一去。三百年前，荷蘭人建造紅毛城堡壘以軍事目的為主；後來英國人變成了領事館，所以紅毛城同時有著軍事防守的建築特色。小白宮則是前清淡水關稅務司官邸，是西班牙白堊迴廊式建築，以整齊排列的「半圓拱門」最受青睞，兩者也是拍婚紗相的熱門首選，遠眺淡水河非常壯觀，可一遊。

📍 淡水區中正路 28 巷 1 號 / 真理街 15 號
📞 (02) 2623 1001/ (02) 26282865
⏰ 09:30-17:00（周六日 09:30-18:00）【每月第一個周一公休】
門票：NT$80 (參觀範圍：憑當日票根可進入紅毛城、小白宮、砲台參觀)

22 拍婚紗相最熱點
淡水禮拜堂

我老友PK十年前已「嫁」來台灣了，他說他和台灣老婆影婚紗相的時候，印象最深刻的取景地點就是這個淡水禮拜堂。而事實上，它也真有令人眼前一亮的魅力！此禮拜堂有著仿哥德式的尖塔，柱頭以小帽尖裝飾，外牆以清水磚砌造，彩色玻璃，高聳鐘塔，滿有氣質，打卡必來。

📍 淡水區馬偕街 8 號
⏰ 外部開放參觀。內部除了有教會禮拜時間及舉辦活動外，平時不會開放。

23 最討厭的商場
大都會廣場

整個淡水，我最不想介紹的就是這裡！這商場就在淡水捷運站對面街，是我每次去淡水忽然遇上狂風暴雨（三次來總有兩次中，本來天朗氣清，突然就變天了），整個淡水都冇嘢好行冇嘢好食了，逼不得已只好找到這商場避雨，逛逛Uniqlo、NET買衫還好，但請問誰想在淡水食薩莉亞啊？

📍 中山路 8 號　📞 (02) 2626 7955　⏰ 11:00-22:00
溫提：Well，我給大家三間心水食店：
1. 兩餐（韓式火鍋任食，中價，加芝士盤更開心），
2. 夫婦乾杯（烤肉，非任食，氣氛開心）和 3. 石二鍋（一人一鍋，非任食，平價。檸檬冬瓜冰沙和黑豆茶無限續飲）。

西門町
台北車站 商圈
東區
華西街 夜市
山1914 商圈、華 光華電腦
信義區 101
臨江街 夜市
永康街
中山
寧夏觀光 夜市
士林夜市
北投溫泉
淡水
師大夜市
饒河街 夜市
大直 夜市
基隆廟口
烏來
九份

㉔ 想去離島就來這裡
渡船頭

　　淡水老街已可一逛老半天了，但若你的旅遊時間充足，也可在老街的渡船碼頭搭船去對岸的漁人碼頭或八里，船程只要10-15分鐘。

　　要特別注意的，反而是回程時間。回程的乘客極多，船卻不大，我試過要等到第四班船才能上船，這就呆呆排了一個小時的隊，時間大失預算，小心！

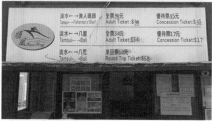

售票處就在碼頭旁，冇劃位，船滿了就會開船。所以建議大家睇定先，太多人在排隊就考慮要不要去，或改搭巴士前往（尤其在回程時）。

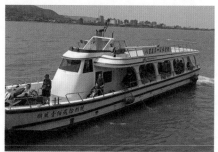

10多分鐘的船程涼風送爽好舒服，但會有海水飛濺入船艙，有人竟然會開遮真係冇氣派！我最愛海水打在臉上鹹鹹的好有王傑浪子feel，怕唧濕的坐後面啦！

相中的就是八里回程的人龍了，要知道這只是平日的一般情況，假日遊人多三倍，趕時間的團友宜慎重考慮要不要去啊！

📍 新北市淡水區環河道路
📞 （02）86301845
⏰ 07:00-20:00（10-15 分 / 班，依天候與人潮調整班次）

㉕ 等船也不會悶
渡船頭周邊

　　給大家介紹一下渡船頭附近的景物，讓大家在候船期間也可去看一下。

有個阿伯會在渡船頭用一塊爛木板和一枝木棒作畫，超多觀眾會見證他畫完一幅又一幅，至於他在畫什麼？藝術這回事你識條鐵咩！打卡就是了！

吉他＋小提琴二人男團，假日常常會在渡船頭獻唱（位置多在starbucks附近），歌藝和琴藝皆不俗，也歡迎大家點唱，當然一點打賞錢還是少不了。

新北市政府消防局防災宣導主題館，是一個很適合親子共遊，讓他們增長防災知識、寓教於樂的地方。場館小小的，但既有互動遊戲、可以讓小朋友穿消防衣拍照、當小主播，又可以獲得明信片。大人也可以體驗VR，所以說大小朋友都適合！要來玩記得先電話預約。若冇法子通電話，記住以下場次開始時間：10:00、11:00、13:30、14:30、15:30、（假日加開16:30），現場報名可在各場次開始前5分鐘報到候位。

渡船頭附近有個小公園，最好玩的是有一條又大又長的滑梯，足夠三個人並肩瀡下來，很多三角戀就是這樣開始的。

📍 新北市淡水區中正路 15 巷 5 號（防災宣導主題館）
📞 (02) 2626 3961
⏰ 10:00-11:40、13:30-16:10（假日：10:00-11:40、13:30-17:10）【周一休】

㉖ 甜蜜情人之選
漁人碼頭

漁人碼頭原本只是一個傳統的小漁港，位於淡水河出海口右岸。台灣政府將之開發成多功能的休閒漁港，現時不但擁有一座美輪美奐的浮動碼頭，還有332公尺的人行木棧道，國際級的海口景觀公園和一些商店、海鮮店和咖啡室。平日前來鬼影都冇隻，但每逢假日，情人橋河堤上便擠滿了等待落日沉入水面的遊客們，是情侶、畫家、長炮攝影家流連忘返之地，睇你熱鬧定愛幽靜，再決定幾時來。總之，來吹海風，發發呆，都無須門票。

情人橋前的LOVE紅心造景，早上不覺有何特別，晚上亮燈後就會靚得多了！

沿岸的木棧道是觀浪看夕陽的絕佳地點。還設有兩個四角形涼亭，夠晒風涼水冷。

漁人碼頭跨港大橋在情人節那天開幕，所以取名情人橋。雖然不想掃興，但在台灣的情侶禁地都市傳說中，情人們走過了這座「船景」造型的情人橋都會分手收場喋，好邪！

在房租貴到無倫的福容大飯店旁，除了高聳的情人塔，還有麗寶漁人碼頭廣場，也是這邊唯一一個有冷氣的小型室內商場，太熱了來這裡避暑就好。商場係死場，地面那層偶然會做特價散貨場，見平就買啦。三樓有免費積木玩具畀小孩子任玩（希望你去到仲未執），小朋友還是蠻開心的。

除了知名的情人橋，漁人碼頭還有一座105公尺高、曉得360度旋轉的情人塔，讓你飽覽淡水全視野的景觀台，無論是絕美的夕陽或燦爛夜景，任何時間都可搭成不同感覺的景致，吸引許多國內外遊客到此朝聖，其中又以戀人最多，很多人在塔上上演求婚記，所以才享有「情人塔」美譽。只會在周六日才開，票價NT$220。

漁人碼頭乘船附近的溜溜帽遊樂場，外觀看似摩登好玩，但設計超低能，家長在外面完全睇唔到裡面，唔知發生乜事。而且也不好攀爬，建議年紀太細的小朋友真的別玩了！

商場外有一家曾被喻為全台北最靚的Starbucks，嚴重失修後變殘殘舊舊，驟眼睇似足鬼屋，請問你見唔見到綠色小朋友？

西門町
台北車站 商圈
東區
華西街 夜市
光華電腦 商圈・華山1914
101 信義區
臨江街 夜市
永康街
中山
寧夏觀光 夜市
士林夜市
北投溫泉
淡水
師大夜市
饒河街 夜市
大直 基隆廟口 夜市
烏來
九份

漁人碼頭乘船處附近有一行食肆、酒吧和小賣店,由中上價至廉價食店都有,總算畀遊客覺得你冇老屈。還有按摩店、紀念品店和畀小朋友玩的出租電動車店,消磨幾個鐘冇問題。

很多時我頂唔順乘船的瘋狂人潮,都會改搭巴士「紅26」來往淡水和漁人碼頭,巴士站就在福容大飯店後面,5-15分鐘一班車,車次頻密,唔使同人逼船節省好多時間㗎。

最後要介紹埋近年新開的淡海輕軌,但留意是它不會經過淡水(那條線尚未開通),要搭就必須由「捷運紅樹林」站轉乘輕鐵到「淡水漁人碼頭」總站,途經的11個車站都擺放了幾米作品《閉上眼睛一下下》童話塑像。另外,搭輕軌的沿途風景真不錯,有森林境、城市境、過橋等,好新鮮,坐得好開心。

前往方法

搭船	從淡水渡船頭搭船到漁人碼頭,航程時間:12-15分鐘,航行班次:平日20-30分/班。冇固定班次,人滿即開船,票價:90元
巴士	從淡水捷運站「出口1」,去對面馬路的「捷運淡水站」巴士站搭客運「紅26」巴士、藍海先導公車、或836(假日)在「漁人碼頭站」或「淡水魚市」(最接近漁人碼頭情人橋)下車,車程20分鐘,車費:NT$15
輕鐵	從捷運「R27紅樹林」站,轉乘淡海輕鐵軌到「淡水漁人碼頭」站,車程約半小時,票價:NT$30

西門町
台北車站商圈
東區
華西街夜市
光華電腦商圈、華山1914
101信義區
臨江街夜市
永康街
中山
寧夏觀光夜市
士林夜市
北投溫泉
淡水
師大夜市
饒河街夜市
大直
基隆廟口夜市
烏來
九份

㉗ 一家大細可到此一遊
八里

　　來到淡水，除了逛老街、吃小食，看日落，也可去淡水對岸的八里看看。八里值得一看的景點有一大堆：八里渡船頭廣場、老榕碉堡、左岸公園、左岸碼頭等。大家也可在左岸公園租單車（租借每部車NT\$20），沿著河岸最美的自行車道，伴隨著微浪來一趟文化與生態之旅。小朋友們也不愁沒事可做，左岸公園內有大量遊玩設施。還有一處名為挖子尾的自然保留區，欣賞飛鳥生態，和沙岸地形退潮後的泥灘地上成群可愛的螃蟹與彈塗魚。八里老街更有一街的小食和手搖飲品。最讚的是八里的步道規劃非常完善，自然景觀也令人心曠神怡，打卡位非常非常多，是個一家大細也會覺得好玩的地方。

前往方法

搭船	由淡水渡船頭，乘船10分鐘便可到達八里渡船頭。冇固定班次，人滿即開船，票價：NT\$40

255

㉘ 飲杯茶食個飽先出發
八里渡船頭老街

八里渡船頭老街不同於淡水那邊一街都是美食，八里這邊想要吃飯休息，主要就在下船後即時見到的老街。老街商圈也精簡，由一條小斜路和碼頭右邊的一段路組成，呈L字型，5分鐘內行晒。各式店舖和街頭小食、租單車店、便利店都集中在此。走過了便要再走一段路才有小量食肆，所以建議大家先在這裡填飽肚子，再正式開始行程。

滿街都是給小朋友玩的小車子，小心睇住佢地，唔好界佢衝咗落海啊！

㉙ 單車暢遊行
租單車

來到八里，除非你只打算逛逛老街，買完雙胞胎和皮蛋就走人，否則應該都會在八里遊覽一下。若你是兩口子拍拖

當然不怕踱步，但如果扶老攜幼，我會強烈建議你租一架家庭單車代步，因為去各個景點路程也頗遙遠，河岸步道沿途沒遮陽處，隨時會中暑死掉，這些錢不能省。

試過幾間租車舖，我現在只會去這一家「歡樂協力車」租車，老闆人很好。

📍 渡船頭街 21 巷 8 號　📞 (02) 2610 0356　🕐 10:30-18:00

溫提：**參考價錢普通單車 50 元不限時間。雙人電動車 1 小時 NT\$300、2 小時 NT\$500。4 人電動車，一小時 NT\$400，兩小時 NT\$600，價錢會視乎平日或假日而有所變動。**

㉚ 現撈現煮
佘家孔雀蛤大王
★★★

八里海產豐富，最著名的就是孔雀蛤（即香港的青口）。佘家販賣的孔雀蛤都是現撈現煮，用蒜頭、蔥、九層塔炒香，水準不俗。就連食客等候的號碼牌，也用青口殼造，感覺統一！但由於人客太多，繁忙時段隨時要等上一頭半個鐘，趕時間的朋友，一見人多便要狠心放棄，光顧別家去。

📍 八里鄉渡船頭街 22 號　📞 (02) 26101286　🕐 11:00-20:00

溫提：**人均消費：NT\$300-500
推介有招牌炒孔雀蛤（NT\$250）、蒸孔雀蛤（NT\$250）、蚵仔酥（NT\$250）、涼拌杏鮑菇（NT\$200）、三杯雞腿（NT\$380）**

西門町
台北車站
商圈
東區
華西街
夜市
光華電腦
商圈
山1914
華
信義區
101
臨江街
夜市
永康街
中山
寧夏觀光
夜市
士林夜市
北投溫泉
淡水
師大夜市
饒河街
夜市
大直
基隆廟口
夜市
烏來
九份

㉛ 古早風味
統力雙胞胎 /
福州兩相好 ★★★

有四十多年歷史的統力早餐店,專賣的雙胞胎、甜甜圈、芋頭派、酸菜包等都是台灣人古早早餐,是八里的小吃名產!所謂雙胞胎,很像香港的牛脷酥,由兩團炸粉所炸成。首選是鮮奶雙胞胎(NT$20),兩端炸到酥甜,外皮脆,內部可口鬆軟。店家不惜工本用名牌林鳳營鮮奶打麵糰,在小吃街上有幾家店都有售,做得最好吃是福州兩相好和統力雙胞胎這兩家。但阿姐們都有點惡,不知是否經常被老公毒打的緣故呢?大家不能太晚到,否則很多口味售罄。

📍 (統力)八里鄉渡船頭 25 號 / (兩相好)渡船頭街 30 號
📞 (02) 26193533/ (02) 2619 4730
⏰ 10:00-17:00 (周六日 09:00-17:00) /11:00-18:30

㉜ 口齒留香
宋記油心蛋 ★★

宋記以紅油心蛋打出名堂。所謂紅油心蛋,指來自宜蘭的鴨蛋,顆顆飽滿,經過秘方醃製,才變成紅油心蛋和溏心皮蛋。特別在於鴨蛋超大顆,油香好吃,買回去做皮蛋瘦肉粥和皮蛋豆腐味道也很棒。另一招牌是溏心皮蛋,蛋黃稀軟味濃,吃完真會齒頰留香。另有賣鐵蛋、蝦酥、魚酥和胡椒餅,可小量入貨。

糖心皮蛋/油心蛋(NT$100/7顆),沒有很嗆的味道,蛋黃是膏狀的,稍微乾癟,品質不算太穩定;另有賣鹹蛋,蛋黃油心酥而綿密,而蛋白也是鹹度剛好,有夠粉嫩,水準不錯;胡椒餅(NT$50)也不俗,餅皮有層次,軟酥口感,裡面的蔥綠水嫩,內餡料多實在,調味不會太過死鹹。

📍 八里鄉龍米路二段 172 號
📞 (02) 26102456 ⏰ 08:00-20:00

㉝ 打卡超級熱點
八里左岸公園

距離八里老街10分鐘步程（踩單車3分鐘）的八里左岸公園，是一個觀光與兒童玩樂設施皆備的巨大公園，由於它沿海岸線而建，遊客們更可以盡情地走去附近的沙灘玩水，也不用擔心弄髒身體與衣服，公園裡設有沖洗台方便大家隨時清洗。而且大部分打卡的熱點都集中在這公園內，大人小朋友也找到自己想玩的事物，大把景物給你瘋狂打卡，這個公園CP值爆燈，去八里非來不可。

以下是公園景點大匯集，我有理由相信各位團友影得一定比我好得多啊……所以只係給各位參考下咋！

📍 八里區觀海大道 36 號

西門町

台北車站 商圈

東區

華西街 夜市

光華電腦 商圈、華山1914

信義區 101

臨江街 夜市

永康街

中山

寧夏觀光 夜市

士林夜市 北投溫泉

淡水

師大夜市

饒河街 夜市

大直 基隆廟口 夜市

烏來

九份

㉞ 親親大自然
挖子尾自然保留區

距離八里老街30分鐘步程（踩單車10分鐘），就是挖子尾自然保留區所在地，它是一個廣闊程度達至30公頃的生態保護區。也由於入海口地形彎曲，所以稱為「挖子」。主要的保育對象，則是水筆仔和伴之而生的動植物。這個保育區擁有紅樹林的生態、濕地的動植物。喜歡大自然和愛拍飛禽的發燒友不容錯過，在保護區內欣賞淡江日落更是完美，但當然要帶蚊怕水啦，否則你出來時一定變了體無完膚的豬頭！

📍 八里區挖子尾街　📞 886-2-26102621　🕐 全年開放

㉟ 唔識欣賞係你嘅錯
十三行博物館

一句到尾，你想我講真話定官謊話？想聽真話？OK，這個博物館不要去！！

距離八里老街45分鐘步程（踩單車15分鐘）的十三行博物館，是台灣第一個考古博物館，因這裡發現了史前遺址「十三行遺址」而興建，現已列為保護國家二級古蹟。博物館設有遺址出土各項重要文物常設展、特展廳、VR虛擬實境體驗室，也有專為小朋友而設的兒童考古體驗室……但除非你對考古學深感興趣，又或是熱愛淘古井的專業人士，否則只會覺得整個展場都枯燥無味，所以別考驗自己的忍耐力了，直接刪走這景點！提咗你㗎啦！

兒童考古體驗室中的遊戲之一，一條友企喺玻璃後面，另一條友就在玻璃前面貼上考古用的裝備……嘩，發明這個遊戲的朋友若不是天才，就是最接近神的蠢才！

VR虛擬實境體驗室，虛擬你去挖地淘寶，我挖來挖去也只挖到汽水罐，最後我用那10分鐘zzzz了，好好地補了個眠。

兒童考古體驗室中的另一個創意遊戲，要在一堆沙裡找貴重寶物。小C忽然說：「我不如直接去沙灘裡挖，挖到寶物可賣錢啊！」我目瞪口呆，我女兒真是個智者，但她說得真太對！窮爸爸富爸爸就靠她了！

📍 八里區博物館路 200 號　📞 (02) 26191313
🕐 09:30-17:00（周六、日及國定假日：09:30-18:00）
【每月第一個周一休館】　票價：NT$80

㉟ 小朋友會開心到爆核
十三行文化園區（兒童遊戲場）

距離八里老街35分鐘步程（踩單車12分鐘）的十三行文化園區（兒童遊戲場），是我覺得帶孩子的團友們絕對不容錯過的精彩景點。這座公園有很長的溜滑梯、滑草坡、滑索，以及給較幼小孩子玩的幼兒滑梯和沙坑。而公園應有的盪鞦韆、蹺蹺板、直排輪（roller）等都有齊，亦可放風箏。而公園遠方更有山又有河，景觀一流！只要是天氣好的日子，擁有大草原的公園本身已是最美的美景了。很多家庭都會來野餐，小朋友玩得非常非常開心，笑聲不絕，這也是我為何喜歡八里遠勝於漁人碼頭的原因啊！

公園入口的停車場有架小貨車可租滑草板，但我眼見很多人直接就瀡落去（或者似丁蟹咁將個仔掉落去），因為滑草坡用的是假草，該也不會太痛的吧？我唔知啊……我最後都係勁瀡底冇玩到……

在其他地方隨時要付錢才有得玩的滑草活動，在這裡完全免費。別以為滑草很簡單，連我這個麻甩佬見到咁高都瀡底，小朋友們卻想也不想就瀡落去了，青春真好！

又長又高見到都嚇親的滑梯，我見咁高又瀡底了，但呢個好似冇滑草咁可怕，所以鼓起勇氣玩了一次，高速瀡落嚟時個心只係諗到：「我真不孝！死咗點算呀！我以後要更加孝順小C！」好彩最後武士，做人父母真要好好照料自己啊～

公園還有很多造型奇特的盪鞦韆、蹺蹺板等，有很多卡通人物給全家人打卡，也有超大地方放風箏，大人細路都可玩得很盡興。

📍 挖子尾街 111 號
⏰ 24 小時開放

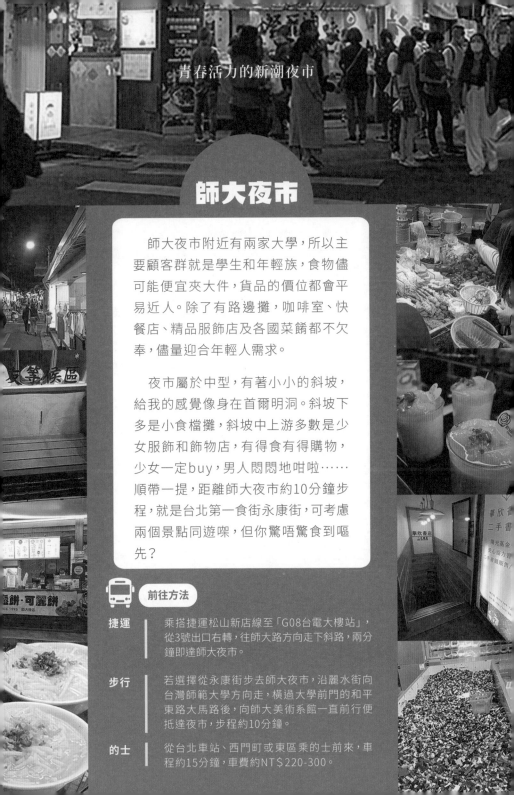

青春活力的新潮夜市

師大夜市

師大夜市附近有兩家大學，所以主要顧客群就是學生和年輕族，食物儘可能便宜夾大件，貨品的價位都會平易近人。除了有路邊攤，咖啡室、快餐店、精品服飾店及各國菜餚都不欠奉，儘量迎合年輕人需求。

夜市屬於中型，有著小小的斜坡，給我的感覺像身在首爾明洞。斜坡下多是小食檔攤，斜坡中上游多數是少女服飾和飾物店，有得食有得購物，少女一定buy，男人悶悶地咁啦⋯⋯順帶一提，距離師大夜市約10分鐘步程，就是台北第一食街永康街，可考慮兩個景點同遊喋，但你驚唔驚食到嘔先？

前往方法

捷運	乘搭捷運松山新店線至「G08台電大樓站」，從3號出口右轉，往師大路方向走下斜路，兩分鐘即達師大夜市。
步行	若選擇從永康街步去師大夜市，沿麗水街向台灣師範大學方向走，橫過大學前門的和平東路大馬路後，向師大美術系館一直前行便抵達夜市，步程約10分鐘。
的士	從台北車站、西門町或東區乘的士前來，車程約15分鐘，車費約NT$220-300。

和平東路一段

師大路

龍泉路

往永康街

泰順街26巷

師大米粉湯

阿諾可麗餅 ★　　★　　★ 駭味沙威瑪

師大路39巷　　　泰順街38巷

燈籠滷味 ★★　★ 活力飯糰/
金興發生活百貨　許記生煎包

★ 雲南小鎮

師大路49巷　　　泰順街40巷

★ 一之軒　　★
牛魔王牛排

師大路59巷　　　泰順街44巷

雲和街

初憶豆花 ★

師大路83巷　　　泰順街50巷

雲和街72巷

必買站樂高 ★

泰順街54巷

往捷運台電大樓站

泰順街60巷

★ 永豐盛

★ 華欣二手書店

西門町
台北車站 商圈
東區
華西街 夜市
光華電腦 商圈、華 山1914
101 信義區
臨江街 夜市
永康街
中山
寧夏觀光 夜市
士林夜市
北投溫泉
淡水
師大夜市
饒河街 夜市
大直
基隆廟口 夜市
烏來
九份

① 師大第一必食店
許記生煎包
★★★★★

　　師大第一必食店，由製糕餅師傅研發的生煎包，改良自上海灌湯包的做法。高麗菜與豬肉餡的比例控制極完美，高麗菜切得細碎，吃出脆甜口感。表皮撒上的芝麻也充滿了香氣，加上價錢平（NT$13/個，NT$50/5個），屬高分之作。對啊，可加一點點醬油膏和辣醬，將滋味程度再提升！

現場即製現煎，未吃已經享受了一場視覺盛宴，變得零舍想食！

各團友一定要把握黃金72秒，在包子出爐後仍冒煙時熱騰騰的吃。這一家多人買，永遠是「顧客等包子」，很少機會「包子等客人」，所以特別好食！

有別於生煎包活像個大腫瘤的印象，小巧皮薄。一咬開，五花肉溢出的濃郁湯汁盈滿了口腔，豐富的油脂不膩但勁香！

📍 師大路 39 巷 12 號
📞 0910083685　　🕐 15:00-22:00

② 刀光劍影下的聯想
駭味 Hi-way 沙威瑪
★ ★

每次來光顧這家已開業25年的沙威瑪,我總會不禁在想,這位有滄桑感、揮著利刀的阿伯,以極之純熟的刀法將肉塊「片」出來,可想像他當年可能是揸刀劈友的少年古惑仔……淨係這種血光四濺的幻想經已值回票價了!

沙威馬 (NT$60) 即係埃及的漢堡包,以雞肉、生菜、洋蔥、芝士做餡料,味道跟卡巴差不多,只是肉質沒卡巴般鞋口,加了黃芥末和洋蔥的搭配夠嗆辣爽口!

📍 師大路 39 巷 19 號
📞 0936 035 302 ⏰ 17:00-23:00
溫提:還有德式香腸堡跟培根堡可選,加入黃芥末醬真會更好吃。

③ 30 多種口味
活力飯糰
★ ★

師大大學生最愛來這家店買早餐和午餐了,而店家也確實非常厲害,研發出30幾種飯糰口味,如吻仔魚飯糰、紅燒鰻魚飯糰、義大利肉醬飯糰等,更可選擇紫米、綜合米跟加蛋(荷包蛋或滷蛋),有排也吃不悶啊!

基本款飯糰 (NT$40) 有三種不同的肉鬆,搭配酸菜、菜脯和油條,好吃但吃不飽的,為瘦身少女度身訂造。

📍 師大路 39 巷 8 號
⏰ 07:00-14:00 (周日休)
溫提:只開檔到下午,遲來不等你

④ 鹹甜冷熱佳宜
阿諾可麗餅

★★★★

　　瘋魔全台灣的阿諾法式可麗餅，總店就在師大夜市，又以此店做得最出色。可麗餅（NT$60起）可搭配凍食如日本抹茶新地、草莓新地、花生巧克力香蕉等；亦可配熱食如照燒豬肉、鮪魚玉米、墨西哥香腸等，可甜可鹹，組合萬變任意搭配，食來食去也不覺悶。

各款鹹香的可麗餅都有齊，但其實可麗餅是否好吃，關鍵在於餅皮。這店餅皮煎得酥脆挺拔，撐得起內餡，分量巨大也食得好開心！

📍 師大路 39 巷 1 號
📞 (02) 23695151　⏰ 12:30-23:00

⑤ 口感扎實
師大米粉湯

★

　　這店的米粉湯吃起來口感扎實、油蔥很香。另有賣獨門酢醬意麵、脆管、油豆腐、豬肺等。但米粉湯的問題就是太清寡吃極不飽，只宜打打牙祭。

米粉湯（NT$40）湯頭加入了豬內臟，米粉吃起來口感扎實，不會溶溶爛爛，只嫌分量太細，只能當少女的小食。

📍 師大路 39 巷 19 號
⏰ 15:30-01:30

西門町
台北車站　商圈
東區
華西街　夜市
光華電腦商圈、華山1914
101　信義區
臨江街　夜市
永康街
中山
寧夏觀光　夜市
士林夜市
北投溫泉
淡水
師大夜市
饒河街　夜市
大直夜市
基隆廟口
烏來
九份

⑥ 抵買夾齊全
金興發生活百貨

金興發是生活百貨店，開業廿多年，在台北共有10多家分店，全都開在夜市內，針對喜歡低消費的族群。每家店起碼有20萬件貨品，細分成美妝飾品類、文具禮品類、電子產品類、內衣襪帕類等。店內更有很多NT$29、39、49開心價平貨，價位讓人買得下手，來這店補貨不錯。

📍 師大路 39 巷 6 號 1-2 樓
📞 （02）23631874　　⏰ 09:30-01:00

⑦ 雲南 + 泰菜平食
雲南小鎮
 ★★

位於師大夜市內的雲南餐廳，主攻雲南+泰菜，由於食物價錢便宜，個人簡餐只需NT$100起，平日總成了學生飯堂，尤其這裡只要點餐便白飯任裝，對胃口大的男人來說更加划算！泰式料理如打拋豬、椒麻雞、涼拌花枝、蝦醬空心菜等，味道皆不錯。也不用怕辣死，因為還有飲料可自行取用，冰水、冰檸檬紅茶、無糖熱綠茶等，是平價之選。

📍 泰順街 40 巷 38 號
⏰ 11:30-14:00、16:30-21:00
溫提：菜式偏辣，普通人建議點小辣

⑧ 平平地鋸個排
牛魔王牛排
 ★

廿幾年老店，由街檔做到入舖，也算是師大的代表性餐廳了。做街檔時最好味，也最用心。現在水準下降不少，但你想平平地鋸個排（牛排、豬排等NT$200起計，附酥皮湯和紅茶），這店絕對OK，不驚喜也不驚嚇。

📍 師大路 49 巷 8 號
⏰ 11:30-14:00、17:00-22:00（周一休）

西門町
台北車站 商圈
東區
華西街 夜市
光華電腦 山1914 商場、華
信義區 101
臨江街 夜市
永康街
中山
寧夏觀光 夜市
士林夜市
北投溫泉
淡水
師大夜市
饒河街 夜市
大直
基隆廟口 夜市
烏來
九份

⑨ 抵食飽肚
燈籠加熱滷味 ★★

　　師大夜市特別多滷味攤，原因是有很多無$$的大學生，最緊要吃得便宜又飽肚，加熱滷味正是好選擇。比較過食物水準和價錢，最高分的是燈籠，優勝在於那一鍋以當歸、八角等廿多種中藥熬煮而成的滷汁湯底。最後，食熱滷味還有一個秘訣，就是要向你可承受的辣度挑機，這才會夠味好食！

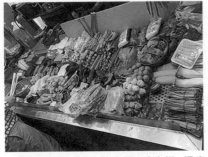

滷料如大腸、豆干、滷大腸、豬血糕、燙青菜、豬腸、鴨腎、花捲等四十多種材料（每件NT$20起），皆處理得乾淨企理。

喜歡吃什麼自己夾，然後拿給師傅處理。台灣人大多數都愛點滷味之王──王子麵！

加熱後，淋上濃郁滷汁，再加入蔥花、辣椒、榨菜等配料，熱騰騰送上，香氣迷人，非常吸引。

📍 師大路 43 號
📞 (02) 2365 7172　⏰ 11:30-00:30（周一休）
溫提：內用提供汽水機，每人 NT$30 任飲

267

⑩ 女生至愛
一之軒時尚烘焙

　夜市藏著一家30年烘焙老店、全台北共10間分店的一之軒，始創店就是開在充滿文藝氣息的師大路上，店內第一招牌是麻糬，分傳統和冰皮兩種，純手工製作，不含人工添加物及防腐劑，還有蛋糕、麵包和甜鹹點供應，我眼見很多大學女生一買就是幾袋，它真的很受歡迎！

麵包餅乾和優格杯眾多，總有一款啱你。所有麵包已預先入袋，增加了乾淨度。

紐約第5街（NT$58）以美國頂級大理石乳酪製成，融入了天然香草，令芝士原味清晰柔和，質地扎實，卻又柔軟香Q，底層還有香酥的餅乾口感。

抹茶蛋糕和冰糕也熱賣，但要留意冷藏問題。

估唔到仲有葡撻喎！

草莓優格杯（NT$60），香甜草莓，融合著酸酸甜甜的優格，女孩子一定喜歡。

啤酒凍（NT$38），啤酒造型勁有創意。最過癮是以啤酒汽水製成果凍，清涼輕酒味，好玩多過好食。

📍 師大路 53 號
🕐 07:00-22:30

⑪ 大包整多兩籠
永豐盛
★ ★ ★

師大夜市有著各種食店，但包子店卻甚少，永豐盛包子是最有人氣的一家，無時無刻都有人在排隊。因為有些特別口味會定時出爐，大部分人一買就是十幾顆，所以不預先排隊根本不可能買到啊！這店也聰明彈性，既可以買熱的現吃，也有冷藏的包子讓你帶回家慢慢吃。整體的價格便宜，NT$20-30就有交易，ok可買！

店子熱賣的雜糧饅頭：白饅頭發酵味道極香，麥味口感扎實，朱古力味也真有朱古力的濃郁與香氣。還有小甜的黑糖味也推薦！

各種味道的鮮肉包子size都巨大，柔軟的包子和有勁道的肉吃起來很過癮，吃一個下去就會很飽。要留意它們的肉包口味偏淡，不下太多「師傅」。

連壽桃都有得買！

📍 師大路 111 號
⏰ 05:00-22:00

西門町
台北車站 商圈
東區
華西街 夜市
光華電腦 山1914 商圈華
101 信義區
臨江街 夜市
永康街
中山
寧夏觀光 夜市
士林夜市
北投溫泉
淡水
師大夜市
繞河街 夜市
大直
基隆廟口 夜市
烏來
九份

⑫ 滑嫩綿密
初憶豆花

★★

大白嫩仙草（NT$65）豆花和燒仙草皆嫩，入口即化，更免費任選三種配料。

　師大夜市的新貴，純手工製作，仙草做得滑嫩綿密，豆花簡直像豆腐腦那種，軟綿綿到不用咬，糖水也不會很甜，一切恰到好處。

📍 龍泉街 70 號 1 樓　　📞 0989 360 075
⏰ 17:00-22:00（周一休）

⑭ 樂高迷看過來
必買站樂高
Bidbuy4u

　全店只售樂高玩具，包括當季最新盒組、絕版貨、各式樂高零件等，特殊零件與人偶專賣，小小的店面卻非常齊全，喜愛樂高的朋友一定忍不住！

二手樂高積木，每克NT$1.2，最啱掉了配件的團友來尋寶。

📍 師大路 93 巷 13 號
📞 （02）33651558　　⏰ 12:00-21:00

⑮ 唯一的二手書店
華欣書店

★

　由於要照顧愛書的大學生需求，師大一帶有幾家二手書店，最接近夜市的，就是在永豐盛包子附近，要走落地庫的華欣書店。

大部分書籍的二手價都是原價的一半，亦有$100/6本（是$100台幣，即$25港幣！）的超平書，我每次都掃一大袋才肯走！

📍 師大路 125 號地下一樓
📞 （02）23691276　　⏰ 12:00-20:30

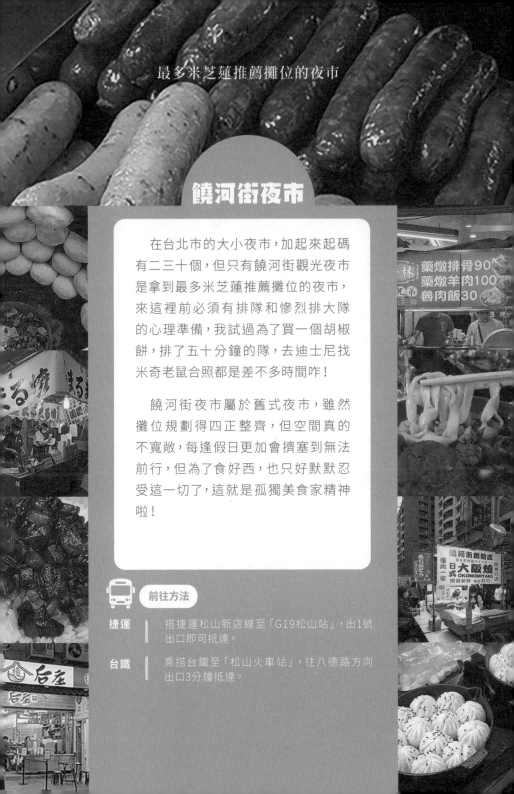

最多米芝蓮推薦攤位的夜市

饒河街夜市

在台北市的大小夜市，加起來起碼有二三十個，但只有饒河街觀光夜市是拿到最多米芝蓮推薦攤位的夜市，來這裡前必須有排隊和慘烈排大隊的心理準備，我試過為了買一個胡椒餅，排了五十分鐘的隊，去迪士尼找米奇老鼠合照都是差不多時間咋！

饒河街夜市屬於舊式夜市，雖然攤位規劃得四正整齊，但空間真的不寬敞，每逢假日更加會擠塞到無法前行，但為了食好西，也只好默默忍受這一切了，這就是孤獨美食家精神啦！

前往方法

捷運	搭捷運松山新店線至「G19松山站」，出1號出口即可抵達。
台鐵	乘搭台鐵至「松山火車站」，往八德路方向出口3分鐘抵達。

無名紅燒牛肉麵 ★

后庄排骨酥麵 ★

老芋仔芋頭酥
★

★身煎百戰
上海鐵鍋生煎包

★東發號

★金賞東山鴨頭

香城大飯店松山店 ★

松河街

★福島屋圓圓燒

Gogoro ★
饒河服務中心

★金林藥燉排骨

市民大道六段

三媽臭臭鍋 ★

市民大道六段

福州世祖胡椒餅 ★

松山捷運站

慈佑宮

松山車站

饒河街夜市全長600公尺，算是中型觀光夜市，兩邊都有出入口。若你見到燈火璀璨帶中式的牌樓，那就是饒河街夜市的正面入口處。夜市另一端則是慈佑宮，對街是松山捷運站，我知道很多團友都會搭地鐵來，一見廟宇就代表正式進入夜市了！你馬上會見到一條長長的人龍，在排的就是宇宙最強胡椒餅，你想不想接受考驗？

① 米芝蓮名物
福州世祖胡椒餅
★★★★★

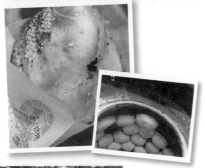

「福州世祖胡椒餅」是饒河夜市的米芝蓮名物，要買一個真是無比艱辛！排15、20分鐘隊已是等閒！但當你眼見著六七個師傅不停擀麵粉、包肉餡、把餅用力黏貼到烤爐壁上烘烤，聞到出爐時那陣陣香氣，的確誘人！唔買對唔住自己！

這家胡椒餅（NT$60）之所以獨贏，在於調醃得宜的肉餡灑上了一大把蔥花，餅皮烤得酥脆有咬勁。一口咬下肉餡會激噴出湯汁，讓人喊燙又一口口接著吃，成功俘虜了食客的心！給你多一個貼士：別等了，即刻要將整個食完！

📍 饒河街 249 號
⏰ 15:30-23:00
排隊痛苦度：★★★★★

西門町
台北車站
商圈
東區
華西街
夜市
光華電腦商圈、華
山1914
101
信義區
臨江街
夜市
永康街
中山
寧夏觀光
夜市
士林夜市
北投溫泉
淡水
師大夜市
饒河街
夜市
大直
基隆廟口
夜市
烏來
九份

② 百年老店
東發號

★★★★

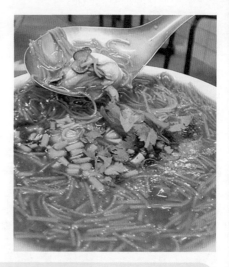

　　東發號是饒河街夜市神級明星店，米芝蓮推薦的蚵仔麵線（NT$70），以清湯烹煮而成，湯頭似真的無勾芡，味道清甜也可說是偏淡。另外，油飯（NT$40）和肉羹（NT$70）也是招牌，油飯粒粒分明油香十足，肉羹湯頭清甜，肉羹分量足，吃一碗都好飽了。

📍 饒河街 143 號
⏰ 08:30-00:00
排隊痛苦度：★★

③ 火災現場的焦屍
金賞東山鴨頭

★★★

　　每個夜市都有賣東山鴨頭，製法的先滷後炸，將滷味的滋味再提升。我老婆很愛吃，我卻頂唔順它像火災現場的焦屍般，很可怕！這檔金賞東山鴨頭，每一樣食材都用特製的滷汁滷過，有著獨特的焦糖色澤。我老婆說可嚐到濃郁的焦甜香氣，這一檔好食！用作送台灣金牌啤酒一流……但恕我不懂欣賞囉！

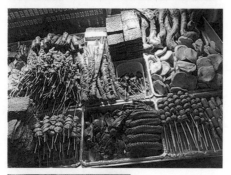

📍 饒河街 138 號
⏰ 18:00-00:00
排隊痛苦度：★★

④ 全國百大名店之一
金林藥燉排骨
★★★

經營30多年的金林藥燉排骨，曾獲得媒體評鑑為全國百大名店之一，但我管它的，試完再講。很奇怪的是這檔的藥燉排骨（NT$90）跟我在各大夜市吃過燉湯的就是有差別，好像方任何藥味咁樣樣。以為肯肯定是偷工減料，沒想到深入查了一下，原來店家用了藥性溫和的中藥材，夏天熱屎辣辣吃也不會上火，但我吃不慣啊！即係等於你給我一杯新配方的鹹鮮奶，我想用酒杯敲你個頭一樣囉！

📍 饒河街 173 號
🕐 16:30-00:00（周三休）
排隊痛苦度：★★★

⑤ 讓人難以抗拒
原住民山豬肉香腸
★★★★

在每個夜市裡，烤香腸的香味永遠最濃烈，讓人難以抗拒。標榜自己是「原住民山豬肉香腸」有很多檔，吃哪一檔都冇問題，檔主都盡司其職，將香腸烤得吱吱作響，讓人口水都流下來了。

山豬肉香腸（NT$35）每一條也烤得靚仔飽滿的，烤爐前有五種醬料供選擇，任你喜歡自行塗抹，但吃時要小心，因為會勁爆汁！這個必食！

📍 饒河街夜市隨便可見
🕐 15:00-21:00
排隊痛苦度：★★

西門町
台北車站 商圈
東區
華西街 夜市
光華電腦商圈、華山1914
信義區 101
臨江街 夜市
永康街
中山
寧夏觀光 夜市
士林夜市
北投溫泉
淡水
師大夜市
饒河街 夜市
大直
基隆廟口 夜市
烏來
九份

⑥ 半世紀的老字號
老芋仔芋頭酥
★★★★★

開了半世紀的老字號老芋仔芋頭酥，芋泥選自大甲芋頭再經由手工製成，蛋黃淋米酒蒸煮而成，口味有原味、豆沙蛋黃、芝士和蛋黃肉鬆（NT$20起）四種。外層表皮酥脆，芋泥綿密，內餡蛋黃濃郁，口感甜鹹交錯，好食！

記得趁熱食，涼掉後口感差遠矣。

📍 饒河街 133 號
🕐 17:30-23:00
排隊痛苦度：★

⑦ 最後該會戰死沙場，RIP！
身煎百戰
上海鐵鍋生煎包
★★★★

我喜歡「身煎百戰上海鐵鍋生煎包」這個店名有種戰死沙場的悲壯感！它的製法也蠻得意，用每次剛可蒸上12個的細鍋仔，你即點他即製，好處是保證不會蒸過頭，壞處是必須等上十分鐘起碼。生煎包（一盒NT$120/8顆）的麵糰皮具厚度亦有嚼勁、底層煎得好酥香，肉餡扎實有湯汁，再搭配老闆自製的辣椒醬，極之美味！

📍 饒河街 133 號外
🕐 17:30-23:30
排隊痛苦度：★★★★

⑧ 台灣傳統美食
福島屋圓圓燒 ★

饒河街夜市大多數店家都賣台灣傳統美食，但也有攤主推陳出新，就好像福島屋圓圓燒，看得出想變成大阪燒的變形金剛版。先將高麗菜絲加入麵粉中，混和後倒進圓鐵圈中鋪底，打一隻蛋，再放入蝦仁煙肉，最後再用一層高麗菜麵粉鋪面，兩面煎烤至酥脆金黃便大功告成了。

但很可惜，圓圓燒（NT$80）抹上醬油膏、淋上沙律醬後，吃到的只有厚厚的粉漿感覺就像在吃章魚小丸子，只能說食完會很飽，但那不就是浪費quota了嗎？

📍 饒河街 138 號
⏰ 17:00–23:30
排隊痛苦度：★★★

⑨ 滋味讓人無法忘懷
無名紅燒牛肉麵、牛雜湯 ★★★★

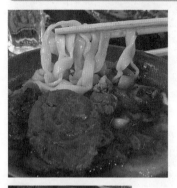

這家已開30多年的車仔檔依然搞不清店名，大家也只好稱呼「無名紅燒牛肉麵、牛雜湯」。它被米芝蓮評之為「滋味讓人無法忘懷」。食客都是為了它的招牌牛肉麵（NT$120）而來。老闆用了成本零舍高的牛腱部位，再加上那個售價，真的是薄利多銷了吧。紅燒湯頭味道濃郁，但又不至於會死鹹，一定要加些酸菜，會將滋味再提升……是的，米芝蓮個肥佬真係冇呃人喎！

📍 饒河街 63 號附近，靠近八德牌樓
⏰ 16:30–01:00（周五 11:00-01:00）
排隊痛苦度：★★★

西門町
台北車站 商圈
東區
華西街 夜市
光華電腦 商圈 華山1914
101 信義區
臨江街 夜市
永康街
中山
寧夏觀光 夜市
士林夜市
北投溫泉
淡水
師大夜市
饒河街 夜市
大直
基隆廟口 夜市
烏來
九份

⑩ 台灣人愛吃
三媽臭臭鍋
★★

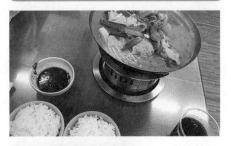

台灣人愛吃臭臭鍋，連鎖式三媽臭臭鍋全台勁多分店，首選是招牌大腸臭臭鍋（NT$160），鍋內有台灣人最愛吃的兩臭——臭豆腐和大腸，加上蛤仔、金針菇、蝦丸、肉片、米血等，湯頭口味獨特，我只嫌它一點也不臭！另外海鮮豆腐鍋味道清淡，泡菜鍋有滿滿的泡菜，鴨寶鍋的湯底則有很重的中藥味。這裡飲料免費，飯後多送你一支雪條，換你做老闆好不好？

📍 饒河街 239 號
🕐 11:00–02:00
排隊痛苦度：★

⑪ 又是米芝蓮推薦
后庄排骨酥麵
★★★★

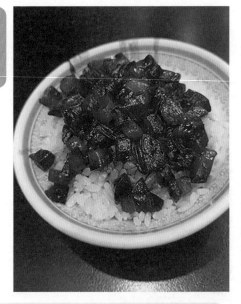

又是米芝蓮推薦，后庄排骨酥麵最出名的是排骨酥麵（NT$100），排骨酥炸得酥脆，再燉煮成湯。湯頭略鹹喝來爽快，排骨酥肉軟好啃，連軟骨都能吃下。另外就是發出油光的魯肉飯（小NT$35），肉燥油香足，甜味多於鹹，肉是帶皮肥的居多，拌飯吃來滿有幸福感。

📍 饒河街 62 號
🕐 16:00–01:00
排隊痛苦度：★★★★

大直

在我過去的印象中，內湖大直區就只有一個美麗華百樂園。主要是去完士林夜市，在捷運站有免費車前往，順便一遊罷了！卻沒想到，當我去了台灣居住，卻差不多每個月都會前往那裡，只因我有幾個香港朋友都不約而同移民到大直區去了，我們在whatsapp裡更開了個「大直男飯聚集團」群組，吃喝玩樂都在這一區內了。

值得一提的是，喜歡踏單車的團友們，內湖區有個接近完美的單車徑，沿海可踩車踩足半日，令我也心思思想搬到這裡來。

前往方法

捷運

A. 搭乘捷運文湖線至「BR15劍南路站」，3號出口一出即可抵達美麗華百樂園。

B. 在捷運劍潭站「出口1」有免費專車直達美麗華，每天10:50-22:00行駛，約15-20分鐘一班車，車程10分鐘；在美麗華出發的末班車則是22:30。

的士

在士林或西門町乘的士前往大直區，車費約NT$200。

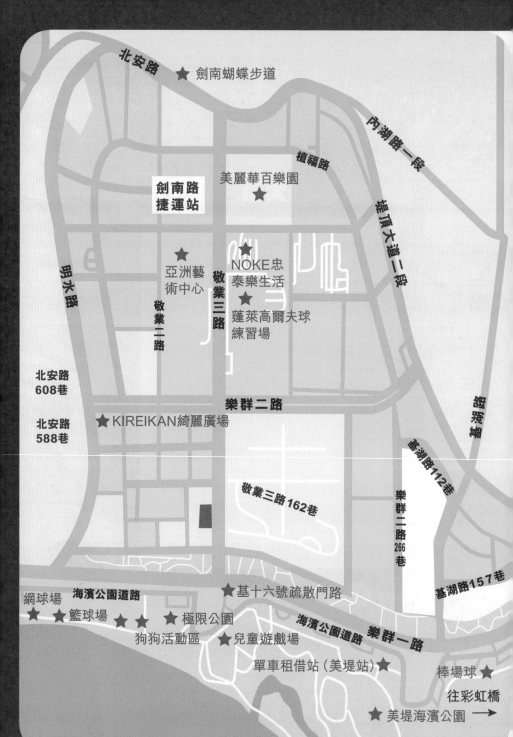

北安路

★ 劍南蝴蝶步道

內湖路一段

植福路

★ 美麗華百樂園

劍南路
捷運站

堤頂大道二段

明水路

★ 亞洲藝術中心

NOKE忠泰樂生活

敬業三路

敬業二路

★ 蓬萊高爾夫球練習場

樂群二路

北安路608巷

★ KIREIKAN綺麗廣場

北安路588巷

敬業三路162巷

基湖路112巷

基湖路

樂群二路266巷

網球場

海濱公園道路

★ 基十六號疏散門路

基湖路157巷

★ ★ 籃球場

★ ★ ★ 極限公園

海濱公園道路 樂群一路

狗狗活動區

★ 兒童遊戲場

單車租借站（美堤站）★

棒場球 ★

往彩虹橋

★ 美堤海濱公園 →

①靠一個摩天輪食糊
美麗華百樂園

無可否認，位於中山區基隆河以北的大直，是由美麗華百樂園為核心，慢慢向外發展，在這十多廿年來成為台北一個宜居的地方。美麗華百樂園最大的賣點當然是商場頂樓的摩天輪，但其實這商場也蠻好逛的，有齊熟口熟面的食肆和商店、有Imax影院，逢假日有特色市集與各種藝文演出，在此消磨半天不成問題。在夜間有摩天輪霓虹燈光show，滿壯麗的。

5樓的摩天輪設計參照自東京台場的摩天輪，是台灣唯一高達100米的摩天輪，也是亞洲第二大百貨摩天輪，可把整個台北市盡收眼簾。

除了摩天輪，5樓的廣場還有旋轉木馬，夜晚打卡最靚。

5樓新開了湯姆熊歡樂世界，即係香港的冒險樂園。大人小朋友也會玩得很開心。

西門町

台北車站 商圈

東區

華西街 夜市

光華電腦 商圈．華山1914

101 信義區

臨江街 夜市

永康街

中山

寧夏觀光 夜市

士林夜市

北投溫泉

淡水

師大夜市

饒河街 夜市

大直

基隆廟口 夜市

烏來

九份

5樓隱藏著一家金色三麥,是我們四個「大直男飯聚集團」的飯堂。它是美式餐廳,食物件頭大,多香口嘢和意粉,最適合多人聚餐,必點經典大拼盤(NT$1250),食完保證喉嚨痛。它的手釀小麥啤酒也出名(圖中是啤酒組合NT$320),食品價錢中等,但cp值ok,氛圍熱鬧,每人預NT$1200-1500。營業:11:00-22:00,周五六延至23:00。

6-9樓是大直影城,擁有方圓十里唯一的Imax影院,所以追求高質面享受的團友只能到這裡來,撞啱好戲可一看,票價跟香港大致相若。

4樓是KIDS WORLD,除了有兒童服裝和童鞋、玩具店和咕機,還有兒童剪髮,也有專區教彩繪和捏泥等,給大家一個親子活動的好機會。

3樓的豆腐村則是小C每次來美麗華最愛吃的一家，並非韓式石鍋飯或豆腐煲有多好吃，而是可給她無限自取如泡菜、銀耳等四種小菜，也有咖啡機和雪糕機任拿，食免費嘢都食飽了。

除了豆腐村，3樓有小C另一間至愛——藏壽司！這家由NT$40起計的平價壽司店，有個聰明的噱頭，只要將吉碟丟進回收坑內，塞夠五碟就會自動進行電子扭蛋，所以小C總是嚷著要去「扭蛋壽司」。可幸食物質素OK，好過差不多價錢的爭鮮100倍左右啦，食得過！

B1美食街內，有以低價位見稱的濟州豆腐鍋之家，它主打韓式快餐如部隊鍋、炒年糕和石鍋拌飯等，食物現點現煮，除了石鍋飯好食，另一招牌是韓式泡菜鍋，豆腐滑嫩中亦不失口感。價位全在NT$200-$250，平靚正的連鎖店。

B1美食街內，還有于記杏仁，熱愛杏仁的團友一定喜歡。它的杏仁豆腐冰（NT$170），綿密的雪花冰裡充滿香濃的杏仁味，奶香四溢，超好吃！但太大盤要二至三人分。

西門町
台北車站商圈
東區
華西街夜市
光華電腦商圈、華山1014
信義區
101
臨江街夜市
永康街
中山
寧夏觀光夜市
士林夜市
北投溫泉
淡水
師大夜市
錦河街夜市
大直
基隆廟口夜市
烏來
九份

在2樓佔足一整層的超廣闊無印良品，是內湖大直區的超級旗艦店，喜歡無印的粉絲非來不可，而且一定會看到嘩嘩聲，因為有很多貨品你見都未見過！例如無印跟台灣農家合作的農作品、無印植物、無印雙人床、無印咖啡機等，非常新鮮！

5樓摩天輪收費

| 成人 | NT$150 (周一至周五) |
| | NT$200 (周六、日及公眾假期) |

| 小童及長者 | NT$120 (周一至周五) |
| | NT$150 (周六、日及公眾假期) |

前往方法

| 捷運 | 劍潭站「出口1」有免費專車直達，每天10:50-22:00行駛，約15-20分鐘一班車，車程10分鐘；在美麗華出發的末班車則是22:30。 |
| 的士 | 在士林或西門町乘的士前往，車費約NT$200。 |

📍 敬業三路 20 號
📞 （02）21753456
🕐 11:00-22:00
www.miramar.com.tw/miramar

② 藝文青來吸陽氣
NOKE 忠泰樂生活

近年新開的巨型商場「NOKE忠泰樂生活」，有符合國際賽事標準的極光冰場可溜冰，也有在台灣被喻為最美書店的TSUTAYA蔦屋書店，商場內擺放了文青藝術品，文創味濃，我（和朋友）不太BUY就是了，去一次就回到美麗華。商場就在美麗華對面，美麗華2樓無印良品有聯橋通連。

📍 樂群三路 200 號
📞 (02) 85015999　⏰ 11:00-21:30
retail.jut.com.tw

③ 距離市區最近高球場
蓬萊高爾夫練習場

有個難得一見的大規模高球練習場就在美麗華和NOKE附近，它也是最接近台北市內的高球場了。最難得的是不用會員費也能去玩，有提供租借球桿，每盒30顆球/NT$80，2樓更有模擬揮球室，大人細路都玩得。

球道距離長達150碼，適合任何種類的球手，你真的打到那麼遠再算啦。

📍 敬業三路 100 號
📞 (02) 85021799　⏰ 05:00-01:00

④ 行山者福音
劍南蝶園步道

愛好行山的團友有福了，大直這邊有一個非常接近市區行山徑。方法是從劍南路捷運站1號出口，步行約7分鐘就可抵達劍南蝶園步道的步道口了，真是快到無倫了吧？這個山路難度不高，但坡度比較多，呈環狀2.6公里，全程約1-2小時，記得要補水和做好防蚊措施。路上有很多蝴蝶可欣賞。

📍 中山區劍南路
⏰ 24 小時
https://butterfly.org.tw/

⑤ 很高深呀
亞洲藝術中心
Asia Art Center

呈現很多當代藝術，涵蓋水墨、油畫、雕塑、裝置、錄像、攝影、聲音等形式，每個檔期都有新嘢睇。高深的，提升了高度，讓你睇完覺得自己高了1吋起碼，明就明，唔明問黎明，免費參觀，多數可包場。

📍 樂群三路 128 號
📞 (02) 27541366　⏰ 10:00-18:30（周一休）
www.asiaartcenter.org

⑥ 完全親子商場
KIREIKAN 綺麗廣場

距離劍南路捷運站12分鐘步程，有一個我蠻欣賞的小商場，雖然地方不大但感覺很舒適。內有手作教室、親子活動空間、兒童親子砌樂高積木、學習藝文薰陶、學習花藝，更有餐廳咖啡廳、麵包坊和開放式閱讀區等。意思就是媽媽來這裡可以預約美髮、美甲、學插花或岩盤浴，讓小孩子在隔壁玩樂高、學打鼓、疊杯、跳街舞之類的，總之一家大細也可在一個商場內各得其所，也寓教於樂，概念很好。

比較麻煩的，就是大多數課程都要提早預約，就看大家能否夾到時間啦。

📍 中山區明水路 575 號
📞 (02) 85095828　⏰ 09:30-21:30，各店家營業時間有別
www.kireikan.com.tw

⑦完美單車徑
美堤河濱公園

說起我們「大直男飯聚集團」，除了吃吃喝喝，每個月也會相約至少一次去踩單車，起步地點就在距離劍南路捷運站只要11分鐘步程的美堤河濱公園。

很多沒來過的遊人，為了找美堤河濱公園的正門入口而走了很多冤枉路，其實最快去到美堤河濱公園的捷徑，就是經由「基十六號疏散門」穿入，即刻去到公園中。由劍南路捷運站起步，腳程只要11分鐘。所以你開google map，終點要寫：「基十六號水門」。

美堤河濱公園面對著整條基隆河，擁有教人心曠神怡的吹風美景。很多一家大細拿張餐墊就在廣闊空曠的草地上野餐，這裡也有幫狗狗識朋友的狗公園，兒童樂設施也齊全。基隆河也是看飛機的勝地，看到一架架飛機在長空飛過，壯麗非常。在公園行幾分鐘就找到單車租借站，最啱突然想踏單車的團友。這個景點實在太值得特意來一趟。

公園的兒童遊戲區，特別多攀爬的遊戲，根據我的經驗，小C每次放完電後都斷電，返屋企途中一定會瞓足全程！

基隆河鄰近機場，每兩三分鐘總有一架機飛過，是觀賞飛機的熱門地點，

特設狗公園，連狗狗都可盡情地放電吖！

西門町
台北車站 商圈
東區
華西街 夜市
光華電腦 商圈‧華山1914
101 信義區
臨江街 夜市
永康街
中山
寧夏觀光 夜市
士林夜市
北投溫泉
淡水
師大夜市
饒河街 夜市
大直
基隆廟口 夜市
烏來
九份

見到基隆河美景，突然想踩單車的團友們，在公園內只要行幾分鐘就會找到「台北市自行車租借站(美堤站)」租單車。在台灣租車也很便宜，時租只要NT$15-80，明碼實價不像大埔某單車舖老屈你。大人車、小童輔助輪車、親子車都有齊。營業時間08:00-19:00，時間足夠了吧？

租單車站：www.ukan.com.tw/

基隆河河濱自行車道是台北市內最長的單車徑，長達47公里，兩邊河岸也有單車徑，可以一路從南港展覽館騎到關渡，簡單來說就是大半個台北！所以別妄想可以踩一圈了，不如輕鬆看看沿路風景，踩到差不多時間就回頭還車啦！

沿途有部分牆身容許你塗鴉，看看你能否成為下一個曾灶財！

從美堤河濱公園的單車徑到彩虹橋大約5公里。這條紅橋是最著名的景點，打卡非常靚，沿途風景和景點也極美，我建議初次來的團友可選去這裡。踩單車約20分鐘，散步過去1小時，都很適合。

📍 樂群一路基隆河基 16 號水門（美堤河濱公園）
📞 (02) 25702330　⏰ 24 小時

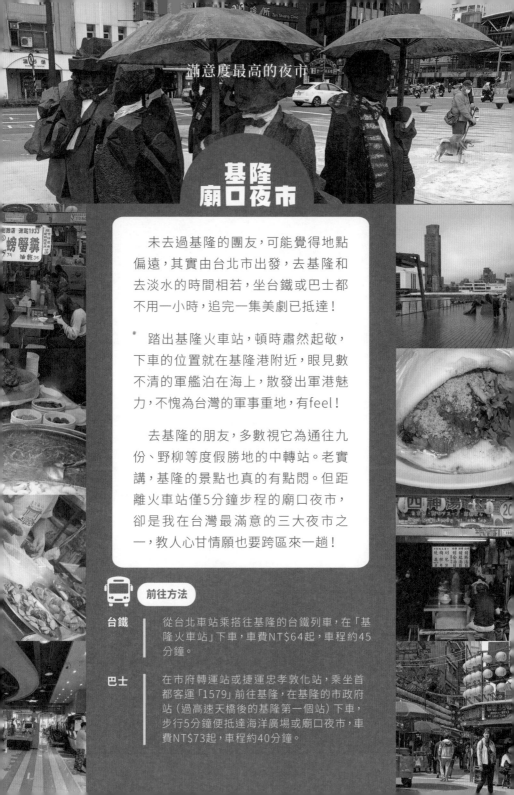

滿意度最高的夜市

基隆廟口夜市

未去過基隆的團友，可能覺得地點偏遠，其實由台北市出發，去基隆和去淡水的時間相若，坐台鐵或巴士都不用一小時，追完一集美劇已抵達！

踏出基隆火車站，頓時肅然起敬，下車的位置就在基隆港附近，眼見數不清的軍艦泊在海上，散發出軍港魅力，不愧為台灣的軍事重地，有feel！

去基隆的朋友，多數視它為通往九份、野柳等度假勝地的中轉站。老實講，基隆的景點也真的有點悶。但距離火車站僅5分鐘步程的廟口夜市，卻是我在台灣最滿意的三大夜市之一，教人心甘情願也要跨區來一趟！

前往方法

台鐵 ｜ 從台北車站乘搭往基隆的台鐵列車，在「基隆火車站」下車，車費NT$64起，車程約45分鐘。

巴士 ｜ 在市府轉運站或捷運忠孝敦化站，乘坐首都客運「1579」前往基隆，在基隆的市政府站（過高速天橋後的基隆第一個站）下車，步行5分鐘便抵達海洋廣場或廟口夜市，車費NT$73起，車程約40分鐘。

基隆火車站

基隆市旅遊
★ 服務中心

孝四路

★ 陽明海洋文化
藝術館

忠二路

忠一路

北太平洋

★ 海洋廣場

愛一路

★ 李鵠餅店

★ 連珍糕餅店

中正路

基隆表演藝術中心 ★　「1579」巴士站　　　　　★
　　　　　　　　　　　　【基隆－台北市】　新昆明醫院
基隆市民廣場 ★

愛三路　　　義一路　　　　　　★
　　　　　　　　　　　　　柯達大飯店（基隆店）

★ 魚丸伯仔　★
　　　基隆東岸廣場　　　　　★ 臺灣銀行

★
摩亞時尚廣場

基隆廟口夜市

仁二路

信一路

信二路

★
三兄弟豆花

兒童樂園
★

酒釀湯圓

愛四路

★　　★八寶冬粉　　★奶油螃蟹
遏原汁專家

什綿春卷★

營養三明治★

生魚飯★

碳烤蚵仔煎★

豆簽焿★

蝦仁焿★

王記天婦羅★

仁
三
路

★廟口愛玉　★刈包‧四神湯

★世盛一口吃香腸

★陳記泡泡冰

★奶油螃蟹

奠濟官

★吳家/刑記邊趖

★螃蟹羹‧油飯（吳記 第5號攤）

廟
口
夜
市
放
大
圖

① 看海的完美景點
海洋廣場

　　從基隆火車站出來散步三分鐘，就會見到視野廣闊、像尖東海傍的海洋廣場，是在基隆港內側海域近年新建的景點。擁有30公尺寬的原木平台、總面積達5000平方公尺的大廣場，設有木製礁石、海洋意象造型的波浪流線雨遮和「KEE LUNG」大型彩色LED字體打卡位。

　　在這裡望出基隆港，開闊的港灣視野讓人心曠神怡。常見郵輪和軍艦，更可欣賞在半空上翱翔的老鷹，十分壯觀。夜晚時分前來更有燈光與海面互相輝映，愜意漫步景致怡人。

木棧平台上設置的景觀藝術作品中，最醒目的當然是台灣藝術家朱銘的「人間系列紳士」，可見每個紳士的身材和身上的彩繪都有別，以衣服的領帶、領結和圍巾來區別，無臉部五官，卻可感受到每人各自不同的表情，有feel。

基隆港岸邊有很多郵輪和工作船進出，尤其平時難得一見的軍艦也就在咫尺，型爆！

世上真有地久天長嗎？也許只要有兩個人有著同一種心懷，就有。

這個廣場也是賞鷹的好地方，隨時隨地會見到十隻八隻老鷹遨遊於基隆港上空，讓人感覺到海闊天空，大把龍友早已準備了長炮來獵鷹。

📍 基隆市仁愛區忠一路
⏰ 24 小時

②靠海最大型商場
基隆東岸商場
E-SQUARE

在海洋廣場旁邊就是這個基隆港東岸最有規模的大商場。最奇趣的是它原本是老舊的大型停車場，但聰明地經過規劃後改造成商場，真的造福人群。商場不算太大，但目前進駐的品牌無論是運動、食店、生活雜貨或是兒童遊樂設施都是最熱門的，可謂應有盡有。有時想去廟口夜市但遇大雨，我也會改來這商場搵食。

進駐E-SQUARE的食店，包括有米芝蓮一星餐廳PUTIEN莆田、HAMA壽司、丸龜製麵、基隆港食堂、石二鍋、SUKIYA、喬義思窯烤手作廚房，一定搵到一間你啱食的。

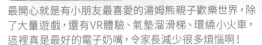

最開心就是有小朋友最喜愛的湯姆熊親子歡樂世界，除了大量遊戲，還有VR體驗、氣墊溜滑梯、環繞小火車，這裡真是最好的電子奶嘴，令家長減少很多煩惱啊！

E-SQUARE一大特色，就是商場天台有全台灣唯一伴隨著無敵海景的空中跑道，早上來不覺什麼，一到晚上開放式露天跑道伴隨璀璨海景映入眼簾，來吹海風一流。

見到IU的廣告又忍不住買，我家中都不知有幾多對她代言的New Balance波鞋了，放過我！

📍 仁愛區仁二路 236 號
🕐 06:00-24:00

西門町

台北車站 商圈

東區

華西街 夜市

光華電腦 商圈、華山1914

101 信義區

臨江街 夜市

永康街

中山

寧夏觀光 夜市

士林夜市

北投溫泉

淡水

師大夜市

饒河街 夜市

大直

基隆廟口 夜市

烏來

九份

③ 基隆最高建築
摩亞時尚廣場

營業了廿多年的老牌商場,也是基隆最高的摩天大樓,亦有著基隆唯一的電影院秀泰影城。但場地偏細,店家數量不多,顧客以逛無印良品、ABC-MART跟Uniqlo為主,也有幾家任食餐廳和麥記,離夜市很近,可來涼冷氣。

📍 中正區信一路 177 號
🕐 11:00-24:00

④ 買手信買到手軟
李鵠餅店

李鵠餅店名氣之大,連我那些從未去過基隆的朋友,也會拜託我回香港前買幾盒給他們做手信。而事實上,這家餅店的出品也真的做到有傳統懷舊的味道,餡料細膩,甜度也剛好,一吃愛上。幾款熱門產品如綠豆沙、鳳梨酥、蛋黃酥,各有捧場客。我每次也要拿著餅店的粉紅膠袋抬到手軟就是了。

📍 仁愛區仁三路 90 號
📞 (02) 2422-3007 🕐 09:00-20:30

溫提:**店前有寫明各款餅酥可保存多久,我買多幾次,已醒目自備冰袋,尤其大熱天時,比較不那麼容易變壞的啊。**

294

⑤ 台灣夜市之王
基隆廟口夜市

基隆廟口夜市，又名雞籠廟口夜市，小吃種類之多，冠絕全台灣。所謂廟口，泛指奠濟宮附近仁三路和愛四路的小吃攤，沿途掛滿色彩繽紛的燈籠，甚有鄉土味。在四百公尺長的街道上，聚集兩百多家小吃攤位，每一家都經營了數十年甚至上百年，水準總有保證。很多檔口也在賣相同的食物，大家可隨心去食，也可參考一下我吃過覺得還不錯的選擇。最開心是這裡由中午直開到深夜，瘋狂掃街勁開心！

📍 仁愛區玉田里仁三路
⏰ 12:00-00:00

前往：從基隆火車站出發，直走「忠一路」，右轉「愛三路」後步行 3 分鐘即可抵達，總步行時間約 10 分鐘。

⑥ 甜而不辣
王記天婦羅
★★

台灣的天婦羅，並不是香港人一向認識的日本炸脆漿製法，其實是台灣另一小吃「甜不辣」的化身，有點像魚餅，但並非滷煮而成，而是用鯊魚漿和海鰻加入調味料打成，再以花生油去炸，下鍋工夫要掌握得準，否則便太老。為了保持材料新鮮，即場以機器攪打魚肉，再捏製成圓形放進油鍋，老闆忙個不停，經常出現排長龍的慘況。

📍 仁三路 16 號攤位
⏰ 11:00-21:00

軟綿綿的天婦羅(NT$35)，炸出了魚漿的鮮味與彈性，謹記要趁熱吃才最鮮味，蘸甜辣醬再配上小黃瓜，味道一流。

⑦ 鮮味爆燈
基隆廟口 22 號蝦仁焿
★

初見到時，還以為是香港的魚肉翅。其實是採用紅蝦或劍蝦做材料的蝦仁焿，肉質較硬而富彈性，爽口兼蝦味鮮甜。另外，老闆也向我推薦以豬前腿煮的豬腳，以慢火燉煮而成。但嚐過後，很抱歉……另一家紀家豬腳實在好吃太多太多了！

📍 仁三路 22 號攤位
⏰ 11:00-21:00

橙紅的蝦仁焿（NT$65）以鮮蝦製成，真材實料。

⑧ 冷門之選
豆簽焿

★★

豆簽焿是基隆小吃的特產，在別的地方找不到。廟口也只有一家售賣豆簽焿的攤子，就可知這食物有多冷門了。用黃豆和黑米豆磨成細粉，加工後捏成短細的麵條，再加上大腸、蚵仔、蝦仁等佐料，淋上用蝦仁熬的湯底，細細條爽滑易入口。

豆簽焿（NT$75），比起我們吃慣的麵條短而薄，以蚵仔和蝦仁等作勾芡，口感很特別。

📍 仁三路 26 號攤位
⏰ 12:00-22:00

⑨ 古早風味
碳烤蚵仔煎

★★★

已有半世紀歷史碳烤蚵仔煎，是夜市唯一一家採用木炭取火來煎蚵仔的店。有了炭火香，老闆只要在盤上撒上蚵仔、鮮白菜，澆上蕃薯粉汁，再打個蛋，用豬油來煎，各個步驟控制得宜，就已是非常好吃的蚵仔煎了。

蚵仔煎（NT$60）內的蚵仔既肥大又鮮美，一見便知絕對新鮮！

📍 仁三路 42 號攤位
⏰ 11:30-00:00

⑩ 勢均力敵
百年吳家 vs
邢記鐤邊趖

★★★

在奠濟宮前有兩家鐤邊趖，是廟口夜市最有代表性的小吃。鐤邊趖的做法，是將磨好的米漿倒在鐤的邊圈，未凝固的米漿慢慢流入鍋底而形成粉皮，這個動作為「趖」，即有「慢」的意思。再加入金針菇、高麗菜、香菇、魷魚、魚乾、肉絲、蝦仁、芹菜等佐料和鮮湯，最後灑上一層蒜粉，便是完整的鐤邊趖了。

📍 （百年吳家）仁三路廟煌 25-1 號攤位 /（邢記）仁三路廟煌 27-2 號攤位
⏰ 11:00-00:00

鐤邊趖(NT$60)除了有粉條之外，還有筍、香菇、魷魚、蝦仁焿及肉焿，又以小魚乾等海鮮煨成鮮湯底，做得相當滑溜美味。

西門町
台北車站
商圈
東區
夜市 華西街
山1914 光華電腦商圈、華
信義區 101
夜市 臨江街
永康街
中山
夜市 寧夏觀光
士林夜市
北投溫泉
淡水
師大夜市
夜市 饒河街
大直
夜市 基隆廟口
烏來
九份

⑪ 滷肉飯第一
天一香肉焿大王
★★★★

有八十年歷史的老店。招牌菜是肉焿，但我親嚐後，反而覺得滷肉飯才是真正當家之作。由於此店以「滷」功著名，滷肉飯自然也有它的一套獨特做法——採用豬頸肉，以蒜頭和紅蔥頭爆香炒過，再加上調味料滷成的。香氣撲鼻的魯肉飯，是我在台灣吃過最好的一間！

滷肉飯（NT$25），白飯粒粒分明飽滿，淋上了不油膩的滷肉醬和肥瘦恰到好處的滷肉，口感潤厚不膩，接近完美。肉焿（NT$50）湯頭偏淡，肉焿肉質扎實，Q彈好味！

📍 仁三路 31 號攤位
🕐 10:00-01:00

⑫ 攪呀攪的美味
陳記泡泡冰創始店
★★★

三十年歷史的刨冰店，四季照常營業，冬天還大賣泡泡冰，支持者仍不少。老闆用刨冰機刨好一大碗，然後加入配料用鐵湯匙攪呀攪，一次四杯分量，一大班人輕易被老闆打發掉。怎樣配搭才最好吃呢？看看餐牌：有紅豆、花生、雞蛋、牛奶、葡萄乾、香果、烏梅、芋頭、草莓等，若拿不定主意，可請老闆幫你配出好吃口味。我則建議大家優先考慮花生紅豆泡泡冰，乃此店招牌。

📍 仁三路 41 號攤位
🕐 11:00-23:00

銷路最好的要數花生冰（NT$50），刨冰混以花生和煉奶拌勻，材料打得香軟細滑，像沙冰又像冰淇淋，口感扎實又細膩！

⑬ 香氣傳千里
世盛一口吃香腸
★★★★

一口吃香腸在台灣很多地方都有賣，但大家有所不知，風靡台北的一口吃香腸的始創店就在基隆廟口！除了現烤零售外，還會批發到全國；但你要吃到最鮮美的，當然要到原產地。香腸是採用進口豬腳肉，以調味料醃兩天才灌腸烤賣，做得很有心機，好好食！記得要搭配著蒜頭一同吃，會再加20分！

📍 基隆市仁三路愛四路交叉口 43-1 號攤位
🕐 11:00-23:45

一口吃香腸（NT$8/粒），微焦的香腸皮脆肉嫩，肉質鮮美偏甜，一口咬下，肉汁四溢。

297

⑭ 人手挑筋
陳記壽司生魚飯
★★★

老闆曾在日本的料理店當過師傅，做出來的都是純正日本口味，而且手法嚴謹，生魚片全經過「掉筋」的程序，即是把生魚內的魚筋都挑掉，吃起來分外嫩滑，很多日本遊客來到廟口，指定要光顧此店。

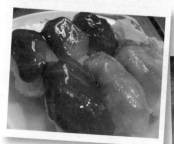

大蝦沙拉（NT$350）也是招牌菜式，超巨大蝦及生菜再加上沙拉，口味清新。

綜合手握壽司（NT$160），用台式做法，預先掃上一層薄薄的醬油，看起來充滿油亮。由於基隆地近漁港，食材都很鮮，入口甘香，肉質有嚼勁。

綜合生魚片（NT$240），可一次過試勻這裡的魚生。而紅魽魚生及魚頭湯，則是基隆漁港的特產，吃起來風味十足。

📍 仁愛區愛四路 1-4 號
🕘 09:00-14:00

⑮ 美味飽肚
天盛舖基隆廟口
營養三明治 ★★

做三明治做到打響名堂，永遠有人龍！此店的三明治所用的麵包都是自製的，夾著炸至金黃的花生，既鬆軟又滿有咬勁，再加上滷蛋、火腿、番茄、青瓜等材料，以及獨家調製，香滑濃郁的沙津醬，也是它吸引人的原因。缺點反而是分量巨大，熱狗形的三明治，吃一個已填飽了肚子怎算好？

📍 仁三路 58 號攤位
🕘 11:00-23:00

營養三明治（NT$55），潛艇形夾著火腿、蛋等主菜，再加番茄和小黃瓜等配料，必殺技是特製美乃滋，吃過都讚不絕口。

⑯ 比青蛙下蛋強得多
廟口愛玉
★ ★

開業百年的老店，老闆用手工搓製而成的天然愛玉，質地較台北士林出名的「青蛙下蛋」愛玉更細膩、更富彈性，再加上鮮榨檸檬汁，喝一口冰涼無比，暑氣全消！

清涼軟滑的愛玉冰（小 NT$35），淋上特製檸檬汁，吃小食時用來解渴就最好不過。

📍 仁愛三路 45 號攤
🕐 12:00-00:00

⑰ 濃郁藥膳
刈包・四神湯
★ ★ ★

進補來這裡！四神湯（NT$65）以多種中藥和米酒熬製，加入豬肚、薏仁和入口爽脆而不硬的豬腸，除了口感一流，還有濃濃的藥膳味道。據說有補腎、開胃的奇效，信不信由你！平時飲慣阿媽的老火靚湯，去台灣飲碗有材料的「死神湯」也不錯啊！

刈包（即係割包，NT$50）也很受歡迎，滷透的五花腩及酸菜包在軟綿綿的刈飽內，灑上花生碎和蘸上甜辣醬，很好味。

📍 仁三路 20 號攤
🕐 09:00-02:00

⑱ 愛上膽固醇
奶油螃蟹
★

所謂近海吃海，來到基隆當然要一嚐海鮮滋味。奶油螃蟹是許多人來廟口必吃的一道佳餚，也是廟口區聲名遠播的小吃。螃蟹以錫紙包裹在烤爐上烤著，店內的客人早被奶油飄香引得不耐煩，不知流了多少口水！一口吃下，融化的奶油滲入鮮甜的蟹肉裡，連蟹黃也浸滿奶油香，誰也忘記膽固醇過高了吧？

奶油螃蟹（小份 NT$250），新鮮螃蟹加入奶油、蒜頭、洋蔥，再以錫紙包裹在炭上烤成，打開時香氣四溢，令人食指大動。

📍 愛四路 36 號 2
🕐 16:00-02:00

⑲ 清香的豬腳
紀家豬腳原汁專家
★★

喜歡吃豬腳的人，通常不怕它肥膩，最大問題是，一般店舖的豬腳都被濃濃的醬料蓋過了它應有的肉質鮮味，真是暴殄天物！紀家卻以木炭烤完再用清湯熬煮豬腳，真正做到原汁原味！老闆亦會貼心問要瘦的多還是肥的多，又可免費加湯，值得一讚。

📍 愛四路 29 號 2 樓
🕐 16:00-01:00

只用鹽水煮的豬腳（小份NT\$200）滿滿都是膠質，豬腳肉也燉得軟嫩，豬腳皮很Q，喝完暖呼呼的，有種幸福感。

⑳ 阿峯食堂
螃蟹羹·油飯
（吳記第 5 號攤）
★★★★★

每次去廟口，我都會亂吃一通，希望可發掘到更驚喜的店家，但吳記卻是我每次前來指定會幫襯唯一的一間，因為它的螃蟹羹和油飯實在教人念念不忘，好似我住在基隆的二奶，忍不住要去探望啊！

油飯（NT\$30）粒粒分明，糯米軟硬適中，香菇瘦肉隱見二、三條，搭配甜辣醬會更提味，未試過比起這家更好食的油飯了。

螃蟹羹（NT\$70）湯頭超濃郁，真是一場口感盛宴。小小一碗裡面會吃到六、七條蟹肉，加點黑醋，又會將味蕾再推到另一層次。

📍 仁三路 37 號第 5 號攤
🕐 11:00-01:30

㉑ 台灣百大名店之一
金茶壺八寶冬粉
始創店
★★★★

香港的四寶河，由魚蛋、魚片、牛丸和墨魚丸組成。台灣代表就有八寶冬粉，材料共有八種：絞肉、香菇、木耳、花枝、金針、筍絲、蝦米、蝦仁等配料，配上彈性適中，嫩滑有嚼勁的冬粉和濃而不膩的湯底，此店勝在料多實在，滑潤順口，我長期幫襯。

📍 愛四路 8 號
🕐 15:00-22:00

八寶冬粉（NT\$70）湯頭都是大骨熬數小時，清淡不油膩。想吃味濃一點，可加上少許黑醋及辣椒粉，會創製出另一種風味。

22 暖暖小丸子
全家福甜酒釀湯圓
★★

別以為它只是賣普通湯圓的檔仔，原來湯底以糯米發酵而成的甜酒製作，香醇的酒滲透出淡淡桂花香，加上芝麻或花生口味的湯圓，呷一口，熱騰騰的酒釀湯圓酸酸甜甜，口感教人忘懷，嗜甜的朋友必來。

湯圓加蛋（NT$100），酒釀以古法自製酒麴釀造，湯汁帶點酸，湯圓軟綿，加一隻蛋更添細滑。

📍 愛四路 52 號門前
🕐 16:00-23:30（周一休）

23 60 年老店
魚丸伯仔
★★★

離開夜市約一條街，會找到位於基隆愛二路路旁的魚丸伯仔，這家超過60年老字號水準極為不俗！餐點以豆干包為主，另有魚丸湯和乾冬粉。豆干包可選湯的或是乾的，我覺得乾的較美味。

豆干包（NT$30）外層是很厚的豆包與魚漿，一打開香氣四溢，是以油豆腐包絞肉肉燥餡，鹹度到位，配上特製甜辣醬更爽口好吃。

魚丸（NT$30），足足有七大粒，跟一般魚丸不太一樣，彈性扎實且魚味不明顯。湯是普通的芹菜湯，略嫌平淡，口味沒驚艷。

豆干包和魚丸可外帶，我吃時見很多人買，外帶一盒裝NT$100，一大盒重甸甸的相當超值。

📍 仁愛區愛二路 56 號
🕐 10:30-18:00

西門町
台北車站 商圈
東區
華西街 夜市
光華電腦 商圈、華山1914
信義區 101
臨江街 夜市
永康街
中山
寧夏觀光 夜市
士林夜市
北投溫泉
淡水
師大夜市
饒河街 夜市
大直 夜市
基隆廟口
烏來
九份

㉔ 無添加豆花
三兄弟豆花
★★★

已有三十多年歷史的三兄弟豆花，標榜出品完全不會添加任何色素、香料、防腐劑。每種產品皆在製成後馬上冷凍，使其保持新鮮而不失原味。除了豆花外，粉圓、芋頭、蓮子都是招牌貨，「三兄弟」指的正是三種材料，並不是三兄弟所創的啊，世上何來那麼多稱兄道弟啊！

蜜芋頭蓮子粉圓豆花（NT$85），豆花口感滑溜、粉圓以地瓜粉加黑糖以滾粉方式製造，口感甚軟綿；芋頭以鮮芋加黑糖蒸煮，保留了原味及纖維質；蓮子散發著香氣，搭配起來滿好吃。

📍 愛四路 26 號
📞 (02) 2427 3911　⏰ 11:00-00:00

㉕ 口賣兩萬粒！
連珍糕餅店

除了李鵠餅店是掃手信的重鎮，在李鵠附近的連珍糕餅店也是手信重災區，但這個不必買給香港的朋友了，因為它賣的糕餅並不好保存，最好購買當日就即刻食，所以只能買給同住在台灣的自己友，真好！

首選當然是這家百年老店的招牌芋泥球，江潮傳聞日賣兩萬粒！小C超級愛食，所以都是買給她的，當然我也會先偷食幾粒啦。對了，帶住冰袋買比較好，芋頭真的會很快變乾、愈來愈不好吃啊。來這店，我會推薦大家買所有跟芋頭相關的產品。

📍 基隆市仁愛區愛二路 42 號
📞 (02) 2422 3676
⏰ 08:00–21:00

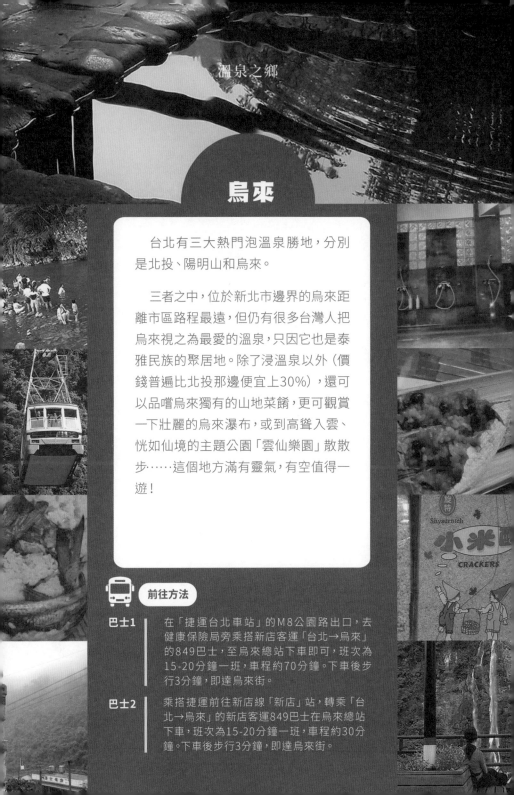

温泉之鄉

烏來

台北有三大熱門泡溫泉勝地,分別是北投、陽明山和烏來。

三者之中,位於新北市邊界的烏來距離市區路程最遠,但仍有很多台灣人把烏來視之為最愛的溫泉,只因它也是泰雅民族的聚居地。除了浸溫泉以外(價錢普遍比北投那邊便宜上30%),還可以品嚐烏來獨有的山地菜餚,更可觀賞一下壯麗的烏來瀑布,或到高聳入雲、恍如仙境的主題公園「雲仙樂園」散散步……這個地方滿有靈氣,有空值得一遊!

前往方法

巴士1 在「捷運台北車站」的M8公園路出口,去健康保險局旁乘搭新店客運「台北→烏來」的849巴士,至烏來總站下車即可,班次為15-20分鐘一班,車程約70分鐘。下車後步行3分鐘,即達烏來街。

巴士2 乘搭捷運前往新店線「新店」站,轉乘「台北→烏來」的新店客運849巴士在烏來總站下車,班次為15-20分鐘一班,車程約30分鐘。下車後步行3分鐘,即達烏來街。

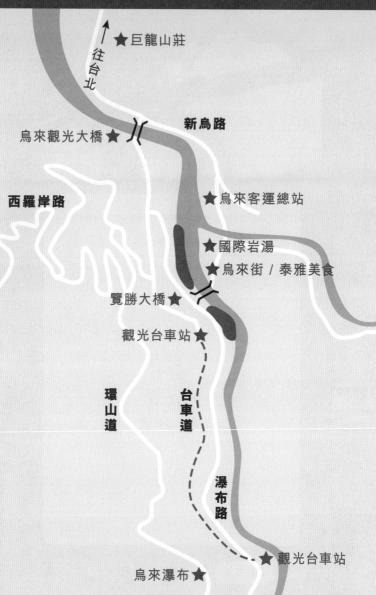

★巨龍山莊

往台北

新烏路

烏來觀光大橋 ★

西羅岸路

★ 烏來客運總站

★ 國際岩湯

★ 烏來街 / 泰雅美食

覽勝大橋 ★

觀光台車站 ★

環山道

台車道

瀑布路

★ 觀光台車站

烏來瀑布 ★

活力那魯灣渡假飯店 ★

恐怖纜車

活力村 ★

★

雲仙樂園

① 神秘由來
點解叫烏來

江湖傳聞在數百年前，原住民泰雅族的勇士們狩獵時，遠遠見到河畔有煙霧升起，前往探視一下，竟發現滾滾的熱水從崖壁潺潺冒出，匯流入溪谷中，不禁失聲驚呼「Gi Gi Urai」！翻譯為「媽呀——水好燙呀」！所以，烏來 (Urai) 另一個意思也可以是「小心滾水啊死廢老！」好傻好天真的族人沿用至今，遂成為今日有趣的地名。

在山地婚俗裡，男方會預備牛、酒等作聘禮，到女家迎接新娘，再由新郎親自揹回家⋯⋯但大家見到這個男人臉容嚴重扭曲，辛苦晒！少女大概要減肥了！

② 新不如舊
烏來覽勝大橋

　　團友們會路過這一條覽勝大橋，才會正式開始烏來之旅。本來的大橋是紅色的，感覺非常壯觀，但由於橋體已有半世紀歷史，老舊且不符合防洪的要求，所以近年重新翻修，變成很像漁人碼頭的情人橋，也不知是否向它取經。雖然大橋兩側特別設置了透明觀景平台，低下頭就可透著玻璃感受橋下南勢溪湍急水流。但我覺得這座藍綠色的新橋，實在毫無美感可言。給大家看看新舊對照，你覺得新橋抑或舊橋比較漂亮？

③手信一條街
烏來特產

在烏來老街上，有一列的泰雅族傳統特產，每家商店的水準差不多，價錢也相若。由於我們城市人和山地人口味各異，最好先試食，覺得合意才買，不合心就鬆人。眼見很多遊客吃兩口就丟掉了，你既浪費了錢，他們也枉費心血和物資，切忌！

④小巧玲瓏
小米麻糬 ★★

小米麻糬是烏來第一傳統特產，特別之處是在麵粉裡加入當地的碳酸溫泉水捲製而成，外形小巧，分成有餡和無餡兩款，有黑糖、山藥、芝麻、櫻花、花生、綠茶，甚至咖喱等新奇味道，口味多多，吃起來香軟細滑，略帶黏糯，滿好吃的。

小米麻糬（一盒NT$100），最多保存三天便會發霉，不宜冒險拿回香港當手信，強烈建議即日食用。

眼見小米麻糬全手工製作，即製即賣，總覺得特別好吃。

這是一束束小米未磨成粉前的模樣，好像天橋底三年無剪髮的乞丐！

西門町

台北車站 商圈

東區

華西街 夜市

光華電腦 商圈、華山1914

信義區 101

臨江街 夜市

永康街

中山

寧夏觀光 夜市

士林夜市

北投溫泉

淡水

師大夜市

饒河街 夜市

大直

基隆廟口 夜市

烏來

九份

⑤入口即融 溫泉蛋

★★★

冰溫泉蛋，半熟半凝固的蛋黃入口即融，又香又滑，不單口感特別，而且營養豐富。熱溫泉蛋以多種茶葉泡煮，味道像茶葉蛋，跟在7-11的差不多，不夠特別，不要買。

除了麻糬，排第二位的特產是溫泉蛋。跟別的溫泉蛋不同，烏來街有冷熱兩食。冰溫泉蛋是把蛋用溪泉水煮成半生熟，再置於冰箱用中藥滷汁浸泡三天，口感好彈牙好滑溜，每顆NT\$10，必食！

⑥濃淡皆備 小米酒

★★

小米酒（一瓶NT\$200）具強身補血之效，不過甜甜的飲時不覺，後勁可是特強，酒量弱雞的人要小心！

當地的特釀酒，過去只在泰雅族慶典才會飲用。最勁的是黑米釀，只含少量澱粉，由於黏性低，易消化，佐餐味美甘香，但酒味太濃郁不易入口。只想淺嚐的朋友，可試山地小米酒，小米酵母純釀，香甜帶酸，清新而不辣。除了瓶裝，另備小杯裝和加入牛奶的小米露。

⑦甜甜蜜蜜 小米酥

★

除了小米酥（NT\$40），亦有小米酥餅可選，味道更見複雜。五穀雜糧、櫻花和黑糖等糅合在小米酥餅中，小米穀香的豐潤，與五穀、黑糖等自然風味結合，口感彈牙而柔軟。

小米酥的味道像「米通」，也像麥芽糖般香甜帶黏性。告訴大家一個小貼士，吃之前放入雪櫃冷藏十分鐘，入口會更加鬆脆，不冷藏的話，咬下去略嫌太軟，沒有那麼好吃。

⑧重口味達麻麵 達麻麵

【未食過，不評語】

達麻麵（NT\$200），好像在做什麼生化實驗，誠徵勇士來試試……但你有沒有帶喇叭牌正露丸？

烏來另一特產是山地人的達麻麵，跟麵完全無關，是用米加鹽醃製溪魚和山豬肉等，賣相駭人，味道酸中帶鮮，雖然風味極其獨特，但甚少正常人敢買……倒也正常！

📍 烏來老街內
🕙 多數店家由 10:00-21:00

⑨ 吃道地的山地菜
泰雅族的美食 ★★★

香菇竹筒飯（約NT$10
竹筒取自竹子尾部，由
親自破開，即見上面鋪
一層透明薄衣，包著的
香菇菜脯拌米飯，味道
一般肉粽大大不同。竹
用火烤過，竹味完全滲
飯粒中，勁香！

　　烏來老街並不算長，除了有多家街頭小食，還有幾家食店，都是泰雅人的山地菜（難道你會專程來吃麥記或KFC？），老闆們都是泰雅族土生土長原住民，菜式沒有因遷就遊客口味而胡亂「改良」，所以吃到的一定是最道地的菜式，大家隨便走進哪一家也沒問題。

　　由於烏來四面被山溪包圍，食材都是即採即製，很有原始味道，不吃一餐山地菜太遺憾了！

山地胡椒生木瓜雞湯（約NT$200），由烏來獨有、全年只結一次種子的調味料「山地胡椒」調製，再加入滋補的山雞和木瓜，據說有降血壓和提神之效。

靠海吃海，別錯過這裡的炸溪魚（約NT$150），在南勢溪捉的鮮魚，連骨都炸得卜卜脆，一併吃下也可，另有炸溪魚溪蝦拼盤。

香蕉飯（約NT$80），把香蕉肉拌入米飯後再以香蕉葉包來蒸，既香又甜，也可作為素食，是一道吃得非常過癮的甜食。

炒山豬肉（約NT$300），肉醃得超入味又不柴，送飯一流啊！

許多店家的佈置也愛用竹為主調，呈現泰雅族居所面貌，更會播放民謠，氣氛自然又獨特。

📍 烏來老街內
🕐 多數店家由 10:00-21:00
山地菜推介：炒魚香山蘇、炒山豬肉、棕櫚心勇士情、
溫泉冰紅茶、山胡椒蜜茶、香酥蔗蜂

⑩ 古董交通
觀光台車

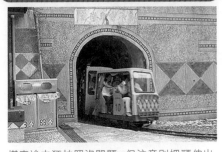

搭車途中狂拍照沒問題，但注意別把頭伸出車外，否則送你一個頭獎，成為異鄉亡魂，為烏來增添一個鬼故事，那又何苦呢？

這列古樸的觀光台車，也是烏來特色之一。全長約18公里，全程約8分鐘，往來溫泉路至烏來瀑布（從烏來商店街一走過覽勝橋便到，極方便）。原為修築公路須要運輸木材而建，完工後保留下來，成為現時遊客省腳骨力的交通工具。往來於山林道上，風馳電掣時你會聽到「軋軋」聲，似足在遊樂場玩機動遊戲！路上更能飽覽山區的優美景色，相當寫意。有人會問，不乘台車去瀑布可以嗎？當然可以，步行約需半小時，散散步看樹林和河川也ok，但最好帶備蚊怕水。

📍 烏來區溫泉街 86 巷 2 號
📞 (02) 26616495
🕐 09:00-17:00（每月第一個周二停運維修）
票價：單程 NT$50，7 歲以下免費

⑪ 打卡熱點
烏來瀑布

去旅行必須懂得練精學懶，台北地區最著名的瀑布是山長水遠的十份，沒有交通工具直達，路途極其艱辛。而烏來除了溫泉著名，瀑布也是強項，已正式列為台灣八景之一，磅礴的氣勢在台灣少見。有人形容烏來瀑布有「一絲白絹從天降」般詩情畫意，我只知一場來到烏來，除泡溫泉和吃泰雅菜以外，打卡是常識吧。

烏來瀑布高度約80公尺，位於南勢溪左畔。加上渾然天成的山勢，的確有一股磅礴氣勢，我給它80分！

少女你做乜諗嘢呢？係咪失戀啊？唔緊要㗎，失多幾次戀就會百毒不侵㗎啦，祝你年年有今日啊！

西門町
台北車站
商圈
東區
華西街
夜市
山1914 光華電腦
商圈、華
信義區 101
夜市 臨江街
永康街
中山
寧夏觀光
夜市 士林夜市
北投溫泉
淡水
師大夜市
夜市 饒河街
大直
夜市 基隆廟口
烏來
九份

老實說，我從未見過如此型到爆的樂園，要乘搭空中纜車到瀑布頂端，還要行最少15分鐘樓梯才正式抵達樂園！很多人都怕辛苦而不上來順道一遊，只是乘一趟纜車便馬上折返（纜車費用已包在樂園入場費內），但這個已有百年歷史的樂園給我的印象卻極之不俗。只因它與大自然推廣協會合作，在最少人為干擾的管理政策下，園內草樹茂密得像森林，空氣好，環境靚絕，又有得划船、玩漆彈、射箭、碰碰車等，香港人一定會覺得好新鮮。但老友記和帶bb車/孩子的團友就要慎重考慮，樓梯超多的！

雲仙樂園被台灣人喻為「空中花園」，以溪流瀑布「食糊」，圖中的小瀑布，園內俯拾皆是。

樓梯好像永遠不完，真要考驗你的腳力和心肺功能。怕你捱不下去，沿途石階盡見人生金句，這句是：「成功的起點是下決心，成功的終點是堅持！」既不押韻也不對調，小學雞作品！

射擊場以鐵罐、鐵皮和碗碟當標靶，廢物利用，十分支持環保。

樂園一向使用不干預式管理，除孕育出稀奇的植物外，也有不少小動物出現。遊覽時會突然見到有條蛇在前面施施然地爬過，難道就是傳說中的青蛇麼？

坐在半空中的雙軌單車，談談情說說性，但小心熱死。

⑬台灣３６０
空中纜車

　　到雲仙樂園唯一交通工具，就是由烏來台車瀑布站旁出發到山頂樂園的空中纜車，雖然纜車兩個終點站距離並不算遠，但橫跨南勢溪和瀑布，可飽覽整個烏來風景，感覺大地在我腳下。

纜車全長三百八十二公尺，可坐九十人，由十六輪雙索交式電腦全自動控制系統……以上是官方資料，我只想知道車內有沒有降落傘供應，給我在壞車時逃生。

要注意，一路上沒有鞏固纜車鋼纜的鐵架，從起點處看纜車慢慢在四十五斜度的鋼纜上升降，車廂稍有搖擺已嚇到標尿！比過山車更激！

📍 烏來鄉烏來村瀑布路 1-1 號
📞 (02) 26616383
🕙 09:30–17:00（周一至周日，螢火蟲季至 21:00）
纜車開放時間：09:00–17:00
收費：成人 NT$300、12 歲以下小童 NT$230（已包括
　　　來回纜車車費、雲仙樂園入場門票）
網站：http://www.yun-hsien.com.tw/index.aspx

西門町
台北車站
商圈
東區
華西街
夜市
光華電腦
商圈、華
山1914
101
信義區
臨江街
夜市
永康街
中山
寧夏觀光
夜市
士林夜市
北投溫泉
淡水
師大夜市
夜市
饒河街
大直
基隆廟口
夜市
烏來
九份

⑭賞櫻一流
活力村·那魯灣
溫泉渡假飯店

烏來唯一一家面對瀑布的酒店，外觀氣派十足，繪滿山地風味的泰雅族傳統圖騰。位置更是得天獨厚，每個面向瀑布的房間，皆盡攬觀瀑的極佳視野，美得像仙景！但要注意，每年一月底至二月底是烏來櫻花盛放的季節，住房會非常緊張，想訂房就要快！

酒店餐廳會隨季節，更換不同的山地風味菜餚，櫻花季節時更會推出烏來獨家的「櫻花宴」。

一群朋友可選擇住四連房，四房露台相通，晚上可相聚聊天，或一同做壞事。

面向瀑布的房間，坐在露台可飽覽獨一無二的烏來瀑布美景，好有禪意！但講真飯店實在太陳舊了，可能真要翻新一下了！

📍 烏來烏來村瀑布路 33 號
📞 （02）26616000

住宿：四人湯屋 NT$10000 起
泡湯：使用時間 2 小時，二人房 NT$2500 起

⑮ 有得食有得浸 國際岩湯

烏來老街有多家泡湯館和溫泉飯店，平貴都有，沿路可慢慢格價。我常去的是一家叫國際岩湯，店家只做浸溫泉和餐廳，不設住宿。大眾泡池鄰近溪畔，部分闢成露天區，走出室外就是泡湯的空間了。店家佈置了植物和石桌椅，並以竹籬與美麗的南勢溪流水相隔，除了空氣較清新，更可窺探籬外優美的溪谷風光。設有四間日本風格，極具禪意的「家庭池」，空間寬敞，還能享受獨立的檜木烤箱及蒸氣室，盡享泡泉樂趣。這一家開了二十多年，水準keep得算是很不錯了！

露天大眾池包含9個水池，蒸氣室，烤箱，及spa水療設備，包大小毛巾各一條，寄物櫃及沐浴用品，不限時確抵玩！

男女溫泉浴池均設有高溫、中溫、低溫和冷泉池，更設有露天溫泉池，可一邊浸泡，一邊欣賞烏來風景，寫意無限！

家庭池有獨立檜木烤箱及蒸氣室，自成一角，焗完再浸過。

📍 烏來鄉烏來街 22 號
📞 (02) 26616351　🕙 10:00-21:00（周二和周三休）

泡湯價錢：公眾湯一人 NT$400、14 歲以下兒童 NT$200（身高 110cm 以上方可入場），不限時間（需自備泳裝和泳帽）。半露天的雙人景觀湯屋，2 個人一小時一間房 NT$1200。

西門町
台北車站
商圈
東區
華西街
夜市
光華電腦
山1914商圈、華
信義區101
夜市
臨江街
永康街
中山
寧夏觀光
夜市
士林夜市
北投溫泉
淡水
師大夜市
夜市 饒河街
大直
夜市 基隆廟口
烏來
九份

⑯ 有詩意的泡湯地點浴池
巨龍山莊

介紹完烏來老街內的國際岩湯，也介紹多一間距離較遠但水準滿不錯的，就是距離烏來老街20分鐘步程的老牌泡湯館巨龍山莊。它位處深山幽谷，放眼盡是汩汩溪流和無敵山景，很有詩情禪意。

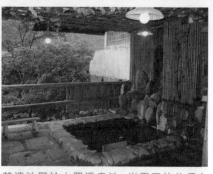

華清池屬於大眾溫泉池，半露天的依偎在南勢溪畔，抬頭望一片好風光。

除了基本的大眾池，還有家庭用的紫水晶浴缸、氣泡養生池、水流按摩、紅外線烤箱、蒸氣室、茶浴、檸檬浴、冷泉等設施。另外，餐館的食物也別具風味。最大缺點就是設施有點老舊了，交通也不便，有心人要特意前去。

喜愛紫水晶的朋友，可浸在家庭池的紫水晶浴缸中，據聞紫水晶有助集中精神和提高腦筋的活力。

泡湯館附設的餐廳有水準，茶餚創新獨特，以茶與花入菜，煮出一道道獨具風味的茶餚。烏龍燻雞（NT$380）燻香味濃，煙火的氣息慢慢從嘴邊滲出。

包種溪蝦（NT$300），加入包種茶，蘸上麵粉炸至金黃色，入口鮮味，香酥鬆脆得連蝦殼也可一併吃下。

養生池有半露天大眾池，更設有氣泡按摩，感覺開揚。

📍 烏來區新烏路五段 60 號　　📞 (02) 26616333
🕐 泡湯區 08:00-23:00(時有改動，建議先致電詢問)
交通：乘搭新店客運 849 巴士，在「巨龍山莊站」下車。
住宿：雙人房 NT$3200、家庭房 NT$3760，均設有按摩浴缸，
　　　　包早餐，養生和仕女池泡泉一次。
純泡湯價錢：養生池（限男士），三溫暖、半露天，票價每人
　　　　　　　　NT$500
九龍池，半露天、包池專用（5 人），每小時 NT$1200。
家庭池，室內、限 50 分鐘，成人 NT$400、兒童 NT$200。

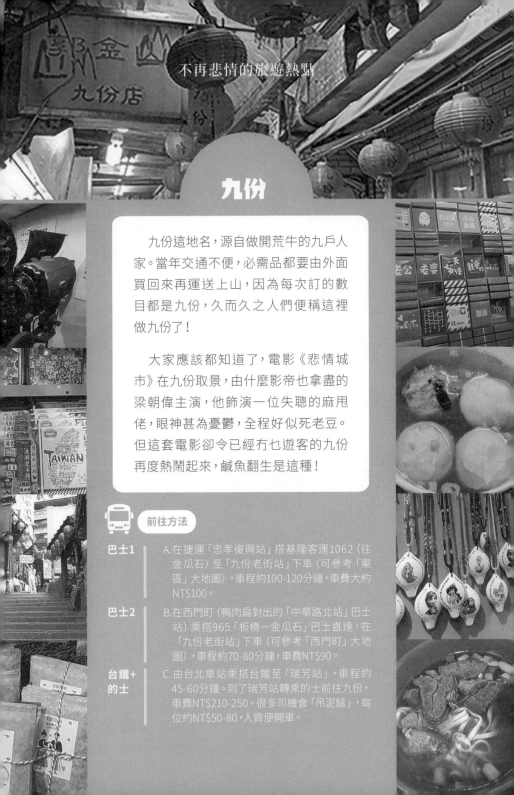

九份

九份這地名，源自做開荒牛的九戶人家。當年交通不便，必需品都要由外面買回來再運送上山，因為每次訂的數目都是九份，久而久之人們便稱這裡做九份了！

大家應該都知道了，電影《悲情城市》在九份取景，由什麼影帝也拿盡的梁朝偉主演，他飾演一位失聰的麻甩佬，眼神甚為憂鬱，全程好似死老豆。但這套電影卻令已經冇乜遊客的九份再度熱鬧起來，鹹魚翻生是這種！

前往方法

巴士1　A.在捷運「忠孝復興站」搭基隆客運1062（往金瓜石）至「九份老街站」下車（可參考「東區」大地圖），車程約100-120分鐘，車費大約NT$100。

巴士2　B.在西門町（鴨肉扁對出的「中華路北站」巴士站）乘搭965「板橋一金瓜石」巴士直達，在「九份老街站」下車（可參考「西門町」大地圖），車程約70-80分鐘，車費NT$90。

台鐵+的士　C.由台北車站乘搭台鐵至「瑞芳站」，車程約45-60分鐘。到了瑞芳站轉乘的士前往九份，車費NT$210-250。很多司機會「吊泥鯭」，每位約NT$50-80，人齊便開車。

★金枝紅糟素圓

九重町客棧★

張記傳統魚丸★

★張家老店鹹光餅

★藍山朝夏 ★賴阿婆芋圓

★阿珠雪在燒 ★九份郵局

阿婆魚羹／阿雲麵店 基山路

★ 阿蘭草仔粿★ ★ ★金枝紅糟肉

★舊道口牛肉麵 菓風小舖

舊道口巴士站

輕便路

瑞金公路

★九份國小

★阿柑姨芋圓

闊笛

茶樓★ ★悲情城市星宇食堂

昇平戲院

★自動占卜開運機／鬼怪傳說特展

豎崎路

九份金礦博物館★

份派出所
★

① 湯頭稱霸
舊道口牛肉麵
★★★★

舊道口牛肉麵位於俗稱「九份老街」的基山街街口，是老街入口的第一家店，但此店的牛肉麵的確也冠絕九份，只因老闆肯花重本調製中藥湯頭，並加入冰糖和肉骨一起熬製，湯頭都拋離幾條街。除了牛肉麵，亦有價錢比牛肉麵更貴的純牛肉湯（NT150），可見店主對自己的湯頭有多大信心。

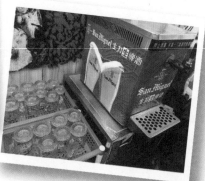

小菜一盤NT$40，自己去雪櫃拿。豬耳有煙燻的香氣，但略嫌不夠脆。

牛肉麵（NT$120），中藥調製湯頭有淡淡的藥香，也有回甘。牛肉半筋半肉大大塊，肉質嬌嫩，全無咬不開的筋。寬條形麵條麵質爽口滑溜，整體達85分以上，值得一食！

有一台生啤酒機，送小菜啤啤佢特別開心。

📍 基山街 4 號
📞 （02) 2497-6756
🕘 09:00-19:00

溫提：推介餛飩麵、麻醬麵、魚丸湯、牛肉湯

② 超強變種蕃薯
芋仔蕃薯
★★

芋仔蕃薯又名紫地瓜，是九份出產的一種紫心蕃薯，味道極像芋頭，外觀卻出奇地像蕃薯。在基山街上隨處可見賣芋仔蕃薯的店，沒哪一家特別不好吃，所以大家見到可隨便買。

在離九份不遠的雞籠山上種植的芋仔蕃薯，因終年海風不斷，以及霧氣中的海水鹽分慢慢滲入泥土，影響了芋仔蕃薯成長的環境，使它變得出奇地好吃。

③ 口味奇特的跌打藥包
阿蘭草仔粿
★★★

外表似足跌打藥包的草仔粿，是除了芋圓以外，最受遊客歡迎的另一熱門小吃。最出名的無疑就是三十多年老招牌、傳承三代的阿蘭，其他店不用排隊，唯獨阿蘭排到嘔，草仔粿的味道雖有點怪，但倒也叫人念念不忘。

草仔粿（NT$20）口味獨特，先把墨綠色的鼠草粉拌入糯米糰，再包入菜脯米、甜紅豆、鹹綠豆和鹹菜等口味的餡料，蒸熟後香氣四散，口感滑嫩。

待蒸的草仔粿像未發福的少女，很快就變乾蒸woman。

有盒裝草仔粿和芋粿（NT$200），由於不含防腐劑，兩天內要食完，冷藏能保存一星期，放冰箱則捱到半個月。

📍 基山街 90 號
📞 (02) 24967795
⏰ 09:00-19:00（周六、日：09:00-20:30）

西門町
台北車站 商圈
東區
華西街 夜市
光華電腦 商圈、華 山1914
101 信義區
臨江街 夜市
永康街
中山
寧夏觀光 夜市
士林夜市
北投溫泉
淡水
師大夜市
饒河街 夜市
大直
基隆廟口 夜市
烏來
九份

④ 素葷皆備
金枝紅糟肉圓 ★★★

紅糟肉圓做法繁複到癲線！先把肉浸過紅糟（糯米＋酒糟），待它入味後加進藥材炒香，並把筍絲和香菇放入油糯米和地瓜粉製的薄皮內，蒸完後再以慢火油炸，才能成為皮薄多餡的紅糟肉圓，真係攞你命三千！基山街上有太多賣紅糟肉圓的店，水準參差不齊，我就會幫襯賣此食品的始祖——金枝阿姨開的店。

五味綜合圓湯（NT$70），一次過試勻店內五種口味的丸子，分別有花枝丸、貢丸、墨魚丸、黃金泡菜丸、紅麴肉丸，每顆都用料扎實，如花枝丸可吃到真的花枝，但湯油膩，別飲了。

蒸熟後的紅糟肉圓（NT$60），每顆都晶瑩剔透白裡透紅，看似油膩，咬下去卻軟嫩紅麴香氣入味，入口煙韌Q軟！

掃街太飽，想吃紅糟肉圓也吃不下了嗎？這裡有盒裝可外賣，一盒6粒賣NT$300，蒸熱或微波一樣好食。

📍 基山街 63 號（素圓），基山街 112 號（肉圓）
📞 (02) 2496 9265/ (02) 24960240
🕙 11:00-19:00

溫提：店家窩心，細分為吃「肉圓」和吃「素圓」的兩家分店。素圓即係把豬肉餡改成豆粉。

西門町

台北車站商圈

東區

華西街夜市

光華電腦商圈、華山1914

101信義區

臨江街夜市

永康街

中山

寧夏觀光夜市

士林夜市

北投溫泉

淡水

師大夜市

饒河街夜市

大直

基隆廟口夜市

烏來

九份

⑤ 超彈牙魚丸
張記傳統魚丸
★★★★

營業超過半世紀的張記，應該是整個九份排隊人龍最長的老店了！它的招牌菜就是各色魚丸，用鄰近瑞芳漁港的鮮魚打漿，加入了不公開的特製配方，麵條也用古法全人手製，有誠意！

滷肉飯（NT$40），是台南傳統重口味，有滿滿滷得香甜的肥肉丁，滷汁不過鹹，肥肉肉汁不多，食完嘴唇上會沾上一些膠質，正！

綜合魚丸湯（NT$60），有香菇鮮肉丸、花枝丸和兩顆福州丸、香菇貢丸包整片香菇，花枝丸也每一口都吃得到花枝。但福州丸卻把兩丸比下去，它用魚漿包豬肉，外皮薄，豬肉內餡有調味過，有點甜甜的，並且會噴汁，食時要小心！

📍 基山街 25 號　📞 (02) 2496 8469
🕐 10:30-19:30（周六日 10:30-20:00）

温提：特別推薦福州丸，甚至不必點綜合丸，齋來一碗福州丸湯就好！

⑥ 新奇好食
阿珠雪在燒
★★★★★

所謂雪在燒，就是春卷皮+花生糖粉+香菜+兩球雪糕製成的台式小甜品。尤其在夏日炎炎，吃完一大堆炸物，食這個可一次過品嚐到雪糕、即磨的酥香花生粉和解膩香菜，會吃得滿心冰透沁涼。在其他地方較少見這個小食，團友們不得不試！

雪在燒（NT$50）雪糕每天也有不同，有鳳梨、花生或芋頭等，不怕吃悶人。其實這小食的精髓是香菜，搭配得剛剛好又有提味，既吃到香甜的兩球雪糕，又有新鮮即磨花生粉與香菜的多重口感，非常好食！

老闆娘親切醒目，知道大家食是其次，主要為了打卡，會捧起半成形的雪在燒給大家拍個夠，這一家真的冇得輸！

📍 基山街 20 號　📞 (02) 2497 5258　🕐 10:00-19:00

九份老街至少有廿家販賣民俗工藝品的店舖，貨品大同小異，所以一次過介紹好了。可幸這裡賣的工藝品絕不老套，幽默感更滿分，非常適合旅客作手信。只要細心搜尋，一定可找到三五件別致的。連我這個不怎樣捨得買東西的麻甩仔，也忍不住手買了一袋就知道了！

自助刮痧器（NT$150），有多種工具可選，很多像SM刑具。若不懂用法及功效，可另買一本《民族刮痧療法》天書，既便宜又保健，刮到你呱呱叫！

最鍾意呢啲印上「男人三從四得」、「愛夫八大守則」、「遊客七大守則」的小飾物、T恤、Cap帽，最適合犯賤的團友把教條掛在身上，提醒自己到底有多賤;>

我還以為鐵盒內又是裝糖果，沒想到居然是環保袋！超靚但幾貴吓，NT$680買唔買好？

茶包咖啡包都好正，送禮自用也不老套。特別喜歡咖啡包上的一句：「知道你過得不好，我就安心多了！」你夠膽就送畀老細吖笨！

⑧ 芋圓之原祖
阿柑姨芋圓
★★★

店子居高臨下，特設海景雅座，觀景窗視野良好，享受美味的芋圓之餘，可同時俯瞰九份渺茫的山海景色，實太正！

九份老街有十幾間賣芋圓冰的店，但大家似乎都會找爬好多級樓梯的阿柑姨。只因開了半世紀的阿柑姨，正正就是九份芋圓的發源地，它原本只是給九份小學生賣冰品的小店，沒想到知名度卻響遍全球！芋圓統統用純手工精製，每一種都口味分明，多年來水準都重keep到，排大隊都值！

芋圓綜合冰（NT$55）有芋圓+綠豆+紅豆+花豆，芋圓Q軟富嚼勁，紅綠豆真材實料，粒粒都有實感真味，只是甜湯偏甜了點，但已比起其他只有色素的芋圓好吃太多！

📍 豎崎路 5 號
📞 （02）24976505
🕐 09:00-20:30（假日 09:00-21:00）

⑨ 即叫即繪
藍山朝夏

店主阿茹進修過廣告設計，因喜愛繪畫，就在九份膽粗粗擺地攤賣手繪衣，之後做出名堂搬入舖。店內的隨身杯、帽、手機袋等，全由阿茹手繪，繪的主題都是溫馨和開朗。除了現賣的貨品外，若阿茹剛好在店內，會依照你喜好即場手繪，約15分鐘便可完成。尤其癡男怨女，做一套獨一無二的情侶tee或帽子，肉麻當情趣！

店內貨品以主題劃分，如九份愛情、風情、四季等，最受歡迎的當然是愛情系列，專供女生逼男友買來作情侶裝共曬恩愛，售價NT$199起。

📍 基山街 30-1 號
📞 （02）24967820
🕐 10:00-19:00

西門町
台北車站商圈
東區
華西街夜市
光華電腦商圈、華山1914
101信義區
臨江街夜市
永康街
中山
寧夏觀光夜市
士林夜市
北投溫泉
淡水
師大夜市
饒河街夜市
大直
基隆廟口夜市
烏來
九份

⑩星爺電影橋段
鹹光餅 ★

鹹光餅（NT$40），搓麵糰後加上芝麻，一份份麵糰放進大爐烘焙。味道甜甜鹹鹹，不太討好。

江湖傳聞，鹹光餅是明朝一位名將出征時的必備乾糧，他命令士兵們將這塊圓形餅繫於頸下、腰間，甚至武器上，隨時準備充飢，橋段非常周星馳。九份有多間賣鹹光餅的店子，但食完得飽字，不太好味的，應該只適合打仗時食用。

⑪純粹食風景
悲情城市星宇食堂 ★★

悲情城市星宇食堂，因其特別的建築與景觀而吸引多部電影和MTV來取景，也包括韓劇ON-AIR，所以吸引大量影迷慕名而來。店內陳設和茶具也走日據時代的客棧風格，茶座露台亦有極佳的觀景點，一邊食便當點心甜點，一邊在天台欣賞遠至基隆的美景，打卡的團友會滿載而歸。一般餐館價，冇老屈。

📍 豎崎路 35 號 2 樓
📞 （02）24960852
🕐 11:00-23:00

溫提：礦工便當 NT$180，轉套餐 NT$380。

⑫暖心的芋圓
賴阿婆芋圓 ★★★★

我還記得第一次去賴阿婆芋圓的情景，那天本來天晴突轉濃霧下雨，九份山上更是凍到PK，著不夠衫的我來這裡吃了碗熱騰騰的芋圓，整個身子暖起來，然後買了件「單身（狗）」的外套即穿上才開始逛街，那一天很難忘。大家去九份玩真要帶多件衫。

滿滿一碗綜合芋圓（NT$50）五合一：芋圓、紫薯圓、綠茶圓、芝麻圓、地瓜圓，不止顏色繽紛，口感十足也很Q不粉，有嚼勁，紅豆湯底也不死甜。有凍有熱。有大地方坐，雖無阿柑姨靚景，但也不用爬樓梯，進來哄吓很不錯。

📍 基山街 143 號
📞 （02）2497 5245
🕐 08:00-20:00

⑬九份繁華的歷史見證
昇平戲院

台灣曾有過一陣淘金熱潮，基隆魚販會將最好的海產先送給黃金山城九份的居民挑選，次品才送往台北販賣。在那個繁榮年代，九份娛樂場所處處，人們玩到通宵達旦，戲院在1914年建成，取名昇平。其後採礦業沒落，不復昇平繁華，戲院在1986年停業了。許多年後，很多古蹟都拆掉，這戲院的大門、外牆、內部仍保存得完好，現免費參觀，用作打卡真一流。

📍 輕便路 137 號（豎崎路與基山街交接處）

📞 (02) 2496 9926

🕐 09:30-17:00（假日 09:30-18:00）

西門町
台北車站
東區
華西街
光華電腦商圈、華山1914
信義區
臨江街
永康街
中山
寧夏觀光
士林夜市
北投溫泉
淡水
師大夜市
饒河街
大直
基隆廟口
烏來
九份
商圈
夜市
夜市
夜市
夜市

⑭ 苦命者免費 自動占卜開運機

在昇平戲院門外，有著一架大部分遊客路過都會玩玩的自動占卜機，NT$10元抽一次，冇人看管你有冇獻款，所以部機取名「苦命者免費」，睇吓你會不會為了省$10，甘願變成苦命人！

我一玩之下（有入10蚊），居然抽到44號籤，正所謂死屍死時44，我以為自己endgame了，點知一睇解籤紙，居然是「吉」！！！什麼都好、好、好和十分好！反觀眼見兩個抽到33同88籤的茂利，一個「凶」，一位是「大凶」呀，隨時死於非命！我則逃過一劫了，Yeah！

📍 昇平戲院門外

⑮ 到底「怕鬼」定「把鬼」？ 鬼怪傳說特展

在昇平戲院不遠，有一個叫「鬼怪傳說特展」，小小的館子裡展示了一些鬼怪的道具，工作人員亦很樂意幫你跟殭屍們拍照，喜歡整古做怪的團友該會喜歡。但NT$180門票也確實太貴了吧（雖然你拿著那張平安符樣式的門票，可兌換飲料「孟婆湯」，即仙草茶或冬瓜茶），參不參觀就見仁見智啦！

人們都說電影最好看的就在預告片裡，所以看到門外的鬼怪道具，大概都略知一二了。

📍 豎崎路 35 號
📞 （02）2497 7888
🕐 11:00-18:00，假日：11:00-19:00

⑯當作擺設也很美
陶笛

　　九份有幾家店專賣看似冷門的陶笛。雖然吹奏陶笛的確易學難精，但很多遊客也不是因為喜歡這種樂器而買，而是這裡的陶笛造型實在太色彩繽紛也太吸引了，所以被迷住，不得不帶回家了，當作陶製品的擺設也很美。這家店的陶笛靚到讓我想起在歐洲逛的藝術品店，非常賞心悅目。現場所有陶笛皆是老闆親做，老闆會親自示範吹奏，不同陶笛吹奏出來的聲音有高有低，很神奇，買來給小朋友做手信也不錯。

📍 瑞芳區基山街 87-63 號
📞 (02) 2670 8070
⏰ 12:00-20:00

⑰打卡超級熱點
九份石階

　　石階行人路是九份另一特色風貌。隨著特殊的山勢地形，「豎崎路」全部由石階構成，狹窄交錯，由下而上貫穿汽車路、輕便路和基山街。石階路兩旁大紅燈籠高高掛，遇著下雨天更添淒美，是昇平戲院外另一拍照熱點。但請小心別被自拍三七分臉的錢大媽「批踭」撞飛，由樓梯頂直滾落山腳底，客死異鄉無仇報啊！

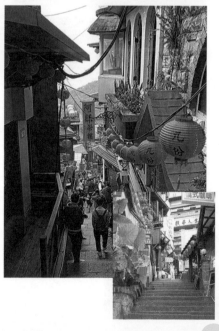

西門町
台北車站
商圈
東區
華西街
夜市
山1914
商圈、華
光華電腦
信義區
101
臨江街
夜市
永康街
中山
寧夏觀光
夜市
士林夜市
北投溫泉
淡水
師大夜市
饒河街
夜市
大直
基隆廟口
夜市
烏來
九份

⑱ 食風景都飽了
阿妹茶樓
★ ★ ★

在豎崎路石階上，最有噱頭最搶眼的，肯肯定是阿妹茶樓——濃濃的三十年代上海風情，木建築加上以竹為主的佈置，連餐牌都是用竹簡製成，風味十足。裝潢有心思，但食物質素同樣注重。最著名是泡茶，老闆因應茶葉特性而冠以文縐縐的名字，如「望春風」（梨山烏龍）、「查某人的味」（翠玉）、孤女之願望（凍頂烏龍茶）、雨夜花（四季春茶）……就算以後執笠，老闆仍可改行做作家。

阿妹的強項是賞茶道觀山景，店內有齊普洱、四季春和凍頂烏龍等，由NT$400起跳，適合文人雅士來吹水。

除了泡茶「耍家」，水果茶（NT$250）也調製得宜，配以多種鮮果，酸酸甜甜的夏天非常解渴。

牛肉飯簡餐、附三小菜（NT$300）都飽肚，送窗外無敵的山海景致，值回票價啦！

拿起竹製餐牌，點菜時分外有氣派，簡直有如讀聖旨！

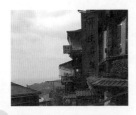

📍 瑞芳區市下巷 20 號
📞 （02）24960833 🕙 10:00-21:30
溫提：1. 推介有烏龍茶餅、茶葉酥、綠茶布丁凍、燻乳酪、滷味拼盤；
　　　2. 最低消費一人一杯飲品

⑲ 收禮的人一定驚喜
菓風小舖

我覺得，要買手信就該買些香港找不到的東西，這才值得老遠抬回香港啊！九份老街內的這一家菓風小舖，我每次來到都會大手入貨，只因店內無論是棉花糖、軟糖、朱古力等，包裝和造型都是極之可愛和creative，創意令人驚歎，價錢卻極之合理！送給朋友，大家都愛不釋手，問我到底在哪裡買到。此店實在太搞笑好玩，是出血重地，記得帶夠錢啦！

自摸、鐵羊用功敢、有星爺嘜頭的含笑半步癲，一律NT$110，都是店內熱銷貨品。除了外貌搞笑，還認真寫明了成分和服用方法！

仿名牌安全套的朱古力（NT$20），模仿得維肖維妙。看了半分鐘也看不出真假，送給朋友好玩又好食！

柔棉體驗衛生棉花糖（NT$120），一盒有五袋獨立包裝的棉花糖，柔軟度和手感像真度百分百，買給壽男一定高興死，馬上跑進廁所用～

仿曼秀雷敦包裝的薄荷朱古力（NT$120），我真的試過當曼秀雷敦送朋友，她竟完全不察覺，整蠱成功！

針筒麥芽糖（NT$70），有可樂味、草莓、提子味等，意念好笑，但甜到你馬上患糖尿病！

告白朱古力（NT$140/4格），分四格、六格和九格話框禮盒，連話都不用說，拼貼一句情深話送給對方，又幾感動喎～

📍 基山街 84 號
📞 (02) 24061067
🕐 09:30-18:30

西門町

台北車站 商圈

東區

華西街 夜市

光華電腦 商圈、華山1914

101 信義區

臨江街 夜市

永康街

中山

寧夏觀光 夜市

士林夜市

北投溫泉

淡水

師大夜市

饒河街 夜市

大直

基隆廟口 夜市

烏來

九份

⑳令人難忘的氣味
黑屋頂

九份的風勢有時相當強勁，多雨的山城地形，為九份帶來另一種觀景——黑屋頂。

居民建屋時，屋頂覆以木板，頂層用油毛氈（俗稱黑紙）刷上柏油為黏劑，橫直覆蓋兩層，夏天和新年前再以柏油塗刷，既可防雨水侵襲，遇有破洞，修補也比較方便。要是剛好在這兩段時間來到九份，自然而然會嗅到空氣中瀰漫著的一股柏油味，這是九份最令人難忘的氣味，可遇不可求啊！

㉑不是金融中心遺址
九份金礦博物館

九份仍保留著兩個淘金遺址，一個在金瓜石，另一個規模較細的就在九份之內。礦坑遺蹟現改建成金礦博物館，展出多件保存完好的日據時代採金及鑿礦工具，如烘燈、煉金爐、金礦原石和金花等珍貴歷史文物。老闆從事採金工作幾十年，向參觀者熱情解說和表演傳統的淘金煉金技術。有興趣者可參加這個2小時的夜間導覽。

📍 石碑巷 66 號　📞（02）0913833099　🕐 16:00 -00:00

溫提：夜間導覽每人 NT\$120，時間和日期皆不固定，可參考網址訂位。

網站：**https://jioufen-goldore-museum.mystrikingly.com**

㉒感受真正的九份
九份民宿

若你想在九份過夜，老街上有很多民宿可供選擇，有些是全新靚裝的民宿，但也有部分民宿建於50年代，房間可能很殘舊，或要共用浴室，建議先參考民宿網頁再作決定，假日最好提前預訂，因遊客比起以前實在多太多了。

大多數民宿也是神神秘秘，所以別妄想會開放給你進去參觀，要事先在網上做好功課，尤其要多多參考用家評價。

網站：**https://chiufen.fun-taiwan.com/**

附錄

① 台北簡介

理 台灣位於太平洋，與韓國、日本的距離相近。台灣最北端到最南端長為394公里，最東端到最西端寬為144公里。以中央山脈為分水嶺，有

三分之二是森林密佈的山峰。其他是由丘陵、高原、海岸平原及盆地組成。台灣省則包括澎湖島等196個群島，及其他21個島嶼。台北市有12個分區，包括萬華、信義、中正、北投、士林等。

口 台灣人口超過2340萬，首都台北市約250萬人。

民 漢人/原住民

教 道教/佛教/基督教/天主教/回教，以佛教與道教信徒最多。

言 國語/台語（閩南語）/原住民族語/客家話/英語

候 台灣的氣候為亞熱帶氣候，北部平均溫度為攝氏21度，跟香港大致相若。

- 春季由3至5月，氣候溫和，多雨潮濕，溫度約在20-25℃左右；
- 夏季由6至8月，通常又熱又潮濕，氣溫平均27-29度，勁多颱風來襲；

- 秋季由9至11月，天氣乾燥，氣溫平均21-27度；
- 冬季為12至2月，寒冷多雨，須帶毛衣與外套，氣溫平均16-18度。

貨幣	新台幣 (NT) 是台灣的法定流通貨幣，紙幣面額有：$2000、$1000、$500、$200、$100；硬幣面額有：$50、$20、$10、$5、$1。$2000、$200和$20在市面極難見到，影唔到sorry！

匯率	港幣兌台幣的兌換率，近幾年都介乎在 HK$1=NT$3.6-4.0（即約0.27-0.25）之間，以當日匯率為準。
時差	跟香港時間相同。
電力	110V，60Hz，以兩腳扁插為主。電壓與香港不同，使用香港電器或需要變壓器。
電話	使用漫遊或電話亭撥出，只須直撥00852或+852，即可致電回港。

② 台灣法定假期

日期	節日
逢周六、周日	周休二日
1月1日	元旦
農曆除夕、初一至初三	春節
2月28日	二二八和平紀念日
4月4日	兒童節
4月5日	清明節
5月1日	勞動節
農曆五月五日	端午
農曆八月十五日	中秋
10月10日	雙十節

③ 出入境簽證須知

團友們要注意看以下的簽證程序！香港居民要去台灣，均須持有有效入台證才可入境。要申請入台證，一般可以網上或落地簽證方式辦理，詳情如下：

A. 網路簽證

持有BNO護照、香港特區護照，或以往曾辦理入台證的非港澳出生港澳永久居民，皆可於網上申請入台證，取得在台停留30天的資格。辦理入台證網上申請，輸入相關個人資料，並在核對版面確認資料無誤之後，申請程序即告完成，可即時查看審批是否成功（只要在查詢審批頁面中，輸入身份證號碼、護照號碼及個人名字，可即時知道結果）。如獲批核，便可把入台證列印，要留意列印時需利用A4白色空白紙張，小心不可使用回收紙（我試過太環保，用了頁背有字的廢紙，但不獲採用，在機場要即時另付NT$300重辦）。至於線上顯示為不獲批者，則可利用「境外人士線上申辦系統」或以書面申請，視乎個案而定。

港澳居民網路申請臨時停留許可入台證（網簽），進入這個LINK：

https://egate.immigration.gov.tw/nia_onlineapply_inter/visafreeapply/visafreeverifymailform.action

內政部移民署【網路申辦服務】
https://egate.immigration.gov.tw

港澳居民網路申請臨時停留許可（網簽）

負責單位：入出國事務組-停留科
聯絡電話：+886-2-23889393 分機 1039、2611、2612、2625、2614
Online Application for Entry Permit of HK and Macao Residents

港澳居民網路申請臨時停留許可（網簽）－認證聯絡電子信箱

1. 請填寫本人電子郵件信箱，並點選「寄送驗證碼」，您會收到一封驗證信至您的電子郵件帳號。
 Please fill in your personal email address, then click "Send Verification Code." You will receive a verification email.
2. 請將驗證信中之驗證碼填入上方欄位，點選「驗證」後，始得進行後續申請作業。
 Fill in the received verification code in the blank below, then click "Verify E-mail Address." to continue the application process.
3. 如您使用免費電子郵件信箱且未收到驗證信，請至其他收件匣（如垃圾郵件匣或者廣告信件匣）確認，
 或建議更換其他信箱申請。
 If you are using free e-mail service and have not yet received the verification code, please also check other folders (i.e. Trash or Advertisements). Alternatively, we suggest using a different email address for the application.
4. 提醒您，申請人勿使用大陸地區電子郵件帳號作為驗證電子郵件位址。
 Be advised, applicants shall not use Mainland Chinese e-mail service to receive verification e-mail.

[請輸入「您的電子郵件信箱」格式，如：abc@mail.com] 寄送驗證碼/Send Verification Code

郵件收件主機的安全機制不同，可能會有延遲的情況發生，建議可於5分鐘後再次檢查信件是否寄達。

第一次前往台灣的朋友，須於境外人士線上申辦系統（請看下面link）申辦入台證，透過網絡填寫申請書，上載合規格證件照片及應備文件，辦理天數為5個工作天。我的建議是，首次申請入台證的朋友們，最好能夠確定已獲取入出境許可，才再安排行程購買機票，以策安全。

https://coa.immigration.gov.tw/coa-frontend/overseas-honk-macao

C.辦理落地簽證手續

若想在抵達台灣後才辦理台灣落地簽證，除須屬香港出生並持有有效入出境證件的港澳居民，也須於1983年後曾經以港澳永久居民身分赴台。辦理落地簽證，須在抵步後在機場填寫申請書，此外亦要出示30日內離境的來回機票，以及香港或澳門護照便可申請。要留意的是，辦理落地簽證，必須即時付費NT$300。但既然現在網簽很方便，建議還是列入優先申請的方法。首先網簽完全免費，另外入境也比較順利，也避免花費時間等候申請，亦不用擔心不符申請資格被拒入境，想當年未有網簽前我搭飛機去台灣時全程都好忐忑不安。

④ 台幣兌換方法

A.在香港換錢

　　每次由香港出發去台灣之前，我都會先透過「TT　Rate網站：https://hk.ttrate.com/」或「TTRate」app，睇下銀行或找換店的匯率。匯率好的多數也不會是銀行（在銀行換，除了匯率一般較低，可能更要收取手續費，小心），而是各大小找換店。但要注意的是，就算匯率再好都冇用，我試過山長水遠拿著現金去到找換店店門前，店家永遠都說已換光了，試多幾次，我就知道他們根本有價冇貨，之後就識do了，先打個電話或whatsapp查詢一下，確實店家有台幣現鈔才會前去。

　　有些店更可以替你預訂外幣，你可先講明會過來唱幾錢，等店家幫你預留。譬如我經常幫襯的在旺角現時點的「飛鳥」和在荔枝角站香工對街的「銀豐」，都是匯率還不錯又會幫你留錢的老店。

　　我還有個最喜歡換外幣的秘密地點：在尖嘴重慶大廈地面和二樓有十多間找換店，愈近商場門口匯率愈差，愈行入去匯率會愈好，常會執到好價貨。但我一個麻甩佬深入虎穴識得著多兩條底褲保護自己，團友們真要夠膽才去！

現時點的「飛鳥」很善良，開在一樓入口的樓梯前，讓我可以先兌換了台幣，清袋冇煩惱。否則在商場兜一轉，買幾個模型 figure，真係冇晒錢去旅行。

B. 在台灣換錢

如果你決定留待去台灣才換錢,在台灣機場的兌換店、每一間銀行,很多酒店和百貨公司也有提供換錢服務。機場內幾家兌換店的匯率相差無幾,不特別好但也不差,OK換得過啦。

若要去銀行換,銀行一般會收NT$100-300手續費,但匯率多數卻比機場好一點。要注意台灣銀行的營業時間只是09:00-15:30,周六日不開門。另外,銀行職員動作都超慢,慢到你會懷疑人生,所以一見多人千萬別去,旅遊時間寶貴啊!

不過,真要力勸大家儘量避免去百貨公司或酒店找換,匯率差到嚇死人!

另外,除了去兌換店,在台灣任何一家銀行的ATM櫃員機提取台幣現金亦可(但你的提款卡背必須有「銀聯」、「cirrus」或「plus」),匯率大致會跟台灣銀行當日的匯率。每次提款,都會收你約NT$150-220手續費。所以我強烈建議團友最好一次過拿多啲,畀一次手續費就好了。

不過要注意,在香港出發前,記得先要在櫃員機或銀行App,啟用「海外提款功能」啊!否則要在台北街頭乞食!

在機場過海關前後會見到幾間兌換店,兌價只有極差微的分別。

大家絕對不用怕找不到ATM,台灣每一間便利店內總有一台提款機,極之方便。每日最多可拿NT$20000,即係成$5000港紙,點都夠使啦啩?(PS:我最愛搵「台新」ATM櫃員機,即台新銀行,佢嘅匯價零舍好。)

⑤ 上網卡

來台灣旅行，當然要準備好一張接收良好的上網卡，否則在台北看不到youtube、ig事小，用不到google map帶你找目的地就大L鑊了！

買上網卡，平盡全香港的非深水埗莫屬，其他地方買一張，在這裡隨時用同一價錢買到兩張！上網卡的攤檔，主要集中在深水埗站 C2 出口，一出桂林街即刻見到幾間，宜多格價，你以為已經夠平了，原來還會找到更平的。

那麼，到底要在香港出發前便買，抑或要來到台灣才買上網卡呢？其實各有各好，香港現在買台灣上網卡愈來愈平，3-7天台灣4G無限上網，HK$100以下就有交易，我在鴨記買最平的大概HK$50/5天/無限上網，計番每日HK$10任上網，都冇乜投訴了吧？

若你打算在台灣買上網卡，只能在機場辦開卡手續（對啊，旅客只可以在機場內的電訊專櫃辦理，在機場外的街上門市無法開卡），在職員面前即買即用，試過了sim咭確定能上網沒問題才起行，亦是加了一重保障。況且，現在台灣各間電訊商的上網卡也減價了，最便宜是NT$300的3或5天無限4G上網方案，分別只是內含NT$100和NT$50的通話費。你會話既然有無限上網，用whatsapp或line打電話不就可以了嗎？對啊，但如果你需要打去餐館或卡拉OK訂位，那就無計可施了吧？所以多了個臨時備用電話號碼自有其好處，而由於台灣國內通話費只有致電才會算錢，接聽是不算錢的，所以內含的NT$50或NT$100，大概可以打到5分鐘或10分鐘電話，簡單的在台灣訂位也夠用了。

最後溫提，台灣電訊商主要有「台灣大哥大」、「新遠傳」、「中華電信」和「台灣之星」，中華和新遠傳就像香港的數碼通或PCCW，台灣各地域覆蓋都比較好。最垃圾的是「xxx星」，我初來台灣居住，為了它月費平少少而開了台，在同一場合，朋友們永遠接收五格強到爆，我還是在冇格和一格之間搜尋中，用到我xx星，團友們記得要永不錄用啦！

這就是機場的遊客價上網卡價錢，在外面的門市沒有3、5、7天的計劃，只有一簽一兩年的月費計劃，所以想買卡的團友，一定要在機場辦理好。

⑥ 機場出台北市

　　在桃園國際機場下機，乘車出台北市中心，方法有以下幾項：

A.機場客運

　　由機場往台北市區的巴士（台灣稱巴士為「客運」），由不同公司如「國光客運」、「長榮巴士」及「大有巴士」等經營，有很多條路線通往台北各地區，可因應你入住酒店的位置，選擇最方便的路線。未確定該坐那架車可直接詢問櫃檯，他們會指引你去最適合的路線，車費約NT$120-170，車程時間約在50-70分鐘。

　　乘搭巴士出市區的最大問題，就是中途可能會塞車，我就試過返機場時遇上放工大塞車，差點趕不到上機，所以我只會搭巴士出市區，回機場時搭捷運，至少可預算到交通時間吖。

B.機場捷運

　　除了巴士，也可乘搭機場捷運（台灣稱地鐵做「捷運」）去「台北車站」，再轉乘去各地區，車費NT$150，車程時間約40-55分鐘，睇下你搭不搭到飛站直通車（車費一樣）。營運時間由06:00-23:00。

　　機場捷運的好處是便宜準時，其實也只是普通地鐵列車，冇好似香港機鐵的列車整色整水但車費貴死人，車費跟搭巴士差不多，給大家多一個選擇。

C.的士

　　由機場乘搭的士去「台北車站」，車費NT$800-1300，約40-50分鐘。

⑦ 台北交通

A. 客運公車（巴士）

台北公車由15家公司聯營，包括大有巴士、國光和首都客運等，有多達300條巴士線！跟香港最大分別是台灣沒有雙層巴士，全部都是單層巴士，或類似觀光旅遊車的車種。收費以分段方式計算，絕大部分行走市區路線的車費不超過NT$20，很便宜。可投幣或用悠遊卡付錢。留意若你使用悠遊卡，上車要拍一次卡、落車亦要拍一次卡，讓巴士自動幫你計分段收費。若你細心聽清楚，也會聽到拍卡時會喊「上車」和「下車」，但由於讀音極為相近，所以香港人都會聽得一頭霧水！

台北最常用

為了幫大家簡易去搭巴士，推薦兩個類似香港九巴／新巴的APP（「Bus+」和「台灣等公車」），都是我用完覺得最好用的台北巴士到站APP，除了巴士更幫你查埋高鐵、捷運等有用資料，我建議團友們兩個APP都安裝。另外，圖中都是我在台灣生活最常用的app，也給大家參考下。

台灣冇雙層巴士，所以好少坐位，多數都要企足全程，陰公豬！如果大家用悠遊卡搭車，記得上落車都要嘟！

只不過，根據我多年旅遊經驗，還是得告誡各團友，儘量乘搭地鐵，次選才是巴士。因為台北市塞車問題嚴重（尤其傍晚5-7點），地鐵用15分鐘便送你抵達的地點，搭巴士隨時要1粒鐘！時間預算頗有難度，大家引以為鑑，小心！

B. 的士

台北的士車身是黃色的，每輛限載乘客4人，。市內短程會按錶計算，起錶的1.25公里是NT$85，續跳每200公尺或塞車累計每60秒，收費NT$5。跟香港最大分別是有夜間附加費，上車時間由23:00-06:00，每程加收NT$20。

台灣人都愛叫的士做「小黃」！

台鐵亦即火車，鐵道網絡貫穿台灣環島。列車由快慢度、中途要停幾多站及車廂舒適度去決定票價，很公平吖。即使近年超高速的高鐵全面開通，路線又有部分重複，但行駛速度較慢的台鐵仍不被淘汰，只因它的票價比高鐵或內陸機真的便宜得多，去台北市外地區如基隆、九份等，如果不趕時間，台鐵仍是我的不二之選。

由於路線和班次又多又密，大家可先登入台鐵網查閱車次與票值（或使用我請大家下載的2個「巴士app」亦可），可使用信用卡買到14天以內車票。但我的經驗是，除非你撞正假期出發，否則大把空位唔使擔心，可直接去車站WALKIN。

台鐵網址：www.railway.gov.tw

D.高鐵

十幾年前，香港人有個普遍印象，覺得台灣=台北。但自從高鐵通車後，將台北、台中和台南等地一線貫通了，真是天大喜訊！

高鐵的路線也簡單，有台北、板橋、桃園、新竹、台中、嘉義、台南和左營等11個站，過去乘搭台鐵或巴士要三四個小時才可抵達的高雄（左營站），現在只需一個半鐘便到達，快捷了兩、三倍！當然，高鐵車費亦是台鐵和巴士的兩、三倍，好肉赤，所以真是用錢買時間。

高鐵網址：www.thsrc.com.tw

高鐵可預售 29 天內車票，在台北車站、便利店的「自助服務機」、電話或官網均可買到，某些班次有早鳥優惠，打 65 折起計。

台北捷運（即香港的地鐵）超方便，途經範圍四通八達，共有6條主要路線如淡水線、板南線、新店線等。台北區內絕大部分旅遊景點，已盡收在鐵路版圖之中（。由於台北塞車問題嚴重，不想白白浪費假期時間，乘坐捷運是台北市內交通工具的首選。基本票價NT$20，平均5-6個站增加NT$5。估計將來全線通車後，更多達100多個車站！

是咁的，這就是平日早上8點的沙甸魚擠逼狀態了，雙腳離地不是夢，等兩三班車也上不到車是等閒，台灣人都係同病相憐㗎咋，香港打工仔係咪即刻開心好多？

⑧ 悠遊卡

悠遊卡即係台灣版的八達通，適用於便利店、捷運、巴士、食店、租借youbike單車等。最正的是用悠遊卡搭地鐵和乘巴士，每程都有優惠；它亦跟很多食店合作，嘟卡付款有超值價，總之一到達台灣就買定一兩張傍身，增值NT$1000-2000就差不多了。

購買悠遊卡每張NT$100，卡內不預置儲值額，有效期可用20年。下次來台灣可繼續用，又可借給朋友，各個地鐵站和便利店均有發售和可進行現金充值，好鬼方便。

喜愛儲限量版、特別版、紀念版和立體版的團友記得去7仔買，因7仔有最多不同款式的悠遊卡發售，好多靚到爆的卡都同樣賣NT$100，立體鎖匙扣款當然貴一啲啦，約NT$250-500左右，我最愛買來送朋友，有收藏價格又實用，朋友開心死。

⑨ 電制

台灣電壓110V，60Hz，用兩腳扁平插頭。香港的三腳插頭不能直接在台灣使用，需要加轉換插，在電器舖或雜貨舖很易買到。但出發前必須確認你的電器插頭有沒有寫明支援「input：100-240v」，沒有的話，則要加變壓器，否則燒機。

兩腳扁平插頭，任何電器舖、雜貨店都找到，每個約 HK$10-20。在鴨寮街買，HK$5 都有交易。

亦要謹記，若要叉勁高輸出電器如iPad、平板電腦或筆電，最好把它的專用電插都帶去旅行。我就試過嫌重，不肯帶iPad的大舊插頭，以為用iPhone的插頭可兼充iPad，點知來到才發覺根本不夠力，充來充去都開唔到機，全程冇pad用，極惆悵，大家要注意囉！

⑩ 退稅

在台灣購物，稅款已包在商品價格內，不必像日本般另繳。拿護照的旅客，在同一日在同一家貼有「TRS」的商戶或商場，購買達NT$2000以上，在90天內攜出境則可獲退貨價的5%稅款。退稅方式各有不同，有店家會自設退稅部門即場辦理，也有的要求顧客離境前去機場退稅服務櫃檯辦理，詳情向商戶查詢。

⑪ 小費

台灣沒有給小費習慣，但個別餐館消費則會收取加一，餐牌上會寫清楚。找贖可全數拿回，一毫子也不必另付。我試過剪頭髮NT$450，付了一張500紙幣說不用找贖了，那兩個櫃檯小姐睜大雙眼看我，嚇到完全傻掉，她們應該這一輩子也未遇過我這種大豪客吧！當然，正所謂經一事蔡一智，下次我當然不會自作多情啦，$50也會找贖回，買多杯手搖好過！

⑫ 戲院有 5 級＋早場優惠

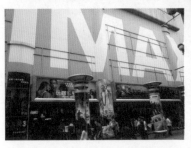

在台灣睇戲，計番戲飛同香港差不多啦。嗯係，記得呢度冇香港星期 2 平飛啊！

台灣的電影分級制，跟香港大致相若。

1. 普遍級／G：一般觀眾皆可觀賞。
2. 保護級／P：未滿6歲之兒童不得觀賞，6歲以上12歲未滿之兒童須父母、師長或成年親友陪伴輔導觀賞。
3. 輔導十二級／PG12：未滿12歲不得觀賞。
4. 輔導十五級／PG15：未滿15歲不得觀賞。
5. 限制級／R：未滿18歲之人士不得觀賞。

另外，每天中午12:00以前之場次，在台灣看戲可享早場優待，票價約是正價85折左右。

⑬ 夜蒲帶證

我是個小心的人，以前去台北旅遊時總有個習慣，就是把護照鎖在酒店保險箱內，而我隨身帶的只是影印了的護照影印本。但這個習慣隨著政府實施了「宵禁」的政策而要改變了。00:00至05:00，18歲以下青少年禁止留在公眾場所，否則罰款NT$6000。就算你未老先衰廿勾似足40路，職員一樣會執正來做，要求你出示身分證明，我就在24小時珍珠奶茶店、酒吧、錢櫃，眼見不少香港人因冇帶證件被拒入場，爭辯也不得要領。所以，但凡夜蒲，大家都要帶定護照，免得麻煩。

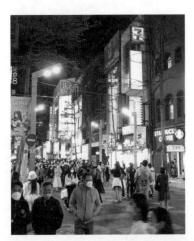

咪以為自己是聰明仔，只要在凌晨前進場不就通行無阻嗎？錯了！我就假設你睇一套125分鐘的電影，晚上 10 時開場，由於戲完場已過了AM00:00，你入場時就要出示證件，明白冇？

⑭ 公益彩券

台灣有很多公益彩券可玩，好像大樂透、威力彩、樂合彩等，它們也就等於香港的六合彩，只是舉辦機構和派彩各有不同，買一張彩券NT$50-$100，跟香港買六合彩差不多，但獎金卻比香港吸引得多！

就以獎金最誇張的威力彩為例，當多期無人中頭獎，彩金可累積到10億台幣（即2.5億港元）！它的玩法也近似香港六合彩，不過分成兩區，第一區在38個號碼選6個，再加上第二區，要在8個號碼選1個；第一二區7個號碼全中就是頭獎了，中獎機會只有二千二百萬分之一，但用NT$100買個希望、發發白日夢還是很刺激啊！

話明是公益彩券，大家就當作做下善事啦，別太認真賭身家啊！

各大「公益彩券」店子，除了有彩券，更兼售賭波同擦擦卡。賭波只要將你想買的場數同注碼告訴店主，店主會替你打飛。擦擦卡更簡單，NT$50-200 一張，刮走卡上所有塗層，中獎即磅水。

⑮ 自備垃圾袋

在台灣逛街，你會發現找一個垃圾桶難過登天，只因政府鼓勵市民減少製造廢物，在戶外只設有極少的垃圾桶，換句話說，就是要求你自備膠袋裝垃圾，然後拿回家裡丟！去商店當然也有膠袋徵費，政府規定零售業者不得免費提供購物用塑膠袋，即至少收費台幣1元（其實也只是香港的四分一價錢啦），但為了環保，所以大家來旅行都要帶定環保袋啊！

別以為幾天旅行行得掉垃圾很慘，台灣市民除非住在新型大廈，否則一般民眾都要等垃圾車來，而垃圾車一兩天只來一趟（因每天路經的路線不同），所以一聽到雪糕車的音樂大家都會非常開心！咦？為什麼又關雪糕車事啊？原來香港雪糕車的音樂聲〈少女的祈禱〉，正好在台灣就是垃圾車開過來的訊號啊！

所以，每次〈少女的祈禱〉一響起，就會見到大街上有師奶追垃圾車的場面，香港人未試過，亦都難以想像吧！

據一個垃圾車司機的口供，台灣有很多辣妹，衝下樓追車時，連 bra 也不戴，他在車上看得一清二楚……真是賤男一名！……請問這份工請不請香港人？

在街上找不到垃圾桶，其實也可拿去便利店內的垃圾桶丟掉……別說是我教你的 :>

在台北食飯購物，結賬後都會收到統一發票（街邊小檔攤除外），很多香港人以為只是發票，看也不看就隨手丟了，殊不知原來是彩票！所謂統一發票，其實是政府為防止商家逃避繳稅的「證物」。由於有中獎機會，市民當然主動向商家索取發票，從而達到全民監察的效果。

簡單來說，每張票上都有一組8位數的編號，你只須核對最末3個數字，中就中，不中就可馬上撕票了！每兩個月會舉行一次抽獎，開獎日為每年的1、3、5、7、9、11月的25號，公佈前兩個月的中獎號碼。中獎率一般為千分之三，意即你手執著1000張發票，約有3張會中獎。

8位數字全中，獎金高達台幣一千萬，折合港幣有二百五十萬，相當和味！中了3個號碼是最細的六獎，獎金有台幣二百元（我常中呢個獎！），去郵局、便利店、全聯超市等就可領獎，非常方便。領獎時間長達三個月，若你幸運地中了個特獎、頭獎或二獎，就算飛多轉去台灣領獎都值租啦！

你會懷疑，真有可能中獎嗎？會啊，有人去7仔影印，用了NT$3就中了個特獎兩百萬，你有話可說嗎？

查閱中獎號碼和領獎詳情，可瀏覽政府財政部網站 https://invoice.etax.nat.gov.tw/，又或下載呢個app「發票+」對獎。

2022 年 11 - 12 月 更新

輸入末三碼對獎(左右滑變更期別)

領獎期間 2023/02/06 - 2023/05/05	
一千萬	28089459
兩百萬	30660303
二十萬	65056128
	07444404
	44263900
四萬元	末7碼與頭獎末7碼相同者
一萬元	末6碼與頭獎末6碼相同者
四千元	末5碼與頭獎末5碼相同者
一千元	末4碼與頭獎末4碼相同者
二百元	末3碼與頭獎末3碼相同者

如果你自命沒有抽獎命或嫌麻煩，也可以將統一發票捐給慈善團體，很多便利店或商店門前也有愛心發票箱，由救植物人到救救小海豚都有，開獎時會有義工核對，發現中獎會代你領獎並捐作善款，你買本鹹書也可能做了善事，想不到吧？

⑰ 行人地獄

我總是跟朋友說，如果你貪生怕死，就去台灣一趟吧！只要你有命回來，一定變得天不怕地不怕！

何解？因為，台灣素有「行人地獄」之稱，在台北過馬路，絕對是訓練你膽量的好機會，只因無論是閃綠色人仔或斑馬線，也無論有沒有行人正在過馬路，車輛也會照衝如也！也別以為只有電單車/私家車司機才這樣做，巴士司機也照衝紅燈！連台灣網民都笑稱：「讓人才是新聞！」

在台灣過馬路的最重要秘訣，就是絕對不要因見到車輛衝過來而突然煞停，一定要用如常步伐繼續過路，司機會估計到時間而自動停低。若你突然停步又突然起步，才是最危險！

團友可能會問，咁到底有冇方法令所有車唔衝燈？有方法啊！只要你拿起手機影住馬路上啲車，尤其對住佢哋嘅車牌，所有司機就會醒目地停車，完全不敢駛過來了，佢哋都驚你有證據報串㗎！

初次去台北，你會站在路邊寸步難移，五分鐘也過不到一條馬路……所以，請勇敢踏出第一步吧！你會發覺車輛總會高超地在你腳邊停下（我說真的，真的來到你腳邊才肯停，司機並會用仇恨的眼神死盯住你，好像埋怨你阻住地球轉）！但你慢慢就會習慣並且空一切了！我現在已練就到連有車衝來也不再看一眼，一見綠燈就一邊玩手遊一邊過馬路，型到一個點！

貪生怕死之輩，快去台灣令自己浴火重生！

⑱ 黑色星期一

但凡有朋友們去台北旅行，我也力勸他們要特別小心星期一，只因台灣大部分的博物館、動物園、大部分餐館，也會選在周一休息，我也試過摸門釘之苦。所以，每逢星期一想出發去什麼地方玩前，記得要金睛火眼核實想去的店子有冇開門！

世上最遙遠的距離，不是生與死，而是我就站在你店前，你卻不知道我咒你～

⑲ 便利店戰紀

台北是全世界便利店密度最高的地方，比「梗有一間喺左近」的香港更多出好幾十倍！主要有四家：7仔、全家（FamilyMart）、萊爾富（Hi Life）、OK便利店……加起來超過10000間店！台灣便利店的發展腳步，基本上已跟得上始祖日本。由報紙雜誌、即食麵、零食飲品、香煙、熱狗、便當、茶葉蛋、ATM自動櫃員機、影印機、廁所等已不在話下，最勁的是有多種香港一定沒有的新奇服務，讓我們香港人睇到眼凸凸，慨嘆自己只是井底之娃！

除了賣貨，台灣便利店更提供代收服務，從公共費用（水費、電費、電話費、停車費）到保險費、信用卡費應有盡有。甚至亦有一部「ibon 售票系統」，一機包括買戲飛、買保險、買車票、宅急便寄件、CALL 車、列印掃描等，一機玩晒，自己撳掣好使好用。

台灣便利店都會提供座位任你坐，是我們逛街逛到腳軟的遊客的最佳休憩地。一些店面大的店更有廁所！aaa，又別以為免費廁所一定烏煙瘴氣，裡面隨時靚過你家中的廁所！可想而知，台灣人的公德心教育良好。

便利店內有旅行社，你又估到嗎？

便利店內仲會提供自助洗衣乾衣服務，真係一腳踢！

有啲大間嘅 7 仔入面更有小酒吧，入去啤啤佢先！

在台灣，分店最多、規模最大的便利店就是 7 仔和全家，一條街總有一兩家，對街又見到多一兩家，可見競爭有多激烈！

四大便利店中，以 7 仔和全家做得最好，萊爾富同 OK 便利店則感覺麻麻地。雖然 OK 喺香港跟 7 仔分庭抗禮，但喺台灣規模細得多，最大詬病係台灣興蝦皮（即台灣版淘寶）等網購，買家可去便利店拿貨，OK 夠膽死用足四分一間店做貨倉，所以每次入去買嘢都畀拿貨嘅人塞鬼住晒，環境立立亂，唔多想去了。

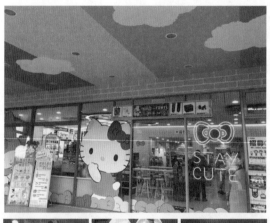

要數便利店我最鍾意嘅，就係佢哋有好多飯糰同三文治可加配飲品，比起兩樣單獨買平 NT$20-40 㗎！

兩大便利店中，全家偏向正經保守，7 仔則力求創新吸睛，所以有好多以卡通人物為主題嘅特別版 7 仔，粉絲們會打卡打到不亦樂乎！店內當然有好多限量紀念品啦，唔劃你都對唔住自己啊！

便利店有卡機
玩㗎,好多大
叔排隊。

另外喺夜晚時段有好多就快過期嘅飯盒同麵
包都會做 6.5 折(7 仔)同 7 折(全家),我總
係會吼準時間執平貨,年中慳番唔少!

可樂都有專門店,可粉愛
死了!

史路比在台灣也很紅,一
片黃色令男人特別醒神!

⑳ 雜誌送大禮

我問你，你在台灣旅行，突然想買唇膏、洗頭水、化妝水、潤膚膏等……你會去哪裡？你的答案多數是：「去屈臣氏、康是美、寶雅那些個人用品店囉！」錯！我話你知，你應該先去書局或便利店的雜誌架看看！！

只因台灣的雜誌，幾乎每本都有贈品送，也不是香港那些豆豉般大的試用裝，一送就是一瓶或一盒，跟你在屈臣氏買的size是一樣的，非常豪氣！最勁的是，就算附送的貨品價值比那本雜誌高得多，雜誌也不會坐地起價，超正！

買任何日用品／美容用品前，先去便利店或書店的雜誌架看看！隨時檢到大便宜！

㉑ 台灣兩大超市

台灣有好多大小超市，貨品一般比便利店平少少。數到最大規模的兩家，就是家樂福和全聯，感覺上就似香港的惠康和華潤萬家。家樂福的好處是好多間都好大間，好好行。但我鍾意全聯多好多，因為佢哋啲廣告永遠好抵死（自己上佢fb睇，包保笑死你），創意無限。而且全聯必殺技係就快到期嘅冷藏肉，早上會減到8折，夜晚更減到6折。家樂福就好少做呢類特價了。

我每次一見6折即掃，但當然都要睇質素，有啲睇落去已變晒色嘅牛肉我就唔會買啦，要買平貨就必須更加眉精眼企，食壞肚都要後果自負的呀！

㉒ 旅館

台北的酒店有平有貴，大家可上各大旅遊平台如booking.com、agoda、hotels.com等慢慢格價，但其實有一個超快的格價方法，就是上google，打出你想去的酒店店名，按「查詢空房」，輸入入住同退房日期，佢就會替你清楚列明晒市面上所有旅遊網的價錢了，快捷省時！

一秒鐘就可幫你格晒 10 幾個旅遊網的價格，超佛心！

台灣近年多咗好多膠囊酒店，說穿了就係學生宿舍，一間房十個八個上下格床位，沖涼用公家，但房價壓得好平，多數百零蚊港幣就可瞓一晚，最啱預算有限、驚鬼或根本去酒店只係為沖個涼、瞓個覺的旅行家。我一個人出行，一定選呢隻，慳番啲錢可嘢好過。

揀膠囊酒店時，最好都係揀床位可落簾的，會多啲私隱吖嘛！但同房人打鼻鼾就避無可避囉，隨時令你冇覺好瞓，要有心理準備先好。我嘅方法係飲到醉一醉先返房，並且插住耳筒聽 BLACKPINK，會易瞓好多㗎，仲發多個綺夢見到 Lisa 喺呀 ∧_∧！

膠囊酒店仲有一個好處，就係可以識新朋友。因為佢哋多數設有聯誼區，畀你攤喺下、食嘢同工作，主動啲就會識到人。呢篇就喺聯誼區寫，我剛見到有香港少女興奮教鬼仔講：「★你★★！」唉，年輕真好！小C大個應該都會搞呢啲，118 個男朋友不是夢！

351

㉓ 台灣用 line

我成個 line 都係餐廳會籍，但會收到好多會員福利，ok 㗎！

香港人愛用whatsapp，但台灣完全冇人用。大家只用line，連付款都最愛用line pay。

所以團友們大可安裝定「line」app。用來識朋友啊、訂座啊、拿資訊啊、加入餐廳做會員拿著數都靠晒佢了。

㉔ YOUBIKE 微笑單車

喜歡踩單車的團友們，去台灣應該好開心。YouBike共享單車是政府近年的新設施，使用電子無人自動化管理系統，提供24小時單車租賃服務，達到環保與節能的目的。在台灣每隔一兩條街總有租借站，亦可下載佢哋個app追查最近的站頭位置，方便還車。租車費也非常佛心便宜，頭4小時內租每30分鐘收NT$10，4至8小時內每30分鐘NT$20，勁抵玩！又可用悠遊卡在各租借站自助租車（冇悠遊卡或冇台灣手機號碼，亦可利用信用卡VISA、MASTER或JCB單次租車），真係踩到邊玩到邊。

還有，單車內置隨車鎖，拉出即可鎖著車輪，不怕中途想去7仔買汽水被偷車，大家最擔心的問題也解決了。

單車分 YouBike 1.0 / 2.0 同 2.0E。1.0 係最舊款，只能停在各 1.0 租借站，去 2.0 租借站無法還車。台中和高雄市仍在使用中，但台北市已完全淘汰，只有 2.0 同 2.0E 租借。

YouBike 2.0 同 2.0E 用同一個租借站，2.0 是正常單車款，2.0E 算是半電動車，車內配置高容量鋰電池，踩幾下便會自動加速一段路，所以踩得比較省力。當然，2.0E 收費會貴一點，前二小時每 30 分鐘 NTS20，第三小時起每 30 分鐘 NT$40。我比較喜歡 2.0，因為我經常會在馬路上踩車（在台灣很平常），2.0E 其實並不好操縱，忽然加速更易撞車，只適合在單車徑上踩，團友們要注意！

網站：www.youbike.com.tw

最後，我能夠順利完成這本台北旅遊書，特別要鳴謝 YouBike 單車，只因我去台北各地拍照的時候，腳痠得寸步難行，不禁萌起了不如放棄唔做的念頭，但突然靈機一觸，也可嘗試以單車代步啊！所以我是一邊踩車一邊沿途拍攝，這種做旅遊書的方法真是前所未有，太瘋狂了！慶幸 YouBike 單車跟我一路撐到全書完成拍攝，它真是我的好戰友！Thx Bro！

各大實用和緊急電話

■ 香港境外遇事的香港居民求助，香港入境處求助熱線

1. 致電 (852) 1868；
2. 透過入境處流動應用程式以網絡數據致電1868熱線；
3. 發送訊息至1868 WhatsApp求助熱線。

■ 台灣一般查詢

報警　110
火警、救護車、消防　119
市內電話查號台(即係香港1083問電話)　104
長途電話查號台　105
報時台　117
氣象局問天氣或風暴　166或167
地震諮詢　(02)23491168
交通路況報導　168
觀光局旅遊諮詢熱線　(886)227173737
台灣觀光協會　(02)25943261

■ 桃園機場和各大航空公司服務熱線

桃園機場旅客服務中心第一航站
(886)33982194
桃園機場旅客服務中心第二航站
(886)33983341
中華航空 (CI)
(02)412-9000
長榮航空 (BR)
(02)2501-1999
國泰航空 (CX)
(02)7752-4883
香港快運航空 (UO)
(02)7751-6587
大灣區航空 (HB)
(02)2568-3131
香港航空 (HX)
(02)2713-2212

■ 台北主要醫院

台安醫院　(02)27718151
台北長庚紀念醫院　(02)27135211
馬偕紀念醫院　(02)25433535
台大醫院　(02)23123456
國泰綜合醫院　(02)27082121
臺北市立聯合醫院　(02)25553000
台北秀傳醫院　(02)27717172
亞東紀念醫院　(02)89667000

■ 信用卡報失熱線

American Express: (65)65352209
Visa: (61)292519704、(0080)1444123
　(24小時免費)
Master: (0080) 1103400、1-636-722-7111

PS：若不幸遺失信用卡，先致電去信用卡發卡銀行的24小時緊急熱線，報失了信用卡後，然後再前往警局報案，領取失竊/遺失證明書，就可以在回港後到發卡銀行申請補發了！總之大家要小心財物！

■ 各行各業集中地

服飾、成衣——天母東路、松山火車站、康定路、大理街、四平街

小食、夜市——西昌街、廣州街、梧州街、臨江街、士林文林路、遼寧街、重慶北路、寧夏路、羅斯福路(公館)、師大路、永康街、華西街、饒河街

電影——西門町武昌街

舊貨——康定路、桂林路

皮鞋業——沅陵街、林森北路、中山北路

韓菜料理——西寧南路、內江街

照相器材——漢口街、博愛路、延平南路

書店——重慶南路

舊書店——牯嶺街、光華數位新天地

醫療器材——博愛路、延平南路

音響器材——漢口街、武昌街、北門附近

啤酒屋——安和路、士林忠誠路

居酒屋、日式酒吧——林森北路、市民大道四段

家具——長沙街、南昌路、文昌街、民生西路、中山北路、士林文林路

電腦、電子產品——光華數位新天地、八德路

■ 台灣店家營業時間

銀行	周一至五 09:00-15:30 (周六及日休息)
郵政局	周一至五 08:30-17:30，周六只會有個別政府會開半日
美術館及博物館	大多數由 09:30開門，至傍晚關門。很多館子都在周一休息
百貨公司	周一至日 10:00-22:00，周五六或會開多一小時
餐館	大多數是 11:00-15:00、17:00-22:00
圖書館	大多數由周二至六 8:30開放，每間休館時間不同。周一多不開放。
早餐店	大多數由 06:00-13:30，總之在14:00前一定關門休息

■ 台灣潮語學堂

去台灣旅行，除了應該主動接觸他們的文化之外，還要了解他們的語言，才能真真正正進入他們的世界。這本雖不是國語教科書，但我想教你一些台灣人才明白的術語，讓你學識十句八句，以免識字唔識解，更易認識台灣朋友……又或者，被人讚賞或咒罵時，至少也知道你被形容為什麼啊！嘿嘿，大家來學嘢吧！

鎚子	男朋友
馬子	女朋友
飆	本來出自「飆車」，即「飛車」的意思。如今發展到什麼也可以飆，唱卡拉OK叫「飆歌」，看書是「飆書」，就連逛街都稱為「飆街」。
閃光	台灣人男/女朋友最愛稱對方為「閃光」。
很閃	由「閃光」引申出來，形容兩個戀人幸福到爆燈，即香港的放閃。
御飯糰	御飯糰是三角形，用來形容頭形長得奇怪的人，真是狠狠毒呢。
殺檸檬	不是我們喜歡說的「食檸檬」，而是吃不到的葡萄，所以葡萄就是酸的。形容那人說話很酸。
宅	跟香港人形容的一樣，因為台灣也有很多只愛窩在家裡的躺平宅宅女。
小阿姨老師	讚美漂亮女老師的高級用語。出處是電視廣告宣傳語，然後全台灣也流行起來了！只不過，能夠得到「小阿姨老師」這殊榮的女老師，在學生眼中一定要是頂尖美女才行。
小阿姨、美眉	長得好鬼正斗的靚女
受你不了	「受不了你」的倒裝用法，即我們的紅都面晒。
打屁	我們香港人稱之為「吹水」
種草莓、種芋頭	即我們常用的「咖喱雞」，即男女朋友在彼此頸上/下/左/右留下的吻痕。吻痕不是吻出來，而是咬出來的印記。
丁丁	取笑人語，意思「死傻仔」。
吉普賽	「一堆糞便」的意思。舉例：我只要見到你那張「吉普賽」的臉孔，就連隔夜飯也想嘔出來了！
潛水艇	形容人家沒有水準
炫	最流行、最時髦、最具人氣又最跟得上時代的人和事物
嗆	諷刺。只要你打開台灣電視節目，每天都在嗆政治人物。
噁癇極	假如你現在還對台灣人說「噁心了」，你一定會遭人白眼，請說「噁極」。
烏魯木齊	形容腦筋有點不靈光的人
殺必思	做人很大方
好朋友	即港人的「大姨媽」，指女孩子的月經
很噁	騎呢怪
風火輪	電單車
動人	動不動就要男人
太平公主、紙片人	意指胸部平坦、波瀾不起的瘦弱少女
交水費	去廁所尿尿
機車	用來形容一個人很挑剔、意見很多，人很討厭。
上香	去廁所吸煙
姦情	形容友情堅定不移
下殺	西門町的店家門前常見標語，指瘋大減價。另有「秒殺」、「大出血」、「放血」，都是減價。
畫地圖	男孩子夢遺後留在床上的戰跡
蘿莉	幼齒，約6歲或以下的小女童。
酷斃了	「Cool死了」的意思
請你穿 HANG TEN	伸你兩腳 (你自己去看看 HANG TEN 個標)
很遜	好out、完全跟不上時代洪流
很糗	出醜
很鳥	很爛
很瞎	做事極之誇張
洗胃	喝可樂
天才	天上掉下來的蠢才
龜毛	做事像縮頭烏龜，不爽快又怕蝕底。
陳水	陳水扁年代常用語：陳水，欠扁！
醬	這樣
粉	很、超
紅豆泥	日文：真的嗎??
卡哇依	日文：好可愛！
扛八袋	日文：加油哦！
洗眼睛	看電影
可愛	可憐沒人愛
蛋白質	白癡加神經質的笨蛋
椰殼	奶罩
爐主	形容考試考包尾
小籠包	扮Q、裝可愛
三八、雞婆	好管閒事，諸事八卦的死八婆！
K人、欠K	炳人、欠炳的意思
麻吉	好朋友
很台	專門用來形容著衫老土的老友
做蛋糕	大便
屌	周董常用語，意即好勁、好型、好嘢好正之類的意思。
夭壽	缺德、無良心的意思
啥米	網絡小說常見用語。意思是「什麼???」
歐吉桑	阿伯、阿叔
歐巴桑	阿嬸
很V	很噁心
三個燈	加一個燈：登登登登！好戲登場！
好野人	有錢人
白目	唔識睇人面色、不識抬舉
小雨衣	保險套
芭樂	不上道
芝麻	麻X煩！
蘋果麵包	衛生棉
燒餅	騷味勁重的女孩子
油條	很花心的男孩子

書　　　名	：	阿峯帶隊去台北｜新修版
作　　　者	：	梁望峯

出 版 社 ： 亮光文化有限公司
　　　　　　Enlighten & Fish Ltd
社　　　長 ： 林慶儀
編　　　輯 ： 亮光文化編輯部
設　　　計 ： 亮光文化設計部
文稿協力 ： 林碧琪Key
地　　　址 ： 新界火炭坳背灣街61-63號
　　　　　　盈力工業中心5樓10室
電　　　話 ： (852) 3621 0077
傳　　　真 ： (852) 3621 0277
電　　　郵 ： info@enlightenfish.com.hk
網　　　店 ： www.signer.com.hk
面　　　書 ： www.facebook.com/enlightenfish

2024年1月初版
2024年7月新修版

I S B N 　　978-988-8884-01-8
定　　　價 ： 港幣$148

法律顧問 ： 鄭德燕律師

下載捷運中英文版路線圖